Franz Schubert

You must know the Master of
Classic Music

舒伯特

畢德麥雅時期的藝術／文化與大師

卡爾・柯巴爾德 *Karl Kobald* 著

孩提時的舒伯特與父母在一起，由漢斯·拉文所繪。1808年的5月，維也納的一家官方報紙上，披露了皇家禮拜堂的唱詩班招收新唱詩班成員的消息。舒伯特在徵選結果中名列第一。

舒伯特誕生處的房子，位於普法爾·利希騰塔爾市72號。

維也納樂友協會所提供的照片，此為舒伯特的出生地。

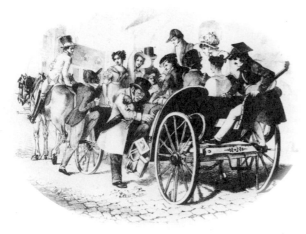

施文德的素描《到利奧波德堡遠足：出發》。舒伯特一生很
少出過遠門，除了到匈牙利埃斯特哈齊伯爵家教授音樂外，
只在維也納近郊的幾個都市，做過短期的旅遊。

沃格爾和舒伯特一起到奧地利北部旅行
的漫畫。

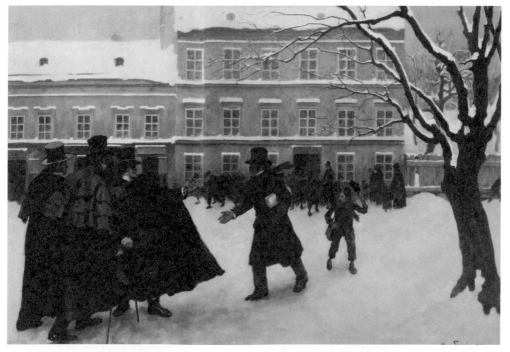

漢斯‧拉文《朋友們等待舒伯特》。在舒伯特的生命中，朋友一直扮演著非常重要的角色，他們和舒伯特暢
談藝術，並給予舒伯特精神和經濟上的支持，幾乎比舒伯特的家人更親近他。

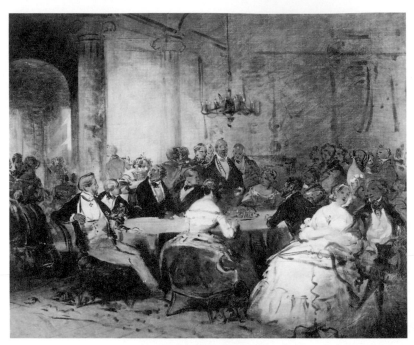

唐豪瑟的油畫《社交場面》。浪漫主義的音樂，已從皇宮貴族的大廳搬到擠滿中產階級的演奏廳。

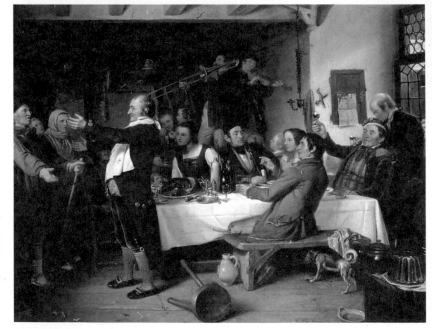

彼得·席維根《贏得彩券後的宴會》。浪漫主義的音樂已不再是皇宮貴族的專產，室內樂在中產階級的私人聚會裡，找到了棲身之處。

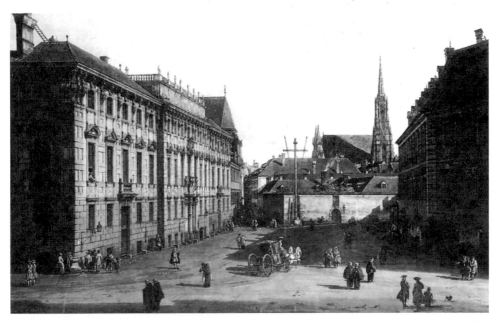

伯納多·貝勒托《維也納羅布可維茲廣場》。十九世紀初的維也納，音樂幾乎是市民生活中，不可或缺
的重要部分。

列奧波德·庫佩爾魏澤《在阿岑布魯格的一天》。維也納的市民因厭倦了都市
的繁華喧囂，紛紛尋找機會遠離市區，因此環繞在維也納四周的山丘，便吸
引著許多成群結伴的市民前往休憩漫步。

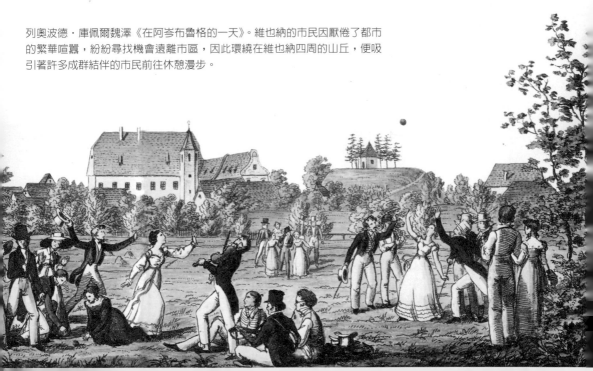

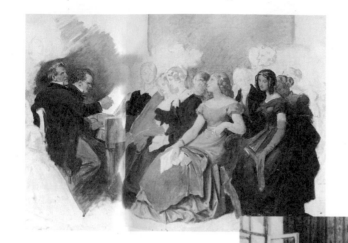

奧托·諾瓦克《舒伯特為特蕾絲·格羅伯伴奏》。舒伯特自十四歲開始作曲，創作生涯不過十七年，但完成的作品卻成就驚人，音樂史上，能在如此短的時間內，創作內容豐富、曲類繁多的音樂家，恐怕很難有人能出其右。

奧托·諾瓦克《在克利森家的四重奏。》

卡爾·約翰·阿諾《在布倫塔諾家的演奏會》。舒伯特的時代，家庭音樂會是中產階級中十分盛行的音樂活動。

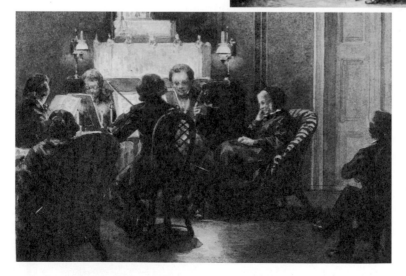

克林姆《舒伯特彈鋼琴》。

亨利‧米爾提《舒伯特聆聽
吉卜賽音樂》。

施文德《交響樂》（局部）。舒伯特畢生創作過九部交
響曲，其中的第八號《未完成交響曲》及第十號的
《偉大交響曲》，雖說都不完整，卻足以令舒伯特贏得
「浪漫時代偉大交響曲作曲家」的美名。

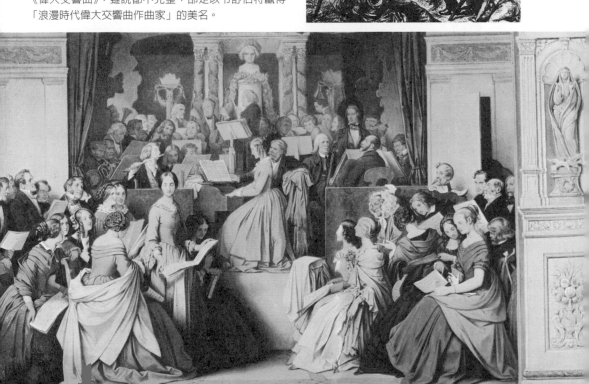

舒伯特肖像。

舒伯特靈感湧現
的刹那。舒伯特
寫作時往往樂思
泉湧,下筆斐然
成章。

舒伯特為人親切的形
象。他個性內向,不
善交際,但人隨和而
親切,與好友相處
時,更能輕鬆自在地
侃侃而談。

舒伯特的風琴，現存於維也納樂友協會。

葛利爾帕澤肖像。

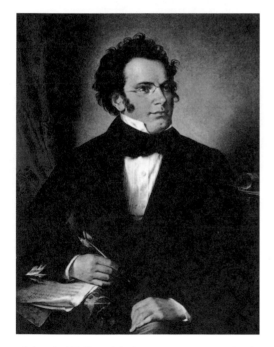

威廉・奧古斯特・利達（Wilhelm August Rieder）
所繪的舒伯特肖像。此畫約完成於1870年。

十六歲的舒伯特早熟的音樂才華，和
莫札特有幾份神似。

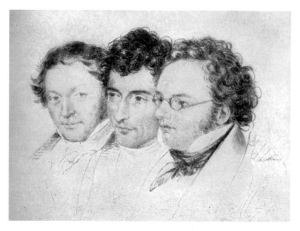

金格爾、休騰布萊納和舒伯特在一起的樣子。

雷蒙德肖像。

內斯特洛伊肖像。

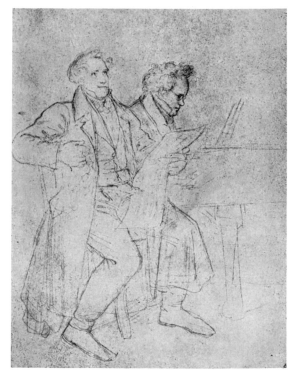

沃格爾與舒伯特在聚會時演出的
樣子（施文德的鉛筆速寫）。

施文德的自畫像。

史潘肖像。

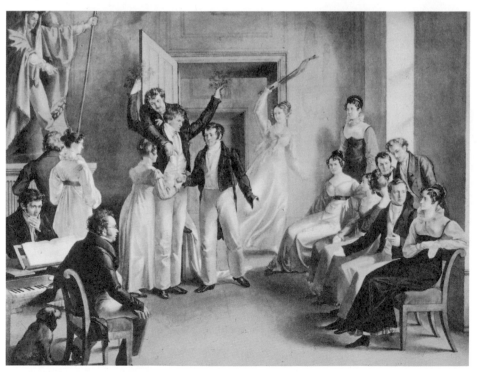

庫佩爾於1821年繪製,舒伯特和朋友們在聚會時演戲。

海涅肖像。

席勒肖像。

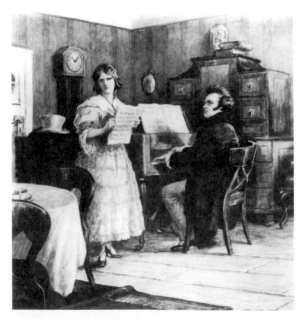

舒伯特為泰麗莎・格羅布伴奏的情景。

舒伯特的四手聯彈鋼琴《輪旋曲》選集的扉頁。

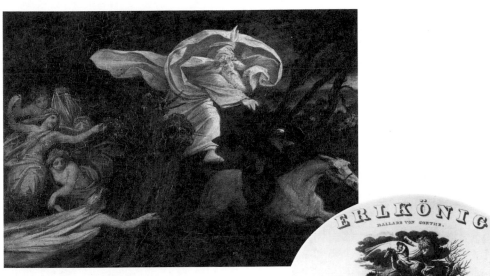

施文德為《魔王》所繪製的插圖。

▲《魔王》的樂譜扉頁。

雷茲希為《浮士德》所繪
的水彩畫。

舒伯特歌曲集的封面。

《流浪者之歌》的插畫。

約瑟芬・弗羅里希肖像。

卡塔琳娜・弗羅里希肖像。

蘇菲・穆勒肖像。

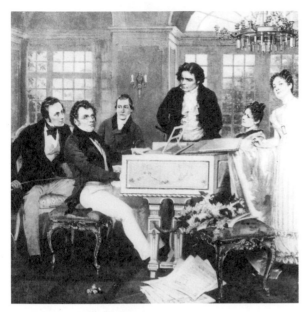

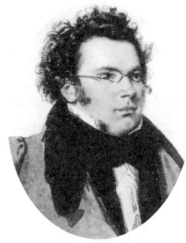

舒伯特肖像。

舒伯特在朋友聚會時彈鋼琴的神情。

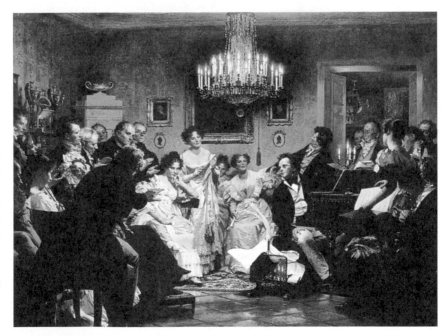

裘利斯・施密德《維也納沙龍音樂會》。舒伯特一生的行跡僅侷限於維也納,因而在世時奧地利之外的國家,幾乎沒有人聽過他的名字。

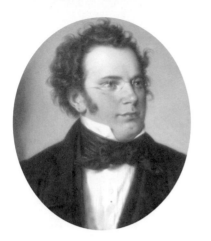
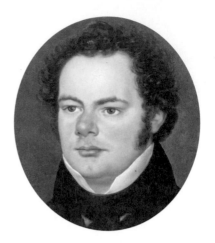

舒伯特肖像。　　　　　　　　　　　　舒伯特肖像。

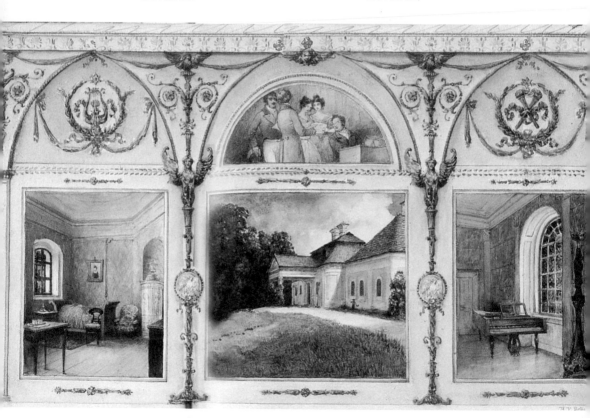

希格曼（Scligmann）的水彩畫，中間上面是舒伯特與埃斯特哈齊伯爵家人，其下是府邸的側樓，左邊是舒伯特住過的房間，右邊是舒伯特使用過的鋼琴。

目錄

「畢德麥雅」時期的維也納

　　維也納這個黃金時代的頂點，非「畢德麥雅」時期
莫屬，當時維也納雲集了各種藝術形式的天才，包括詩
歌、繪畫、戲劇和音樂，類似的情況，只有在人類文化
史最繁榮、輝煌的時期，才可能見到。

　　這個時代尤其是舒伯特在維也納大展宏圖的時代，
它的精華透過古老的圖片和繪畫傳達出來，它的芬芳透
過古雅的裝飾，以及發黃褪色的書信和日記向我們襲
來。我們透過詩歌聽見了這個時代的回聲，但最後還是
透過音樂，我們才得以窺看全貌。

英國著名的文學家、謝菲爾德大學（University of Sheffield）副校長，同時也是偉大的《牛津音樂史》（*Oxford History of Music*）一書的編輯威廉・亨利・哈多爵士（Sir William Henry Hadow）曾經說過，若問他史上三大藝術鼎盛時期的中心是哪三個，無疑地會是佩里克利斯（Periclean）時期的雅典；伊莉莎白女王時代（Elizabethan）的英國；以及十八世紀下半葉和十九世紀前二十五年的維也納。

　　贊同這個說法的人，也許會進一步補充，維也納黃金時代的頂點，非「畢德麥雅」（Biedermeier）時期莫屬，因為當時維也納雲集了各種藝術形式的天才，包括詩歌、繪畫、戲劇和音樂，類似的情況，只有在人類文化史最繁榮、輝煌的時期，才可能見到。

　　這時的維也納，是貝多芬、舒伯特、雷蒙德（Raimund）和葛利爾帕澤（Grillparzer）獨領風騷的維也納；是年輕的葛利爾帕澤在悲劇園地裡採擷第一顆成熟果實的維也納，是大眾的藝術之花在郊外萌芽、雷蒙德的神話劇（fairy plays）和藍納（Lanner）與老約翰・史特勞斯的圓舞曲中盛開的維也納。

　　在當時的維也納，詩人鮑恩菲爾德（Bauernfeld）、萊瑙（Lenau）、史蒂夫特（Stifter）和內斯特洛伊（Nestroy）年輕有為；畫家施文德（Schwind）、華爾特穆勒（Waldmüller）、唐豪瑟（Dannhauser）和富赫里希（Führich）風華正茂；小型的城市劇院（Burgtheater）在施雷沃格爾（Schreyvogel）的經營之下迅速崛起，並躋身德國一流劇院的行列；而卡恩特內托劇院（Kärntnertortheater）更是方興未艾、如日中天。

　　這個時代也是貝多芬即將告別人間的時代，此時的他已經全聾，無法從事社交，只能漸漸地躲進自己的內心世界，逃脫世人虛假的關照及塵世

的困擾，在想像力的莊嚴聖殿中取得慰藉，享受其中神聖的歡樂和壯美。

這個時代也是舒伯特在維也納大展宏圖的時代，它的精華透過古老的圖片和繪畫傳達出來，它的芬芳透過古雅的裝飾，以及發黃褪色的書信和日記向我們襲來。我們透過詩歌聽見了這個時代的回聲，但最後還是透過音樂，我們才得以窺探全貌。

那座以碧綠的山坡和威嚴的古堡為特徵的遙遠古城維也納，本身就像是一首石破天驚的交響曲。在這裡，藝術家、詩人、演員、畫家……似乎都以某種方式與音樂連結了起來，從音樂這永不枯竭的源泉中汲取靈感，創作他們最優秀的作品。對葛利爾帕澤來說，音樂是一位要求嚴謹的女主人和女皇。他以貧困的「吟遊歌手」的悲傷故事為題材，寫下了全奧地利最精彩的敘事詩：

> 統治者的皇冠閃耀著光芒，
> 歌喉流洩出美妙的吟唱，
> 眼波流轉如醉如痴，
> 撥弦的巧手揮舞、飛揚。

萊瑙也和小提琴結下了不解之緣。這件多愁善感的樂器陪他度過一生，在他的血管和神經內狂熱激情的流動，以不受束縛的奇思狂想，在四根琴弦上得到盡情的展現。有一次，這個年輕人在匈牙利的大草原上流浪，他走進一家鄉村小店，以奔放的熱情奏起了歌頌起義者的《拉科奇進行曲》（*March of Rakoci*），使許多農民和吉普賽人圍過來親吻這位年輕詩人的衣角，將他高高抬起並設宴款待他，儼然將他當作吉普賽人的領袖。

「畢德麥雅」時期的維也納

他最動人的詩篇，如《求婚》（*Die Werbung*）、《荒原酒舖》（*Heideschenke*）和《三個吉普賽人》（*Die drei Zigeuner*），和他在琴弦上所奏出的火熱幻想曲一樣，都是他靈魂深處的心聲。此時的他已瀕臨瘋狂邊緣，他正在以痴狂的激情，彈奏自己的死神之舞。

「當我環顧四周的時候，」貝多芬對德國浪漫主義文藝運動的女預言家貝蒂娜‧布倫塔諾（Bettina Brentano）說，「我總是忍不住感慨，因為我看到的一切，皆與我尊崇的信仰相違背。我只能唾棄這毫無真理的世界，音樂給我們的啟示比所有哲人的智慧更加高明。音樂是美酒，不斷地使人啟發新的靈感，而我就是酒神巴卡斯（Bacchus），將這美妙的甘醇帶給人類，讓他們的精神得以陶醉。」

而那座城市的音樂靈魂，也就是最經典的維也納音樂，卻是弗朗茲‧舒伯特（Franz Schubert）的創作。舒伯特是個音樂天才，他的生平和作品夢幻似地反映出建構維也納靈魂與精華的那種雅緻、嫵媚、詩意和浪漫。舒伯特的音樂象徵古代畢德麥雅時期的維也納守護神的輪迴轉世。我們透過他的音樂，感受到這座城市的歡樂與悲傷、笑聲與哭泣、愛與痛苦。

維也納，這座古老、妖嬈、不朽的城市，以舒伯特的旋律來迎接人們，因為舒伯特是她永遠的歌手。

我們從研究藝術史中可以得知，那些最偉大藝術家的一切（甚至包括他們最個人的特點），都無法擺脫當時社會大環境的影響。他們的生活、發展和創作，都與他們所處的時代和同時代的人息息相關。他們的作品其實反映了當時生活的那個世界，而那個世界也幫助他們形塑了思想和性格。所以如果想了解舒伯特和他藝術家的面貌，就得充分了解他的時代。若想探索他的生活與豐富創造力的秘密，就得深入他的時代，深入早期維也納

人的內心世界，深入維也納畢德麥雅時期的藝術與文化。

維也納的文藝復興

　　當時拿破崙剛剛奏完他令人陶醉的終曲。歐洲在「維也納會議」中解決了最迫切的難題後，便投入一連串瘋狂的喜宴、舞會和戲劇表演之中。到處都是鼓樂奏響，歌舞昇平。戰爭在持續了四分之一個世紀之後，哈布斯堡帝國在財力幾乎被耗盡之後，終於簽訂了和平協議。法國大革命那場以自由、平等、博愛為口號的風暴已經平息，雖然它在多瑙河畔沿岸的城市拋下了幾顆珍珠，但留下的卻是更多的焦土和殘骸。

　　梅特涅（Metternich）的復辟政策獲勝了。因為拿破崙的威脅，打壓民主、民族運動的封建復辟行動，從哈布斯堡王朝恢復統治後，都得以成功復活。維也納民眾也已經對戰爭深感厭倦和疲憊，他們渴望君主制度的捲土重來，能夠保證和平繁榮與恢復貿易。

　　拿破崙那段風起雲湧的歷史，在政治上以其驍勇善戰和英雄輩出為特點，在藝術上則以貝多芬這位巨匠為代表。維也納隨著所獲致的一段和平與精神生活需求旺盛的時期，得以結合浪漫主義的思潮，發展出豐沛的市井生活。梅特涅促使自由、平等、博愛的觀念，以及那些傑出人才的驚人創造力，轉移到更廣闊的藝術領域去發光發熱。

　　這時候的維也納是文化藝術蓬勃發展的時期。在歌德式建築與華特‧馮‧德爾‧沃格爾魏德（Walter von der Vogelweide）的古詩詞為特點的奧地利古典藝術時期之後，再度迎接她的第二個春天。人們在維也納聖史蒂芬教堂（St. Stephankirche）的建築中，在聖沃夫岡教堂（St. Wolfanger）

裡由米歇爾‧帕赫（Michael Pacher）繪製的聖壇背壁裝飾畫中，還有不計其數的紀念碑、繪畫和雕刻裡，都能領略到維也納新藝術的風采。爲那些巴洛克藝術巔峰時期的華麗修道院和皇宮、許多飾有柱廊的宗廟和陵墓、那些奇想又色彩斑駁的壁畫，還有爲那些歡樂的歌劇及葛路克（Glück）、海頓和莫札特的天籟之音，一一增添了新的光彩。

當大家越是被政治情勢所侷限，就越能轉而從藝術、戲劇、繪畫、音樂和文學中，去尋找慰藉。自古以來維也納就是以世界音樂中心著稱，現在更成爲歐洲的藝術之都。

讓我們登上古希臘雅典詩人泰斯庇斯（Thespis）的馬車，駛進維也納的塔利亞（Thalia）神殿。新的人文觀念、創作思維與情感的美與和諧，已經在這裡點燃了遠方地平線上那偉大而奇異的神秘之光。市民劇院被提昇到宮廷與國家劇院的水準，實現了皇帝約瑟夫二世（Josef II）「把幸福交給人民」的理想。

劇院領袖施雷沃格爾

到目前爲止，德國文學在奧地利，或是在古典時期的維也納，都不曾有過傑出的戲劇大師，戲劇在文化生活中也從來不受重視。於是約瑟夫二世請索嫩費爾斯（Sonnenfels）協助他，卡恩特內托劇院從此開始裁換演員，也限制了法語及義大利歌劇的演出。德語劇作和外國名劇的德文版因此被頻繁地搬上舞台。

根據皇帝的旨意，宮廷劇院轉變成爲德國民族劇院。偉大的施羅德（Schröder）來到維也納，開始演出莎士比亞及德國的經典劇目，也演出莫

札特的歌劇。城市劇院調整演出方向也是從畢德麥雅時期開始，正好是施雷沃格爾上任之時。施雷沃格爾曾是一位藝術古董商和報社編輯，該報被譽為「博學、智慧和對藝術及人生有真知灼見」的寶庫。他先在宮廷謀職，然後透過舍瓦里耶·莫里茲（Chevalier Moritz）和迪特里希施泰因伯爵（Count Dietrichstein），以及酷愛音樂的莫澤爾（Ignaz Mosel）的影響，被任命為城市劇院的經理，以「宮廷秘書」的官銜主持劇場的運作事宜。

施雷沃格爾上面有好幾位主管，雖然從來沒人稱他為導演或院長，但實際上他卻是城市劇院運動的策劃者和精神領袖。他以持續的努力、過人的才華，還有他在德國戲劇藝術中的領導地位，使得城市劇院享譽全世界，成為著名的德國劇院。鮑恩菲爾德寫道：「施雷沃格爾是個做事認真、有學識、有品味、公正嚴謹、正直不阿的人。在經營中，他從不虛假，既可靠又公平，天生不會勾心鬥角、玩弄權術。」

建立保留劇目是他最大的成就。他審慎而嚴格地蒐集各種優秀劇目，這過程中少不了要與新聞檢查官、甚至是宮廷總管發生激烈的爭執。如果他有時略為專斷或講話過於直率，善良溫厚的宮廷戲劇顧問莫澤爾就會從中調解，讓大事化小、小事化無。身為戲劇研究者的他，在分配角色上也一樣公正，任人唯才，適才適所。他親自參與新劇目的排練，總是堅持保留原作的精神，不過份注重細節，只是偶爾對細微的差異稍加提示而已。他常與演員討論主要情節，不放過其中的美學和歷史疑點。針對演技成熟的演員，他會保留讓他們自由發揮的空間；他深知過多的干涉、挑剔或頤指氣使，必定會招致不平與反彈，因為這些人對自己都深具信心。而對於新人，他會親自教導他們朗誦、模仿、行走和姿態等技巧。他不會冒然讓尚無法勝任的初學者演飾陌生困難的角色，而是循序漸進地，讓他們先以

小角色來檢驗和鍛鍊他們的能力。

　　施雷沃格爾對年輕的費希特納（Fichtner）就是如此。費希特納是他在1824年從維也納劇院（Theater-an-der-Wien）挖掘出來的演員。施雷沃格爾頻繁地與他接觸，讓他每天都來參觀劇院、觀摩其他演員的表演，尤其是科恩（Korn）的精湛表演，希望他能見賢思齊。一段時間以後，才讓費希特納挑大樑，從此迅速崛起。費希特納在成為一代大師以後，仍念念不忘這位前輩的諄諄教誨。

　　德國文學中的偉大作家在城市劇院的保留劇目中無一遺漏。在經過向書報檢查部門的不斷爭取後，施雷沃格爾終於上演了席勒（*Schiller*）的名劇《華倫斯坦》（*Wallenstein*）和《威廉・泰爾》（*Wilhelm Tell*），並從此成為城市劇院的主要劇目。該劇院還上演外國著名作家的作品，尤其是莎士比亞的劇作，保留劇目中還有柯德龍（Calderon）和莫雷托（Moreto）的作品。

劇作天才葛利爾帕澤

　　施雷沃格爾最大的成就，是發掘了葛利爾帕澤這個劇作天才。施雷沃格爾在1816年結識了年輕靦腆的葛利爾帕澤，葛利爾帕澤向他提到《祖母》（*Ahnfrau*）的寫作計劃，還給他看了第一幕。施雷沃格爾熱情鼓勵了這位年輕的作者，還與他討論這部悲劇的結局，數星期後就排演了該劇。

　　葛利爾帕澤寫道：「演員們對自己的角色都很滿意，我到排練場時還受到他們熱烈的歡迎，儘管我當時穿得並不體面。感謝飾演主角的宮廷演員施羅德和演員朗格（Lange）的努力，我的作品在這兒得到比在德國其

他任何劇院都好得多的演出效果……。」該劇在維也納劇院首演，後來才被收進城市劇院的保留劇目，由赫爾德爾（Heurteur）和施羅德擔任男女主角。

　　葛利爾帕澤在談到該劇首演之夜時，寫道：「我和家人被帶到頭等包廂，雖然那次演出的水準一流，但它給我的印象卻不太好……就像一場可怕的噩夢，讓我以後不想再出席自己的劇作演出。當時我無意識地隨著劇情發展小聲唸誦著全劇的對白，讓我的母親苦笑地盯著我說：『看在上帝的份上，你安靜點，你瘋了嗎？』我弟弟則跪在地上拼命地祈禱演出成功。」第三場演出時，門票銷售一空，《祖母》轟動了維也納。整個維也納的人沒有人不在談論這部劇，並且在之後很長一段時間裡，大家的話題都圍繞著這位天才的年輕劇作家身上。

　　1818年4月21日《莎弗》（Sappho）在城市劇院的首演引起了更大的轟動和瘋狂的熱情。施雷沃格爾當時在日記裡寫道：「《莎弗》大獲成功，特別是前三幕得到觀眾空前的喝采，直到演出結束仍不停歇。觀眾大叫著作家的名字。」格萊辛格（Gressinger）也在致伯蒂格爾（Böttiger）的信中說：「……葛利爾帕澤的《莎弗》在城市劇院公演時受到狂熱的歡呼。觀眾的熱情差點把劇院弄垮。第三幕的結尾特別有趣，觀眾要作者出場的鼓掌和歡呼，持續了整個幕間休息時間，連下一幕的音樂聲也被蓋掉了。沒想到一些布景加上幾個角色，就有這麼奇妙的效果。由於劇作家謙虛，也因為是職員，無法到幕前露面。飾演莎弗的施羅德和飾演法昂（Phaon）的科恩演技真是爐火純青。」

　　據說施羅德問過作者：「親愛的年輕朋友，你是怎麼把一個女人的心思摸得這麼透徹？我演過的角色裡，幾乎沒有像你的《莎弗》這麼讓我感

動。」

　　維也納從此誕生了她最偉大的劇作家——葛利爾帕澤。奧地利詩歌的全盛時期就此開創，這位年輕詩人成爲全維也納關注的焦點。

　　施雷沃格爾評論道：「達官貴人都忙著與《莎弗》的作者建立私交。連梅特涅首相和施塔第昂（Stadion）都召他進宮晤談。有些商業鉅子已經在討論要爲他成立一家公司。」

　　女作家卡羅琳・皮希勒（Karoline Pichler）的沙龍，是當時藝術和科學界精英聚會的場所，她特別邀請葛利爾帕澤蒞臨，由施雷沃格爾爲大家介紹這位維也納的新巨星。

　　皮希勒以十足畢德麥雅時代的口吻記載道：「當晚的盛況及他的蒞臨，令我留下畢生難忘的印象。葛利爾帕澤談不上英俊，但很輕盈瀟灑，身高約有一百七十公分以上，漂亮的藍眼睛使他蒼白的臉孔顯得很有智慧，還有一頭濃密的淺黃色捲髮。即使你不知道他是誰，也不清楚他那高貴的心靈和高尚的本性，但光從外表你就會很佩服他。那天晚上在我花園裡的聚會上，大家都有同感。年輕詩人也一定感受到了這種親切和諧的氣氛，因爲之後的冬天，他就越來越常來看望我們……。」

　　她又寫道：「葛利爾帕澤一開始就跟我們很合得來，他幾乎每週二和週三都來我這裡做客吃飯，星期天也常來，有時一待就是一個下午到晚上，和我的女兒一起演奏二重奏。他鋼琴彈得很好，即興演奏既富才氣又有品味。他的才華、質樸和坦誠贏得了我們的心，大家好像彼此互相吸引，因爲他對我們的友誼也作出了熱情的回應。他說他的童年往事給我們聽，告訴我們他最近的計劃，他的許多小詩也是從這兒獲得靈感而寫成的。比如：《畫廊裡的談話》（*Das Gespräch in der Bildergaleric*），和那首

美好的《春天的絮語》（*Frühlingsgesspräch*），這兩首詩不久就收錄在詩集
《阿格拉雅》（*Aglaja*）中出版了。」

　　葛利爾帕澤的創作，使我們對那時維也納人的藝術接受度有所了解。
莎士比亞《李爾王》（King Lear）的悲劇結局，已無法使他們感動，克萊
斯特（Kleist）的《洪堡的王子》（*Prince of Homburg*）也令他們無動於
衷，但葛利爾帕澤的這部悲劇卻令他們如痴如醉，像是找到了根一般，展
現了他們自己的血和肉。故鄉的景色，劇中的人物與他們分享民族的靈
魂。不論莎弗、希羅（Hero）、米蒂亞（Medea）、克羅莎（Kreusa）、美利
塔（Melitta）和伊斯瑟（Esther）等名字，是否出自古典名著，但它們所
象徵的人物與形象，都使維也納人感到親切和同情，因爲劇中所敘述的種
種都與維也納的土地和日常生活相應合。

　　葛利爾帕澤的作品有著古老巴洛克戲劇的色彩和韻味，還有繪畫藝術
中的那種肉感和放蕩不羈。他的才能還朝著西班牙劇作中的那種浪漫主義
發展。他在施雷沃格爾的指導下，在城市劇院排演了一系列的戲劇：《金
色的福里斯》（*Das Goldene Flies*），《奧塔卡爾國王的運氣與下場》
（*König Ottakars Glück und Ende*）和《主人的忠實僕人》（*Ein treuer Diener
seines Herrn*）等。葛利爾帕澤對這些都銘記在心，施雷沃格爾過世以後，
他還說：「在維也納，再也沒有能和我探討藝術問題的人了。」

　　還有兩位在城市劇院揚名的劇作家鮑恩菲爾德和蔡德利茲（Zedlitz），
也對施雷沃格爾心懷感激，施雷沃格爾不僅善於任用新作者，一起提昇劇
院的水準，還是啓發演員靈感的領導者、教育者和策劃人。他十分注意網
羅德國戲劇的優秀人才，爲城市劇院建立了強大的演員陣容，還爲該團製
作匠心獨具的舞台設計，至今這仍是劇院的主要裝飾和特色。

在網羅人才方面，他為維也納找來了戲劇天才威萊爾米（Wilhelmi）、悲劇大師蘇菲‧穆勒（Sophie Müller），和有實力又溫文爾雅的科斯騰諾布爾（Costenoble）一家。此外，他還打造了熱情如火的路德維希‧洛維（Ludwig Löwe），和優雅端莊的費希特納，這兩個人都是他從別的劇院挖來的。他還把施羅德培養成德國首屈一指的女演員。這些偉大的人物為戲劇藝術的輝煌與提昇貢獻極大，城市劇院也成為維也納最耀眼的文化中心與精英的聚會場所。

使德國音樂揚眉吐氣的貝多芬

隸屬宮廷的第一座劇院是卡恩特內托劇院，由義大利人多梅尼科‧巴巴伊亞（Domenico Barbaia）掌管。他還跟帕爾菲伯爵（Count Palffy）一同經營維也納劇院。當時也是義大利歌劇在維也納風光一時的年代。凱魯比尼（Cherubini）、史龐蒂尼（Spontini）、羅西尼（Rossini）的作品，都讓維也納人看得如癡如醉，風靡傾倒，連那些德國大師的作品都無法與之匹敵。一時之間，這兩家劇院幾乎只上演義大利歌劇的經典劇目，著名的明星有羅西尼的妻子寇柏拉（Colbran）、弗多爾‧梅因維爾（Fodor Mainville）、歌唱家唐澤利（Donzelli）、諾扎里（Nozari）和大衛‧拉勃拉什（David Lablache）。還有兩位德國人：有著夜鶯般歌喉的烏恩格爾（Unger）和亨麗埃塔‧桑塔克（Henriette Sonntag）。

在「維也納會議」期間，有一件事讓德國音樂得以揚眉吐氣，就是貝多芬的歌劇《費德里奧》（*Fidelio*）終於在維也納劇院公演，並被收進卡恩特內托劇院的保留劇目中。這部歌劇在當時十分成功，讓貝多芬決心寫下

一部歌劇。安東·辛德勒（Anton Schindler）敘述道：「在1825年的冬季，維也納的音樂圈盛傳《費德里奧》在沉寂八年之後，於1822年11月起再度公演並大獲成功的消息。因此歌劇院當局請求貝多芬能再寫一部歌劇。」

貝多芬對此建議欣然接受，並希望能由自己來挑選劇本。於是湧來了大批劇本供他選擇，但全部都不合適，因為貝多芬規定題材必須古典，以希臘文或拉丁文寫成。但是這些題材都早已被人用過，如何選擇對大師來說似乎很困難，他只好承認自己也不知道該怎麼下手才好。這時葛利爾帕澤自告奮勇地，將自己剛完成的歌劇劇本《美盧西娜》（*Melusina*）誠惶誠恐地請大師過目。

該劇題材極其浪漫，十分出色，角色中還有一位滑稽的僕人，讓貝多芬很欣賞，於是放棄原本的古典題材計畫。詩人和作曲家開始一起討論，貝多芬提出刪改的意見，使劇情更加緊湊，劇作者皆欣然地接受了。此事使這兩位藝術家有了第一次的接觸，甚至還敞開心扉各自傾訴他們對政治和社會時局的不滿。

幾乎同時，柏林皇家劇院的經理布呂爾伯爵（Count Brühl）也向貝多芬發出類似邀請，且願意接受大師的開價。貝多芬在沒有徵詢其他人的意見下，將葛利爾帕澤的劇本拿給布呂爾伯爵看，雖然也獲得伯爵的讚許，但伯爵同時也指出，皇家歌劇院已經演出過類似題材的芭蕾舞劇《烏恩迪娜》（*Undine*），導致《美盧西娜》的譜曲工作就此中斷。葛利爾帕澤的《美盧西娜》後來改由康拉丁·克羅采爾（Conradin Kreutzer）譜曲。

芭蕾明星芬妮·埃爾斯勒

那個時期，芭蕾舞在卡恩特內托劇院也如日中天。特耳西科瑞（Terpsichore）藝術的兩顆明星瑪麗亞·塔格里奧妮（Maria Taglioni）和芬妮·埃爾斯勒（Fanny Elssler）在這裡獲得空前的成功。埃爾斯勒是維也納畢德麥雅時期的偉大舞蹈家。她跟戲劇界的雷蒙德一家、特蕾絲·克羅內斯（Therese Krones）和施羅德一樣，都是深受歡迎的明星。

她是一位宮廷管家和海頓的謄寫員的千金，一開始在卡恩特內托劇院的兒童芭蕾舞團裡學舞，後來赴義大利拜師，遊遍歐洲和美洲。她與塔格里奧妮將德奧的舞蹈藝術推上了巔峰。集優雅和美麗於一身的她，舞姿極富柔韌性和律動感，韻味和詩意十足。每一個舞步都洋溢著美感。她以最完美的模仿來表達劇中人物的性格。她的舞蹈是優美舞動的語言，她創造了戲劇化舞蹈的體裁，《卡楚查》（*Cachucha*）和《埃絲美拉達》（*Esmeralda*）都是她的名作。薩菲爾（Saphir）寫道：「芬妮·埃爾斯勒跳的卡楚查，用的是雙腳、雙眼、嘴巴，以及一千種微笑和一百萬種甜美的姿態；這才是卡楚查。若不是埃爾斯勒的舞蹈，《卡楚查》永遠成不了舞劇。」她被稱為「舞蹈女皇芬妮一世」。她在全世界都很受歡迎，著名畫家紛紛為她作畫，詩人們也急著為她謳歌。

列奧波德城市劇院

從建築角度來說，維也納最優美的劇院當屬維也納劇院。該劇院是施卡內德爾（Schikaneder）在一位富商的資助下，在十九世紀初建造的，1801年6月6日開幕。在「維也納會議」期間，該劇院以其藍色和銀白色相

間的華麗門廳、景深極遠的漂亮舞台，和先進的技術裝備，深受外國客人的讚嘆和欽佩。從那時到現在，莫札特的《魔笛》（*Zauberflöte*）等名劇中的人物，都是從垂幕裡出現在觀眾眼前的。

當時的劇院老闆是帕爾菲伯爵，人稱「劇院帕爾菲」，是一個「出手大方、算術和加法都很差的笨伯」。他鋪張浪費，喜歡跟別的宮廷劇院別苗頭，不惜斥資上演劇目，終至破產。維也納劇院輪流上演話劇、歌劇、小歌劇、滑稽劇和芭蕾舞劇，值得一提的有貝多芬的《費德里奧》，葛利爾帕澤的《祖母》，還有1820年在此首演的舒伯特童話劇《魔豎琴》（*Die Zauberharfe*）。

因為債權人一再逼債，帕爾菲伯爵的輝煌時期在1825年5月底告終。接手的是慕尼黑伊薩爾托劇院（Isartortheater）的經理卡爾‧加爾（Karl Carl），他極善經營，當上維也納劇院的經理之後，又買下列奧波德城市劇院（Leopoldstädter Theatres），1847年改建為以自己命名的加爾劇院。

列奧波德市的這座小劇院，正在流行大眾劇（Volksstück）。有著典型的維也納人快樂天性的卡斯珀爾（Kasperl）和塔特戴德爾（Thaddädl）在這裡踏上了事業的成功之路，奧地利民間的歡樂泉源——小丑，重新粉墨登場，維也納人的幽默此時與浪漫主義有了新的連結。列奧波德城市劇院在1822年甚至規定劇作家的劇作，必須切合中下階層民眾的欣賞品味，必須「諷刺日常生活中的陳規陋習和愚蠢行為——只要它們適於進行善意的諷刺，而且必須要新穎並且吸引人」，「我們歡迎題材好笑、怪誕、滑稽、輕快的作品。」

大眾詩人斐迪南・雷蒙德

悲劇女神在城市劇院懷舊的同時，喜劇之神卻在列奧波德城市劇院裡逗樂觀眾。葛利爾帕澤出現了對手，斐迪南・雷蒙德是爲大眾劇院寫劇本的古典主義作家，此外還有三位。其中的阿道夫・保厄勒（Adolf Banerle）是歌曲《只有一個帝都，只有一個維也納》（*s' gibt nur a Kaiserstadt, s' gibt nur a Wien*）的作者，他爲大眾劇院創造了製傘匠「施塔柏爾」，而且很快地就在德國的每座劇院廣受歡迎，因爲施塔柏爾就是維也納市民平凡生活的縮影，非常眞實且生動地「重現了維也納人那種自以爲是，和可笑無所不知的狂態」。另一位作者麥斯爾（Meisl），則因詩歌《大廈落成典禮》（*Die Weihe des Hauses*）在1822年被貝多芬譜曲而名垂史冊，他創作了許多鬧劇、滑稽劇、滑稽模仿表演劇和神話滑稽劇，他的作品有一陣子非常受歡迎，但儘管他名氣很大，收入卻很少，因爲那些類型的作品稿費很低，就算在劇院上演時場場爆滿，領到的稿費還是很少。

斐迪南・雷蒙德是當時維也納最偉大的劇作家，1790年出生在維也納，是個傢俱木工的兒子。父親很早就去世，只好去當糖果蜜餞工廠的學徒，其中一項工作，就是到城市劇院的走廊賣糖果。在那裡，他那年輕、熱烈的心被喚醒了，那裡的所見所聞，使他印象深刻、終生難忘，從此他立志要成爲城市劇院的演員，並且開始創作。

他離開糖果工廠後，參加了流浪劇團，過了六年浮浮沈沈、飽嚐辛酸的生活。1814年，他開始在各地劇院飾演小角色，後來在列奧波德城市劇院組了一個劇團，成員有伊格拿茲・舒斯特爾（Ignaz Schuster）、約瑟夫・科恩特豪爾（Josef Korntheuer）和特蕾絲・克羅內斯，這個劇團的喜

劇演出，是維也納有史以來最優秀的，維也納的觀眾非常享受雷蒙德的演出，甘願把他的優點捧上天，並以大笑來淹沒對其弱點的一切指責。

雷蒙德的表演不僅只是單純的搞笑，而是笑中有淚，來觸動觀眾的隱痛，進而從心靈深處感動他們。他不流於形式，自然地演出，全心投入自己的角色，以真誠的智慧和高尚的理想影響著整個劇團。

列奧波德城市劇院在上演雷蒙德作品時最為輝煌，雷蒙德對戲劇的貢獻，也是在這裡首次獲得賞識。雷蒙德竭力使平凡的日常生活充滿詩意、戲謔和詼諧，他在舊瓶裝入了新酒，使單純的玩笑也象徵著某種觀念。在《幽靈國王的鑽石》（*Diamant des Geisterskonigs*）一劇中，他效法莫札特的《魔笛》，讓理想情侶愛都瓦爾和阿米娜，和滑稽情侶福洛里安和米蘭達，形成鮮明的對比，每對情侶都像《魔笛》中的塔米諾和塔米娜，以及帕帕蓋諾和帕帕蓋娜那樣，承受不同的考驗，也得到不同的命運。

雷蒙德就跟尚·保羅（Jean Paul）一樣，常被稱為「窮苦大眾的詩人」。他深入一般老百姓的生活當中，慷慨地散播他光彩照人的藝術珍珠，熱情地謳歌窮人和普通人的生活。他以對老百姓的內心為基礎，以神話為素材，美妙幽默地將奇想王國和日常生活和諧地融為一體。

雷蒙德無疑是舊時代維也納最著名的演員之一。他雖然沒有十分搶眼的舞台形象，歌喉也不動人，也沒有從平淡素材找出笑料的喜劇表演才能。但這些缺點反而使他更充分地利用自己的長處，比如，他那對智慧雙眼的非凡表現力，以及手勢和極富柔韌彈性的身體動作。他飾演的角色都很有個性，非常自然；他刻畫的所有人物也都帶著明顯的霍加斯（Hogarth）式的現實主義韻味。

散文家鮑恩菲爾德

維也納的大眾戲劇不但在列奧波德城市劇院的舞台上大放異彩，而且也在約瑟夫城市劇院（Josefstadt Theatre）方興未艾。在加爾接掌劇院期間，後來享譽世界的兩位維也納大師也在此嶄露頭角，他們是溫澤爾‧舒爾茲和內斯特洛伊。僅次於劇作家葛利爾帕澤和大眾詩人雷蒙德的，是畢德麥雅時期的喜劇作家鮑恩菲爾德。他也是舒伯特、施文德和葛利爾帕澤的密友，作品描繪了當時的維也納社會，公正地刻畫了它的光明和陰暗面，敘述了它的優點及缺點。

鮑恩菲爾德無論走到哪兒，都認真觀察、研究著維也納社會。他不但是劇作家，還是記者和傑出的散文家。維也納繁榮時代初期的精神和文化，都反映在他的文字裡，從喜劇、散文、諷刺詩到他發表在報刊雜誌和年鑑上的文章，應有盡有。人們從他的作品裡可以了解到大量當時的社會和政治狀況。

鮑恩菲爾德寫的回憶錄具有特殊價值，因為他在裡面以生動的文筆，描述了以舒伯特和施文德為中心的那個舒伯特黨，敘述了迷人的舊時維也納，充滿了浪漫的美感和趣味，像是施文德如何描繪他的神話題材繪畫和美妙幻想，舒伯特如何對自己的神奇旋律沾沾自喜等。

畫家內斯特洛伊

畢德麥雅時期也是天才漫畫家和傑出諷刺作家約翰‧內斯特洛伊嶄露頭角的時代，雖然他的傑作問世得較晚。他是一位維也納律師的兒子，起先攻讀法律，但不久便放棄，轉而投身學習表演藝術。年輕時他常以歌唱

家的身份露面，曾在維也納音樂之友協會舉辦的一次音樂會上演唱舒伯特為男聲寫的一首四重唱《小村莊》（*Das Dörfchen*）。阿姆斯特丹、布呂恩（Brünn）和格拉茲（Graz）都是他學藝和成熟的地方。他在格拉茲認識了舒伯特，還在約瑟夫城市劇院演出自己改編的《十二名穿制服的姑娘》（*12 Mädchen in Uniform*），並在《鄉村理髮師》（*Dorfbarbier*）中飾演亞當而初贏桂冠，劇院老闆加爾還聘他去維也納劇院工作，在那兒一待就是十四年，他既是演員，又是喜劇作家。

後來，又調到改名為加爾劇院的列奧波德城市劇院，他在這裡成為優秀的演員，他能在瞬間由悲轉喜或破涕為笑，使觀眾驚嘆不已。他也能即興地滔滔不絕、口若懸河，令觀眾目瞪口呆。他的啞劇功夫比他的口才還厲害。透過眼神流轉、蹙額、抬眉等動作，他賦予角色不同的意涵。奧丁格爾（Öttinger）說得好：「身為一名演員，內斯特洛伊『是幅徹頭徹尾的漫畫，每一寸皮膚都代表著滑稽。他的每一次鬼臉，每一次豎目蹙眉和舉手投足……總之是每一根纖維和神經都有著尖酸的諷刺、深刻且帶挑釁性的嘲弄。他的惡毒抨擊、挖苦和揶揄的表演，在藝術領域裡迄今還無人能敵。他既不是霍加斯或吉爾瑞（Gillray），也不是哥雅（Goya）或加瓦爾尼（Gavarni）……，內斯特洛伊是超過這些人的總和。他的身上有著靈氣、尖酸、刻薄，還有對大師的嘲弄和蔑視。他是天生的漫畫集錦、諷刺百科全書、反話大王和滑稽模仿的大師。』」

內斯特洛伊的作品反映了維也納人愛冷嘲熱諷和滑稽模仿的天性。他是維也納人家喻戶曉的老小丑，他身上的喜劇色彩、幽默感和機智，就像泡沫十足的香檳酒和熠熠發光的珍珠，內斯特洛伊從劇院傳統中，汲取源源不斷的創意。

　　墜入情網的青年葛利爾帕澤像雕塑那樣精雕細鑿他的詩歌《一切都在現在》(*Allgegenwart*)、《當她坐在鋼琴旁傾聽》(*Als sie zuhörend am Klavier sass*)、《魅力》(*Der Bann*)和《加施泰因的告別》(*Abschied von Gastein*),使之家喻戶曉,到處傳唱不已。此外,弗伊希特斯列本(Feuchtersleben)、考林(Collin)、加斯泰利(Castelli)、朔伯爾(Schober)、賽德爾(Seidl)、麥耶霍夫(Mayrhofer)和沃格爾(Vogl)也各自創作了許多畢德麥雅風格的詩歌,成爲弗朗茲‧舒伯特源源不斷傾訴心曲的歌詞。

抒情作家萊瑙

　　繆斯女神也把她的月桂花環慷慨地送給了一位青年學生萊瑙。

　　萊瑙來自匈牙利。他是畢德麥雅時代最負盛名的抒情作家。他那火熱又憂鬱的性情及詩意的理想,不斷跟現實發生衝突。他期望著時代的新運動和新覺醒的到來,但同時又哀婉地悲嘆舊日寧靜的喪失。他以充滿旋律美和色彩感的抒情詩和抒情史詩,充分抒發了他那火熱、有時如女性般細膩多變的情懷。

新秀施蒂夫特

　　畢德麥雅時期,女作家卡羅琳‧皮希勒的長篇小說風靡了全維也納的小說愛好者,另外,也有位施蒂夫特的新秀開始嶄露頭角,他的作品描寫了奧地利的田園風光,將寧靜而壯麗的森林和群山景色的優美夢幻,都融

入其中，也在長篇小說塑造了「施蒂夫特式人物」，這些人物有著典型的奧地利民族性格，深受奧地利讀者的喜愛。

寶刀未老的貝多芬

在音樂領域，畢德麥雅時期的維也納，正經歷一次無與倫比的復興。貝多芬寶刀未老，滿腦子都裝著旋律。他美妙的組曲《致遠方的戀人》（*An die ferne Geliebte*）就是在這個時期創作的。他還創作了他最後一首意味深長的《莊嚴彌撒》四重奏，彷彿要從不堪重負的世俗痛苦中尋求解脫。它不是一首平凡的彌撒曲，更像是歌德《浮士德》（*Faust*）的姊妹篇，其規模和深度，都前所未見、獨一無二。它的信條是「發自內心，才能打動心靈」。

貝多芬還創作了不朽的《第九號交響曲》，這首悲天憫人的世界性傑作，充滿歷經痛苦而最終走向全人類普天同樂的氣概。貝多芬的作品就像他的性格那樣，具有驚天撼地、摧枯拉朽的磅礴氣勢。這位拿破崙時代的藝術大師，是在一個雷電交加的暴風雨之夜，在他破舊的「西班牙黑屋」裡與世長辭的。

維也納這座歐洲的音樂之城，曾灑滿貝多芬的光華，現在則陷入哀傷的氣氛。舒伯特、雷蒙德、萊瑙、施文德、葛利爾帕澤等人，跟著貝多芬的靈柩緩緩走過維也納的大街。葛利爾帕澤寫了悼辭，由安舒茲以洪亮而顫抖的聲音朗誦：「他是一位藝術家……除此還有誰能接近他呢？……就像巨獸游過大洋，他也超越了他藝術上的疆界……他的才華直至今日，仍照耀著城裡的家家戶戶、大街小巷，和維也納森林的山川峽谷。」

名作曲家羅西尼

　　僅次於貝多芬的維也納天才是弗朗茲・舒伯特。維也納濃厚的文化氣氛，使這位藝術家的音樂天性和無窮的創造力，得以發揮得淋漓盡致，不斷地創造出旋律和歌曲方面的奇蹟。除了以上這兩位，還有魏格爾（Weigl）、吉羅維茲（Gyrowetz）、烏姆勞夫（Umlauf）、阿斯麥耶爾（Assmayer）、塞弗里德（Seyfried）、埃伊勃勒（Eybler）、以及史塔德勒神父（Abbe Stadler）。

　　國外的則有當時住在維也納的義大利名作曲家羅西尼，在不斷放射他曲調美妙的音樂煙火，並且與凱魯比尼和史龐蒂尼，盤據了維也納歌劇的節目單很長一段時間。

　　但此時德國作曲家韋伯（Weber）出現了，維也納人很快就迷上了他的《魔彈射手》（*Freischütz*），如醉如痴的程度，就像小孩聽祖母講神話故事般聽到入神。韋伯說：「我受到各地的熱烈歡迎，好像我是一個珍禽異獸似的。一時之間我成了神祇。能有這樣的觀眾真令人感到愉快，熱烈的崇拜加上善良質樸的天性，似乎只有在維也納才見得到。」

　　他在卡恩特內托劇院親自指揮了《魔彈射手》的演出。鮑恩菲爾德在日記裡寫道：「觀眾向他拋撒花環，詩人為他熱情謳歌。」演員科斯騰諾伯爾也補充說道：「維也納人忘掉了羅西尼，轉而投入韋伯的懷抱，以掌聲和喝采歡迎他們的這位德國同胞，好像他是外國人似的。」舒伯特會見了韋伯，韋伯對這位年輕的音樂詩人十分感興趣，答應在德勒斯登（Dresden）排練他的歌劇《阿方索與埃斯特萊拉》（*Alfonso and Estrella*）。翌年，這位德國大師再赴維也納，同時帶來了他的新歌劇《尤里安特》

（*Euryanthe*），是受卡恩特內托劇院經理的委託而創作的，並在維也納創作了這部歌劇的著名序曲，是他所有作品中最精彩的一首。但是觀眾對《尤里安特》並沒有像對《魔彈射手》那樣的熱烈迴響。

另一位德國浪漫主義早期的音樂大師路德維希‧施波爾（Ludwig Spohr）也在此時到了維也納，他一開始是以小提琴家和指揮家的身份出現在維也納劇院的舞台上。作曲家的他，歌劇《浮士德》和《耶松達》（*Jessonda*）也大受青睞。

克羅采爾

畢德麥雅時期的維也納舞台以浪漫歌劇聞名於世，但卻以音樂喜劇的形式表現，其中佼佼者是魏格爾風靡一時的《瑞士人家庭》，該劇後來還讓舒伯特改編成聲樂曲，並讓康拉丁‧克羅采爾改編成歌劇。克羅采爾於1804年來到維也納，成為阿爾布萊希特貝爾格（Albrechtsberger）的學生。他曾在德國各地開過音樂會，在斯圖加特還當過指揮。1822年他返回維也納，同時在卡恩特內托劇院和約瑟夫城市劇院擔任樂團指揮。他是位樸實隨和的、具有典型畢德麥雅時代特徵的才子，其作品充滿近乎多愁善感的浪漫情調。

弗朗茲‧拉赫納

在這個舒伯特與施文德一統天下的時代，還有一位畢德麥雅音樂家叫弗朗茲‧拉赫納（Franz Lachner），他也是從德國來到維也納的。呼吸著這

座城市的藝術空氣，逐漸成爲了一名藝術家，經過與舒伯特、西蒙·塞希特及史塔德勒神父的交往，以及他在卡恩特內托劇院擔任樂團指揮的經歷，都使他的藝術才華得以充分發揮，後來在慕尼黑更獲得充分的發展。

　　源遠流長、歷史悠久的維也納舞蹈和維也納民間音樂的復興，也發生在畢德麥雅時期。在遙遠的巴本貝爾格時代（Babenberger），維也納的貴族和市民習慣在盛大的紫羅蘭節上歡慶跳舞。艾波道爾（Eipeldauer）在1800年寫給表親的信中，以挪揄的口吻談到十九世紀初維也納人的舞蹈狂熱及舞場上的熱鬧場面：「無論走到哪兒，都會有舞會的告示，把你請進音樂廳。但想要找個座位坐下來歇會兒簡直不可能，那會使你非常掃興。舞場上總是人滿爲患……。」

　　維也納最迷人的產物要算是維也納圓舞曲了，它起源於奧地利民歌（Volkslied），反映了住在維也納周邊的山民和鄉民的性格和心聲，由阿爾卑斯山的吟遊詩人把它帶進了城市，他們組成四重奏樂團，坐船沿多瑙河順流而下，一邊用慢3/4拍子演奏歌唱。到了維也納後，他們就在郊區的小旅館和酒館，爲跳舞的人們伴奏。這些質樸原始的音樂人再加上維也納人的雅緻和精巧，誕生了圓舞曲。

　　圓舞曲節奏輕快、搖擺，感染力強，反映維也納人的心聲。約瑟夫·藍納和老約翰·史特勞斯是維也納圓舞曲復興的主要代表人物，先驅之作是舒伯特的德國舞曲《獻給美麗的維也納女人的高貴和傷感圓舞曲》（*Valsa nobles and sentimental, Hommage aux belles Viennoise*）和韋伯的《邀舞》（*Invitation*）。

　　舒伯特常在與朋友聚會的「舒伯特晚會」上，演奏自己創作的圓舞曲。他的圓舞曲是眞正的自然界回音，不是用來跳舞的音樂。約瑟夫·藍

納和老約翰‧史特勞斯則將維也納圓舞曲提昇成藝術。他們效法弗朗茲‧舒伯特，成爲維也納人生活音樂的革新者。

約瑟夫‧藍納

　　約瑟夫‧藍納1801年4月12日出生在維也納的聖烏爾利希郊區，其父馬丁‧藍納（Martin Lanner）是位手套作坊主人。十二歲時他就在別人的樂團裡拉小提琴。1819年春他在一個咖啡館的花園裡舉行三重奏的演出，廣受好評，很快贏得口碑，頻繁地出入許多酒館演出。後來老約翰‧史特勞斯加入他們的樂團，變成了四重奏。

　　史特勞斯比藍納小三歲。他1804年3月14日出生在「好牧人之家」這家小啤酒館裡，店裡常常有坐船順多瑙河而下的林茲（Linzer）樂師在此演出小提琴，因此老約翰‧史特勞斯的童年，是在舞曲中度過的，難怪這男孩想成爲音樂家。史特勞斯在藍納爲首的四重奏組裡，拉中提琴，不滿十五歲的他對藍納十分崇拜，很快便贏得這位大師的好評和友誼。後來隨著一名大提琴手的加入，四重奏組又變成了五重奏組。弗朗茲‧舒伯特常在溫暖的春夜和朋友到「松雞」酒吧小飲，欣賞藍納四重奏演奏的舞曲，沉浸在這美酒和音樂之中。

　　1824年藍納受到成功和無數邀請的激勵，將自己的五重奏樂團，擴充爲弦樂團，首次在普拉特區主要的咖啡館演奏，就大獲成功，以致在擴大樂團等問題上，導致藍納和史特勞斯發生摩擦，最終漸行漸遠。面對性格暴躁且野心勃勃的史特勞斯，一天藍納終於將他開除，兩人還大吵了一頓才分道揚鑣。

當時藍納樂團正在「公山羊」酒館演奏時發生了激烈的爭吵，樂師們和觀眾分成兩派，最後「戰鬥」以決裂告終，史特勞斯籌組了自己的樂團，藍納則對爭吵耿耿於懷，還創作了《分手圓舞曲》（*Trennungswalzer*）（典型的的畢德麥雅方式），描述了在「公山羊」發生的事。

幾年後，藍納在「公山羊」酒館舉行婚禮時，新人正接受親友們的熱烈祝賀，約翰·史特勞斯在此時突然出現向藍納祝賀，兩位藝術家又言歸於好。

史特勞斯指揮他的十四人樂團先後在「天鵝」酒館、「鴿子」酒家演出，他的第一首圓舞曲《雄鴿圓舞曲》（*Täuberlwalzer*）就是在「鴿子」創作的。此後《多勃林格聯歡圓舞曲》（*Döblinger Reunion Walzer*）、《維也納狂歡節》（*Wiener Karneval*）、《鐵鏈橋圓舞曲》（*Kettenbrücken Walzer*）等先後問世，更獲得維也納人的喝采。史特勞斯樂團和舞蹈團逐漸贏得廣大觀眾，音樂會的邀約也紛至沓來，出版商紛紛來預約出版史特勞斯的新作。藍納和史特勞斯之間的藝術競爭，促使了維也納古老民間音樂的良性互動。

藍納這位金髮碧眼的吟遊詩人，和舒伯特、雷蒙德及施文德一樣，都是浪漫主義者。他夢幻般的音樂裡，充滿著愛情的悲歡和傷感，快樂的優雅和哀傷的渴望交織其中。他有五首舞曲的標題都有著典型的畢德麥雅的時代特點：《特普絲歌利》（*Terpsichore*）、《花神》（*Flora*）、《渴望之花》（*Blumender Lust*）、《希望之光》（*Hoffnungsstrahlen*）、《美麗的泉》（*Schönbrunner*）、《晚星》（*Abendstern*）。他是維也納的寵兒，到處受到愛戴和宴請，並被任命為「堡壘舞廳」的音樂指導。儘管如此，藍納在本性上仍是自然之子，是典型的維也納郊區人，不慣戴上榮譽的桂冠，也不喜

歡拋頭露面。他只在國外舉行過一場音樂會，除此之外，他很少在維也納以外開過音樂會。

老約翰‧史特勞斯

而一頭黑髮的老約翰‧史特勞斯，就完全是另一種情形了。他在維也納的音樂圈中扮演的角色，從華格納首次訪問維也納的描述中可見一斑。華格納寫道：「神奇的約翰‧史特勞斯指揮樂團時那種近似瘋狂的激情，使我終身難忘。這位象徵古老維也納民族精神的魔鬼，在剛開始指揮一首新圓舞曲時就渾身顫抖，猶如希臘神話的巨蟒皮同（python）準備跳起來撲向獵物那樣。音樂（不是狂熱的聽眾喝的酒精）掀起的狂喜，更激發這位魔術師般的首席小提琴投入近乎危險的炫技表演……。」

史特勞斯比藍納經得起大場面，他那熾烈如火的本性使他野心勃勃，渴望征服更大的天地。奧地利對他來說過於狹小，所以他走遍了半個歐洲。他把維也納圓舞曲帶到異鄉的土地及世界的大都會，使這種神聖歡樂的淳樸藝術聞名世界。

畫壇身處於浪漫主義旋風

在造型藝術和繪畫方面，畢德麥雅時期也是人才輩出。「維也納會議」結束之後，藝術已經從古典主義過渡到浪漫主義。在年輕藝術家的圈子裡，幾乎都對中世紀充滿了熱情。浪漫主義畫家弗朗茲‧普弗爾（Franz Pforr）、菲利普‧維特（Philipp Veit）和弗里德里希‧奧沃貝克（Friedrich

Overbeck）都來到維也納學習並嶄露頭角。

當時的維也納畫壇也掀起浪漫主義的旋風，像是施文德、施坦勒（Steinle）和富赫里希。我們後面會提到他與舒伯特的關係。施文德的作品表現了純粹的浪漫主義精神，充滿夢境般的恬適溫柔氣息，與古老的民謠和魅力十足的奧地利風景發生聯繫。

維也納人施坦勒則畫宗教題材的壁畫，及浪漫情調的風俗畫，如《小提琴手》（*Violin-player*）。他的水彩畫創作在很大程度上要歸功於他早期同克萊門斯・布倫塔諾（Clemens Brentano）的交往，後者啓發他轉到了水彩畫的創作上。他的水彩畫名作有《萊茵河童話》（*Rheinmänchen*）、《雪白和玫瑰紅》（*Schneeweiss und Rosenrot*）、《帕西法爾・祖克魯斯》（*Parzival zyklus*）等等。

富赫里希

當時在維也納嶄露頭角的第三位偉大的浪漫主義畫家，是「來自克拉茲奧的牧羊童」約瑟夫・馮・富赫里希。此人自青年時就是「舒伯特黨」（Schubertiade）裡的一員。他先在布拉格藝術學院學習，杜勒（Dürer）的十足德國風格的作品，影響他甚深。後來他又瘋狂地閱讀許多德國浪漫主義作家的小說和詩歌，如蒂克（Tieck）、諾瓦利斯（Novalis）、施雷格爾（Schlegel）的作品。他在爲蒂克的《蓋諾維瓦》（*Genoveva*）繪製插圖時，引起大眾的注意及梅特涅親王的興趣，梅特涅於是送他去羅馬學習，回到維也納後在學院美術館裡擔任副管理員。

從美拉妮公主（Princess Melanie）的日記中，我們可以看出梅特涅非

常欣賞富赫里希的創作：「克萊門斯（指梅特涅帝王）給我看一位年輕畫家的幾張素描……克萊門斯送他去受教育。他名叫富赫里希，畫過一些很迷人的作品。這年輕人已想好一幅偉大的油畫，題材是彌賽亞的降臨和教會的創立。它很壯麗，十分感人……它給克萊門斯留下的印象同樣不凡，因爲他在形容這位青年畫家的思想深度及理想主義，眼裡充滿了淚水。」

富赫里希這位年輕畫家後來成爲當時所謂的「基督徒藝術家」。富赫里希的傳記作者莫里茲‧德雷格爾（Moriz Dreger）表示，他被稱之爲「基督徒畫家」，「不是因爲他總是畫宗教題材，而是他在作品中表現了基督徒的兩大根本美德——謙卑和博愛。」《雅各布與拉結的見面》和《瑪利亞翻越大山》是富赫里希兩幅十分感人的宗教畫。

舒伯特的友人庫佩爾魏澤（Kupelweiser）的畫風跟富赫里希一樣。他在年輕時也去羅馬朝聖，深受奧沃貝克（Overbeck）和拿撒勒畫派（Nazarene）的影響。回到維也納後便從事宗教畫的創作。他也用古老淳厚的維也納風格，畫了一些世俗畫，如《美麗的牧羊女》（*Die schöne Schäferin*）和《多比亞司的健康》（*Heilung des Tobias*）（擺在華爾德海姆藥店）。除了宗教題材的畫作之外，他還爲歡樂的「舒伯特黨」畫了許多生動的素描。

當時維也納畫派中也有一些青年畫家，規避以宗教和浪漫爲題材。他們擺脫學院派訓練的束縛，而去表現豐富多彩的世俗生活。他們尋找在「時代精神」（Zeitgeist）時，仍保留了一些法國大革命殘餘的思想。這些畫家跟民眾打成一片，去畫廊臨摹，研究那兒的荷蘭古代大師的輝煌色彩。他們發現這些大師也描繪過老百姓多采多姿的日常生活，這個題材正好符合他們的天性。這個發現打開了他們的藝術視野，使他們致力於描繪

日常生活中的迷人傳奇，去挖掘普通百姓生活中的詩情畫意，去勾勒這個充滿脆弱、幽默、詩歌和浪漫情感的畢德麥雅時代。他們的藝術其實正是畢德麥雅時期的靈魂所在。

直線派畫家華爾特穆勒

在這些畢德麥雅時期的畫家中，最出類拔萃的。當屬華爾特穆勒（Ferdinand Georg Waldmüller）。他出生於1795年，父親是「深溝」酒店的釀酒人。母親本來是要他去當神父，但他從小時候就對藝術有著強烈的興趣，考進美術學院就讀。然而年輕人脾氣暴烈，受不了學校的規章制度而申請退學。

華爾特穆勒娶了一位歌唱家後，回到故鄉維也納，在畫廊裡臨摹並幫人畫肖像度日。在這段時間，他領悟到要從自然中學習繪畫真諦，在接受一名船夫的委託描繪其母親的肖像時，畫家這時才頓悟寫道：「現在我才第一次覺得眼前一亮，看到了真理的光明，唉！可惜它來得太晚。偶然地我才踏上了正確的道路。我總算擦亮了眼睛，認識到一切藝術的目標都是觀察、構思和領悟自然。一直以來我只是隱約感覺到的東西，現在終於讓我完全意識到了。但我還脫離過這條正確的道路太遠，因此現在我的決心才更加堅定，我必須竭盡全力，把我浪費的時間補回來。」

華爾特穆勒天性桀驁不馴，他餐風露宿，頂著烈日作畫。他是充滿畢德麥雅時代無窮活力的快樂畫家。他常畫些老維也納的俊男美女，筆法熟練，變幻無窮。他既畫奧地利鄉村風俗畫和維也納森林風景畫，也畫社會生活和肖像。他的作品為維也納畢德麥雅時代的多愁善感，增添了幾許歡

愉的幽默，他的作品都閃耀著溫暖歡樂的維也納陽光。

　　他是用現代手法描繪陽光的第一人，是第一位維也納的「直線派畫家」（Secessionist）。他創作的《修道院的聖湯》（*Klostersuppe*）、《彼得村的教堂禮拜日》（*Kirchtag in Petersdorf*）、《典當》（*Die Pfändung*）、《約翰妮絲的禱告》（*Die Johannisandacht*）以及許多家庭組畫和肖像畫，都是奧地利繪畫藝術的精品。

畫家約瑟夫・唐豪瑟

　　當時另一位維也納本地畫家是約瑟夫・唐豪瑟，他曾赴威尼斯深造，提香（Titian）、維洛內些（Paolo Veronese）和丁托列托（Tintoretto）的作品，影響他甚深。後來他回到維也納接父親的古董店，等到兩個弟弟長大，唐豪瑟又回到繪畫的天地去了。他參展的油畫很快地吸引了廣泛的注意和賞識，並被複製為蝕刻畫和平版畫。他周遊了德國、比利時和荷蘭，在各大博物館裡研習，獲益不淺。身為一名風俗和肖像畫家，唐豪瑟十分成功。評論說他：「具有其他畫家很少具備的那種色彩和諧感，而這正是他的力量之所在。他在風俗畫方面造詣很深……，他也像其他許多畫家那樣，不得不努力避免庸俗的寫實，並達到了寫實但又不失自己個性的境界。」

　　在維也納藝術圈裡，唐豪瑟堪稱是畫風俗畫的雷蒙德。他常被人稱作維也納的霍加斯（Hogarth）或奧地利的維爾基（Wilkie）。但他不像霍加斯那樣只是個諷刺畫家，也不像維爾基那樣只是個幽默畫家，而是更加全面，因為他還寫敘事詩，使人想起路德維希・李希特（Ludwig Richter）和

施皮茲威克（Spitzweg）。他的敘事詩著名的有《葡萄酒品嚐人》
（Weinkoster）。他還經常描繪類似於雷蒙德作品中那樣的場景，幾乎可以
說是社會劇（Social dramas），如《夢幻》（Traum），《修道院的聖湯》
（Klostersuppe）和《聖經開篇》（Testamentseröffnung）。它寫實地向我們展
現了畢德麥雅時期古老維也納的風土人情和市井生活，如《音樂會》
（Concert）、《一盤棋典》（Die Schachpartie）和《彈鋼琴的女人》（Die
Dame am Klavier）。

　　唐豪瑟的著名畫作《鋼琴前的李斯特》（Liszt am Klavier）被複製成印
刷品和版畫無數次。該畫表現李斯特彈鋼琴給羅西尼、白遼士（Berlioz）、
喬治桑（George Sand）、繆塞（Musset）、達古特伯爵夫人（Countess D'
Agout）……等一干上流人士聽，鋼琴上有一尊貝多芬的胸像，更加深了
畫中詩意浪漫的感覺。他的《母愛》（Mutterliebe）則渲染一種銀亮的氛圍
來歌頌聖潔的母愛。唐豪瑟死得很早，得年不到四十歲。

袖珍畫家達芬格

　　畢德麥雅時期維也納著名的袖珍畫畫家是達芬格（Moriz Michael
Daffinger）。他先從在帝國瓷器製造廠當畫家的父親那兒學了繪畫基礎，然
後考入美術學院，畢業後在瓷器廠工作了一陣子，在肖像藝術得到不小的
聲望。「維也納會議」時期的兩位著名畫家伊沙貝（Isabey）和勞倫斯
（Lawrence），是他學習的對象。

　　達芬格的創作主要在象牙上進行，作品數以千計。它們色調和諧，筆
觸穩健，刻畫細膩，線條雅緻，構思神奇，栩栩如生。他幾乎臨摹了維也

納所有的達官貴人，把那些俊男美女畫得維妙維肖，是當時最受歡迎的微型畫畫家。

鍾愛的小女兒過世深深打擊了達芬格，從此他改畫花卉，全心投入樂此不疲。他從奧地利山區採集所有可愛的野花加以描繪，畫了差不多二百幅「花卉肖像」，直到1849年他死於霍亂為止。

彼得・芬迪和艾伯爾

還有兩位畫家，彼得・芬迪（Peter Fendi）和艾伯爾（Franz Eybl），畫了許多下層百姓的世俗畫。芬迪許多反映維也納小人物的畫作都是掛在私宅裡的風俗畫藝術珍品，如《在彩票貨攤前》（*Vor der Lottobude*），《可憐的藝格爾》（*Der arme Geiger*）、《典當》（*Die Pfändung*）、《擠牛奶的村姑》（*Das Milchmädchen*）、《房頂小閣樓》（*Das Dachstuübchen*）等。

艾伯爾也是維也納小店主等下層人生活的幽默描繪者。他最有名的畫作是《一個農夫的歸鄉》（*Heimkehr eines Landmanns*）、《老紡織女》（*Die alte Spinnerin*）、《乞丐》（*Der Bettler*）等，他為上流人士畫的肖像也是名聞遐邇。

動物畫家蘭夫特

有一位具有真正藝術氣質的畫家是蘭夫特（Johann Matthias Ranftl）。他在經過長期摸索和掙扎後，終於找到了自己真正的方向，確定專門表現人與動物的關係，尤其是人與狗的題材。他是維也納最著名的動物畫家，

人稱維也納的「畫狗的拉斐爾」。蘭夫特畫的許多狗都被製成平版畫,廣泛發行。此外,蘭夫特與唐豪瑟一起製作了貝多芬遺容的黏土面部模型。

當時還有一位風景畫家高厄曼(Friedrich Gauermann),他跟大部分的畢德麥雅時期畫家一樣,熱衷臨摹,但他真正鍾情的還是周圍的大自然。高厄曼走遍了奧地利的阿爾卑斯山地區,致力於描繪牧羊人、漁夫和獵人的生活和阿爾卑斯山的美麗景色,還畫了許多當地的動、植物。他的寫實技巧和對自然的忠實是有口皆碑的。艾特爾貝爾格(Eitelberger)寫道:「他的習作充滿四季變化和一天變化的特點⋯⋯,但他創作的儷人之處還在於他對動物界的把握,在於他對自然界中動物生活和行為方式的深入觀察。他在畫中表現了牠們在危險時刻受本能驅使而流露的複雜表情;他總是以新鮮、自然的筆觸努力將風景與前面的動物融為一體。」

維也納的社交生活

大環境的和平安寧,特別是當時知識階層的互相交流與往來,也對維也納的藝術生活產生了影響。「維也納會議」使該城舉行各種大規模的慶祝活動,其華麗優雅的場面使維也納人大飽眼福,也給他們提供了仿效的對象。在這種富麗堂皇的氣氛中,逐漸產生出市民階層的生活和風格的新標準,就像拿破崙在浪漫主義時期的延續。特定的維也納風格把舒伯特和藍納的音樂、施文德的藝術、雷蒙德的文學,緊密地聯繫了起來。

畢德麥雅時代的維也納人,為自己營造了一個充滿優雅和舒適的家園與生活方式。傢俱的原料都是胡桃木或櫻桃木,並打磨得光亮。連碗櫥的四隻腳也都雕工精細。維也納瓷器廠出產的精美瓷器在玻璃櫃門內閃爍著

流光異彩。椅背上都刻著纖細的半露柱。圓桌子上常刻有內嵌的雕飾，坐落在帶小腳輪的柱腳上。門旁掛著一組鑲嵌珍珠的小鐘。圖案奇妙、精美的稜織和鉤針編織，及本地特色的優雅刺繡鋪蓋著室內的一切陳設——扶手椅，枕頭，腳凳等。當然，也少不了櫻桃木做的鋼琴，黑色的雪花石膏鐘錶，那凝重的「滴答」聲時時提醒你塵世的一切都是過眼雲煙。

此外，還有精緻的工作台，附有精美陶瓷做的工具盒，還有休息、思考用的大沙發。牆壁上有達芬格、克里胡伯爾（Kriehuber）、里德爾（Rieder）和特爾茲舍爾（Teltscher）畫的俊男美女肖像在對你微笑。此外，還有從櫻桃木畫框向外張望的父母半身油畫肖像，透射出為人父母的尊嚴，而掛在最高處的，則是奧地利君主弗朗茲皇帝的大幅油畫肖像。

當時的社交生活也是典型畢德麥雅式，親切和藹、充滿坦誠的交流和殷勤好客。傳統的維也納沙龍在這時發展到巔峰，其中典範是歌德創辦的「魏瑪繆斯宮廷」。樸實無華地談論音樂、詩歌、戲劇和哲學成為社交生活的主流。女作家卡羅琳‧皮希勒的沙龍很有名，它是所有文化人的聚會場所。莫札特雖然不是卡羅琳‧皮希勒小時候的老師，卻為她上過不少課，並常在她祖父、宮廷老樞密顧問格萊納的宅邸裡演奏。她長大並開始寫傳奇文學後，更得到最優秀的評論家們的一致好評。

卡羅琳‧皮希勒出色的社交能力和富有創意的頭腦，吸引城裡的所有的優秀男女光臨她的沙龍，有時還有舒伯特黨裡的人。外國名流凡途經維也納者，必去拜訪皮希勒的沙龍，連歌德本人都與這位維也納才女通信。在歌德在讀了她寫的《阿加托克萊斯》（Agathokles）之後，便捎信稱讚她人物刻畫得好。「這位女作家的才華深深打動了我。一般來講，本世紀的作品已經幾乎不會引起我的興趣，但在讀她這篇可愛的小說時，我卻高興

得忘記了這一點；因為她在這部作品中把本世紀寫活了。」

音樂沙龍文化

　　維也納的藝術家，尤其是音樂家，還有一個聚會場所，這就是葛利爾帕澤的親戚列奧波德（Leopold）、約瑟夫（Josef）和伊格拿茲‧馮‧索恩萊特納（Ignaz von Sonnleithner）的住處。這幾個人都是音樂愛好者，每兩週定期舉行音樂晚會的慣例延續了許多年。弗朗茲‧舒伯特的《小村莊》就是在此首演（1820年11月20日）。翌年12月，他的《魔王》（*Erlkönig*）也是在這所沙龍裡首次亮相。

　　葛利爾帕澤是索恩萊特納的外甥，他的某些最優美的詩歌也跟索恩萊特納的全家有密切關係。大名鼎鼎的維也納「音樂之友協會」就是在索恩萊特納家的音樂晚會上逐漸形成的。宮廷劇院的秘書約瑟夫‧索恩萊特納是該協會的創辦者；他還為貝多芬的《萊昂諾拉》（*Leonore*）的唱詞腳本的創作提供了有價值的服務。

　　那些讓舒伯特等文藝界精英經常光顧的老維也納豪宅大院，除了索恩萊特納家之外，還有施鮑恩（Spaun）兄弟的府邸、安舒茲（Anschütz）、商人布魯赫曼（Bruchmann）、律師荷尼希（Hönig）、女演員蘇菲‧穆勒（Sophie Müller）和朔伯爾家族等人的寓所。夜晚，這些家族的親朋好友定期聚在一起，既能聽到嚴肅的高談闊論，也能聽到輕鬆活潑的調侃。年輕詩人們高聲朗誦各自最近的得意之作。此外還有輕歌曼舞和作遊戲。這時候，一位覷腆、有點矮胖的年輕人，會走到鋼琴前即興演奏：他就是與會者中的天才弗朗茲‧舒伯特。

他那短粗的手指輕盈地劃過鋼琴的鍵盤，勾勒出奇妙的音符。主人全家和所有賓客會聚集在這個戴眼鏡的小個子周圍聆聽，而音樂家本人也會沉醉在自己創造的美妙音樂裡。時不時地，他會抬起或熱情如火、或憂鬱神傷的雙眼，掃視一下聽得入神的眾人……。夜深曲終人散，心中仍蕩漾著舒伯特音樂的賓客，哼唱著他的旋律，映著昏暗的街燈搖曳的燭光，穿過空無一人、夜色朦朧的街道小巷，心滿意足地回家。

那時，剛舉行完「維也納會議」慶祝活動的維也納，到處洋溢著喜慶、滿足的氣氛，華恩哈根·馮·恩澤（Varnhagen von Ense）寫道：「整個城市都讓你感到某種富裕、福利和個人滿足的氣氛。這裡的人似乎比其他地方都更健康和幸福，連那些要折磨人類的魔鬼遇到這樣的氣氛，都會感到呼吸困難，而被迫離開……」市民有了榮譽感，工業和商貿也大大繁榮起來。這個時期也是維也納文化的鼎盛時期，大眾生活充滿歡樂和享受。人們很少關心政治，而是耽於尋歡作樂，及時行樂，醉心於「美酒、女人和音樂」。

跟著圓舞曲旋轉

藍納和史特勞斯這兩位音樂魔術師，毫不吝惜地以他們歡快優美的旋律為狂歡的維也納人增光添彩。維也納人全都隨著他們的圓舞曲的節奏，愉快地旋轉舞動。無數咖啡館、酒吧可以讓樂團開音樂會。史特勞斯的領地是「麻雀」（Sperl），是當時很受歡迎的娛樂勝地，史特勞斯也是在「麻雀」的舞廳裡初試啼聲，他的好幾首著名舞曲就是在此誕生的，像是《麻雀波卡》（*Sperlpolka*）、《麻雀圓舞曲》（*Sperlwalzer*）、《命運女神疾馳降

臨》（*Fortuna Gallop*）等。許多民眾湧向史特勞斯的音樂晚會，和宣布倫宮（Schönbrunn）附近的「蒂沃里」宮（Tivoli），這裡也是維也納人在星期天下午成群結隊去聽史特勞斯圓舞曲的「聖地」。

戶外休閒設施

但是是對上流社會，或是平民百姓來說，最理想的去處還是普拉特爾區（the Prater）。當時遊遍世界的德・拉加爾德伯爵（Count de la Garde）寫道：「在這裡，你能找到自然界裡所有美好的事物。在這裡你能感到奇妙地振奮、清新和慰藉。普拉特爾區栽滿了百年以上的古樹，它們在綠茵茵的草皮上撒下一層濃蔭，阻擋住火辣辣的陽光。在普拉特爾除了可以享受森林風光和純淨無瑕的大自然外，還可以光顧許多優美的文化藝術設施。」

在晴朗的春日，維也納人習慣到普拉特爾區運動。身穿粉色馬甲頭戴高帽的騎手在草地上策馬飛馳。載著達官貴人的四輪馬車時髦漂亮，緩緩駛進這座維也納人日常生活的露天大舞台。出租馬車載著資產階級人士穿過綠樹成蔭的寬闊人行道，駛向「快樂亭」（Pavilion of Pleasure）。從這些飾滿鮮花的雙輪和四輪馬車上走下來袒胸露背的名媛淑女，身上的漂亮衣裙在陽光照耀下格外鮮豔，頭戴的寬邊高帽狀如花籃，「窸窣」發響的絲綢裙裾綴著花邊，一隻手持小巧的陽傘，一隻手揮動綴有珠寶的香扇。

這裡聚集著城裡所有的大人物：有弗朗茲皇帝和他年輕可愛的嬌妻瑪麗亞・露多維卡（Maria Ludovika），有前皇后瑪麗・露易莎（Marie Louisa），有拿破崙的兒子萊希施塔特公爵（Duke of Reichstadt），有貝多芬的崇拜者和學生、面色蒼白的紅衣主教兼大公魯道夫（Cardinal Archduke

Rudolph），有梅特涅首相，有嚴厲的警察總監賽德爾尼茲基伯爵（Count Sedlnitzky），有畢德麥雅式花花公子的宮廷樞密顧問根茨（Hofrat Gentz），周圍美女如雲；還有來自朔頓菲爾德工業區的富有銀行家和工業大亨，以及來自宮廷劇院的著名演員和歌唱家——施羅德、阿達姆貝爾格（Adamberger）、特蕾絲·克羅內斯；還有活潑可愛的年輕舞蹈家芬妮·埃爾斯勒……。維也納市民們聚集在林蔭道兩旁，好奇又羨慕地注視著他們。

這些名流在這裡欣賞郊區樂手們的演奏，小提琴手和豎琴手們賣力地即興演奏最好的鄉村音樂。此外秋千、鐵環、蠟像等應有盡有，模仿童話仙境的遊戲一應俱全。酒吧咖啡屋甚至照相館（內設維也納城郊美麗風光的背景）就設在這綠蔭叢中和維也納森林的綿延青山的懷抱裡。

維也納普拉特爾地區的慶祝活動，據德·拉加爾德伯爵的分析，反映當時統治者的政策「儘管可能專制獨裁，但十分注意福利和改善人民的物質生活。與其他國家（如法國）的作法相反，奧地利政府不受任何東西的控制和約束，因此能成為本國人民的保護者。即使有時需要專制獨裁，也會得到民眾的理解和贊同」。

畢德麥雅的尾聲

然而，正如維也納的畢德麥雅時期乘浪漫主義春風迅速到來，使該城很快奼紫嫣紅一樣，她也很快就銷聲匿跡了。她那纖雅的花瓣飄零一地、化作香塵，她的柔光也漸漸熄滅了。

首先，畢德麥雅晴空最亮的那顆星辰弗朗茲·舒伯特隕落了。當施文德在慕尼黑聽到舒伯特逝世的噩耗後，他驚呼：「舒伯特死了，我們所擁

有的最鮮豔美麗的東西也隨他一道死了！」不久，快樂活潑的特蕾絲‧克羅內斯也撒手人世。她不到三十歲便死去。臉色蒼白的魔術師塔那托斯在她的病床前爲她最後一次彈奏她曾無數次滿懷激情唱過的那首歌「英俊的小伙兒，英俊的小伙兒，你肯定離了婚。」

雷蒙德的神話也落幕了，所有歡快的精靈小鬼也隨之消失；它們年輕的主人和創造者由於過度操勞而不幸去世。藍納那曾經奏出悲歡離合的動人曲調的小提琴也永遠沉默了。維也納青年們護送這位圓舞曲巨人的靈柩，悲傷地走向墓地。施雷沃格爾這位天才戲劇家也離開了他心愛的城市劇院；他在此執牛耳十五年，並使之躋身德國一流劇院行列。他的新上司是一名粗魯暴躁的伯爵（施雷沃格爾曾當面駁斥他：「閣下，這些方面你不懂！」），粗暴無禮地將他趕出這座他辛勤呵護多年的藝術殿堂。施雷沃格爾當時傷心之至，跌跌撞撞走下樓梯，含著眼淚冒著大雨回家，寒冷和刺激使他臥床一病不起，數週後他病好後身體健康大不如前，成了霍亂的犧牲品。

最後，年輕的萊希施塔特公爵，這位深受愛戴的畢德麥雅時代的王子、女人和少女的青春偶像，也躺在宣伯倫宮他的病床上與世長辭。整個維也納都爲這位英俊青年、拿破崙的兒子哀泣。王子的友人、女伯爵露露‧圖爾海姆在日記裡談起垂死的維也納浪漫主義時倍感凄涼，她寫的文字也像是一篇輓辭：

「……（這段歷史）已從地球上抹掉，也快從人們的記憶和歷史記載中消失，就像一朵飽受踐踏的鮮花那樣。（畢德麥雅）只是個名字，一個借用的名字，僅此而已。她是個不解之謎，只有上帝握著謎底，無論是在本世紀或是未來，永遠都不會將它亮給世人看。」

Franz Schubert

舒伯特的一生

　　他的心靈裡有著多少嚮往、渴望與創造的愉悅，他的一生又是如何充滿藝術功績、充滿喜悅、歡樂與最深沉的哀傷的一生，這是塵世的快感與天堂的歡樂交融的一生。

　　他的一生就是他的藝術，他的藝術也就是他的一生。從他的童年可以發現，他本身就是不間斷的音符，是一連串插上幻想之翼並借助超自然之力而飛翔的夢幻與創作。音樂史上能與之比擬的恐怕也只有莫札特了。他周圍及內心的一切，除了音樂還是音樂。

舒伯特的一生，和其他奧地利偉人，如海頓（Haydn）、莫札特（Mozart）、葛利爾帕澤、施蒂夫特和布魯克納（Bruckner）一樣，是簡單而平凡的。他的生活沒有什麼與眾不同，幾乎跟普通人的日常生活一樣，跟他的性格一樣，清寡而內向。但是舒伯特豐富的情感與思想，還有他的內心生活，卻流露出他的別具一格與精彩。

他的心靈裡有著多少嚮往、渴望與創造的愉悅，他的一生又是如何充滿藝術功績、充滿喜悅、歡樂與最深沉的哀傷的一生，這是塵世的快感與天堂的歡樂交融的一生。他的一生就是他的藝術，他的藝術也就是他的一生。從他的童年可以發現，他本身就是不間斷的音符，是一連串插上幻想之翼並借助超自然之力而飛翔的夢幻與創作。音樂史上能與之比擬的恐怕也只有莫札特了。他周圍及內心的一切，除了音樂還是音樂。

弗朗茲‧舒伯特1797年1月31日出生在維也納郊區希默爾福特格倫德（Himmelpfortgroud）的普法爾‧利希騰塔爾市（Pfarre Lichtental）72號（今為努斯多夫爾大街54號），一間叫做「紅螃蟹」的房子裡。他的父親是一所國立小學的校長，叫弗朗茲‧狄奧多爾（Franz Theodor），出身於麥赫倫（Mähren）的紐多夫（Neudorf），妻子叫伊麗莎白‧維茲（Elizabeth Vietz）。伊麗莎白來自於西里西亞（Silesia），在維也納當廚師。弗朗茲是老么，這些孩子中只有他哥哥伊格納茲（Ignaz）、斐迪南（Ferdinand）、卡爾（Karl），和姐姐特蕾莎（Theresa）及他自己這五個孩子活了下來。

希默爾福特格倫德是維也納洗衣女工集中的鄉下地區，房屋後面有花園、葡萄藤和田野，還可以聽到遠方維也納森林中樹葉沙沙作響的聲音，看見藍天下清晰的卡（Kahl）和列奧波德山脈（Leopold）的輪廓。這裡大多是簡樸的帶有小巧窗戶、後院和花園的郊區建築。舒伯特出生的房子是

一座簡樸的一層平房。兩邊各有一塊院子大小的空地，後面有一個鮮花綻放的花園，院子中還有一個水花飛濺的噴水池。

那時的時光應該是很快樂的，院中有時會出現手搖風琴師或一隻跳舞的熊，婦女們叫賣著薰衣草，福音派傳教士唱著聖歌，孩子們嬉戲，女僕們在晾衣服，女孩子們到噴泉汲水一邊閒聊。如果提琴手或豎琴師來到門邊，還會帶來歌聲和舞蹈，維也納民間音樂這時會洋溢整個院子，人們會打開每扇窗戶，女孩子們會放下手中的工作，聚集到樂師周圍，隨著他們奏樂歌唱，還跳起優美的舞蹈。這是舒伯特童年的快樂王國。

據他姐姐特蕾莎敘述，這男孩在正式上音樂課之前，經常跟一位木匠學徒的親戚到鋼琴廠去玩耍，天真地亂彈在那兒的一排排鋼琴。

「在他五歲之前」，他的父親寫道，「我教他一些音樂基礎知識。六歲時送他進學校，他的成績總是比班上其他同學出色。八歲時我開始教他拉小提琴。他進步非常快，不久就能拉簡單的二重奏了。之後我送他到利希滕塔爾（Lichtenthal）的唱詩班指揮麥克·霍爾澤爾（Michael Holzer）那裡去學唱歌。這位老師曾含著熱淚告訴我，他沒見過這麼出色的學生：『我要開始教他新東西時，我發現他都會了，最後我只好放棄不教他，靜靜地聽他歌唱，吃驚不已。』」他的鋼琴課一開始是他的大哥伊格納茲教的。伊格納茲說：「我很吃驚，幾個月後他跟我說他不用再跟我學了，因為他會開始自學。其實他在短期內就進步這麼多，使我不得不承認，他已遠遠超過我這個老師，而我要想超越他，卻很困難。」

唱詩班訓練奠定基礎

舒伯特幼年時就有一副甜美的女高音嗓子。小舒伯特在唱詩班指揮霍爾澤爾的指揮下，在教區教堂多次演唱高音聲部之後，終於在1808年成爲皇宮小教堂唱詩班的成員。1808年9月30日在大學廣場796號的神學院，舒伯特接受考試。他嘹亮的高音和完美的音準吸引了宮廷考官安東·薩利耶里（Anton Salieri）和約瑟夫·艾布勒（Josef Eybler）的注意。結果在1808年9月份呈上的報告中表示，宮廷小教堂唱詩班三個空缺，讓高音歌手弗朗茲·舒伯特和弗朗茲·穆勒（Franz Müller）以及中音歌手馬克西米連·魏斯（Maximilian Weisse）補上，最爲合適。

舒伯特在耶穌廣場的維也納神學院度過了五年時光，期間他一直在宮廷教堂唱詩班唱歌。這五年對他未來的音樂訓練十分重要。皇家宮廷樂團是維也納最古老的音樂團體。早在馬克西米連一世（Maximilian I）時代就開始從維也納最好的音樂家中招募成員，以滿足熱愛藝術的皇家宮廷和攝政們的喜好，尤其是巴洛克時期的皇帝利奧波德一世（Leopold I）、約瑟夫一世（Josef I）和卡爾六世（Karl VI），他們非常支持樂團。該樂團的演奏在全球享有盛譽。

神學院對唱詩班的孩子們來說，就是一所小型的音樂學院。這令人不禁想起那些古代隸屬於修道院和天主教堂的教會合唱學校，那裡爲小歌手們提供古典教育和音樂訓練。音樂尤其受到熱情的挖掘和扶持，男孩們都有自己的樂團。

在舒伯特的時代，他們每天練習一首序曲（凱魯比尼、魏格爾〔Weigl〕、梅雨爾〔Méhul〕或莫札特的）和一部交響曲，音樂會結束時還

會再演奏一部序曲。也有練習莫札特和海頓的歌劇四重唱及弦樂四重奏。冬天，這些練習全在室內進行，但到了夏季，神學院的門窗都打開時，年輕的樂師們就會吸引大群的觀眾在室外聆聽。晴朗的夜晚從城防區散步歸來的人們會在外面駐足，入迷地聆聽從窗內傳出的音樂。

舒伯特在神學院樂團中拉小提琴和中提琴，有時宮廷樂師文策爾・盧茲卡（Wenzel Ruczizka）缺席，還代替他指揮。對舒伯特來說，無論是在樂團中演奏和指揮，還是在教堂唱詩班演唱，都是極寶貴的音樂訓練，使他能夠熟悉每件樂器的不同聲音和特性，還有音調的準確。

神學院和古老的宮廷樂團為這個感受力很強的孩子，敞開了一個維也納古典音樂的神聖世界。從海頓的交響曲、奏鳴曲和四重奏，他感受到了美麗動人的田園風光。「你可以在莫札特的交響曲中聽到天使在歌唱。」舒伯特曾這樣對他的同窗好友史潘（Spaun）說。他在這裡還學會理解和賞析貝多芬的一些作品。當這位大師強而有力的音符初次灌入他的耳際時，這個早熟且不平凡的孩子，彷彿顯得有些沮喪。有一次他對史潘說：「有時我覺得自己也可能會寫出驚世之作，但在貝多芬之後，誰又敢作這種嘗試呢？」後來他更深入了解這位音樂巨人的作品，從此將貝多芬奉為最高理想。

在每個星期天和聖徒日，舒伯特都會身著宮廷教堂唱詩班制服，登上施魏澤爾宮（Schweizerhof）高高的台階，在宮廷指揮家薩利耶里和艾布勒的帶領下，吟唱彌撒、晚禱告和連禱曲。天主教音樂的神奇魔力，使這個敏感的男孩不可思議地痴迷了起來。

無論在神學院還是在學校裡，舒伯特和許多人都建立了長久的友誼，如史潘（Josef von Spaun）、阿貝特・史塔德勒（Albert Stadler）、約瑟夫・

肯納（Josef Kenner）、約翰・米歇爾・森恩（Johann Michael Senn），安東・霍爾茲阿普費爾（Anton Holzapfel）、弗朗茲・布魯赫曼（Franz Bruchmann）、約瑟夫・馮・施特萊恩斯貝格（Josef von Streinsberg）及貝內迪克特・蘭哈亭格爾（Benedikt Ranhartinger），許多人對未來的舒伯特都有著重要的地位。

舒伯特這幾年的音樂老師是文策爾・盧茲卡，他是宮廷唱詩班男孩的歌唱老師和鋼琴老師。一位宮廷音樂班底的成員馮・屈夫施泰因伯爵（Count von Kuefstein）曾大力讚揚這位老師的卓越教學，1809年11月在寫給教學主管的一封信中，伯爵提到：「在苦悶的半年裡，是傑出的老師盧茲卡教給了學生許多東西。他熱情地將鋼琴在內的各類音樂知識教授給學生，尤其是和聲。除了鋼琴，有許多東西都不在他的教學職責之內，但由於他的熱心和積極，使神學院的學生們有幸享受了全面的音樂教育。」

舒伯特在神學院這幾年過得不太好。「很長一段時間，」他在給哥哥斐迪南的信中寫道，「我一直在思考我的狀況，最後的結論是：總的來說不好不壞，可能還有些進步。你也有過這樣的經驗：在吃了一頓糟糕的午飯後，在等待吃同樣糟糕的晚飯的這漫長的八個半小時裡，如果能吃一個肉捲和一兩個蘋果，那有多享受呀！這種欲望越來越強烈，我覺得我必須另做安排了。爸爸給我的那幾個格羅申（groschen，奧地利輔幣名）剛來幾天就花完了……接下來我該怎麼辦呢？根據《聖經・聖馬太福音書》第二篇和第四篇，我把希望寄託在你身上看來沒什麼好丟臉的。你能否每月寄給我一些錢？對你來說是小錢，而對我而言是雪中送炭，可以讓我過得好一點。使徒聖馬太說：『誰有兩件外衣，就讓他讓給窮人一件吧。』我希望你不要對我的一再提醒和懇求置若罔聞。你那愛你、可憐、期盼的弟

弟弗朗茲。」

　　這個小唱詩班成員在神學院裡最愛去的地方是音樂室。「就是放鋼琴的那個房間，」曾為舒伯特寫過許多歌詞的肯納說。「晚飯後的自由活動時間裡，史塔德勒、我和安東‧霍爾茲阿普費爾就在這裡練琴，獨奏貝多芬和楚姆施蒂格（Zumsteegscher）的作品。這個房間冬天沒有暖氣，非常冷。史潘偶爾來一次。在他離開這裡後，舒伯特也開始常來這裡。通常是史塔德勒彈鋼琴，霍爾茲阿普費爾唱歌，舒伯特有時也彈鋼琴。」

終生摯友史潘

　　史潘是舒伯特最要好的同學。在他寫的舒伯特回憶錄中，談到他們在神學院一起度過的時光：「舒伯特在學校裡不是很自在，他是個嚴肅、矜持的男孩子。他因為小提琴拉得很好，所以是小樂團的成員。我是首席小提琴，旁邊是第二小提琴手，站在我後面的就是小舒伯特。我很快就發現這個小音樂家的節奏感遠勝於我。這讓我開始注意他。我發現這個對凡事興趣缺缺的沉默男孩卻對我們演奏的美妙音樂如痴如醉。一次我看到他獨自坐在音樂室裡的鋼琴旁，用他的小手彈奏著優美的音樂。他在練習莫札特的一首奏鳴曲，他說他很喜歡這首曲子，但是他發現莫札特的作品很難彈得好。在我友善地再三鼓勵下，他終於肯為我演奏一曲他自己寫的小步舞曲。他演奏時顯得很靦腆，臉變得通紅，但當我為他鼓掌時他很高興。他告訴我，他經常以作曲抒發他心裡的秘密，但又不能讓他父親知道，因為他父親竭力反對他投身音樂。之後我便常常帶些五線譜紙給他。」

　　舒伯特對史潘吐露了他早熟心靈的所有情緒和感觸。他在這間沒有火

爐、冬日冰寒刺骨的音樂室裡，爲史潘彈奏他自己最初嘗試譜曲的作品。
後來兩人還常常一起去卡恩特內托劇院，坐在票價最便宜的位子，熱情地
傾聽魏格爾的《瑞士人之家》（*Schweizerfamilie*）、葛路克的《伊菲姬尼》
（*Iphigenie*）、凱魯比尼的《米蒂亞》（*Medea*）和莫札特的《魔笛》。兩個
人都很佩服主角米爾德夫人和歌唱家沃格爾的出色演技和歌唱。「沒有什
麼能比《伊菲姬尼》中第三幕的詠嘆調及其女聲伴唱更優美的了，」舒伯
特在葛路克的歌劇結束後，感動地說。「米爾德的歌聲深深打動了我。我
眞想認識沃格爾，好想跪在他的腳邊，爲他演出奧萊斯特斯（Orestes）感
謝他。」

　　令舒伯特傷心的是，他最好的朋友史潘在完成神學院的學業後，離開
了維也納，直到1811年任職公職才回到維也納。友情在中斷兩年後終於又
延續下去。「我發現我這位年輕的朋友，」史潘告訴我們，「長大了一
些，狀況也不錯。他早坐上首席小提琴的位置，在樂團中贏得大家的友愛
與尊重。舒伯特告訴我，他已經寫出了許多作品，有一部奏鳴曲、一部幻
想曲、一部小歌劇，現在正打算寫一首彌撒曲，但必須克服的首要困難是
他沒有五線譜紙。因爲他沒錢買，所以不得不用一般紙來創作，但即使是
一般紙張，他也常常無力支付。我就悄悄買一些五線譜紙給他，而他很快
就用完了。他以非比尋常的速度作曲。他把時間都用來作曲，因此成績便
落後了。舒伯特的父親應該是個值得尊敬的人，但他發現兒子學業退步的
原因後，便大發雷霆，命令他放棄音樂。但這位年輕的藝術家對音樂創作
的衝動異常強烈，不管如何都壓制不了。」

沈浸於音樂天地

舒伯特完全沉溺於他的音樂夢想之中，更加忽略了學業。他的父親被激怒了，禁止他回家，希望這種嚴厲的懲罰能發生效用，走回父親心中所認為的正路。但是音樂之魔已經奪去了這個孩子的靈魂。舒伯特非但沒去關心那些拉丁文和數學，反而在史潘為他帶來的大量五線譜紙上寫滿了音符。

這個孩子特別欣賞約翰‧魯道夫‧楚姆施蒂格（Johann Rudolf Zumsteeg）的歌曲，在他的影響下寫出了許多德國歌曲，接著是幻想曲、奏鳴曲、弦樂四重奏和彌撒曲，雖然都是些初出茅廬、嘗試性的作品，有著模仿的痕跡，缺乏個人情感和特色，但舒伯特驚人的多產和早熟，和他卓越的音樂天賦，吸引了宮廷指揮薩利耶里的注意，他建議盧茲卡幫舒伯特上音樂理論課程。盧茲卡回答說：「我沒有什麼可以教給他的，因為他已從上帝那裡學到了一切。」現在，舒伯特的父親也開始尊重兒子的不凡天賦，同意讓孩子接受更高層次的音樂教育，答應讓他成為薩利耶里的學生。

但就在此時，這個唱詩班小成員在1812年5月28日承受了喪母的悲痛打擊。「她是一位安詳、不慕虛榮的普通女人，被她的子女深深地愛著，我們都很尊敬她。」在長時間的離家之後，舒伯特又回到了利希騰塔爾的家中。這個不幸的打擊使父親和兒子的關係得到和解。

從此在每週日及彌撒之後的聖徒紀念日的下午，舒伯特又出現在利希騰塔爾。大家都很熱情地演奏室內樂，其中包括海頓、莫札特、貝多芬的四重奏，後來又有舒伯特自己的作品，構成了節目單的主軸。舒伯特拉中

提琴，父親拉大提琴，哥哥伊格納茲和斐迪南分別擔任第一小提琴和第二小提琴。舒伯特常常謙遜地糾正父親演奏不準確的地方：「先生，我覺得您在這裡好像漏掉了什麼。」這真是美好的時光。鄰居們都到窗戶外傾聽，靜靜地、充滿欽羨地傾聽由教師之家演奏的音樂。

1815年，舒伯特的嗓子變聲，便離開了神學院，先回到他父親的家。「舒伯特最後一次粗啞地演唱是在1812年7月26日。」這是在維也納國家圖書館音樂收藏裡一張第三男中音聲部樂譜空白處的潦草筆跡。父親已經搬到希默爾福特格倫德的索倫加斯9號。因為父親認為音樂職業太不穩定，因此為了滿足父親的願望，舒伯特同意去當老師，同時這也是逃避14年兵役的最佳方法。

1813年和1814年在上了聖·安娜教師培訓班之後，被指派到他父親的學校擔任小學助教。但這沉悶的工作對這位正在逐步成長的天才來說，無疑是不適合的。他白天要用在毫無熱情的教學工作上，只有晚上才能倘佯在他隱秘的音樂世界裡。他在這兩個世界中浮沉，就像套上枷鎖的詩人那樣。有時，在沉睡中，他會乘上夢想的羽翼，飛離塵世的地面，飛向奇妙而神聖的殿堂。

日記透露其早熟

我們從舒伯特的日記中可以看到這位年輕音樂家的精神生活場景。「燦爛美好的一天，她的記憶將永存在我的整個生命之中，」1816年6月15日，他在聽完室內樂晚會之後寫下了這樣的話。「遠處，莫札特音樂那富有魔力的音調仍在我內心深處回響。它是多麼強勁有力卻又輕柔圓潤呀！

加上施萊辛格（Schlesinger）駕輕就熟的演奏，深深打動了人的心靈。歲月和環境都不會從靈魂中抹去這些美好的印記，它們勢必將永遠影響我們的內心生活。哦！莫札特！不朽的莫札特！你在我們心靈上留下了多少更靚麗、更美好的生活印象？這首五重奏是他最傑出的小型作品之一。此時此刻我感到我也必須寫個什麼。我演奏了貝多芬的變奏曲，還演唱了歌德的《不知疲倦的愛》（Rastlose Liebe）和席勒的《阿瑪麗亞》（Amalia）。雖然我可以說自己的《阿瑪麗亞》唱得很好，但不可否認地，絕大部分掌聲是獻給歌德詩歌才華的。」

舒伯特在1816年9月8日的日記中寫道：「人就像一個球，讓機遇和激情來玩遊戲。我常聽作家說：『生活就是一個舞台，每個人都在扮演自己的角色。褒或貶自有後人評說。』我們被賦予一個角色，就要將它演下去，誰又能說我們演得好或不好呢？舞台總監一定很失敗，他把許多人不能勝任的角色給了他們。這裡不存在不演的問題，這個世界不會因他朗誦得很糟就拋棄了他。他要是得到適合他的角色，他就會演得很好。他是否能得到喝采，這要看觀眾的心情。褒與貶都是這世界的舞台總監的事。自然的天賦與教育決定了一個人的思想和心靈。心靈要如何去做，思想也就與之一致。人們會是怎樣就是怎樣，而不是讓他們應該怎樣才怎樣。快樂的時刻使枯燥的生活變得有亮光。」

「在天上，這快樂的時刻將成為永遠的幸福，而更多的快樂將使人領悟其他充滿歡樂的世界。」

「找到摯友的人，幸福；找到身兼摯友的妻子者，更幸福。」

「這時，結婚的念頭對單身漢來說是值得警醒的；他用結婚換來的不是悲傷，就是肉慾上的滿足。天主啊，祢看見了，但祢卻一言不發。或許

祢根本就沒有看見。上帝祢先用糊塗蒙蔽我們的感官和知覺，再將這層面紗揭去。」

「一個人也許能毫無怨言地忍受不幸，但這不幸卻更加痛楚。為什麼上帝要賜予我們惻隱之心呢？」

「思想單純者常樂！但是過於單純的思想下，又常常隱藏著一顆沉重的心。」

「坦誠的對立是客套。」

「智者最大的不幸，和愚者最大的慶幸，都是禮儀。」

「不幸的偉人能深刻感受到他的不幸與幸福；而幸福的偉人只能感受到他的幸福與不幸。」

「現在我什麼都不知道了，明天我或許會知道些什麼，但那又有什麼意義呢？難道我今天的頭腦比明天更遲鈍嗎，只因為我吃飽睡足了？為什麼在我的身體沉睡時，我的思維不活動呢？它應該是在運動的。難道靈魂會睡覺嗎？」

作曲新天地

舒伯特的才華日趨成熟，開花結果。他還在神學院時，就已開始創作自己的作品，如歌曲《哈加爾的悲嘆》（*Hagars Klage*）和《殺父者》（*Der Vatermörder*）。這些都引起他老師的關注。他還嘗試寫宗教音樂，寫了彌撒曲、四重奏曲、神劇和合唱曲，雖然這些都是粗糙的模仿之作，但是創造力在這個年輕人的心中開始湧動，他的天資點燃了激情之火，幻想插上了奇妙的翅膀，載著他狂喜地飛向新的天地。對舒伯特來說，這一天終於

到來了，年輕的心靈第一次甦醒，生命充滿了朦朧的憧憬，儘管有時伴隨著痛苦，但更多的是美好的夢想。

現在每件事都和內省連結在一起。每本書、每首詩、每幅畫都在他的內心引起共鳴。他的心靈在追尋自由，試圖擺脫無數次內心風暴所造成的壓抑，在他的音樂中尋求超脫。在他日常工作的餘暇，他的心飛向了音樂，跳脫學校和日常生活單調的環境，而昇華到創作靈感的層次。

不久他就找到了以音樂作畫的關鍵，找到了表達他這個時代的純粹浪漫情感的真正方式。旋律從此從他的內心深處流出。他的靈魂就像是一架敏感的樂器，人類的全部情感，從深深的悲哀到狂歡的笑聲，都奏出了優美的和弦。

音樂史上史無前例的多產期，現在被這位沉默、愛幻想的學校老師拉開了序幕。大合唱和宗教音樂作品紛紛問世。多聲部的賦格曲、交響曲、奏鳴曲、弦樂四重奏、歌劇，這些都是他在1814年到1816年間創作出來的。尤其是現在，舒伯特發現自己是個音樂抒情詩人，他儼然已成了這種新音樂形式（指浪漫樂派）的大師。

許多馬蒂松（Matthisson）、科澤加滕（Kosegarten）、席勒、歌德、克洛普施托克（Klopstock）、赫爾蒂（Hölty）、奧西安（Ossian），及其他一些不太著名的詩人寫的詩，都被他拿來譜曲。許多民謠、德國藝術歌曲，還有抒情曲，都源於這個時期，其中有許多是德國歌曲文學中最有價值的珍寶，它們使舒伯特這個名字流芳百世，例如：《荒地上的玫瑰》（*Röslein, Röslein auf die Heide*）、《迷孃》（*An Mignon*）、《淚中的安慰》（*Trost in Tränen*）、《憂傷的快樂》（*Wonne der Wehmut*）、《紡車旁的格麗卿》（*Gretchen am Spinnrad*）、《魔王》、《來自奧西安的歌》（*Die*

Gesänge aus Ossian）、《哈夫納的歌唱》（*Die Gesänge des Harfners*）（選自《威廉・邁斯特》〔*Wilhelm Meister*〕）、《流浪者》（*Der Wanderer*）等。

《魔王》可說是舒伯特非凡創造力的巔峰，「一天下午，」史潘在他的回憶錄中談到，「我和麥耶霍夫去看舒伯特。他那時住在希默爾福特格倫德他父親那兒。我們發現舒伯特神采奕奕，正大聲朗讀書中《魔王》那一段。他手裡拿著書來回踱步。突然地坐在桌旁，飛快地寫了起來，一首出色的民謠頃刻躍然紙上。當時因為舒伯特沒有鋼琴，我們就帶著它跑到神學院。當天晚上我們就在那裡唱起了《魔王》，熱烈地歡呼起來。」

朋友推薦不遺餘力

1816年4月，舒伯特寫了一份正式的求職信，向市政當局申請到萊巴赫（Laibach）新建的德國師範學院音樂系任職音樂教師，週薪為450弗羅林（florin），每年再加80弗羅林的薪俸。他提出了三條理由：

　　1.申請人在神學院學習、長大，曾是宮廷唱詩班成員，並師從宮廷首席指揮家薩利耶里學習作曲。現在他的大力推薦下申請此職。

　　2.申請人已掌握了為風琴、小提琴和人聲作曲的全面知識，並在這方面有豐富的實踐經驗，因此，如隨函證明資料所示，在各個方面都會是這個職位的最適當人選。

　　3.我承諾會盡其所能履行此職，不辜負被考慮為此職位之最佳人選。

弗朗茲・舒伯特

（申請人目前在維也納希默爾福特格倫德12號他父親的學校
擔任助教）。

但是，雖然有薩利耶里的推薦書和維也納市政委員會寫給下奧地利地
方政府的推薦信，舒伯特還是沒能獲此職位。雖然這第一步沒有成功，但
還是有許多朋友幫助他從越來越難以忍受的枯燥教學生活的束縛中解脫出
來。朔伯爾就是其中之一。他和舒伯特年齡相仿，是一個大學生，在瑞典
出生，是一位有才華的業餘音樂家、畫家、演員和文學家。此外，還有他
的朋友史潘，以及天才作家麥耶霍夫。他們都熱情支持舒伯特作曲，並幫
助這位年輕的才子。

某天，朔伯爾和史潘去利希騰塔爾看望舒伯特時，發現他正忙著批改
作業，就毫不遲疑地馬上著手幫助他擺脫這種浪費他才華的苦役。朔伯爾
在他母親住處安排了一個房間，讓舒伯特免費居住，也在其他方面盡量地
幫助舒伯特。史潘則努力地向一些顯赫人物推薦舒伯特的作品，他從來不
懷疑這些作品的不朽價值，也在維也納上層社交場合盡量宣傳這位正在奮
鬥的年輕天才，成功地使人們對他產生了興趣。其中有萊希施塔特公爵的
家庭教師馬特豪特・馮・科林（Matthäus von Collin）；舒伯特在他家見到
了一些在社交圈有影響力的人物，比如東方學者約瑟夫・馮・哈默爾—普
格施塔爾（Josef von Hammer-Purgstall）、宮廷顧問伊格納茲・馮・莫澤爾
（Hofrat Ignaz von Mosel）、女作家卡羅琳・皮希勒、詩人拉迪斯勞斯・派
克爾（Ladislaus Pyrker）、曾在公開場合演奏過舒伯特幾首作品的宮廷音樂
家莫里茲・馮・迪特里希施泰因伯爵（Moritz Graf von Dietrichstein）。

此外，史潘也在自己的家開始舉辦音樂晚會，演奏舒伯特的曲子，以吸引那些愛樂者的注意。史潘甚至尋求偉大的詩歌王子歌德讚許舒伯特才華的機會。舒伯特的第一部歌曲集出版之後，史潘1817年4月17日寫信給歌德。信中感人肺腑的話語，本身就是一曲真正的友情之歌：

閣下：

冒昧占用您幾分鐘的時間，請您讀完以下這些話語，希望隨信寄上的歌曲集能證實這是一件會令您喜愛的禮物，也請您原諒我們的唐突。

這個謄印本裡收集的曲目都是出自一位名叫舒伯特的作曲者之手。他今年十九歲。早在孩提時代，上天就賦予了他最無可否認的音樂才華。在作曲家薩利耶里對藝術無私熱愛的挖掘與培育下，這位年輕藝術家的歌曲受到了廣泛的讚譽，包括我這次寄給您的歌曲，和其他大量作品。許多音樂大師和非音樂家，無論男女，全都稱讚不已。希望這位謙遜的年輕人在出版了部分作品後，可以開始他盼望已久的音樂生涯。而且無疑地，他的才華將迅速地展現出更高的境界。大家都建議他從編寫德國歌曲集開始，再接著發表更重要的器樂作品。光歌曲就有八卷。頭兩卷（隨信附上的就是第一卷）是根據席勒的詩歌譜成曲的。第四、第五卷是為克洛普施托克的詩歌譜曲的。第六卷包括馬蒂松、赫爾蒂（Hölty）等人的歌詞。第七、八卷則全是以奧西安的詩為歌詞；這兩卷是這八卷中最好的。

這位藝術家本人懷著希望，將這些作品謙恭地呈獻給閣下。

因為閣下的壯麗詩篇不僅讓他有了靈感而有了大部分的創作，也為他成為一名德語歌唱者而成功地奠定基礎。

　　在這個世界上只要是講德語的地方，他的名字與作品就有跟那些眾人熟知且尊敬的名字放在一起的權利。但是他太羞怯了，他不認為他的作品可以配得上此等榮耀，更沒有勇氣去爭取別人的認同與好感，所以身為他的朋友，在他的樂曲旋律的激勵下，我斗膽以他的名義請求閣下。另一部不凡的專集也出版在即，我克制自己不要再繼續稱讚這些歌曲，因為這些作品本身就是最有力的語言。我只要略微補充一點，倘若您想讀懂樂曲韻味，卻未能完全理解，這也不要緊，演奏這些歌曲的鋼琴師會為您進行最好的演繹，這樣會比直接讀譜更來得有力。

　　不知這位年輕的音樂家能否有幸贏得他世上最崇敬的人對他作品的讚賞。我冒昧請求您的首肯。懇盼您的回音。

　　致以崇高敬意，

　　您忠實的僕人，

　　約瑟夫・艾德勒・馮・史潘

　　（寫於蘭德克隆巷622號二層寒舍）

　　這次善意的努力卻沒有成功。信發出後如同石沉大海沒有回音。歌德這位年邁的詩人自己喜歡作這種呼籲，但這次卻不理會別人的呼籲。此外，史潘還努力讓萊比錫的出版商布萊特科普夫和哈特爾（Breitkopf & Härtel）可以「有價值的編輯出版」舒伯特的作品，也沒有成功。其實這家出版商以為德勒斯登一位名叫弗朗茲・舒伯特的音樂指揮，名字被人冒

用。這位指揮在看到寄給他的《魔王》的清樣後,答覆道:「我從來沒有寫過有關《魔王》的大合唱,但我會努力找出是誰寄出這個雜燴之作,並找出誰盜用我的名字,做出如此卑鄙之事。」萊比錫的這家出版社所以沒有理會史潘的信。

1816年6月17日,舒伯特在日記中寫道:「今天我第一次為賺錢而作曲。為了慶賀華特爾羅特·馮·德羅克斯勒教授(Professor Watterroth von Dröxler)誕辰,我寫了一首大合唱,我得到了100弗羅林的獎賞。」這曲叫《普羅米修斯》(*Prometheus*)的大合唱,在1816年7月14日首次演出,地點是教授家的花園裡。主辦者是律師協會,其中有舒伯特的朋友弗朗茲·馮·施萊希塔(Franz von Schlechta)、列奧波德·索恩萊特納和史塔德勒。舒伯特親自擔任指揮。

除了朔伯爾和史潘,舒伯特還有一位好友:詩人兼書報審查官麥耶霍夫(他也很有藝術天賦)。他也影響過年輕的音響詩人舒伯特。麥耶霍夫天性嚴肅而深沉、知識淵博,為舒伯特的創作提供了不少靈感。

在舒伯特過世一年後的1829年,麥耶霍夫談到他們的友情時,寫道:「相似的內心情感和我們對音樂與詩歌的共同愛好,把我們的關係拉近了。他為我寫的詩歌譜曲,他的許多旋律及其連續和伸展都是從我給他的資料中汲取了靈感。在他仍是教師住在他父親家中,裡面有一架破舊的鋼琴。我曾到那裡找過他許多次。後來由於環境、社會、工作、疾病的壓力和生活觀起了變化,但友情永遠不會被抹殺。」

歌德的沉默和布萊特科普夫及哈特爾出版社的拒絕,沒有使舒伯特的朋友們喪失信心。他們仍努力幫助他,無所不用其極,終於請到一位名歌唱家來公演舒伯特的藝術歌曲。

沃格爾的推波助瀾

朔伯爾和歌劇演員約瑟夫・西博尼（Josef Siboni）是親戚，因為這層關係，他們成功地將舒伯特推薦給了通常難以接近的偉大歌唱家米歇爾・沃格爾。他們熱切地向沃格爾介紹舒伯特的藝術創造力，終於使他對舒伯特發生了興趣。

沃格爾當時在卡恩特內托劇院工作，與鮑曼（Baumann）、薩爾（Saal）、維爾德（Wild）、安娜・米爾德（Anna Milder）、威廉米尼・施羅德（Wilhelmine Schröder）和卡羅琳・烏恩格爾（Karoline Unger）共事。他常出現在義大利和法國歌劇及德國小歌劇中，並主演魏格爾的歌劇《孤兒院》（*Das Waisenhaus*）和《瑞士人家庭》以及葛路克的《伊菲姬尼在陶利斯》（*Iphigenie auf Tauris*）而知名。他於1822年退休，後來只以藝術歌曲演唱家的身份出現在舞台上。

沃格爾的文化內涵深厚，但性格有些怪異，他的外表顯示出他有強大而耀眼的震懾力。他的五官極具表現力，舉止高貴而威嚴。當沃格爾經過朔伯爾的介紹，第一次跟舒伯特見面時，他五十五歲，舒伯特二十四歲。兩人不久就深受對方吸引。最初這位挑剔又成熟的大歌唱家對這位年輕作曲家的滔滔不絕、敞露心扉還存有偏見，但很快就被友善和親切所取代。

史潘談道：「沃格爾準時來到朔伯爾家，看起來非常有威嚴。不有名的舒伯特做了一個模稜兩可的動作，既像是鞠躬，又像是點頭，結結巴巴地說了些承蒙介紹不勝幸會之類的話。沃格爾有些不屑一顧，兩人一開始不太契合。最後沃格爾問道：『那麼，你這裡有什麼？來幫我伴奏。』他順手拿起一首為麥耶霍夫的詩歌《眼睛之歌》（*Augenlied*）譜曲的歌。這

是一曲可愛、曲調優美、但並不十分特別的歌曲。

「沃格爾與其說是在唱，不如說是在哼著這首歌曲，隨後淡然地說：『還不壞。』但他繼續哼下去後，他變得愈來愈友善。他又小聲哼唱了《曼儂》（*Mamnon*）和《加尼默得斯》（*Ganymed*），但儘管如此，他告別時雖沒答應說再會，但臨走時，他拍著舒伯特的肩膀說：你還是有東西的……但你的喜劇成分還太少，過於業餘。你有許多美妙的構思，但是沒有充分加以利用。」

沃格爾向別人提起舒伯特時，則給予了更多的讚賞。有一次，他在談到《一位水手致親密友誼之歌》（*Lied eines Schiffers an die Dioskuren*，麥耶霍夫作詞）時說，這是一首佳作，而且很吃驚這樣成熟的作品竟會出自一個如此年輕的作者。

「舒伯特的歌曲很快地讓沃格爾十分難忘。他開始時常不請自來，到我們的聚會做客，還邀請舒伯特到他家去，和他一起研究歌曲。當他意識到他演唱舒伯特的歌曲，舒伯特本人和所有聽到的人，都感染巨大的魅力時，他開始越來越常演唱他的歌曲，成為舒伯特最熱情的崇拜者。他曾經打算放棄音樂，但現在又重新痴迷起來。」沃格爾從此成為舒伯特的忠實朋友，他的名字將和舒伯特的藝術永遠聯繫在一起。「我們現在高興的程度難以言喻。」史潘在談到沃格爾對舒伯特歌曲的演繹時說道。

維也納的夜鶯舒伯特被這位大歌唱家發現。1821年3月7日在卡恩特內托劇院舉行的一次音樂會上，沃格爾演唱了《魔王》，深獲好評，之前只有舒伯特的密友和音樂愛好者，才聽過他的名字。舒伯特在沃格爾的獨唱會上擔任鋼琴伴奏，雖然他的演奏不能被稱為「大師級的」，但他對自己音樂深情精湛的表現，大大彌補了技巧上的不足。舒伯特的《曼儂》、《菲羅克

忒忒斯》（*Philoktet*）、《魔王》、《流浪者》、《加尼默得斯》、《致姐夫克羅諾斯》（*An Schwager Kronos*）、《孤獨者》（*Der Einsame*）、《磨坊主人之歌》（*Müllerlieder*）、《冬之旅》（*Die Winterreise*）等，都是爲沃格爾量身定做的藝術歌曲。

除了既有的朋友，對舒伯特藝術才華宣傳，還爲他帶來不少新朋友，有藝術家、詩人、作曲家、愛樂者和藝術愛好者。更值得一提的是，他還結識了安塞爾姆（Anselm）和約瑟夫·休騰布萊納（Josef Hüttenbrenner）兄弟，他們不久就成了舒伯特最忠實的擁護者。舒伯特同時也失去了他童年時代的兩個好朋友：史塔德勒和艾博納，因爲他們離開了維也納。此外，讓舒伯特傷心的還有，朔伯爾也回到他的祖國瑞典度假一年。大家爲此舉辦了一次告別宴會，舒伯特爲史塔德勒的詩《大河》（*Der Strom*）譜了曲以作紀念。而爲了紀念他親愛的朔伯爾，他自己作詞作曲寫了一首《告別》（*Abschied*）。

在那些年裡，舒伯特作品的數量多得驚人。有一組根據麥耶霍夫和朔伯爾的詩歌譜寫的歌曲，其中優秀的有《致音樂》（*An die Musik*），是一首溫婉動聽的頌歌；有席勒作詞的宏大組曲《地獄之歌》（*Tartarus*）；有爲歌德震撼人心的讚美詩《加尼默得斯》和《致姐夫克羅諾斯》譜寫的歌曲。此外還有C大調第六交響曲和幾部鋼琴奏鳴曲，其中包括著名的降B大調奏鳴曲（Op.147）和可愛的a小調奏鳴曲，其行板樂章浪漫而旋律優美；還有B大調弦樂三重奏，爲鋼琴和小提琴寫的小奏鳴曲，以及十二首德國舞曲。

頗爲流行的《悲傷和懷念圓舞曲》（*Trauer and Sehnsuchtswalzer*）在出版之前，一直被大家認爲是貝多芬的作品，現在也得到正名。安塞爾

姆‧休騰布萊納說：「很長一段時間，我們以為這首作品是貝多芬創作的。然而當我們問貝多芬時，他卻否認此事。在一次偶然的機會裡，我才知道是舒伯特寫了這首圓舞曲。我請他把譜寫給我，因為現存有許多不同的抄本。他答應了，並在五線譜紙的空白處寫了這樣一句話：『為我親愛的咖啡、葡萄酒和潘趣酒兄弟而作，寫於1818年——上帝之年的3月14日，在他月租為30弗羅林的陋室中。』另一首原創的《悲傷圓舞曲》（Trauerwaltz）則送給了他的朋友阿斯麥耶爾，標題是：『德意志‧馮‧弗朗茲‧舒伯特作於1818年3月。』」

　　1818年對舒伯特來說是重要的一年，因為他的一首作品第一次出版。這就是麥耶霍夫作詞的歌曲《厄拉夫湖》（Erlafsee）。另外一首是舒伯特第一部在公開音樂會上演奏的義大利風格的序曲。這首曲子是1818年3月1日在小提琴家艾德華‧雅埃爾（Eduard Jaell）的朗誦音樂會上演奏的。維也納報界對它做了這樣的評介：「（音樂會）下半場是由一位年輕的作曲家、著名的薩利耶里大師的學生舒伯特創作的可愛序曲開場。他很善於觸動所有聽眾的心弦，使他們感動。儘管主題很簡單，但它蘊含著許多令人感到愉快的妙想。」

伯爵家的快樂生活

　　為了使父親高興並躲避服兵役，舒伯特當了整整三年的學校教師，但他無法再忍受下去了，終於在1817年的秋天辭去了工作。而他父親仍說服教育部門為他保留一年這個公職，希望弗朗茲到期能回來繼續執教。如此一來舒伯特沒有任何收入（他的創作也幾乎沒讓他賺到什麼錢），所以不得

不四處謀職。他開始效仿音樂界的前輩莫札特和貝多芬，靠教授音樂課程來賺錢。

　　這時他得到了一個好機會，除了一節課兩盾（guldens）的收入之外，他還可以到鄉下去享受一個愉快的夏季。這次是透過卡羅琳·烏恩格爾（名演員和萊瑙的未婚妻）的父親引薦，舒伯特才在馮·加蘭塔伯爵（Count Johann Karl Esterhazy von Galantha）的家中得到音樂家庭教師的工作，並和他家人一起在匈牙利的莊園裡度過了一個夏季。他的任務是教兩位伯爵小姐瑪麗（Marie）和卡羅琳（Karoline）音樂，並隨時參加城堡裡舉行的音樂會。

　　「這裡的城堡，」他在寫給維也納朋友們的信中說，「不是很宏偉，但構造卻很精緻迷人。城堡周圍是漂亮的花園。我的住處在檢查官的府邸內，非常安靜。大家人都很好，我幾乎不能想像一位伯爵竟能跟他的僕人和員工處得如此和諧。檢查官先生是斯洛維尼亞人，很誠實，為自己曾經很有音樂天賦而自豪。他的兒子學習哲學，也在這裡度假。我很想和他交朋友。他的妻子和所有的妻子一樣，願意被人稱作『賢妻良母』。收房租的人十分稱職，總是琢磨著怎樣去算計人。醫生很聰明，但乾癟地像個老婦人。外科醫生是最好的，他今年七十五歲，十分健康，總是笑口常開的樣子。願上帝保佑我們年老時也能像他一樣幸福。宮廷法官是一個很真誠老實的人。我常常為能成為伯爵家中的一員而感到快樂。當然這裡還有廚師、男僕、女僕、護士、搬運工等等。馬廄的兩名馬夫也是很正經的人。廚子很喜歡喝酒，男僕大概三十幾歲。女僕漂亮又可愛，我們常在一起。護士是位好老太太，搬運工和我暗中較勁。兩個馬夫陪著馬比陪著人要合適得多。伯爵的脾氣有點兒暴躁，伯爵夫人很高傲，但心腸很軟。兩位伯

爵小姐都是乖女孩。我沒有什麼可說的了。除了一件事，你也許能理解，我要用我慣常的眞摯之心去和這些人友好相處。」

　　在伯爵家中，大家都很喜歡音樂。舒伯特的許多作品都在那裡演奏過。他的歌曲常常被來伯爵家作客的卡爾・馮・宣斯坦男爵（Baron Karl von Schönstein）詠唱。他有一副漂亮的男高音嗓子，很快就成爲舒伯特創作才華的親密盟友，並跟沃格爾一樣，成爲他歌曲的最佳詮釋者。卡羅琳女伯爵是一位出色的鋼琴師，除了舒伯特本人之外，她也時常爲男爵伴奏。

　　宣斯坦男爵的拜訪爲舒伯特帶來一些歌曲的創作靈感。如《孤獨》（Einsamkeit）、《布倫德爾致瑪麗恩》（Blondel zu Marien）、《花之信》（DerBlumenbrief）、《瑪麗恩的畫像》（Das Marienbild）、《晚霞》（Das Abendrot）等，以及爲佩特拉赫（Petrarch）的兩首十四行詩譜的歌曲（採用施雷格爾的德文譯本）。

　　此外還有八首四手彈奏變奏曲，取材於一首古老的法國浪漫詩《安息吧，好騎士》（Réposez-vous, bon chevalier）。隨後舒伯特把它們題獻給了貝多芬。

書信中見真情感

　　舒伯特把在茲雷茲（Zselesz）的生活在寫給親友的信中都做了詳盡的描述，所以在1818年8月3日寫給他忠誠的朋友們的信中，他熱切地說：

　　　我最親愛的，最深愛的朋友們，

　　　　我怎能忘記你們？你們就是我的一切。親愛的史潘、朔伯

爾、麥耶霍夫、森恩，你們好。近來怎麼樣？我過得挺好的。我在這裡的生活和創作都像神仙一般，彷彿我是為此而生的。麥耶霍夫作詞的《孤獨》已經譜完曲，我想它一定是我最好的作品，因為我在創作中沒有後顧之憂。我希望你們也都像我一樣健康快樂。現在我真的在生活了，真應該感謝上帝，否則我只是個衣食皆憂的窮音樂家。朔伯爾，請代我向沃格爾先生致上崇高的敬意。我會抽空寫信給他的。如果不太麻煩你們的話，請幫我問他是否願意在十一月份的昆茲施音樂會上，演唱我的歌曲？演唱哪首都行。請代我問候每一個人。向你們的母親和姐妹表示我深深的敬意，請速回信。你們寫的每一行對我來說都是珍貴的。

　　你們永遠忠實的朋友，弗朗茲·舒伯特

舒伯特在8月24日給哥哥斐迪南寫了一封信，內容是這樣的：

親愛的斐迪南哥哥：

　　現在是夜裡十一點半，我已經譜完了你的《彌撒曲》（Trauermesse）。譜曲時我一直都很悲傷，因為我是用發自內心的情感唱它的。如果有什麼地方不妥，請在原文下劃上線並註明。如果你要修改什麼地方，儘管改好了，用不著寫信到茲雷茲問我。你的情況不太好嗎？我真希望我們能互相交換，這樣你會重新快樂起來。在這裡你可以拋棄一切憂慮和負擔。親愛的哥哥，對你的處境我深表同情。現在我有些睏了。如果交談能代替寫信的話，我真想不睡……早安，親愛的哥哥，我剛才睡了一

覺，現在是25號的早上八點鐘，我繼續寫這封信。也請代我問候親愛的父親、母親、哥哥、姐姐、朋友、熟人，尤其別忘了問候卡爾。難道在他的信中忘了提到我嗎？

別忘了提醒城裡的朋友們寫信給我，告訴媽媽我常換內衣，她的母愛讓我十分感激。但是如果能再有幾件內衣的話，我會更高興的。可否再幫我寄幾塊手帕、幾條領帶和幾雙襪子？我會很開心。我還急需兩條開斯米褲料；這裡的哈特可以幫我量身定做。我會馬上把錢寄回去的。七月份，我帶了200盾開始這次旅行。這裡現在開始變冷了。但直到十一月中旬我們才能回維也納。我希望下個月能在弗雷施塔特（Freyatadt）待幾個星期，那是我主人的叔叔厄爾多迪伯爵（Count Erdödy）的莊園，聽說那裡非常美麗。

此外，我還期待去布達佩斯，中途將會在波茲米迪埃（Boszmedjer）、維恩列斯（Weinle）停留，兩地距離不遠。我希望能在那裡見到執政官希格爾（Tsigele）。但不管怎樣，我都盼著去維恩列斯這個地方。我聽到不少關於它的趣事。這裡的收穫景象異常美麗。和奧地利一樣，他們不把穀子放到穀倉中，而是堆在露天廣場上，堆成很大的一堆一堆，這叫做「浮動倉」，大約有四、五十英尺長，十五英尺高。它們堆得很有技巧，既可以讓雨水順勢流下又不傷害農作物……我在這裡很高興，身體也很健康，我周圍的人都很好，很友善。但雖然如此，當那聲「來維也納吧，來維也納吧」的呼喚來到耳邊時，我還是會歡欣不已的。

是啊，親愛的維也納，你的面積雖小，但是足以容納所有最親切最可愛的事物。只有每次見到你才是我內心渴望的事。親愛的哥哥，我再次提醒你我上面說過的願望。

你們每一個人真誠而忠誠的，

弗朗茲

又及：立意問候穆赫姆·舒伯特太太和她女兒。

一千次的祝福送給你的好妻子和你親愛的雷希（Lesi）。

1818年9月8日，他回信給朋友，口吻一如繼往地真摯：

親愛的朔伯爾、親愛的史潘、親愛的麥耶霍夫、親愛的森恩、親愛的施泰因伯格、親愛的魏斯、親愛的魏德里希（Weidlich）：

我該如何才能表達你們的信件帶給我的歡樂？當你們厚厚的信傳到我手上時，我正在看賽牛。當時我高興地大喊了一聲，撕開信封，先看到了朔伯爾的名字。我跑到鄰近的一個穀倉裡，不斷地笑著，帶著孩子似的歡欣讀完了信，彷彿我親愛的朋友們就在我身邊。還好我沒有高興得昏了頭，以至於忘記寫信給你們。

親愛的朔伯爾，在我看來，你名字中的這個小小的變化會是永恆的。那麼，親愛的朔伯特，你的信自始至終都讓我感到親切和寶貴，尤其是最後一頁。是的，沒錯，就是這最後一頁，簡直讓我高興萬分，你是一個真正神聖的男孩（當然是指瑞典人當中）。相信我，朋友，你的感情和藝術是最純真的，最真摯的……，維也納歌劇院的經理真愚蠢，排練的歌劇中沒有我的作品，

令我很生氣。在茲雷茲時，每件事都是我親自來做：作曲、編輯、審校，真不知還有什麼是我不做的。除了女伯爵夫人（如果我沒弄錯的話），這裡沒有人對藝術有絲毫的真知灼見。所以我不得不和我最親愛的人單獨在一起，讓她在我房間裡，在我的鋼琴邊，在我的胸懷裡。儘管有些令我憂傷，但另一方面，這也很激勵我繼續努力。你別擔心，除了非常必要的情況，沒有什麼可以阻擋我。我希望在這段時間裡可以寫出大量出色的歌曲。

挑剔的沃格爾還在上奧地利逗留，這點我不吃驚，因為那裡就是他的故土，況且他仍在度假。我真希望我能和他在一起，那樣我會好好利用我的時間，而且會做得很好。但你能想到我的哥哥也正在那裡遊蕩嗎？沒有嚮導，又不是在一個友善的圈子中，這才讓我很驚異。首先，藝術家通常是一個人獨處的；其次，上奧地利有許多風景名勝，這樣他會情不自禁地為自己找到美麗的一處；第三是因為他在林茲的福斯特麥耶爾（Forstmayer）有一個很會交際的熟人。所以，毫無疑問地，他找到了一個很適合他的地方。

如果你可以代我向馬克森問好的話，我會很高興的。你不久也會見到他的母親和姐姐，也代我向她們表示問候。這封信你可能在維也納是收不到了，因為你的信到我這裡已是九月初，正值你準備出發旅行的時候。我會盡快寄出。其他一些事情呢，對了，我很高興你也認為米爾德是不可替代的。我想的和你一樣。她唱得很好，但顫音很差……

親愛的史潘：得知你仍在建造你的宮殿我很高興。你要上演

一曲我的四重奏。代我問候蓋伊（Gahy）。

　　親愛的麥耶霍夫：我希望你再也不要有第二個像這樣的十一月份了。不管怎樣，快好起來吧，要吃藥，還要多休息。

　　親愛的漢斯・森恩：讀一讀上面的話。

　　施泰因伯格已經不在了吧，所以就不寫什麼了。魏德里希朋友，請把你的名字縫在一件燕尾服上！

　　我很感激好心的魏斯。他是一個誠實的人。

　　＊ ＊ ＊

　　現在，親愛的朋友們，我要對你們說再見了。快給我回信，每次都把你們的信看個十幾遍，這是我最主要，也是最高興的事了。代我問候我親愛的父母，告訴他們我渴望收到他們的信。

　　永遠愛你們，

　　你們忠實的朋友

　　弗朗茲・舒伯特

他的哥哥斐迪南和伊格納茲也回了信，後者在10月12日給他寫信道：

親愛的弟弟：

　　我相信如果不是百忙之中抽出空閒，又逢假期，恐怕你就不會有這封信了，所以我現在找到合適的時間寫了這封信。

　　你這個幸福的傢伙，我真羨慕你命好。你正充分享受著甜美、金色的自由時光，這對你的音樂才智無異於如虎添翼。只要你喜歡，你可以拋去你的任何憂慮。我們熱愛著你，羨慕著你。

然而我們，這些時運不濟的學校老師，不自由的年輕人卻不得不
忍受各種各樣的粗俗與謙卑，在許多事情上碰壁。如果我告訴你
這樣的事實，你一定不敢置信。當在佈道時，對那些荒謬、迷信
的故事發笑，誰都不可以笑出來。你可以想像，在這樣的環境
下，我的內心常有一股怒火在燃燒。我多麼嚮往實質上的自由
啊。你已躲開了這裡所有的煩惱，你不在這其中。

　　不過，我們還是換一個話題吧。我們熱烈地慶祝了我們父親
的生日。學校所有職員，還有他們的妻子，斐迪南哥哥和他的妻
子，以及我們住在穆赫姆欣（Mühmchen）等地的所有親戚，都
參加了這次晚宴。我們大吃大喝，非常快樂，在我們舉杯慶祝父
親健康時，我們彈了四重奏曲，想到我們的大師弗朗茲不在我們
身邊，不由得心酸，不久就停了下來。

　　幾天之後就是我們神聖主人弗蘭齊斯卡斯·塞拉菲圖斯
（Franziskus Seraphitus）的聖宴。學校慎重地舉行了紀念活動。
學生們都得帶去做懺悔。下午五點鐘，大一些的孩子們在學校裡
集合，豎起的聖壇的左右兩邊，各插著一面學校的旗幟。首先是
一段簡短的佈道，其中一條就是人必須學會辨別善與惡，還有每
個人都要感激辛苦的老師。大家唱了一首讚歌，曲調之怪異著實
讓我吃驚。最後大家一齊唱歌，該聖人的遺骨拿了出來讓大家親
吻。但是在這部分儀式開始之前，很多成年人都躲到了門邊，顯
然他們不喜歡這股味道。

　　現在我再談幾句霍爾佩因申（Hollpeinschen）。他們夫妻倆
都向你致以真摯的問候，並問你是否還記得他們，是否有時還想

起他們。你回到維也納後，也許不會像過去那樣頻繁地去拜訪人家，因為你的新環境可能不會允許你這樣做。如此一來他們也許會感到很遺憾，因為他們太愛你了。像我們這樣，並在談到你當前的幸運處境時都很欣慰。

我沒有談及你的生日。不過，你知道無論現在還是永遠，我都是愛你的。你了解我的。

就寫到這兒吧。希望不久就見到你本人。我還有很多話要講，但是我要暫時把話留在心裡，等到我們見面時再一吐為快。

你的哥哥，

伊格納茲

如果你想同時寫信給爸爸和我，一定不要觸及宗教問題，穆赫姆欣和萊恩欣的親戚們都向你表示問候。

斐迪南也寫了信，差不多同時，內容是這樣的：

親愛的弗朗茲弟弟：

你一切都好，我很高興。但要快些回來喲。因為別人總問我，你要多久才能回來。我們的好父親前兩天還叨念說，你的小妹妹瑪麗和佩皮（Pepi）覺得你離開太久了，每天都問：「弗朗茲什麼時候回來？」你愛音樂的朋友們也常常這樣問。所以你要盡快定下回程日期，越快越好。你城裡的朋友都到鄉下去了。我們的爸爸讀了上次你寫給麥耶霍夫的信，結果朔伯爾要投身農業耕作的秘密，就被他知道了。

還有其他一些事情，我必須告訴你，是有關音樂方面的。你致克勞丁（Claudine）的那首序曲在巴登（Baden）的雅埃爾音樂會上演奏了。多普勒（Doppler）告訴我，該曲受到了嚴屬的批評。和聲部分太沉重了，雙簧管和巴松管在裡面很難被聽到。其他人也說，對巴登樂團來說，這曲子太難演奏了。這首曲子10月11日還要在維也納演出一次。儘管已經宣傳了，但結果可能也不會太好。我想，這對你來說不是一個好消息。但你還是要感謝多普勒。據說這裡的迴響也是一樣。一個叫施埃德（Scheidel）的人說（我從雅埃爾那裡聽到的）音樂的效果不均勻，而且裡面有些主題大家已經很熟悉。

不過我們說說另一個話題吧。你為霍黑賽爾（Hoheisel）的大合唱寫的序曲在「孤兒院」的首演大受歡迎。我寫的歌曲《考驗》（*Orphanage*）唱得也很好。之後還頒了獎。十二枚銀製獎章，其中有三枚是帶絲綢緞帶的榮譽獎，得獎人在戴過一段時間後，還要歸還。不過另外九枚就是個人的獎品了，其中一枚還附贈一塊手錶。結束時，我們高唱《上帝保佑弗朗茲皇帝》（*God save Franz the Kaiser*）。

在我們的神父的命名日，我想舉辦一次大型音樂會來慶祝一下，但是歌唱家和財力支援都令我失望，最後只舉行了一場小型音樂會而已。整個樂團除了小提琴之外，只有短號和雙簧管，總共才十三個人。特蕾絲・格羅伯拒絕演唱；在這樣的場合，她只想作一名聽眾。我本想上演你的《普羅米修斯》序曲，接著是大合唱和別的大曲目。但事實上，我們只演奏了以下曲目：

Ⅰ.莫札特的《伊多梅內奧》（*L'Idomeneo*）序曲。

Ⅱ.兩首歌曲。作曲：斐迪南·舒伯特。

Ⅲ.B大調小提琴波蘭舞曲（Polonaise）。作曲：弗朗茲·舒伯特。

Ⅳ.Rosetisohe交響曲的第一樂章。

Ⅴ.莫札特《費加洛的婚禮》（*Figaro*）序曲；結束。

另外還有一件事，我賣了鋼琴，我現在很想要你那架，所以你說一個數目，我馬上就付你錢。一千次地擁抱你。珍重，再回維也納時不要最後才來看我。我家人永遠歡迎你。如果你能和我們在一起過冬，我們會更加歡迎你的。

愛你

你親愛的哥哥

斐迪南

我、父親、母親、姐妹、哥哥和朋友們都為你送上最真心的祝福。又及：父親提醒你不要不開收據就寄錢，因為郵差是不可靠的。

舒伯特回信給他哥哥伊格納茲、斐迪南和姐姐特蕾莎：

親愛的斐迪南哥哥：

我早就原諒了你寫的第一封信。沒有任何原因，你為什麼這麼久才寫信呢？除非你感到內疚才這樣。你喜歡這首彌撒曲，你為之哭泣，也許我們受感動的地方是一模一樣的呢。親愛的哥

哥，這是我想要得到的最好獎賞，別的就什麼都不用說了。如果我每天不是在更清楚地認識我周圍的這些人，一切都還會像最初時那樣令我欣賞。但是現在我才領悟到，在他們當中我是孤獨的，除了和幾位女孩在一起之外。我盼望回維也納的心情越來越迫切。在十一月上旬，我打算啟程。替我親吻我親愛的小東西們，佩皮和瑪麗，還有問候我慈愛的父母。音樂會的情況讓我心寒，我只羨慕那位看不到好的、激情用錯地方的、欠睿智的朋友多普勒，他的友誼對我傷多益少。至少其他的，我也不會那麼介意了。我心裡怎麼感覺的，我就把它譜成曲，別的我不管。

把我的鋼琴抬走吧，我非常願意把它送給你，只是別說你認為我會不喜歡你的信之類的話，那樣我會生氣。你真可惡，這樣想你的弟弟。要多寫信。還有就是你總在談什麼付錢給我；獎賞和感謝的話，這個我不喜歡。

給一個哥哥一個飛吻！代我親吻你可愛的妻子還有你們的小雷希。再見，斐迪南。

我非常高興收到你、伊格納茲和雷希的來信。你和伊格納茲仍是那麼頑固不化。我為你們不妥協地抨擊神職人員感到榮耀。但是你們一定想像不出這裡的教士是什麼模樣。他們頑固得像老牛，愚蠢得像老驢，愚昧粗魯得像野牛。他們的佈道簡直就像是流氓惡棍把臭肉帶上了聖壇。

回到維也納後，如果他再聽從父親的建議的話，這位音響詩人就會再次受到教職的羈絆。但是這次舒伯特不會再怯懦了，父子之間又出現了裂

痕。父母家的大門又對弗朗茲關閉，而此時的舒伯特一貧如洗，連房子也租不起了，只好到朋友處暫住。

　　剛開始他和史潘、朔伯爾住在一起。一段時間後，他又搬到了麥耶霍夫那裡，和他一起在詩人科爾納（Körner）先前住過的房子裡住了兩年。隨後又搬來了一個人，是從格拉茲來的約瑟夫・休騰布萊納（Josef Hüttenbrenner）。他和他們同住在一起，不久又忠實地管理了舒伯特的一切商業事宜。

　　雖然這位大師被父親拒之門外，但要感謝他的朋友，是他們給了他一席之地，他才得以重新揮筆作曲。正如鮑恩菲爾德所說：「在各種各樣的憂慮和折磨中，無名的舒伯特的才華，只得到了他幾位朋友的承認。」

　　白天工作，夜晚娛樂，就是這位年輕藝術家一天的生活。休騰布萊納常來看他，發現他「住在幾乎是全黑、潮濕又冰涼的小房間裡，蜷縮在絨毛磨光的破舊睡袍裡，一邊打著哆嗦，一邊譜曲」。晚上在譜完不計其數的歌曲之後，舒伯特就到匈牙利皇冠酒館去放鬆，這其中包括為席勒和施雷格爾的詩譜寫的歌曲。其中有《思念》（*Sehnsucht*）、《小溪旁的少年》（*Der Jüngling am Bache*）和《希望》（*Hoffnung*），四首根據諾瓦利斯（*Novalis*）、歌德（《普羅米修斯》）和麥耶霍夫（《在風中》〔*Beim Winde*〕、《星夜》〔*Sternenächte*〕、《慰藉》〔*Trost*〕等）的詩歌譜寫的讚歌，都是在這個時期完成的。舒伯特和朋友們到這裡盡情歡樂，完全忘卻了煩惱。

施泰爾的旅行歲月

1819年夏天，舒伯特和歌唱家沃格爾一起去上奧地利旅行。兩位熱愛大自然的朋友不禁為滿是碩果和鮮花的鄉村景色所陶醉。他們在一些漂亮的小鎮上張貼海報，舒伯特為這些又驚又喜的村民們演奏奏鳴曲和幻想曲。沃格爾則為他們演唱他這位朋友寫的歌曲。

有一次，這兩位藝術家漫遊到一座宏偉的修道院前。這所建築頗像藏聖杯的廟宇，矗立在一面山坡上。四周是一片肥沃開滿鮮花的平原。他們像朝聖者一樣，爬上了陡峭的山村街道。在片片綠蔭的老榆樹的懷抱中，他們眼前突然出現了一座有著一百扇窗戶和幾座巴洛克風格巨塔的修道院。修士們很有禮貌地接待了兩位音樂家，並在富麗堂皇又涼爽的僧院舊餐廳裡，頗有眼光地欣賞了他們兩人表演的音樂和歌曲。過了兩天，他們到了古老卻又異常美麗的城鎮施泰爾（Stetr）。他們在這裡逗留了很長一段時間。在好客的音樂之家鮑姆加特納（Paumgartner）、科勒爾（Koller）、謝爾曼（Schellmann）和史塔德勒的引導下，遊覽了施泰爾的風光。

「我想這封信你會在維也納收到的，」舒伯特在1819年7月15日從施泰爾給他的哥哥斐迪南寫信道。「我想請你盡快把《聖母悼歌》（*Stabat Mater*）寄給我，我們要在這兒表演它。我現在感覺很好。如果天氣能好一些就更好了。昨天這裡下了一場暴雨，毀了許多施泰爾的房屋。死了一個女孩子，兩個男人受傷。我們住宿的地方有八個女孩兒。她們幾乎都很漂亮。所以你知道，我們又有事可做了，馮・科勒爾先生的女兒也很漂亮，而且鋼琴彈得很好。我和沃格爾每天都在科勒爾的家中吃飯。」

8月10日是歌唱家沃格爾的生日。這一天，他們開了慶祝會。舒伯特

以史塔德勒的詩歌為歌詞寫了一首大合唱獻給沃格爾，作品中對沃格爾演過的著名角色作了詼諧的暗示。不久，他又去了林茲。1819年8月19日，他在那裡給詩人麥耶霍夫寫信道：

親愛的麥耶霍夫：

　　如果你和我感覺一樣的話，那麼現在你一定很健康。我現在在林茲，住在史潘家裡，我還遇到肯納、克萊爾（Kreil）和福斯特麥耶爾。我被介紹給史潘的母親和奧騰特（Ottenwald）。我為他們演唱了史潘作詞、我譜曲的《搖籃曲》（Berceuse）。我在施泰爾過得非常好，將來也是一樣。這裡景色美如天堂，林茲周圍的景色也很美。我們（就是沃格爾和我）在隨後的幾天中去了薩爾茲堡。捎這封信的人是個叫卡爾（Kahl）的學生，在克萊姆（Kremmünster）修道院讀神學。他要路經維也納去看望他伊德利亞（Idria）的父母親。我把他暫時交給你照顧，並請你讓他在城裡待幾天，睡我的床。請好好關照他，因為他是一個非常善良可愛的小伙子。

　　向馮·桑蘇希（Frau von Sanssouci）太太問候。你找到辦法了嗎？希望你已找到。沃格爾生日那天，我們唱了史塔德勒作詞、我譜曲的大合唱，慶祝了一番，唱得很成功。就寫到這兒吧，九月中旬再見。

　　你的朋友，

　　弗朗茲·舒伯特

　　又及：馮·沃格爾先生問候你。並代我問候史潘。

在施泰爾和林茲，舒伯特創作了許多嚴肅音樂。但在歡迎這兩位來自維也納的音樂家的聚會上也有舞曲、笑聲和歡樂。不論在何處，年輕漂亮的姑娘和美麗的已婚婦女都圍繞在著名的歌唱家和天才作曲家的四周。那是一段美好愉快的旅行時光。他們好好地當了一回情人。美妙的自然景色和新結識的朋友點燃的愛與熱情之火，為舒伯特留下了許多美好的印象，激盪著他的心靈。

他的才華在那時迸出了火花，寫下了著名的《鱒魚》（*Forellen*）鋼琴和弦樂五重奏，像一面明亮的鏡子，反映出了他在那些明媚的夏日裡的美好經歷。施泰爾的花園、果園和山川的魅力，宏大的古老僧院的傳奇氣氛，還有鑲嵌在山岩間的上奧地利的幽幽藍湖，所有這些都在這首五重奏的旋律中泛起波瀾，尤其在《鱒魚》的行板樂章那迷人的變奏中蕩漾。

這個美麗的夢幻之夏很快就結束了。舒伯特在林茲登上郵船，踏著尼伯龍根河（Nibelungen River）的銀波順流而下。華紹（Wachau）的綠色山坡，杜恩施泰因（Dürnstein）和克萊姆斯（Krems）那古老的城鎮，梅爾克和歌德魏格女修道院那巴洛克式的輝煌建築，都在兩岸問候他。

然而當舒伯特凝視這美麗的風光時，憂傷或許也爬上了他的心頭。他的思緒越過了此情此景。在施泰爾的朋友們舉辦的晚會上，他們彈奏演唱的歌、舞曲的旋律仍在他的耳際迴響，而且在這黎明的芬芳和靜寂中更加清晰。隨著遠方的克勞斯特紐堡的塔尖隱隱約約地顯現，他的思緒也愈來愈凝重。維也納近在眼前了。在這個偉大的城市中，他將不得不面對每日枯燥平庸的生活。在那裡，歧視、貧窮和憂慮等著他。在那裡生活只有一個亮點，這就是朋友們對他的忠誠與關愛。

回到維也納後，舒伯特先過了一段平靜無事的日子。但內心之火在折

磨著他。帶著這份激情，他又全心地投入藝術創作之中。

不甚成功的歌劇作品

　　如果說當夜晚降臨時，這位年輕大師經不起誘惑去尋歡作樂找酒神巴克斯和愛神埃洛絲（Eros）的話，那麼白天他還是獻身於高尚的藝術創作，和他心目中神聖的繆斯女神。

　　「舒伯特和麥耶霍夫一起住在魏普林格大街的時候，」休騰布萊納寫道，「舒伯特每天早上六點鐘起床，坐在他的寫字桌旁，一邊吸著煙斗，一刻不停地作曲！直到下午一點鐘為止。如果我上午去看他，他就為我演奏他剛寫好的作品，並徵求我的意見。如果我特別稱讚一首歌，他就會說：『是的，是挺不錯的一首詩；當一個人有好的詩歌時，音樂就會很容易地來到你身邊，旋律也就流洩成一首歌，所以這是一件真正的快樂。如果遇到一首壞詩的話，你就只會受折磨，寫出來的也就一團糟。我曾拒絕過許多人硬塞給我的詩。』」

　　史潘寫道：「晚上我和舒伯特在一起睡覺時，他總是戴著眼鏡睡覺。早上起來後還穿著睡衣就開始工作。他這樣做是為了把在晚間突然冒出來的靈感捕捉到五線譜紙上。」舒伯特在此時創作的大量作品，不難發現它們都蘊含著作曲家卓越的才華和不懈的勤奮。

　　在他年輕時就曾嘗試歌劇和合唱的創作，像是《來自薩拉曼卡的兩好友》（*Die Beiden Freunde von Salamanka*）、《魔鬼的歡樂宮》（*Des Teufel's Lustschloss*）、《四年的崗位》（*Der vierjährige Posten*）、《吟遊歌手》（*Adrast*）等。因此劇院對舒伯特來說，仍然有著強烈的吸引力。他熱情勤

奮地工作，希望能把自己的作品搬上舞台，以引起人們的注意。但是當時大多數的人並不對這位音樂奇才感興趣。最後在1820年，他的繆斯女神走入劇院的大門。

透過沃格爾的引薦，維也納歌劇院的導演委託舒伯特寫一部滑稽劇《孿生兄弟》（*Die Zwillingsbrüder*）。6月14日，該劇在卡恩特內托劇院首演，效果不是很好。演了五場之後，就從劇目表中撤了下來。但是休騰布萊納卻給了該劇很高的評價：「這部由舒伯特創作、宮廷歌劇演唱家沃格爾主唱的的小歌劇在卡恩特內托劇院幾次上演都受到了熱烈歡迎。首演時，我坐在頂樓最後一排舒伯特的旁邊。當看到觀眾對他的歌劇熱烈鼓掌時，他顯得非常高興。凡是有沃格爾獨唱的場景出現，大家就熱烈鼓掌。最後人們叫舒伯特上台，但他拒絕到台上謝幕，因為他穿的是一件破舊不堪的外衣。我脫下身上的黑色燕尾服勸他穿上，去向觀眾謝幕，這樣對他也許會好些。但他還是猶豫不決和害羞。這時，台上的叫聲此起彼伏，舞台總監只好上台說舒伯特現在不在劇院。舒伯特聽到這樣說，就笑了。隨後我們去利林加斯區的連卡酒家喝內斯穆勒酒，慶賀歌劇的成功。」

報界評論人也注意到這次演出。「宮廷歌劇院上演了一部小歌劇，叫做《孿生兄弟》，是根據一部法國作品改編，」《德勒斯登晚報》（*Dresdener Abendzeitung*）駐維也納記者寫道。「一位年輕的作曲家為劇本譜曲並首演。我要告訴這位有才華的年輕人，太多的讚美是沒有好處的。觀眾接受了這部小歌劇，好像它是一部傑作。但其實並非如此。當然，這部作品具有新主題的完整性與連貫性。但是正如活潑輕佻的音樂不適於描寫英雄主題一樣，舒伯特過於嚴肅激昂的音樂也不適合描寫這樣輕鬆的題材。總的來說，我認為這位年輕的作曲家應該將他的才華用到英雄

題材上，而不是搞笑題材。這次演出，我們的大師沃格爾發揮得也不好。他演的雙胞胎兄弟總讓人感覺到兩個角色是由一個人演的。他也一樣，不適合演喜劇。」

《維也納採編報》（*Wiener Sammler*）的評論員則稱這部歌劇是「一個可愛卻無價值的東西，」出自一位年輕有前途的作曲者之手。「它展示了作者對作曲藝術的掌握，因為該劇的風格是很純真樸實的，表示作曲者在和聲上不是生手。但是多數旋律都有些古老過時，還有許多旋律毫無美感可言。」

另一次嘗試：1820年8月19日在維也納劇院上演的舒伯特的三幕歌劇《魔豎琴》（*Die Zauberharfe*）也沒有成功。

鮑恩菲爾德在日記中談及這段時寫道：「1820年8月19日，維也納劇院上演了《魔豎琴》，一部外表華麗而機械的作品。作曲者叫舒伯特。還不錯！」

報紙評論更不好。《萊比錫大眾音樂報》（*Leipziger Allgemeinen Musikalischen Zeitung*）的記者這樣報導：「公眾對舒伯特譜曲的音樂情節劇《魔豎琴》的反應相當冷淡。雖然有一些十分有效果的裝飾音，但對枯燥、單調的主題於事無補；這樣的處理毫無意義。音樂總是在這裡或那裡，顯示出作曲者的才華，但他還缺乏把片段融為一體的經驗。樂曲太長，無感染力，讓人疲乏，和聲太突然，配器太重，合唱又太柔弱，缺乏力度。開篇的慢板和男高音唱的浪漫曲是最成功的部分，讓人留下感情真摯、崇高質樸的印象，轉調也很精巧。田園風格的題材應該更適合這位年輕的作曲家，讓一個不太懂得如何處理舞台技巧的年輕人，來試寫這樣一部作品，這本身就是一個錯誤。」

　　只有舒伯特的密友施萊希塔男爵在《交談報》（*Konversationsblatt*）上發表了一篇很長的文章，以一種熱情欽羨的口吻寫道：「舒伯特在這裡被賦予廣闊天地，以展現他詩意般的歌曲創作能力。在這方面他做得十分輕鬆和徹底。時而我們聆聽到他的音符以夢幻般的舞曲節奏向我們走來；時而強有力的旋律拂過魔力豎琴的琴弦。最能說明他作品的成功之處在於：儘管大部分的演出不夠好，尤其是不幸的帕爾莫林沒有能夠演繹好，甚至幾乎要毀了他的角色，但是這恰恰與作品優美的旋律形成鮮明的對照。最後請允許我向舒伯特致謝。他用他不懈的努力以及在舞台上給予我們的才華洋溢的旋律，把我們從沉溺在退化日子的慵懶和愚昧中喚醒。」

　　如今，《魔豎琴》的音樂留下來的部分，只有輝煌美妙的《羅莎蒙德》（*Rosamunde*）序曲了；它是作曲家最為嫻熟的作品之一。

持續不懈地創作

　　1821年，舒伯特的朋友圈子有了許多重大的變化。舒伯特和與他同居已久的麥耶霍夫分開了。原因正如麥耶霍夫在前面提過的，是「環境、社會、職業還有生活觀念的改變」。舒伯特隨後又去了朔伯爾那裡，朔伯爾馬上分給他一個房間。忠實的休騰布萊納也向他告別，去了格拉茲，繼承他父親、一個大地主的房產。史潘去林茲任公職兩年。這樣一來，舒伯特的朋友變少了，使他很傷心。但是為舒伯特的生活帶來很大安慰的友誼，以其他方式持續了下去。他又結交了新的朋友；他們不久也成了舒伯特的樂迷，尤其是兩位年輕的畫家：庫佩爾魏澤和施文德；之後又有詩人鮑恩菲爾德和音樂家拉赫納。

和交朋友相比，舒伯特努力想在藝術創作上獲得認可，就不那麼幸運了。雖然他最初的舞台嘗試沒有獲得令人滿意的評論，但是他繼續嘗試創作新的舞台作品，希望它們能在他狹小的環境中，給他帶來一點安慰。但還是沒成功。他寫的下一部歌劇《薩昆塔拉》（Sakuntala）也只寫了點片段而已。翌年，他又寫了《阿方索與埃斯特萊拉》，由他的朋友朔伯爾提供腳本。雖然舒伯特的朋友們非常努力，劇中也不乏優美之處，卻一直未能演出。

　　歌劇的第一幕和第二幕是在奧赫森（Ochsenburg）的城堡裡寫成的。這個城堡至今還矗立在那裡，舒伯特在樹下做過夢的那些老菩提樹，依舊綻放著美麗的花朵。兩個年輕友人坐著馬車拜訪熱愛藝術的主教時必經的那條古老的郵路也跟從前一樣。在奧赫森堡，兩位朋友常在一起探討他們的歌劇。舒伯特創作了許多不朽的旋律，每曲都猶如一滿杯泛著泡沫的美酒，酒中融合著歡樂和詼諧，在愉快與和諧中被大家一飲而盡。許多樂曲都在這座主教城堡裡受到舒伯特崇拜者的舉杯慶賀。

　　舒伯特為能在奧赫森堡受到熱情的招待，而滿懷感激，把他的哈夫納藝術歌曲集（Harfnerlieder），題獻給了丹克斯萊特爾主教（Bishop Danksreither）。王子般的主教寫信向作曲家表示感謝，信件未標明日期，內容如下：

　　　　你給我的是一份非同尋常的禮物，親愛的先生，因為你送的這十首歌曲，處處顯示著你令人欽佩的創作才能。請接受我由衷的謝意。感謝你隨信附上的作品的抄本，請相信我是懷著深深謝意的。上帝啊，秉承您集所有的智慧於一身，造就了一位如此稀

世的音樂奇才。繼續努力吧，它會給你帶來幸福，並為您將來的好運打下永久的基礎。

　　送上所有美好祝願以及我崇高的敬意。

　　我是

　　你謙卑的僕人

　　約翰·內波穆克主教

　　儘管劇院經理拒絕上演《阿爾方索和埃絲特萊拉》，但為了改善經濟狀況，舒伯特又創作起舞台劇來。他為頗負盛名的方言詩人伊格納茲·弗朗茲·卡斯泰利（Ignaz Franz Castelli）的詩譜曲，完成了《陰謀者》（*Die Verschworenen*）一劇。但審查員認為這個題目對國家安全構成危險，所以將其改名為《家庭衝突》（*Der häusliche Krieg*）。

　　舒伯特為溫和平淡的劇詞配上了飽滿絢麗的音樂，然後把作品送到歌劇導演那兒。但在經過多次急切的詢問之後，它又被原封不動地送了回來。舒伯特的朋友只好把希望寄託在有影響力的卡斯泰利身上。「卡斯泰利在一些國外報紙上撰文，」朔伯爾寫道，「說你已經把他的詩譜成了歌劇，那他應該說些什麼才是。」但是劇詞作者看樣子沒有這樣做。直到多年後的1861年3月1日，作品才在維也納的音樂廳首演，之後又在宮廷劇院上演。

　　但是這一次的失敗也未能阻止舒伯特完成他另一部歌劇《費拉布拉斯》（*Fierrabras*）的創作。劇本作者是約瑟夫·庫佩爾魏澤，是畫家庫佩爾魏澤的弟弟。這是一部三幕英雄傳奇的歌劇。遺憾的是，劇本平庸，缺乏舞台效果，所以又未能上演。

「你弟弟的劇詞配我的音樂唱起來行不通。」舒伯特寫信給他的畫家朋友庫佩爾魏澤。看來舒伯特命中註定和劇院無緣。之後他又寫了兩部歌劇，也都沒有任何結果。

在這些失望的日子裡，只有一絲鼓勵給他辛苦的工作帶來一點慰藉。鼓勵來自格拉茲，綠色施蒂里亞省（Styria）的首府。休騰布萊納和宮廷職員約翰·金格爾醫生（Dr. Johann Jenger）住在那裡。他們積極宣傳舒伯特的作品。金格爾是施蒂里亞音樂家協會的書記，他為舒伯特贏得榮譽會員的稱號。證書透過休騰布萊納轉到了舒伯特的手中，內容如下：

尊敬的閣下：

您為音樂藝術所做的貢獻在施蒂里亞音樂家協會不容忽視地廣為人和，所以我受他們之委託告知您，為表示他們對先生的承認和敬意，您被選為施蒂里亞音樂家協會榮譽會員。隨證書送上一份協會的規則。

書記：金格爾，

於卡爾西伯格（Kalchberg）

舒伯特當時正在上奧地利旅行；他又和沃格爾踏上了「戰鬥與勝利」的旅程，朔伯爾用鉛筆畫了幅滑稽的漫畫，描述這次旅行：身為出資人的沃格爾昂首闊步走在前面，羞澀的小個子大師快步跟在後面。在林茲和施泰爾朋友們愉快地聚會多次，演出也獲得成功。他在施泰爾寫信給即將離開維也納的摯友朔伯爾，表達了惜別之情，時間是1825年8月14日：

親愛的朔伯爾：

雖然我信寫得遲了，但我仍希望你能在維也納看到這封信。我一直和沙弗爾（Schäffer）通信。我身體很好，不過是否能再恢復原來的強壯，我只能抱懷疑態度。我在這裡過得很簡單。我堅持鍛鍊身體，歌劇寫了一大半，讀華特‧史考特（Walter Scott）的書。我和沃格爾處得很好。我和他剛去過林茲，他在那兒唱了許多歌，唱得十分出色。布魯赫曼、施圖爾姆（Sturm）和施泰因伯格幾天前到施泰爾來看我們，離開時帶了我寫的許多歌曲。我想在你動身旅行之前，恐怕見不到你了，所以我現在祝你在事業上能福星高照。我會用不變的友情守護你。我會非常想念你。無論你走到哪裡，都要讓我知道。寫信給我。

你的朋友

弗朗茲‧舒伯特

問候庫佩爾魏澤、施文德、莫恩（Mohn）等人，我都寫了信給他們。

在林茲，舒伯特拜訪了他的老朋友史潘一家，以及他的崇拜者史塔德勒。那時的上奧地利首都有許多形式的音樂。演奏時聽眾都報以熱烈的掌聲。「婦女和女孩子們在聽完一些傷感的歌曲後，都哭得像淚人一般。」舒伯特也被推舉為林茲音樂協會的會員。

在回維也納的途中，舒伯特去了羅紹爾（Rossauer）校舍看望了父親。這時維也納音樂圈有一件大事，就是極受歡迎的《魔彈射手》作曲者韋伯的到訪。他在1825年9月21日來到維也納，隨身還帶了卡恩特內納托

劇院老闆委託他創作的《尤里安特》（*Euryanthe*）的完整曲譜。在那些日子裡，義大利和德國的歌劇愛好者，在維也納分庭抗禮、互不相讓。巴巴加（Babaja）的新歌劇團中，哪怕是最小的角色都是由第一流的藝術家擔任。羅西尼親自擔任指揮的歌劇，把維也納人迷得神魂顛倒。他輝煌的藝術形象使他成為這個音樂王國的英雄和歌劇舞台的君主。現在他的競爭對手韋伯來了。

韋伯在德國本來不是很知名，早年就為成功與金錢而不斷奮鬥，但又沒有被名利沖昏頭。10月25日，《尤里安特》的首演開幕，舒伯特當時也在場。韋伯在寫給他妻子的信中提到：「當我走向樂團時，我受到熱情洋溢的歡迎，掌聲如雷。直到我示意開始，掌聲才平息下去，緊接著就是死一般的寂靜。序曲也博得大家熱烈的掌聲。最後……啊！我的愛妻，我怎樣形容當時的情景呢？所有的人，包括歌唱家、合唱團、樂團成員都沉醉在歡樂之中，我差點被擁抱與親吻所淹沒。」當然，韋伯誇大了《尤里安特》的成功。評論界把它跟《魔彈射手》那充滿美妙的民族旋律的音樂相比，說明它並不很受歡迎。不久，成功的喜悅就淡去了。

曾沉醉在《魔彈射手》中的舒伯特，也從韋伯的《尤里安特》的演出中失望地離去。當他第二天見到韋伯時，韋伯徵求他的意見。舒伯特指出，在《魔彈射手》中頗為完美的地方，在《尤里安特》的音樂中卻很失敗。「《魔彈射手》的音樂溫婉而感人，它透過純粹的可愛迷住了觀眾；但在《尤里安特》中，真正感人的地方卻很少。」

舒伯特的這些坦誠意見，很可能造成了他和韋伯之間的嫌隙。韋伯曾對這位維也納作曲家在歌劇方面的努力很感興趣，「我的兩部歌劇的前景都不好，」舒伯特在給他的朋友朔伯爾的信中寫道，「庫佩爾魏澤突然離

職，韋伯的《尤里安特》也失敗了，依我來看，它只值得受到冷遇。除此之外，在帕爾菲和巴巴加之間也冒出了新的意見不和，這些都讓我對我的歌劇不再抱什麼希望了。」

但是這些在戲劇方面的所有失敗，並不能阻止舒伯特的其他創作活動。新的作品不斷從他那想像力的豐富源泉中噴湧而出，有鋼琴舞曲、蘇格蘭舞曲、連德勒舞曲、德國鋼琴奏鳴曲。又一次，但也是最後一次，舒伯特的一部作品又搬上了舞台。劇名是《賽浦路斯公主羅莎蒙德》（*Rosamunde Fürstin von Cypern*），原作者是寫過《尤里安特》的女作家威廉米娜·舍茲（Wilhelmine Chezy）。這次維也納劇院的女演員艾米麗·紐曼（Emilie Neumann）又一次領銜這次義演。

1825年12月19日，維也納劇院貼出海報：

首次上演

《賽浦路斯公主羅莎蒙德》

偉大的四幕浪漫歌劇。

音樂伴奏，合唱和舞蹈，由赫爾米娜·馮·舍茲編排。

作曲：舒伯特先生。

艾米麗·紐曼，維也納帝國和皇家私人劇院女演員，飾演女

主角。

演出地點：維也納皇家私人劇院

12月30日演出開始。腳本顯得十分貧乏，只演了兩場。但是這次，人們對舒伯特的音樂卻沒有惡評。例如：《採集者報》（*Sammler*）這樣評述：

作曲者舒伯特先生頗受好評。序曲和一首合唱不得不加演了一次。由紐曼女士演唱的一首歌歡快怡人。舒伯特先生在他的作品中顯示出獨創性。但遺憾的是，也偏於怪異。這位年輕人在藝術創作上正處於發展階段，願他還能有令人滿意的進步。這次演出他贏得了過多的掌聲喝采。但願他不會為無人喝采而悲觀。合唱部分多少有些不穩定，尤其是女聲合唱部分的音調游移不定，而且跑調。

《維也納時代雜誌》（*Wiener Zeitschrift*）的評論是這樣的：「舒伯特寫的音樂伴奏，為這位大受歡迎的音樂大師的才華又增色不少。最後一幕的序曲和一首合唱，是那樣美妙動聽，以至於人們在拚命鼓掌之餘要求再來一次。阿克霞唱的那首迷人的浪漫曲無疑是歌唱王國中的一個寵兒。」

然而，這次舒伯特的努力又付諸東流，因為韋伯的《尤里安特》沒有成功，所以舒伯特也沒能從舞台上擠走義大利歌劇。羅西尼在演出劇目中保持絕對的統治地位。這位「佩薩羅的天鵝」所做的華麗而易唱的曲調，如此吸引著維也納的公眾，致使人們忘記了貝多芬和其他德國作曲大師。

舒伯特，這位用慷慨之手盡情播撒智慧才能的耀眼珍珠的天才，面對的卻是一個沒有人情味、不懂得回報的世界。他不奢求感激或承認，寧可自己的才華被埋沒。他清楚地看到，這位義大利音樂大師的受歡迎，對德國歌劇來說是一種障礙（舒伯特也稱讚《塞維利亞理髮師》很出色）。「他安慰自己，」休騰布萊納說，「缺乏內在的穩定性（即內功）將會阻礙羅西尼的歌劇持續得到觀眾的長久喜愛。總有一天，人們會回到他們最初的愛，像是《唐璜》（*Don Juan*）、《魔笛》和《費德里奧》。」

德國藝術歌曲大師

雖然舒伯特在舞台上沒得到得成功，但他在抒情歌曲創作上卻仍舊多產、豐收。烏蘭德（Uhland）作詞的歌曲《春天的信念》（*Frühlingsglaube*）問世了，神聖的音樂表現出五月夜晚洋溢的春風和甜美的春色。施雷格爾作詞的《森林之夜》（*Waldesnacht*）也誕生了，人們能從中感受到清涼得讓人顫抖的森林空氣。歌德作詞的、由中提琴、大提琴和低音大提琴伴奏的《水妖之歌》（*Gesang der Geister über den Wassern*），則用音樂描繪了一種神秘的魔力。

音樂會演唱家安娜‧弗羅里希（Anna Fröhlich）每週四都在「音樂聯合大廳」演唱舒伯特的歌曲。舒伯特在1820年底爲她譜寫了第二十五首讚美詩《上帝就是我的力量》（*God is my Strength*）。隨後幾個月裡他又爲歌德的《人類的界限》（*Grenzen der Menschheit*）譜曲，是所有音樂讚美詩中的最佳作之一。他還爲席勒的《思念》（*Sehnsucht*）譜寫了第二套歌曲。他還寫了蘇萊卡藝術歌曲（*Suleika-Lieder*）集《感動意味著什麼》（*Was bedeutet die Bewegung*）和《哦，爲了你的潮濕的翅膀》（*Ach, um deine feuchten Schwingen*）。呂克爾特的《東方的玫瑰》（*Östlichen Rosen*）和《向我致意》（*Sei mir gegrüsst*）也被舒伯特的音樂賦予了愛的感傷。

此外，被他譜曲的還有歌德的《繆斯女神之子》（*Musensohn*）和《歡迎與告別》（*Willkommen und Abschied*）、麥耶霍夫的《致海利奧波利斯》（*An Heliopolis*）、馬蒂松的《愛之幽靈》（*Geist der Liebe*）。最後，還有他根據浪漫主義作家威廉‧穆勒（Wilhelm Müller）的詩篇譜成的著名聯篇歌曲《美麗的磨坊少女》（*Die schöne Müllerin*）。

可與《美麗的磨坊少女》相媲美的應是呂克爾特作詞的歌曲《你就是安寧》（*Du bist die Ruh*），優美的小曲《在水上放歌》（*Auf dem Wasser zu singen*），考林作詞的感人民謠《侏儒》（*Der Zwerg*），合唱《主在自然界》（*Gott in der Natur*）和《愛之幽靈》。1820年，他創作的最好的鋼琴曲是《C大調幻想曲》，也叫做《流浪者幻想曲》。他創作的宗教音樂有優美的《降A大調彌撒曲》和奉獻曲《聖母經》（*Salve Regina*）。在室內樂和器樂方面，則創作了《C小調弦樂四重奏》的一部分和《未完成交響曲》（*Unfinished*）。

這些年在舒伯特的一生和創作中是不可磨滅的。因為在這幾年中，他不僅成功地讓公眾聽到了他的歌劇作品，而且還成功地被大家公認為是創作德國藝術歌曲的大師。他滿意地看到自己的幾部作品得到發表的機會，為他贏得更多更廣泛的崇拜者。此時的維也納有兩處房子的大門專為他敞開著。裡面有兩個傳統的維也納音樂家庭，為大批聚集於此的音樂界朋友們演奏舒伯特的作品。他的幾首作品得以印刷，要歸功於他們的幫助。這兩個家庭是索恩萊特納一家和葛利爾帕澤的密友弗羅里希姐妹一家。

正是卡皮（Cappi）和迪亞貝利（Diabelli）這兩位住在格拉本1133號的美術和音樂商，連續而迅速地出版了舒伯特歌曲的頭十二卷。舒伯特把稿酬都用來還債。在朋友的建議下，他還尋求把一些單獨作品題獻給豪門貴族，以改善他的經濟狀況。敘事歌曲《魔王》題獻給了馮·迪特里希·施泰因伯爵；《紡車旁的格麗卿》題獻給莫里茲·弗里斯伯爵（Reichsgraf Moriz Friess）；《流浪者之歌》獻給了威尼斯的一位詩人教士約翰·拉迪斯勞斯·派克爾。透過題獻這些作品，他得到了許多禮物。在1821年11月2日寫給他的朋友史潘的一封信中，他寫道：「我現在有件事情要對你說：

你建議的題獻作品這個作法使我賺了些錢。有那位教士給我的12盾，還有透過沃格爾的引薦、弗里斯給我的20個金幣。這已讓我非常滿足了。」

1821年3月7日，《魔王》首次在觀眾面前公演，是在一次阿什（Ash）週三音樂會上演的，由沃格爾爲「貴族女士促進有益慈善活動協會」組織。該協會每年都在卡恩特內托劇院舉行一次義演。《魔王》獲得空前的成功。舒伯特的其他一些作品：如爲布格爾（Burger）的詩譜寫的《小村莊》，以歌德的敘事詩《水上精靈之歌》（*Der Gesang der Geisterüber den Wassern*）爲歌詞創作的歌曲等，也公演了，根據挑剔的羅森包姆（Rosenbaum）在日記中的記載，後者以失敗告終。

威廉米娜・施羅德（Wilhelmine Schröder）在這場音樂會上做了朗誦。芳妮・艾爾斯勒在其中扮演了一個舞蹈者的角色。伴奏人是舒伯特的朋友休騰布萊納。在康拉德・格拉禾（Conrad Graf）製作的一台新的大三角鋼琴上彈奏。休騰布萊納在回憶錄中寫道：「如果讓舒伯特來伴奏自己的作品的話，一定會比我彈得好。但是他太羞澀，不願這樣做。他只滿足於站在我旁邊幫我一頁頁地翻樂譜。」

舒伯特的音樂開始在其他許多重要場合上演出。有私人場合也有公共場所。如在「音樂之友協會」的音樂會上，在「羅馬皇帝」和卡恩特內托劇院裡，在維也納音樂學院學生的演奏會上，在音樂學會爲慶祝弗朗茲皇帝生日的宴會上，以及在其他各種場合裡，他的作品都博得了大批顯赫聽眾的欣賞與讚美。一些主要的音樂與藝術期刊的評論家們也開始頻繁地介紹舒伯特，他的名字無數次地出現在文章與評論的標題裡。

1822年3月25日，《維也納藝術雜誌》（*Der Wiener Zeitschrift für Kunst*）刊登了一篇詳盡評論舒伯特抒情歌曲的文章，題目是《舒伯特歌曲一瞥》

（*A Glance at Schubert's Song*），作者是弗利德里希‧馮‧亨特爾（Friedrich von Hentl）。文章寫道：「舒伯特的藝術歌曲無疑地表現出他有極高的天分與才華，堪稱藝術歌曲之最。這些作品使人們低落的品味又恢復到原來的水準。眞正的天才有一種力量，永遠不會隨著歲月的流逝，而從人們的記憶中消失。神聖的火花在灰燼中隱藏，隨時會在祭奠偶像的聖壇上燃燒，只需一息，天才便能將它燃成一團熱情的大火。這東西只能意會而不可言傳。」之後，這位評論家繼續詳細評說著舒伯特每一首出版的歌曲和民謠，並對它們獨具個性的旋律大加稱讚。

最後，亨特爾用下面這段難忘的話總結了他的評述：「我認爲，儘管我未能再進一步剖析舒伯特音樂的特點，但我已經說得夠多了。當我們第一眼看到他的作品時，每個人都會從中感悟到這位天才藝術家的個性和思想。當有修養的人的心靈深處受到這完美的天籟之音的強烈震撼時，他最好不要讓人提出類似這種吹毛求疵的問題，如：『這種形式對嗎？』『難道不能找到更好的嗎？』『其他大師對此有沒有預見過？』每一位天才都有他自己的衡量標準，它常常源於一種內心感受的啓發；這種感受包括最深層的內心意識、最高的才智，以及在品評優秀作品時應具備的廣博知識。」

當時，舒伯特完全有機會改善他窘困的物質條件，並從他狹隘環境的煩惱和反應中解放出來。但他不知道如何去利用藝術上的成功，得尋求對他感興趣的有權有勢人物爲他宣傳和薦舉。他不知道要這樣做。他性格內向，不太實際，也不精明，不懂得抓住機遇。他沒有額外的精力，總是處於夢想之中，著迷於他本身的創作上。

敏感纖細的內心世界

除了舒伯特的音樂作品之外，當時還有許多文獻可以說明，這位作曲家夢幻般浪漫的內心生活。譬如《我的夢》（*My Dream*）顯然是記述他童年時失去親愛的母親的感受：

我是眾多兄弟姐妹中的一員。我們的父親很善良。我真心愛他們每一個人。有一次父親帶我們去玩，哥哥們玩得很開心，只有我一個人不高興。父親走到我面前，讓我去吃些好吃的東西，我不肯。這令他很生氣。他要我立刻從他視線裡消失。我帶著愛他們但卻被他們瞧不起的心情走開了，在很遠的曠野中徘徊。我感覺我的心被巨大的痛苦和最偉大的愛撕扯了很久。隨後就聽到了母親去世的消息。

我匆忙地跑去看母親，父親非常悲傷，讓我進了房間，淚水從我眼中滾滾而出，像是不停下著的雨。我看到她躺在那裡。她看上去彷彿和過去活著的時候一樣。我們滿懷悲哀送她到了墓地。棺木一點點地放了下去。從這一天開始，我又住在家中，之後有一天，父親帶我到他最喜愛的花園，問我是否喜歡這裡，我其實不喜歡，但我不敢這樣說。他又問了我一遍，我是否喜歡這個花園，我嗓音有些顫抖地說「不！」；我恨它。父親打了我，我帶著一顆受到折磨但又充滿了愛的心又開始了遊蕩生活。我去了許多陌生的地方，唱了幾年的歌，如果我歌唱愛時，愛也就變成了痛苦；如果我只唱痛苦，痛苦也就變成了愛。

所以我在愛與痛苦中煎熬著。一次有人告訴我，一個非常虔誠的處女剛死去。圍在她墓旁的一圈年輕人和老人，都感覺到她得到永久的賜福。他們都輕輕地說話，為的是不吵醒這位處女。超凡的思想看上去就像從她的墓穴上永遠放射出光芒，沐浴著閃耀著神聖光環的少女。這也令我長時間地思考著我的路。但是人們卻說，只有奇蹟才可使一個人踏入這個光環。這種音調如此溫柔親切，幾乎是在一瞬間，我感到我渾身都洋溢著這種永遠的天賜福感。我注視著父親，祈求和他的和解與互愛。他用雙臂擁抱著我，哭了；我哭得更厲害。

舒伯特1825年寫的一首詩，表露出他浪漫的思想，和想將平凡生活昇華到理想公正境界的企盼。詩的標題是《我的祈禱》(*My Prayer*)：

我的祈禱
深深的渴求，神聖的恐懼，
都只為升入一個更美好的天地。
願上天冥冥的空間
充滿無限的愛之美麗。

哦，萬能的天父，請將你子賜予我
作為報答你的憂傷之酬勞，
並讓他努力從善
最後贏得您愛的永久之甘露。

看呵，塵埃終被驅散，

只有恐懼無聲的祈禱，

不死的悲哀留在我一生中，

就在無邊的眼前。

在不盡的忘川之水中。

先殺死它吧，最後再殺死我。

啊，全能的上帝，讓我

更強壯些吧，讓我有一次更純潔的再生。

　　他敏感、靦腆的性格與他缺乏實際生活的需求，妨礙了他從商業角度來考慮藝術上的成功。的確，朋友們幫他把作品拿去出版，找到格拉本的出版商卡皮和迪亞貝利，找到在卡恩特納大街941號的美術和音樂出版商索爾（Sauer）和萊德斯多夫（Leidesdorf），後來又找到本諾爾（Pennauer）和馬蒂亞斯·阿塔利亞（Matthias Artaria），設法出版了他的作品。但是舒伯特無意為了提高報酬去和出版商交涉。他在一些富裕人家教授音樂，或是在大眾音樂會上演奏，再不就只好再三申請音樂學院的職位。他幾乎不主動出擊，去努力為自己的作品爭取。下面有一封他在1825年4月寫給出版商卡皮和迪亞貝利的信：

　　先生，您的信著實讓我吃了一驚。我已在卡皮先生的同意下，結束了帳戶。因為在先前的圓舞曲出版一事上，我沒有被出

版商的善意所打動。現在我必須解釋一下，你看來需要這種解釋。也就是說，我已和其他出版商簽訂了長期的協議。對我來講，有一點我不太清楚：你確定歌劇抄寫費用是100弗羅林，為什麼卻要讓我拿出150弗羅林的支票呢？不過我想也許是這樣的，因為早先我寫的作品（比如說幻想曲），還欠著50弗羅林，但這是你們不公平地加到我身上的。你們是否願意聽取別人的建議實在值得懷疑。我在這裡鄭重地說，我要求拿回之前我十三部作品和上部作品的二十本抄件。如果你們仍執意不擇手段地試圖跟我拿50弗羅林，你們會看到我的要求比你們多的多，且公平的多。如果你們事先沒有用這種不愉快的方式提醒我的話，我是不會這樣做的。

　　你們強加在我身上的、非讓我承認的債務，在很久以前就不存在了。你們想盡量廉價地支付我的歌集的另一版版稅，這根本不可能。我現在要200弗羅林出版一卷。施泰納（Steiner）已反覆地告訴我，要提供我作品的出版版權。總而言之，不管你們現在排版與否，我請求您退回你們手中所有我的手稿，越快越好。

　　致以敬意

　　弗朗茲‧舒伯特

　　1822年，有人做了另一次嘗試，想使一家外國公司對舒伯特的作品產生興趣。此人就是忠誠的朋友休騰布萊納。是他努力使彼德斯（C. E. Peters）注意到舒伯特是「第二個貝多芬」。謹慎的彼德斯答覆很閃爍。他和許多有名的音樂家簽過約，如施波爾、龍貝格（Romberg）、胡麥爾

（Hummel）等等。至於和無名的作曲家打交道，他就很小心。不管怎樣，作曲者可以交作品讓他「考慮」有無出版的可能。後來事情也就不了了之。

安東·辛德勒寫道：「舒伯特的才能，在他在世時未大放光明的原因之一，就是他太頑固和自主性過強，使他常常聽不進朋友們好意而實際的建議。」所以儘管他得到了一些頗為艱辛的成功，儘管他結交了一些顯赫人物，但是該發生的不幸還是發生了。舒伯特的情況仍沒有改善，貧窮和焦慮伴他左右。此外他還經常生病，反覆忍受著貧血、突然眩暈和神經衰弱的煎熬，這些都是他得到致命疾病的徵兆。生活和藝術上的失落撕扯著他的心，不幸的愛情摧殘著他那敏感脆弱的心靈。

談到舒伯特的疾病，施文德在1824年3月寫給朔伯爾的一封信裡這樣談道：「舒伯特說幾天以來，新的治療措施很有效，他好多了，但他仍然是今天只吃一些蔬菜，明天只吃一片肉排，喝大量茶水。他洗澡洗得很勤，洗得非常認真。他新寫的四重奏在星期日由舒潘齊格（Schuppanzigh）演奏，演奏得很棒，很令人感動。他現在又熱情地投入一首八重奏的創作上。如果有人白天去看他，他只會說：『你好嗎？』然後又開始寫起來。自然而然地，他很快就又剩下一個人了。他已把穆勒的兩首非常優美的詩譜成歌曲。譜曲的還有三首麥耶霍夫近期寫的詩：《遊艇之旅》（Gondalfahrt）、《晚星》（Abendstern）和《勝利》（Sieg）。除此之外，他還譜寫了二十首德國歌曲，每一首都比上一首好，一首比一首英武雄壯，歡欣鼓舞，如醉如狂。上帝啊，美妙極了！我幾乎每晚都去找他。」

1824年3月31日舒伯特寫信給當時正在羅馬深造的列奧波德·庫佩爾魏澤，我們在信中看到了舒伯特那些日子的憂鬱情形：

親愛的庫佩爾魏澤：

　　我一直想寫信給你，但又不知該怎樣寫才好。現在透過斯米爾什，我終於有機會向某人傾吐我的內心思想。你真好，那麼善良。我知道對於許多不好的事情，你會諒解的。簡單來說，我現在正在感受著人類最不幸最悲慘的事情：我永遠不會恢復健康了。我對一切都很絕望；事情變得越來越糟糕。就像一個人曾有的光明與希望現在都消逝殆盡。他從愛情與友情中得到的只有痛苦和創作靈感。美好的事情正在變調，威脅要將我徹底拋棄。我問你這是否是一個不幸和倒楣的人呢？「我心緒不寧，心情沉重，我永遠不會再找到她了。」（歌德《浮士德》的瑪格麗特之歌）我現在每天都可以很有感觸地唱這首歌了。每晚我睡著時，都希望不要再醒來，每天早晨醒來後，昨日的哀傷又爬上心頭。所以我不再快樂，在沒有朋友的情況下虛度時光。除了施文德常來看我、給我帶來一線過去甜美時光的美好記憶之外，我已無快樂可言。

　　在這封信中，他還提到他沒有寫什麼新的藝術歌曲，只寫了一部弦樂四重奏和一部八重奏，而這些又都可能會成為一部大型交響曲的前奏。他還說了一個好消息，告訴他的朋友說，貝多芬打算舉行一次音樂會，要演奏他自己的第九號交響曲和一部新彌撒（《莊嚴彌撒》）中的幾個片段，以及一部新的序曲。他最後說：「如果上帝同意，我也想在明年舉辦一個類似的音樂會。」

在日記中，舒伯特在1824年3月寫了以下這些憂鬱的思考：「我們之中沒有一個人了解另一個人遭受的折磨，也沒有一個人理解另外一個人的痛苦和歡樂。我們都認為我們在找彼此心靈溝通之路，但我們只是在一起罷了，並沒有走進對方的內心。意識到這點是痛苦的。我的音樂創作之所以存在，也都是透過理解和痛苦才完成的。那些忍受痛苦的人似乎才能給世人帶來最大的歡樂……。啊！夢幻，所有珠寶之最珍，你給有學識之人和藝術家以飲之不盡之源泉！請不要將我們拋棄，雖然我們只被極少數人所承認和珍視，但還是請把我們從所謂的『啟蒙』，這個無血肉的可恨骷髏中拯救出來吧。」

親友的書信支持

1824年的夏天，在匈牙利茲雷茲的埃斯特哈齊（Esterhazy）的家中，人們又見到了舒伯特。他來此為兩位年輕的伯爵小姐講授音樂課程，並為晚間音樂會編排曲目。他從這座匈牙利城堡寫給親友的信中，談到了他當時的心態。此外還講述了許多他在茲雷茲的創作活動。7月份，他的哥哥斐迪南給他寫信說：

親愛的弟弟：

「總算收到斐迪南寫來的信了。這傢伙真懶，冷漠和殘忍到這麼久不理睬他弟弟的程度！」我知道你會這麼說。不過請你原諒我，別生氣。自從又開始彈奏你的四重奏以來，我就一直在想念你，想跟你在一起，還有每週去一次匈牙利皇冠酒家，傾聽由

烏爾演奏你的許多作品的時候，我都想念你。那次我晚飯剛吃了一半，突然聽到這位烏爾彈奏你的圓舞曲，我當時非常吃驚。有一種既好奇又震慴的感覺。我一點也不愉快，更多的是內心被哀傷的企盼所撕裂，一種深深的痛楚……，我無法形容。

現在，親愛的弗朗茲，寫信吧（尤其是要寫給我）。告訴我你過得怎樣？身體是否健康？現在正在做什麼？今天我已把巴哈賦格曲和《短外套》（Der Kurze Mantel）——馮·萊德斯多夫先生希望奉送給你的一部歌劇劇本——寄去給你了。快告訴我們你在歌劇舞台上所獲得的輝煌成果。

大約一個月前，馮·莫恩先生來到我這裡，我把下列歌曲集遞給他看：

1.《秘密》（Geheimnis），席勒作詩，1823年。

2.《致春天》（An der Frühling），1817年。

3.《生命的旋律》（Die Lebens-Melodien），1816年。

4.《在風中》（Beim Winde），麥耶霍夫作詞，1819年。

5.《快樂》（Frohsinn），1817年。

6.《流浪者的夜歌》（Wanderer's Nachtlied）。

7.《安慰》（Trost），1817年。

8.《春之歌》（Frühlingslied），1816年。

9.《受誘惑的奧萊斯特》（Der entführte Orest），1820年。

10.《愛的語言》（Sprache der Liebe），施雷格爾原詩，1816年。

幾天之後，在馮·庫佩爾魏澤的要求和你的建議下，我把你

的新歌劇的總譜拿給他看了。

除了這兩位紳士之外，一位叫馮‧胡格爾曼（Herr von Hugelmann）的先生也找我，要求我把你交給我保管的莫札特四重奏的總譜還給他。可是我找了三遍，怎麼也找不到。他只好失望地走了。之後我又見過他兩次，一次是在師範學校的走廊，另一次是在我的住所。他讓我十分不快，因為他開始罵你，而且用了一些非常骯髒的言語，大吵大鬧，使我後悔當初不該認識他。所以麻煩你盡快告訴我，那些總譜在哪兒可以找到，這樣才能平息那頭瘋狂的野獸。

現在我還要告訴你我過的如何。我很願意告訴你，因為感謝上帝，我真的很好。我的上司安排我去做許多事情，我當然不能拒絕，而且我很喜歡這份工作。即使是下課，也還有一堆練習作業要改，還要備課，但令我高興的，還是我的閒暇時間。我常和協會裡唯一真正的好友、親愛的里德爾一起度過。他也問候你，並且還默奏著你的上一首彌撒曲，這樣一來，你可明白，我們要在你的頭上戴一頂花冠，當然這要等到你回維也納後才可以做呀。

就寫到這裡吧。請速回信。在我見到你之前一定要好好的，身體要健康！

你忠實的哥哥

斐迪南

舒伯特的回信是這樣寫的：

最親愛的哥哥：

　　這麼久也沒有收到家裡還有你的來信，我當然有些傷心，我給萊德斯多夫也寫了幾封信，都是石沉大海。麻煩你去藝術商店找找他，告訴他我寫信的事，並請他回信給我。此外，你也許會問《磨坊主人之歌》第三集的事情，但我在報紙上什麼也沒有看到。

　　你告訴我關於你的四重奏協會的事讓我很吃驚，因為你已走在了伊格納茲的前面！不過，你如果能演奏別人的四重奏、而不是我的，那會更好些。因為你這樣做，只是因為你喜歡我所有的東西。不過我還是很高興，因為你以這種方式想著我，尤其是你似乎對在「匈牙利皇冠」聽到的圓舞曲比對這些四重奏更有感觸。

　　我不在家，你是不是老哭？沒有心思寫信了？還是你又想起了我總在你面前哭泣？但不管怎樣，此時此刻我清楚意識到，只有你才是我最親的朋友，和我的靈魂相通。假使這些話會讓你以為我情況不妙或是心情不太好，那我都要請你從反面去理解。的確，現在的日子再也不是當年青春的幸福時光了。現在我要面對的是悲慘的現實，雖然我在《夢幻曲》（〔Fantasy〕，為此我還要感謝上帝）中還盡可能地去美化這悲慘的現實。

　　人應該相信，曾在一個地方有過的幸福，只要它仍留在他的心裡，就會再找回來的。所以我在這裡經歷過的不愉快和失望，只是重複我在施泰爾的一次經歷，但是現在與那時相比，我更能找回內心的平衡和幸福罷了，這點你會在我剛寫完的一首帶主題

變奏的奏鳴曲中體會到。這是一首四手聯彈的奏鳴曲,其中的變奏尤其讓我喜愛。至於交給莫恩看的那些歌曲,我自我安慰說,這其中也只有幾首看似還不錯,如《秘密》、《流浪者的夜歌》和《贖罪的奧萊斯特》(〔Der entsubnte〕,而不是「受誘惑的奧萊斯特」)。這個拼寫錯誤令我大笑。試試把它們要回來吧。難道庫佩爾魏澤沒說過他打算怎樣處理這部歌劇嗎?也沒說過他要寄到哪裡嗎?

　　由於那個十足的笨蛋胡格爾蒂耶(Hugelthier)的愚蠢,那些五重奏或四重奏已經回到我的身旁。除非他書面道歉,或口頭承認他的魯莽,否則他別想再拿走。如果你有機會治治這個不乾淨的大肥豬,一定要通知我,我會很高興助你一臂之力的。不過這樣就已經讓這個卑鄙的傢伙夠受的了。知道你現在感覺一切都好,我很高興。希望我的身體在這個即將到來的冬天裡健壯起來。代我問候父母親。盡快回信。再見吧。再見。

　　卡爾和伊格納茲在做什麼?請讓他們寫信給我。

　　永遠愛你的

　　弟弟,弗朗茲

八月份,一封從茲雷茲發出的信寄到了施文德手中,信的內容如下:

親愛的施文德:

　　你一定會說,舒伯特總算來信了,都三個月了!的確,過了很久了。那是因為我在這裡的生活簡簡單單的,找不出什麼可以

寫給你還有其他人。而且如果不是我急於想知道你和其他好友，尤其是朔伯爾和庫佩爾魏澤的近況的話，我可能（如果你能原諒我這麼說）現在還不會寫信給你。

朔伯爾的事業怎麼樣了？庫佩爾魏澤是在維也納還是在羅馬？讀書協會還在嗎？還是都解散了呢？你忙什麼呢？謝謝上帝，我還好。如果能和你、朔伯爾和庫佩爾魏澤在一起的話，那就更好了，儘管目前我在這裡還受人們關注，但是回維也納的念頭仍時常在我心頭縈繞。九月底，我希望能去看你們。我已譜完一首四手聯彈、帶變奏的大型奏鳴曲。這裡的所有人都喜歡它。儘管我不太相信匈牙利人的品味。因此我會把它留給你和維也納人來評判。

萊德斯多夫怎麼樣了？他有進步了嗎？還是一切照舊呢？請盡快回信，詳細回答我這些問題。你不知道我多麼盼望收到你的來信呀。我想知道我們的朋友的一些消息，還有一千件我無法知道的其他事情。只有你才能告訴我這一切。但願不會太麻煩你。我還一直認為你知道我的地址。

首先我要提醒你，別忘了為我詳細敘述萊德斯多夫的醜聞。因為他既沒給我回信，也沒把我要的東西寄給我。這是怎麼回事呀？只有天知道！《磨坊主人之歌》進行得很緩慢。書寄走後已有一季杳無音訊了。再見吧。請快些回信。

你忠誠的朋友

弗朗茲‧舒伯特

　　在給當時住在布萊斯芬（Breslau）的朔伯爾的信中，他傾吐了他沉重的心情：

親愛的朔伯爾：

　　我聽說你過得不太好。只有睡眠才可平息你絕望的心情？施文德寫信告訴我了。儘管這很令我悲傷，但我並不吃驚，因為在這個最骯髒的世界裡，有才智的人往往時運不濟。當生命中留下來的只有不幸，我們又怎能快樂起來呢？如果你、施文德、庫佩爾和我能在一起，那麼每一次的不幸我們都可以應付，因為有彼此的力量在支撐著。但是我們現在相隔萬里，天各一方，這才是我們的不幸。我感到我在和歌德一同高呼，再讓我們重溫那美好的舊日時光吧，哪怕只有一個小時也好。在那些日子裡，我們親密無間地坐在一起，都把自己稚嫩的藝術創作自豪地彼此傳看。我們相互鼓舞，並為崇高美好的理想而奮鬥著。現在我再次獨自坐在匈牙利寬闊的平原上，一個人消磨著時間，沒有一個人可以和我傾心交談。

　　自從你離去後，我幾乎一首歌都沒寫成，只嘗試性地寫了幾首器樂曲。我的歌劇創作會怎樣呢？只有上帝知道了。雖然一切已然如此，但我的健康狀況還不錯，三個月來都還好。只是由於你和庫佩爾都不在，我的快樂也就消失了。情緒低落時，一切都好像很糟糕。在這些失望、沮喪的日子中的一日，當我過於痛苦地意識到這平庸、乏味的日常生活時，我一口氣寫下了這首詩。我只把它寄給你，因為我知道你會用愛與容忍評判我的弱點的：

向人們發出的抱怨

在我們青春的日子裡，你何曾做過什麼！

只有浪費年華，虛度人們無數的粗俗。

沒有人從黑暗中挺身而出，

黑暗沒有緣由地滾滾而去。

劇烈的痛苦撕扯著我的心，

把我曾有的力量最後粉碎。

歲月註定令我無所事事，

註定消除一切可能的偉大。

陳腐，老朽的人們四處爬行，

青春世界如同幻象，對他們已不復存在。

他們蔑視自己的黃金時代，

更把無限的感知力拋在音樂之後。

但是您，神聖的藝術，您仍在說話，

古老的力量如詩如畫，行為可以借鑑，

可以寬慰再不會與命運為伴的

沉重的沉痛。

　　至今，萊德斯多夫的情況都很糟糕。他付不出錢，又沒人買他那破舊小飾品店裡的貨，無論是我的、還是別人的作品，都賣不出去。我已把我目前的狀況描述給你知道了。我等你的消息。越快越好。我最盼望的是你能回到維也納。不用說，你一定很好。現在就先寫到這兒吧。快些給我寫信。

舒伯特的一生

你的舒伯特，

珍重！！！

正如這些信上所說的，舒伯特的才華在茲雷茲又使他創作了許多有價值的作品。有數首四手聯彈的鋼琴曲，如《升A大調主題變奏曲》、優美的《B大調奏鳴曲》、宏大的《C大調二重奏》，以及知名的充滿匈牙利民間音樂風格的《匈牙利舞曲》（*Divertissementà la Hongroise*）。此外還開始創作許多弦樂四重奏曲，其中有浪漫的《a小調四重奏》，至今在所有室內音樂會上頗受青睞。它表現的是田園詩般的鄉村生活和匈牙利民族氣氛的魅力。此外還有一組舞曲，都是在舒伯特的豐富想像力與靈感突發下一揮而就，表現出孩子般輕鬆與快活。

他還為伯爵家中四重奏組創作了清新雋永的讚美詩曲《在戰役前祈禱》（*Gebet vor der Schlachf*）。這部作品反映出大師的創作精神總是在舒展著羽翼。他總是能從他的寶庫中迅速擷取最珍貴的珍珠，並把它們串成光彩奪目的樂曲。有一次，伯爵夫人吃早餐時，把一首德・拉・莫特・富凱（de la Motte Fouquèe）作的詩擺在他面前。第一行是「你是一切美好的泉源」，請他為詩譜曲。舒伯特取了詩，在花園中徘徊了幾個小時之後，就為詩譜寫了一首美妙的曲子。當天他就寫下了這首四重唱。當晚兩位伯爵小姐、伯爵和宣斯坦男爵就在伯爵夫人舉辦的沙龍裡進行了演唱。

在舒伯特回到維也納之前，他又收到一封哥哥斐迪南寫來的信，告訴他有關他的一首彌撒曲在海恩堡（Hainberg）演出的情況：「在海恩堡，友善的教區神父雷恩伯格（Reinberger）熱情地招待我，他提供了一張床和三餐，第一天他帶我們（梅斯德爾〔Mayseder〕也在那兒）去城堡，參觀

了城堡的每一層。第二天我們去了普萊斯堡（Pressburg），在草地上抓田鼠，捉了不下於兩百隻的田鼠，下午則在海恩堡打野兔。這讓我們有機會結識了雷根朔利（Regenschori）和他的兒子。他們是那裡的校長，很奇怪的兩個人，前者請我在下週的週日去教堂奏樂，當我問他要演奏的彌撒曲名是什麼時，他回答：『是由一位人盡皆知、赫赫有名的作曲家創作的一首美妙動聽的曲子，但我一下子記不起他的名字來。』現在你猜猜這是誰的彌撒曲？如果你當時和我在一起，我知道你也一定會像我一樣高興的，因為它就是你寫的B大調彌撒曲！你可以想像到我的心情了吧。他們是多麼善良又與眾不同的人呀！另外，這首彌撒曲受到熱烈的歡迎，演奏得也很成功。雷根朔利擔任指揮，節奏掌握得非常準確，好得不能再好。他的兒子是一個出色的小提琴手，在樂團裡演奏。神父演唱第二聲部，我還和往常一樣演奏風琴。唱詩班整體而言還不錯。但男高音多少有些緊張，嗓音發顫。那天雨不停地下了整整一天。下午我們只好待在室內演奏弦樂四重奏曲來打發時光。晚上我們就玩遊戲，猜字謎，自得其樂。」

　　十月中旬，舒伯特和馮·宣斯坦男爵一起回維也納。後者在1824年10月20日寫信給埃斯特哈齊伯爵說：「我們一大半的旅行都是在昏昏欲睡中度過的，睡夢一直在纏繞著我們，直到黑暗帶來一種恐懼才把我們驚醒。有一匹領頭馬的蹄鐵掉了下來，我們只好在一家鐵匠舖停下來，換了一隻新的……。之前我們一直都閉著眼渾渾噩噩地趕路。之後我們睡不著，晚上就一起打橋牌。第二天，我們準時到達普萊斯堡。在那裡換了馬匹又上路。馬夫一定是希望得到我們的小費，因為後半程的路他趕得非常賣力。下午四點我們就到了城裡……。對了，這裡天冷，我差點忘了告訴你，第二天我們的馬就因為天氣太冷而凍死了。施梅特爾也差點凍僵。如果他真

的能變成一隻蝴蝶，那他就可以飛完剩下的旅程了，因為沒有什麼非得讓他待在這裡不可的理由呀。舒伯特把事情搞得更糟，在到達迪奧齊格（Dioszeg）之前，他不小心把馬車後面的窗戶打破了，結果凜冽的寒風直往我們的耳朵裡灌。」

豐富快樂的生活

　　回到維也納，作曲家不再那麼憂鬱了。施文德在1824年11月8日寫給他朋友朔伯爾的一封信中說：「舒伯特來到這裡，情緒很不錯。大悲大喜和放蕩的生活使他恢復過來了。」當時舒伯特住在卡爾教堂附近韋登（Wieden）一家小旅店裡（現在是台希尼克大街9號）。鄰居是他的朋友施文德。兩位天才藝術家之間建立了友好的關係。「舒伯特身體很健康，」施文德在1825年2月14日的信中告訴朔伯爾說，「他休息了一陣後又忙碌起來。他最近一直住在我們附近，就在二樓，有一個漂亮的房間，我們每天都會見面，我盡可能與他同甘共苦。春天我們打算去多恩巴赫，住在我一個要好的朋友家裡。每個週末我們都會舉行一次舒伯特作品演唱會，那也就是說，歌唱家沃格爾要演唱了。除了他之外，還有維特爾謝克（Wittelscheck）、埃什（Esch）和麥耶霍夫、蓋伊也常來助興。這九首四手聯彈的變奏曲都頗不平凡。……你會對那首小進行曲的別緻和那首三重奏的極其可愛，而大感震驚的。目前他正在寫歌曲。如果你願意根據戴維德、阿比蓋爾等人的原著，寫一部小歌劇或歌劇的話，那麼他正好需要一部歌劇腳本，但歌詞不要過多。」

　　舒伯特現在的生活可說是無憂無慮，十分快樂。當他的童年好友約瑟

夫‧馮‧史潘從林茲來到維也納休假幾週時，他們就只做兩件事：辛勤的藝術創作和狂歡的社交活動。在史潘那裡，舒伯特的朋友們度過了一個愉快的聖誕節，並在1825年的第十二夜裡，辦了一場化妝舞會。為此鮑恩菲爾德提供了詩文，施文德提供滑稽的畫像，三個身著奇裝異服的「國王」在玩骰子。舒伯特活躍的朋友們在卡爾‧馮‧恩德列斯（Karl von Enderes）和威特澤克（Witteczek）家奏樂、歌舞和嬉鬧。

　　舒伯特和沃格爾還常被年輕又受人仰慕的宮廷女演員蘇菲‧穆勒邀請到家中做客。大家奏樂，還常由這位女藝術家，或是沃格爾演唱舒伯特最近寫的歌曲，也就是在這時，舒伯特開始跟在柏林享有盛名的安娜‧米德爾（Anna Milder）的交往。她是舒伯特歌曲的熱心崇拜者，曾在柏林的音樂會上成功地演唱過幾首歌曲。她問他是否願意為柏林譜寫一部歌劇。於是舒伯特寄給她《阿爾方索和埃斯特萊拉》。在寄回總譜時，她給他提了善意的意見：「要譜出不是東方場景的新東西，其中女高音應該成為主要角色。」當然，舒伯特沒有接受這個建議。

　　他仍然渴望得到偉大藝術之神的認可。因此他再次把樂曲拿給歌德評賞。他把歌曲《致克羅諾斯姐夫》、《迷孃》和《加尼默得斯》題獻給歌德。這些歌曲都在最近由迪亞貝利公司出版。他把它們寄到了魏瑪（Weimar），並附上一封感人的信：

　　閣下：

　　　　不知這些作品是否可以成功地向世人展示我對閣下無限的敬仰，或許從我的拙作中您可感受到我對您的敬意。對此我會珍惜，勝於其他一切，並把它作為我一生最有幸的事情。謹致深深

的敬意。

　　您謙卑的僕人

　　弗朗茲‧舒伯特

　　歌德收到了歌曲集，但未回函表示感謝，僅在日記中提到一句：「今天收到舒伯特從維也納寄來的為我的詩歌譜寫的歌集。」

藝術之旅大豐收

　　舒伯特生活中一個令人高興的變化，是他收到了歌唱家沃格爾發出的邀請函，請他陪他去阿爾卑斯山旅行。和兩年前一樣，他們再次去了他們喜愛的上奧地利，先到施泰爾，再去格穆恩登（Gmunden）、林茲、聖弗羅里安（St. Florian）和施泰爾萊格（Steyieregg）。

　　舒伯特在施泰爾萊格的維森‧沃爾夫伯爵（Count Weissenwolf）家中作客待了一個星期，隨後繼續旅行到薩爾茲堡和加施泰因（Gastein）。兩位藝術家所到之處，都受到熱烈的歡迎，舒伯特樂迷者的活動日日都有。大家唱歌、跳舞、談戀愛，這位音樂大師還結交了許多音樂圈內、外的朋友。

　　有幾封信可以告訴我們舒伯特的這次藝術之旅有多麼快活。「我現在又到了施泰爾，」他在1825年6月25日，寫給維也納父母的信中這樣提到，「但我在格穆恩登住了六個星期。那裡風景如畫，居民們也都很友善（尤其是好心的特拉維格爾〔Traweher〕），他們的愛心深深地打動了我。在特拉維格爾家中，他們讓我們感到好像回到了自己家中。隨後，當宮廷樞

密顧問馮・席勒（Herr Hofrat von Schiller）先生，這位整個薩爾茲卡默爾古特的君王回來之後，沃格爾和我每天都在他家中用餐，並演奏音樂；有時則移到特拉維格爾那裡。尤其令大家欣賞的，是我為華特・史考特的《湖邊夫人》（*Lady of the Lake*）譜寫的新歌。

此外，我的虔誠也出現了奇蹟。因為我寫了一首獻給聖母的讚美詩曲，感動了所有人的心，烘托了宗教氣氛。我確信原因就在於我從不勉強自己去寫這些讚美詩和祈禱曲，只有當真正的崇敬之感油然而生時，我才會寫這樣的作品。

從格穆恩登，我們途經普什堡（Puschberg），在那兒待了幾天，見了一些朋友。在林茲，我寄居在史潘的老家中，史潘調到萊姆堡（Lemberg）任職一事，讓他家人很憂愁。他們給我看了一些他從萊姆堡寫來的家書，信中充滿了思鄉之情和憂傷。我在萊姆堡寫過信給他，還拿他的孩子氣開過玩笑。但假如易地而處，我可能比他還痛苦、還可憐。

在施泰爾萊格，我們見到了維森・沃爾夫伯爵夫人。她對我的小型作品很崇拜，她也擁有我全部的歌曲，並且還能出色地演唱其中的許多首。我的華特・史考特歌曲集讓她留下了極好的印象。以致她半暗示地說，我若把它們題獻給她，她會很高興。我考慮把這些歌曲換一種方式出版，把司各特的名字印在封面顯著的位置上，來引起人們的好奇心，而且使用英文歌，好讓英國人更了解我……但願我能和藝術商坦誠地簽約，但英明而公正的國家秩序，決定了每位藝術家永遠是每個可鄙的商人的奴隸。

我發現在上奧地利到處都有人知道我的作品，尤其是在弗羅里安（Florian）和克萊姆斯明斯特（Kremsmünster）的各修道院裡。我在那兒在一位出色鋼琴師的協助下，成功地創作了幾首四手聯彈變奏曲和進行曲。

我親自演奏的我的一首獨奏奏鳴曲中的變奏曲尤其受到歡迎。當有人對我說，我手中彈出的音符就像歌唱家的歌喉時，我非常高興。沒有比這誇獎更讓我感到滿意的了，因為連有些很有名氣的鋼琴家的演奏都像噪音，令我難以忍受，不能賞心悅耳。

　　我現在又到了施泰爾，讓我享受一下收到我們來信的高興心情吧。速來信，我還會在這裡收到的。我們在這裡只住十天或兩個星期，之後出發去最有名的溫泉療養地加施泰因，距離施泰爾要走三天的路程。

　　這次旅行給我許多快樂，因為我們遊覽了許多美麗的地方。在回程我們還要去薩爾茲堡，它周圍有特別優美的風景。我們要到九月初才會結束這次旅行；在此之前我們還許諾過要再去一趟格穆思登、林茲、施泰萊克和弗羅里安，因此能在十月底以前回到維也納就很不錯了。同時，麻煩您替我繳我的房租，共28弗羅林。我回去後就會把錢還給您，因為我可能比預期的晚回來。

　　這裡六月和七月的天氣多變，有十四天特別悶熱，所以我光出汗就瘦了許多。現在又一直在下雨，已經下四天了。幫我問候斐迪南、他的妻子還有孩子。我估計他不忍心離開多恩巴赫，否則他就會病七十七次，其中有九次他會以為自己就快死了，彷彿死亡是我們凡人最糟糕的事。假如他能看到這些青山綠水、湖光山色，看到它們如何以其壯麗使我們震懾折服的話，他就不會這麼熱愛卑瑣渺小的此生了，只會感受到大地不可思議的神奇力量如何賦予我們新生的信心。」

　　在林茲，舒伯特很遺憾未能見到約瑟夫・史潘。但他為史潘寫了一封信：

親愛的史潘：

　　你一定不會想到我得從林茲寫信給在萊姆堡的你，這讓我有多麼生氣！可惡的魔鬼一定幹了罪惡的勾當，在兩個朋友暢敘友情之前，殘酷地將他們分開。我就在這裡，在林茲。這裡出奇地熱，我一直在流汗。我準備好了半本藝術歌曲集，可你卻不能在這裡欣賞到它們！你不後悔嗎？

　　林茲沒有你，就如同沒有馬匹的騎手，沒有放鹽的湯。如果再沒有雅格邁耶爾（Jägermeyer）的話，我就會在大街上上吊，並解釋：「出於對一個飛去的林茲人的想念而自殺」，你看，我對其他林茲人多麼不公平，因為在你母親家和在你姐妹奧頓瓦爾特（Ottenwald）和麥克斯（Max）那裡，我已經非常滿足了。

　　從其他林茲人的血肉之軀上，我看到了你靈魂在發光……別讓頭髮變成灰色，別遠離我們，要蔑視命運的安排，要讓你的才華，像花園中的花朵一樣綻放，這樣你才能為寒冷的北方空氣散發出溫暖的光線，並傳播你神一般的光芒。

　　太奇怪了，幾乎是戲劇性的。我是指有關朔伯爾的報導。開始時我是在維也納的戲劇報上看到筆名為托魯普森（Torupsohn）的報導的。托魯普森？這是怎麼回事？他不會已經結婚了吧？那就太可笑了。其次，諷刺作品《卡斯帕爾・羅利》（Casperl-Rolle）據說就是他寫的《弗斯—羅利》（Fors-Rolle）。這遠不及他的高水準。第三，也是最後一點，他要回維也納了嗎？現在我要問：他去那裡做什麼？不管怎樣，我都為他高興。相信他會很快把新的活力融入到我們這個死氣沉沉的社交圈裡的。

從5月20日起，我一直都在上奧地利，幾天前當我發現你已離開林茲時，我很生氣，在你移居到波蘭之前，我多麼想見到你呀。我在施泰爾住了十四天，從這裡，我們，也就是沃格爾和我，去了格穆恩登。我們在那裡愉快地度過了整整六星期的時光。我們住在特拉維格爾家裡。他有一架漂亮的鋼琴。你知道，他也是我的崇拜者。我在那裡過得很簡單，也很舒適。

在宮廷樞密顧問馮·席勒家中，我們做了很多音樂。其中有一些是我為華特·史考特的《湖邊夫人》譜曲的新歌，受到大家的熱烈歡迎。特別是那首獻給瑪麗亞的讚歌。我很高興你見到了小莫札特，代我向他問好。就寫到這裡吧，我親愛的好友史潘。
常常想念你們的

好友

舒伯特

從安東·奧頓瓦爾特寫給正在萊姆堡的史潘的一封信中，我們也能了解到舒伯特和沃格爾在林茲是怎樣受到友好接待的。信的落款是1825年7月27日：

關於我們的舒伯特，我有許多事情要對你講。當然，他自己寫給你的信，最能把情況說清楚。我想我從來沒有像那些日子那樣，感受到當主人的快樂。當時他和我們在一起用餐，夜晚一起住在城堡裡……我們聽了三次沃格爾的演唱。

早餐後，舒伯特親自為我們演唱，並演奏他的兩手和四手鋼

琴變奏曲,還有序曲。所有作品都美妙絕倫。我不知該用怎樣的讚美之詞來恰當地形容它們,也不知用怎樣的詞語來評價他為華特‧史考特的詩譜曲的歌。然而,我還是想說說它們的主題:1.《萬福瑪麗亞》(Ave Maria),是艾倫(Ellen)在和父親隱居的曠野中為她父親的祈禱。2.《武士的休息》(Warrior's Rest),是一段奉承人的催眠曲,如阿米達在里那爾丁的魔豎琴伴奏下唱的那種。3.《獵人的休息》(Huntsman's Rest),另一首安眠曲,更簡單卻更感人。如夢幻般美麗。是伴奏嗎?不僅僅如此。誰能形容得了這破碎的、帶著憤怒的顫音的和弦?我幾乎想都不敢想。

現在我來談談最後一首歌,《諾曼之歌》(Norman's Song),那位武士之歌,他策馬揚鞭,一刻不停地飛速前進,想著他留在祭壇旁邊的新娘,以及翌日的戰鬥和勝利,還有凱旋和重逢。舒伯特自己也認為該歌的旋律與伴奏,是所有蘇格蘭題材藝術歌曲中最成功的。

沃格爾唱起來感到有些難(每個音符都是一個音節,常常還是一個調),但還是唱得十分精彩。其中最吸引人的那首是透過優美的旋律和號角的震撼,展現出美感的《獵人的休息》。親愛的朋友,每一次我們都多麼希望你能親耳聽到它呀。希望神靈能把它帶到你的夢中去,因為它直到深夜還會在我們耳邊縈繞。

舒伯特非常友好。不僅和隨和的麥克斯,而且跟我們都可以溝通。星期天晚上十點半,沃格爾走了之後,舒伯特就和我們、麥克斯、我、瑪麗和她媽媽一起聊天,而他平時是十點到十一點間就要就寢的。我們一直坐到午夜之後,我從來沒有這麼近地看

過他，或這樣聽他說話。當他談到藝術、詩歌、他的年輕時代和
朋友、其他名人時，當談及生活與理想的關係時，他顯得嚴肅而
深沉。我不能不對他那聰明的頭腦感到驚奇。他對藝術的見解幾
乎是下意識地傾洩而出，卻又如此簡單，他讓我們學會了用一種
全新的角度來看待這個世界。因此和他在一起，我們感到很快
樂。他以寬廣的胸懷向我們坦述著一切。我覺得我必須要寫信告
訴你這些事……

　　舒伯特在寫給他的哥哥斐迪南的兩封信中，接著描述了去薩爾茲堡和
加施泰因之旅。下面一封是1825年9月12日發自格穆恩登的信，在信中他
這樣寫道：

　　　　親愛的哥哥：

　　　　按照你說的，我很願意把我在薩爾茲堡和加施泰因的旅行，
　　向你詳盡地描述。但你知道，我這雙手描寫起事物來可是非常笨
　　拙的。但是由於我不管怎樣回到維也納後，也還是要對你細述，
　　所以現在我先試著給你簡單描述我見到的美麗景色，希望我的筆
　　述能比口述好一些。

　　　　我們大約在八月中旬從施泰爾出發，途經克萊姆斯明斯特。
　　這個地方，說真的，我以前來過幾次。但就其美麗的景色而言，
　　我卻也不能忽略。這裡有一個迷人的山谷，四處緩坡的小山綿延
　　起伏，還有一座有相當高度的大山，山巔上有一座帶著幾何圖形
　　的塔的修道院，這裡是我們在公路上行駛時就開始嚮往的地方。

我們和它久違了。因為沃格爾在這所修道院學習過，我們還曾在這裡受過友好的接待。但我們未做停留，繼續我們的旅行。晚上，我們到了弗克拉布魯克，在那裡沒有發生什麼與眾不同的事情。在這個糟透了的小地方，也沒有什麼可看的。

第二天上午，我們路經施塔斯瓦爾申（Stasswalchen）和弗蘭肯馬克特（Frankenmarkt）到達紐馬克特（Neumarkt）。在那兒吃了頓午餐。這些地方都在薩爾茲堡地區。房屋建築都頗為相似，具有一種奇怪的木製建造風格，它們的一切都是木頭造的。木製廚房用具整齊排放在屋外的木製架子上；房屋周圍的路面上也擺滿了木頭。而且他們還在屋外掛上打了多次的舊靶，作為很早以前的戰利品而保存著。人們在上面還常常看到1600和1500年的字樣。在這裡，我們還開始收到巴伐利亞硬幣的找錢。

從到薩爾茲堡之前的最後一站紐馬克特開始，我們就可以遙望薩爾茲堡特爾（Thal）那些被秋雪覆蓋的山峰了。從紐馬克特出來後約一個小時的路程中，景色都很美麗。公路右側的瓦勒湖伸展著它那藍綠色的水面，平靜得像面鏡子，為這裡的景色增添了不少魅力。

這裡的鄉村多山。從這裡就開始走下坡，直到薩爾茲堡。山峰變得越來越高，奇麗的翁特斯山（Untersberg）尤其突出，十分壯觀。村莊顯示出從前富裕繁榮的跡象。最普通的農舍都有大理石的窗戶和門廊，許多家還有紅大理石的台階。雲朵遮住了太陽，幽靜地爬上山的黑暗的兩側，如同霧靄的幽靈。寬闊延伸的峽谷上有數百座城堡、教堂和農場。它們在我們眼前也愈加清

晰，尖塔和宮殿也隱約出現。終於我們經過了卡普辛納堡（Kapuzinerberge），其巨大的石牆壁從路邊高高地突兀而起。翁特斯山的威嚴幾乎讓人感到害怕、擔心它會倒下壓到我們身上。

現在走過漂亮的街道，我們終於來到了這個城鎮。年久失修的軟性石防禦城堡環繞著這座前選帝侯的著名住地。城門上還嵌有牌區，講述著羅馬教廷那已不復存在的權力。房屋有四、五層樓那麼高，密密麻麻地排在寬闊的街道兩旁。我們經過泰奧夫拉斯塔斯‧帕拉塞爾瑟斯（Thepohrastus Paracelsus）豪宅華麗的正面，然後穿過橫跨薩爾扎赫河（Salzach）的大橋。河裡激流洶湧，危險陰暗。城市本身給我留下了非常憂鬱的印象。陰鬱的多雨天氣使這些古老的建築看起來比它們實際的樣子更陰暗。

莫恩希（Mönchsberg）山頂上那些突出的城堡似乎正向下傳遞來自詭秘的山怪的問候。隨後，像經常發生的那樣，大雨在我們進城時傾盆而下，因此，除了我們匆匆經過的一些宮殿和漂亮的教堂之外，再沒有看到什麼醒目的東西。

經由波恩費恩德先生（Herr Pauernfeind，鎮上的一個商人，沃格爾認識）的介紹，我們認識了馮‧普拉茲伯爵（Count von Platz），他是地方政府的主席，他的一家人早就聽說過我們的名字，所以很熱情地招待了我們。沃格爾唱了我寫的藝術歌曲。

第二天晚上，我們應邀共進晚餐，他們還請我們為一些精選來的高水平聽眾演奏。他們聽了《萬福瑪麗亞》後特別高興和感動。這首歌我在另外一封信中提起過。沃格爾的演唱和我的伴奏的方式就像是一個人所為，這在他們看來很新鮮，聞所未聞。

第二天早上，我們爬了莫恩希山，俯瞰了整個城市。我不由得對這麼多氣勢宏偉的建築、宮殿和教堂驚嘆不已。不過這裡仍沒有多少居民。許多建築裡都是空的。許多裡面只住著兩三家人。廣場上的舖路石縫裡雜草叢生，可見很少有人在街上走。

　　大天主教堂是一座神聖的殿堂，是仿羅馬的聖彼得教堂的風格而建的，只是規模小一些。教堂中殿是個十字架形狀。外面有四個很大的庭院，每一個都形成一個獨立的廣場。大門口處有使徒群雕，用石頭雕刻，碩大無比。教堂裡面有大理石柱，裝飾有選帝侯的肖像。每個細節都很完美。從圓頂上瀉下來的光線照亮了每一個角落。這奇特的光線發揮了神聖的效果，這種採光法很值得其他教堂效仿。

　　教堂周圍的四個廣場都裝有大型噴泉，還裝飾著輪廓清晰、造型華美的人物雕像。我們從這裡進入了聖彼得教堂。米歇爾·海頓在此居住。這也是一座美麗的教堂。你知道這裡還矗立著海頓先生的紀念碑。它雕刻得很好，只是被放在一個遙遠的角落裡。它周圍放置的小牌子上有些稚氣的銘文，他的頭枕靠在一個甕上。我心想：親愛的海頓，您平靜的靈魂好像正在從墳墓中對我說話；儘管我不能做到像你那樣平靜寧和、透明如鏡，但在這個世上，沒有誰能比我更尊敬您了。（淚水迷濛了我的眼睛。我們繼續向前走。）我們在鮑恩費恩德先生那裡吃了午飯。

　　由於天公作美，我們可以外出，便爬上了不太陡峭但卻美麗的諾嫩山。從山頂上，我們俯瞰了薩爾茲堡可愛俏麗的郊外景色。山谷的景色美得簡直無法形容。你自己可以想像一下：一個

圓周有幾英里長的大花園，園中有連綿的城堡和別墅被樹蔭掩映；一條小河蜿蜒曲折地流過草地和玉米地，如一張色彩絢麗的魔毯；長長的大路兩旁栽滿高大的樹木，而這一切又都被高高的群山所環繞，儼然是這條別緻山谷的守望者。我這樣一說，你頭腦裡就可以對這裡難以言狀的美麗，有了一個模糊的概念吧。其他有關薩爾茲堡風景的描述，我會在回程中按時間順序一一敘述給你聽的。

接下來在9月21日，舒伯特在施泰爾又繼續上個話題寫了一封信：

從這封信的日期上你可以看出，我們離開格穆恩登動身到施泰爾已有好幾天，這樣一來，為了繼續描述我的行程（我開始後悔對你所做的承諾了），我必須要先回到那一天才行。

第二天早晨是世人曾有過的最美好的一天，翁特斯山和它眾多的分嶺在陽光下、甚至可以說是在太陽旁熠熠發光。我們從我向你描述過的那條山谷中找出一條路。我感覺我們此時好像是在極樂世界或是在天堂，只是我們乘坐著一輛漂亮、舒適的四輪大馬車，這可是連亞當和夏娃都沒有享受過的奢侈品。

我們非但沒有遇到兇猛的野獸，相反地，卻見到了許多美麗的姑娘。我本來不該在這天堂般的居住區裡開低級玩笑，但是今天的景色、氣氛叫我嚴肅不起來。我們滿心喜悅駕車前行。度過了這多姿多彩的一天，見到了更多姿多彩的景色。這時我們來到一座叫做「小月宮」的小巧別緻的城堡。這裡因為一位選帝侯，

只用了一個月就為他的嬌妻建成了這座城堡而命名。這裡的每一個人都知道這個故事，而且沒人提出異議；可敬的容忍大度！這座小小的建築也為山谷的秀麗平添了另一份嬌美。

幾個小時之後，我們到達了聞名卻又非常髒舊的城鎮哈萊因（Hallein）。這裡的居民看上去都像鬼魂，面色蒼白，眼窩深陷，瘦得好像一張紙。這個極大的反差當下給我難以磨滅的印象，就好像一個人一下子從天堂墜入一堆糞土，又好比是剛聽完莫札特的音樂就聽了不朽的A.的一首作品。

沃格爾患了痛風，但薩爾茲堡及其美麗的景色，使他還想繼續前行到加施泰因觀光。所以我們穿過戈靈（Golling）繼續前行，這裡我們見到了第一座真正難以逾越的山脈，在其可怕的深壑那邊就是盧埃格通道。在我們慢慢爬上一座高山之後，另一些巍峨的山峰又在我們眼前和兩側突起。我們終於到達了最高的山頂。向下望是無底的峽谷，讓人的心臟一下子都停止了跳動。

在大家驚魂甫定之後，我們意識到不遠處有一片巨大的像是懸空的石牆，擋住了我們的去路，把我們圍在其中，像是出不去似的。這個自然創造的恐怖作品，是一次人類野獸行徑的歷史見證。因為就是在這裡，想通過隘口的巴伐利亞人遭到躲藏在洞穴中的泰洛利斯人的放火燒人的大屠殺。許多巴伐利亞人都被擊中墜入深谷。咆哮的薩爾扎赫河的湍流沖走了他們，而他們還不知道暗箭從何處射來。

這場血腥屠殺持續了幾個星期。後來，巴伐利亞人建立禮拜堂來憑弔。泰洛利斯人則在山上豎立起一個紅十字架以示紀念。

這些神明的象徵物一部分是作為紀念，一部分則是為這次恐怖罪行贖罪的。啊，親愛的耶穌，您還要默許多少無恥的行徑進行下去呀？上帝自己就是人類邪惡的一篇最有說服力的證言。人們到處都樹立起木頭或石頭的形象，好像在說：「看看這裡，在我們褻瀆的腳下踩著偉大的上帝最完美的造物，那麼還有什麼能阻擋我們輕而易舉地消滅這個普通人類的剩餘部分呢？」但我們現在把目光投向那些不太消沉的事物上。讓我們理清思緒，找出一條出路跳出這個圈套。

在這條狹長的石牆之間向下走了一陣子之後（這裡山徑和河流常常只有兩肩寬），在峭立的懸崖之下，沿著咆哮的薩爾扎赫河，萬萬沒想到會突然冒出一條越來越寬的山路，讓我們又驚又喜又欣慰。路越來越平坦，但兩邊還是高聳入雲的峰巒。

中午時分，我們到達魏爾芬（Werffen），一個由薩爾茲堡選帝侯建造的帶著一處重要城堡的商業城鎮，後又經過奧地利皇帝的改建。在回程的路上，我們爬上了城頭，才發覺它原來相當高，但我們能看到壯麗多姿的山谷，兩邊由巍峨的魏爾芬山脈（Werffen Mountains）守護，綿延至加施泰因還依稀可辨，所以登高還是值得的。

上帝啊，描述此行是令人嘆為觀止的。我不能再寫下去了，等我十月初回到維也納後，我會親自把這些潦草寫下的書信交給你，再把剩下的部分口述給你聽。

直到1825年10月初的秋季，舒伯特才在他林茲邂逅的約瑟夫·蓋伊的

陪伴下，雇了一輛單匹馬拉的馬車，花了三天時間回到維也納。沃格爾由於健康的原因，接著去了義大利。

　　接著我們來談一談舒伯特這趟去上奧地利觀光所創作的作品。正如我們從這位大師的信中所看到的，這些作品有題獻給蘇菲‧馮‧魏森沃爾夫（Sophie von Weissenwolf）伯爵夫人、爲華特‧史考特的詩譜曲的組曲《湖邊夫人》；這些是在他這次旅行之前就已差不多完成的。抒情歌曲則有：《女人和少女的墳墓之歌》（*Das Grablied der Frauen und Mädchen*）、《輓歌》（*Coronach*）、宗教音樂《萬福瑪麗亞》、《思鄉的痛苦》（*Heimweh*）、《諾曼之歌》和《萬能我主》（*Allmacht*）——這首歌是按拉迪斯勞‧派克爾的詩譜曲；舒伯特是在加施泰因認識他的；此外還有《少女諾娜》（*Die junge Nonne*）、《艾倫的第二首歌》（*Ellen's Second Song*）、《獵人在打獵中休息》（*Jäger ruhe von der Jagd*）等。鋼琴曲中則有精彩的《A大調奏鳴曲》，內含優美的行板和浪漫的詼諧曲。還有現已遺失的《加施泰因交響曲》（*Gastein Symphony*）；這首樂曲是爲音樂之友協會創作的。

舒伯特黨的音樂晚會

　　在維也納，爲了歡迎舒伯特的歸來，他的朋友們舉行了好幾次聚會。之前朔伯爾和庫佩爾魏澤也分別從布萊斯勞和羅馬回來，這使舒伯特非常高興。「舒伯特回來了，」鮑恩菲爾德在1825年10月的一篇日記中寫道，「朋友們和他一起聚在咖啡屋，常常一直聊到第二天早晨兩三點鐘。」

　　舒伯特音樂會時而由朔伯爾來舉辦，時而由施文德在「月光」屋中舉

行，有時還在女演員蘇菲‧穆勒的家中舉行。「延格（Jenger）今晚帶來了這位弗萊堡（Freiburger）的歌唱家，還有他那位一流的長笛手，」這位城堡劇院的多愁善感的明星，在她的日記中寫道。「舒伯特也來了，所以我們一直奏樂到十點半。舒伯特一部歌劇中的一首四手聯彈的序曲，和他最近爲史考特的《湖邊夫人》譜曲的歌曲，我聽了很喜歡。」

安東‧奧騰瓦爾德（Anton Ottenwald）又寫信給還在萊姆堡的佩皮‧史潘：「關於舒伯特，沒什麼新的消息可以告訴你。天才仍和往常一樣在作曲中施展著他的才華。他透過活躍而全神貫注的熱情進行著神聖的創作。而且他的性情很適合交朋友。他目前很快樂；我也希望他的身體好。」

在新年那一天，舒伯特的朋友們在朔伯爾家開了一次愉快的晚會。鮑恩菲爾德寫了一首關於舒伯特黨的絕妙的模仿義大利傳統滑稽劇之作，在朔伯爾的新年宴會上大聲朗讀。

「在朔伯爾家的『除夕之夜』上，舒伯特不在場，因爲他病了，」鮑恩菲爾德在日記中寫道，「午夜，人們朗讀了那首有關朋友和女朋友的戲劇表演時，贏得了熱烈的掌聲。施文德在其中扮演丑角，荷尼希扮演丑角的情人，朔伯爾扮演傻老頭兒，舒伯特扮演定型男丑角。施文德和我都睡在朔伯爾家中。我和他一直待到第二天午後才走。」

新年開始，公演了幾場舒伯特剛剛完成的《d小調四重奏》（內有《死與少女》（*Der Tod und das Mädchen*）主題的變奏），由舒伯特親自擔任指揮，總譜由卡爾（Karl）和弗蘭茲‧哈克（Franz Hacker）兄弟和約瑟夫‧巴特（Josef Barth）與拉赫納分別在兩地印刷。二月份，作曲家跟鮑恩菲爾德一起去宏偉的「雷杜騰大廳」聽了一場早間音樂會。在那裡，他激動地聆聽了貝多芬的《D大調交響曲》和《艾格蒙》（*Egmont*）。當天下午，

他和這位詩人一同去了舒潘齊格家，在那兒演奏了海頓和貝多芬的四重奏，還有莫札特的一首五重奏。

「現在一切都那麼美好，葛利爾帕澤也在，」鮑恩菲爾德在日記中寫道。現在，在維也納愛好音樂的家庭之中，還有在音樂之友協會的音樂會上，舒伯特的歌曲被演唱得越來越頻繁。他的作品在主要的維也納音樂和藝術商店裡都有出售，尤其是在萊德斯多夫和索爾的店裡。此外還有在卡恩特納大街（Kärntnerstrasse）、潘瑠爾（A. Pennauer）及卡皮公司等處都有出售。馬蒂亞斯‧阿塔利亞爲作曲家的《D調奏鳴曲》（Op. 55）和《匈牙利舞曲》（Op.54）付了500弗羅林的稿費，錢由安東‧迪亞貝利所出。

還有一事說明舒伯特在當地已頗負盛名：就是由雷德爾（Reider）作畫和由帕西尼（Passini）雕刻的舒伯特肖像複製品，開始在維也納所有的藝術商店裡出售。格拉本區的藝術商卡皮在1825年12月9日的《維也納報》上還刊登了如下的宣傳廣告：

> 藝術品銷售商卡皮的公司，位於格拉本區第1134號。現在出售一位非常成功的作曲家弗朗茲‧舒伯特的肖像製品，由帕西尼先生根據雷德爾的原畫複製。價格是3弗羅林一座。這位天才作曲家的音樂，尤其他的歌曲創作，深受傑出人士的喜愛。雷德爾的畫栩栩如生地再現了這位作曲家。我們相信，無數舒伯特的朋友和樂迷都會發現，這是一份值得收藏的紀念品。

求職再度失敗

　　在那些日子裡，這位大師又得到了一個可以申請擔任重要音樂職位的機會。皇家宮廷樂團的指揮席位空缺；薩利耶里去世後，此職由艾布勒來擔任。這樣副指揮的職位就空缺了下來。曾任皇家宮廷合唱團團員的舒伯特，便在1826年4月7日呈遞了下面這封求職信：

　　閣下與英明的皇帝：

　　本申請人首先致以深深的敬意。我欲申請閣下的皇家宮廷樂團的副指揮一職，本人具有如下申請資格：

　　1.申請人是維也納本地人，一位校長的兒子，今年29歲。

　　2.他曾在神學院學習聲樂，是宮廷教堂唱詩班成員之一。

　　3.他曾師從宮廷指揮安東·薩利耶里，接受了完整的作曲教育和訓練，這使他有資格擔任世界上任何一所管弦樂團的指揮。

　　4.他的名字，透過他的聲樂與器樂創作，在整個德國已廣為人知。

　　5.他創作的五首彌撒曲已在維也納各個教堂中演奏，並正準備將其為小型和大型樂團譜成管弦樂演奏。

　　6.迄今為止，他從未擔任過任何職位，因此，希望此次能實現他為藝術而獻身的目標。

　　如果有幸擔任此職，定將盡力盡其所能為其效力。

　　您忠實的僕人

　　弗朗茲·舒伯特

　　我們的大師隨後去了宮廷新任指揮艾布勒那裡，隨身帶了一首彌撒

曲，想請艾布勒將其上演。舒伯特這樣談到他的這次拜訪：「艾布勒聽到我的名字後說，他還從未聽到過任何一部我的作品。我並不自負，但我確定這次這位維也納宮廷指揮家，大概會記得我的名字和我的作品了。幾週後，當我再去找他詢問我的作品之事時，艾布勒說彌撒曲相當不錯，但不是皇帝喜歡的那種風格。聽到這兒，我馬上告辭離開。心想：『這是因為我沒有那麼幸運地去按皇帝閣下批准的風格寫曲子！』」

結果，這次他想在最初讓他深刻感受音樂的宮廷樂團有所作為的希望，又以失望而告終。針對此事，熱愛音樂的卡爾・哈拉赫伯爵（Count Karl Harrach）給宮廷管家斐迪南・特勞特曼斯多夫（Ferdinand Trautmansdorff）親王寫了一份報告，很有意思，他列舉了八名人選，舒伯特名列其中：

> 毫無疑問，這些申請人都有能力擔任此職，其中許多的資歷也確實深厚。
>
> 弗朗茲・舒伯特先生曾師從於已故的薩利耶里，學習作曲。他還當過宮廷唱詩班成員，因此很有資歷，他還提到曾為小型和大型樂團寫過五首彌撒曲，在許多教堂都演出過，雖然有不小的成就，但是我認為在目前情況下，實際解決副指揮一職的最好辦法，就是任命一位在宮廷環境裡成長的人最好。這樣做也可以避免為宮廷增加一筆額外開支。所以，我要大力推薦著名的指揮家約瑟夫・魏格爾擔任此職……

這樣一來，舒伯特申請一個正規職位的努力又失敗了。職位最後被約

瑟夫・魏格爾拿到，這位受歡迎的《瑞士人家庭》的作曲者。

「我眞希望能得到這個職位，」舒伯特給史潘寫信道，「但它給了一個值得給的人魏格爾，我也就不能抱怨什麼了。」

據約瑟夫・休騰布萊納講，隨後又有人從中作梗，使舒伯特未能得到卡恩特內托劇院指揮一職的任命。一年前，他曾拒絕了馮・迪特里希施泰因伯爵給他的宮廷教堂第二風琴師職位，雖然他的朋友施文德寫信建議他接受：「身爲一個成功的人，你只需在風琴上就一個主題作即興發揮就行……格穆恩登這裡有一架風琴可供你用來練習。」

創作靈感湧現

到1826年夏天，舒伯特的朋友越來越少。有的去了鄉村，如鮑恩菲爾德忙於爲舒伯特寫一部歌劇腳本《格萊申伯爵》（*Der Graf von Gleichen*），就陪麥耶霍夫從格倫布赫爾（Grünbühel）去了卡恩藤（Kärnten）。舒伯特則和他的朋友朔伯爾和施文德一起去了魏靈（Währing）這個美麗的村莊；那裡有葡萄園和花園。十天內，在這片田園風光裡，他的創作熱情迸發，寫出了他最後一首充滿才華與熱情的四重奏，偉大的《G大調弦樂四重奏》。同時他還寫出了無數迷人的歌曲，如爲莎士比亞的詩歌《辛白林》（*Cymbeline*）和《啊，雲雀》（*Hark the Lark*）譜寫的歌曲。

創作中還有這樣一段軼事。有一天舒伯特去找施文德散步，見他正忙著做畫不能走開。施文德又不想讓舒伯特走，就讓他譜曲子，等待自己畫完。五線譜紙旁，舒伯特順手抄起的第一本書就是莎士比亞的《辛白林》。他只用了幾分鐘就譜完了這首歡樂的詩歌。

不過，弗朗茲‧多普勒卻說這首歌是在魏靈的「啤酒桶」酒店創作的。那是一個星期天，朋友們去波茲蘭斯多夫（Pötzleinsdorf）遠足回程，在這家小店休息，發現弗倫德‧蒂茲（Friend Tieze）坐在桌上，拿著一本書在看。舒伯特從他手中拿走這本書，開始一頁一頁地翻看。突然他指著一首詩叫道：「如果這兒有五線譜紙就好了！我腦子裡有一首優美的旋律！」於是多普勒在一張菜單的背面畫好橫線。在豎琴的音樂聲中，在撞球的碰撞聲和侍者來回的走動聲、在周日熙來攘往的忙碌之中，這首歌就這樣誕生了。

好幾封信指出，遠離維也納的朋友們，今年夏天並沒有忘記舒伯特。鮑恩菲爾德和麥耶霍夫從維拉赫（Villach）給音樂大師寄來了幽默、風趣的信件：

> ……這裡你喝不到正常的葡萄酒，有的只是味同芥茉的義大利糟酒。問候你那幫同伴們——里德爾、珀菲塔（Perfetta），還有其他人，包克雷（Bocklet）在做什麼？我可忘不了他的演奏，而且十分想念他。想想吧，我只能在克拉根福特的咖啡屋裡才能找到一架鋼琴。我寫了很多東西，並把其中許多首都唱給了格萊申伯爵（Graf v. Gleichen）聽。下面的描述可以讓你對我們的生活方式有所了解：

> 《維拉赫的快樂人》（*The Merry Men of Vellach*）
> 星期六開始了我們的故事，
> 而我們帶著長長的測量之尺，
> 依舊徘徊流浪，

走過一村又一鄉。

星期天我們開始了

一次鄉村旅行，

骯髒的鄉村酒吧留下了

我們兄弟幾人打牌的身影。

週一來了位土地巡視員，

我們在開闊的曠野中寫寫畫畫。

儘管天氣糟糕，我們卻過了美好一天。

週二我們在桌旁歡宴。

週三經理來到我們身邊。

由於週四獵人和店老闆都

顯得古怪而陌生，

所以這裡的景觀有了改變。

週五這些瘦瘦的女孩子要走，

所以這一天一切都很亂糟糟。

據說會有奇蹟出現，

我們寧願相信它會發生。

週六我們忍不住一種誘惑，

便回到我們該在的地方，

因為雪下得很厚

我們的道德也深受影響。

所以這樣那樣的歡樂，

手挽手一起都隨歲月走過，

最後沒有人知道自己在做些什麼。

美酒、紙牌，經理和帕特爾，

為了我們的血液而更新食物，

離開維也納人的普拉特爾，

維拉赫，維拉赫──一切都不錯。

結尾這樣寫也行：

大吃大喝、狼吞虎嚥──神聖的帕特爾

最好不要出現的經理！

維也納人，你的普拉特爾區在哪兒？

維拉赫，維拉赫──哦！哦！哦！

　　送上我千萬次的問題，如果可能的話，按照我告訴你的去做。不管怎麼說，給我林茲和克萊姆斯明斯特的地址。

　　你的朋友：布菲爾德（Bufeld）

　　還有一件事。去年這裡有兩個十六、七歲的美麗姑娘。大約半年前，她們都死了。她們是這裡城堡的主人的女兒。難道不是很可怕的怪事嗎？

親愛的舒伯特：

　　鮑恩菲爾德並沒有給我留多大地方，但是不管怎樣，你無論如何應該從你那維也納的狐狸洞裡出來了。費貝爾會滿意的。無

論怎樣，寫信給我。朔伯爾會給你正確的地址。我大概是一個失了業的情人。我的工作令我分心，我的伴侶則令我開心……如果你願意，現在就寫信給我，但最好等到我一個人時再寫，這樣我好好細細讀它。

　　再見。

　　你的麥耶霍夫

舒伯特的回信是這樣寫的：

親愛的鮑恩菲爾德：

親愛的麥耶霍夫：

　　真是好消息，你們已經完成了這部歌劇。我真希望它現在就擺在我面前。這裡的人已經要求我拿出歌劇了，以看看能對它們做些什麼。如果你的劇本完成後能寄到這兒，我就可以把它交上去，並且毫無疑問，它的價值一定會被認可的。看在上帝份上，請趕緊寫完並把它寄給柏林的米德爾（Milder）。施萊希納（Schechner）小姐已經在此登台了，在《瑞士人家庭》中扮演主角，並受到熱烈歡迎。既然她長得很像米德爾，也許對我們有用。

　　不要在外地待得太久；這裡非常乏味，令人生厭，已經到了難以容忍的程度。從朔伯爾和施文德那裡，你只能聽到抱怨和悲傷，在快樂的星期五中，我們聽更多的卻是憂傷的調子。自從你走了以後，我幾乎沒到過格林津（Grinzing）。施文德我也根本沒

有見過。從所有這些事你就能大致判斷出我每天所做的事了。

《魔笛》在維也納劇院上演成功，但在卡恩特內托劇院演出的《魔彈射手》卻很糟糕。雅各布（Jakob）先生和巴貝爾（Baberl）夫人在列奧波德城市劇院的表演無可比擬。你的詩歌在《時尚報》（Modezeitung）上發表了，非常優美，但我還是更喜歡你上封信中的那首。那持續不斷的興高采烈以及喜劇般的莊嚴，尤其是在末尾，那渴望之吶喊的巧妙用詞「維拉赫——哦！哦！哦！」好像是在我所知道的那種最美妙的事物之列。

我現在根本無法工作。這裡的天氣真是糟糕透了；上帝好像已經完全將我們遺棄了，並禁止太陽出來。五月份居然不能出來坐在花園裡曬太陽，簡直不可思議！太可怕！太糟糕！太恐怖了！對我來講是難以想像的最殘酷的剝奪！施文德和我希望在六月與史潘一起去林茲。我們可以在那裡或是在格穆恩登安排一次聚會。讓我們儘早而不是在兩個月之後——了解你們的打算好不好！

再見

在這封信中完全沒有提到去上奧地利旅行。財務困難這個長期困擾著他和他朋友的難題，再次使他的計劃落空。

「我不可能到格穆恩登或其他任何地方旅行，」他在1826年7月10日給鮑恩菲爾德的信中寫道，「我沒有錢，身體也很不好，但我沒有沮喪，其實我非常樂觀。你快點來維也納吧，因為杜波爾想從我這得到一部歌劇，但他不喜歡我之前交去的任何劇本，如果你的作品能被順利接受，那可就

太好了。即使沒名，至少也可以得點利。至於奈特爾（Nettel），施文德根本拿他沒有辦法！朔伯爾在做自己的事，沃格爾已經結婚了！我懇求你為了劇本盡量早來。在林茲，你只要提我的名字，就會得到優待的。你的舒伯特。」

　　在魏靈度過一個夏天之後，作曲家在維也納又開始精神煥發地投入創作。優美的新創藝術歌曲，由朋友賽德爾作詞，從他那永不枯竭的想像力泉源中流洩而出，例如：《月光下的流浪者》（*Der Wanderer an den Mond*）、《車隊的小鈴噹》（*Das Zügenglöcklein*）、《識別》（*Die Unterscheidung*）、《在你一人身邊》（*Bei dir allein*）、《這些男人真壞》（*Dir Männer sind méchant*）、《世俗的幸福》（*Irdisches Glück*），《搖籃曲》（*Wiegenlied*，一首極優秀的男聲合唱曲）；朔伯爾作詞的《月光曲》（*Mondenschein*）；賽德爾作詞的《墳墓和月亮》（*Grab und Mond*）。作為這多產之年的高潮，他創作了《C大調奏鳴曲》題獻給友人史潘，以及《a小調鋼琴和小提琴迴旋曲》和《B大調鋼琴三重奏》。

與出版商合作破局

　　當一位瑞士出版商喬治‧奈格利（George Nägeli）在蘇黎士請他寫一部鋼琴奏鳴曲，來擴充一本鋼琴作品曲集時，幸運之神終於垂青這位勤奮的作曲家。可憐的舒伯特因急需錢用，請求預付120弗羅林的酬金。這個請求明顯冒犯了這位出版商，他置之不理。舒伯特再也沒有收到回信。他意識到他的名字正在名揚國外；而在國內，他卻因維也納出版商付酬微薄

和沒人宣傳他的作品而深感失望。舒伯特再次努力跟萊比錫的布萊特科普夫及哈特爾合作，還跟普羅伯斯特（Probst）公司尋求合作機會。在1826年8月12日致前日出版商的信中，他是這樣寫的：

親愛的先生：

　　希望我的名字對您來說還不至於太陌生。我冒昧向您詢問是否有意出版我的一些作品，以換取一點稿酬。我希望我的作品在德國也盡快廣為人知，所以我要的稿酬並不多。我將寄給您一套包括鋼琴伴奏的歌曲、弦樂四重奏以及鋼琴奏鳴曲和二重奏的選集。我還寫了一首八重奏曲。不管怎樣，能與像貴公司一樣有名的出版商合作，我深感榮幸。

　　早日回信為盼，

　　致以崇高的敬意，

　　您謙卑的僕人：

　　弗朗茲・舒伯特

該公司在1826年9月7日回信的內容如下：

　　能和您為了我們共同的利益而合作，我們很高興，同時也非常感激你的提議。然而到目前為止，我們還不熟悉您作品的市場價值，所以還不能夠給您一個確切報價（此價格要視作品成功程度而定）。我們將給您一定數量的出版的作品集來代替付款，請您考慮這種會使我們關係長久和滿意的合作方式。我們相信您會

接受這個提議，並建議你先交給我們一兩部鋼琴曲，獨奏的、二重奏的都行。如果這些作品使我們的希望成真，我們將非常願意對您將來作品給予雙方都可接受的現金付酬。

致以崇高敬意，

您的恭順的

布萊特科普夫和哈特爾

這之後，舒伯特跟這家世界著名出版商之間，沒有任何的聯繫。同樣，跟普羅伯斯特出版公司的合作也不順利。出版商在1826年8月26日回信如下：

雖然我衷心感謝您的自信，並向您保證我將盡全力擴大您身為藝術家的聲譽，但我必須承認，您的獨特的才華和創作力的表達，已經妨礙了您的作品被大眾廣泛理解和賞識。我請您先寄來一些您的手稿，如一些歌曲，不要太難：幾部兩手或四手聯彈的鋼琴作品，風格要愉快動聽的。這些將是你我取得合作的必備條件。一旦有了成功的開始，後面就好做了，但在一開始，作品必須要能取悅公眾……

然而在舒伯特把手稿寄給出版商後，出版商卻將它們退了回來，並註明：首先，80弗羅林的酬金對一卷作品來講，太高了；其次，公司正推出卡爾克布倫納（Kalkbrenner）的作品集，因此公司目前只好忍痛割愛，暫不出版舒伯特的作品。

舒伯特
156

不過，一個令人愉快的小驚喜，多少給藝術家不幸的一年帶來了些光亮。它來自音樂之友協會。舒伯特曾表示要將一首交響曲（很可能就是那首遺失的加施泰因交響曲）獻給該協會。在該協會的書記約瑟夫·馮·索恩萊特納（Josef von Sonnleithner）的提議下，該會付給他100弗羅林的酬金，而且沒提到題獻的事。在1826年10月22日，該協會寄錢給舒伯特的信中寫道：「經過在奧地利首都的音樂之友協會，對你的交響樂和你傑出才華的一再保證，我們願將這筆酬金寄上。他們知道如何欣賞一位作曲家的非凡力量。他們希望向你表達他們的感激及尊敬之情。這個數目是他們對你表示的敬意，請您接受，而且不僅僅是酬金，同時表示協會成員對你的感激之情和認可是多麼深厚。」

在早年，舒伯特就跟音樂之友協會保持著密切的聯繫。第一次接觸可能就是當著名男高音奧古斯特·馮·吉姆尼希（August von Gymnich）在協會的一次晚會上演唱《魔王》的時候。後來，許多類似的夜晚他們都演出了舒伯特的作品，吸引了維也納不少一流的藝術家和音樂愛好者前來參加。

隨著時間的流逝，音樂之友協會越來越欣賞舒伯特的作品，所以在該協會的高層考慮出版一些著名作曲家的傳記系列叢書時，在列奧波德·索恩萊特納的建議下，決定也出版舒伯特傳，並委託舒伯特的朋友金格爾負責撰寫。舒伯特傳的計畫最後胎死腹中，因為金格爾從來沒有為舒伯特的事認真工作過。然而一年後，音樂之友協會出於尊重舒伯特，而選他為該會資深榮譽會員。舒伯特對此在1827年6月12日的感謝信中寫道：

帝國之都的音樂之友協會選舉我為他們的資深會員，為此我

深感榮耀。它帶給我無限快樂,令我感到不勝榮幸。同時,我希望能順利完成與之相稱之職責。

　　讓我們回到1826年秋天。和往年一樣,如果我們去找舒伯特,一定會發現他白天都在工作,夜晚則是和好友一起喝酒娛樂。從他來自林茲的兩名年輕學生弗朗茲(Franz)及弗里茲・馮・哈特曼(Fritz von Hartmann)的日記中,我們可以看到一幅生動的聚會場面。例如,弗里茲・馮・哈特曼在1826年12月15日的日記中這樣寫道:

　　　　我參加了在史潘家的大型舒伯特之友晚會。弗朗茲已經在那兒了,他和馮・哈斯(von Haas)把我介紹給大家。這次的晚會很盛大。好幾對知名的夫婦都出席了晚會,還有宮廷官員、國務秘書威特澤克的母親、華特羅斯醫生(Dr. Watteroth)的妻子、貝蒂・王德爾(Betty Wanderer)、畫家庫佩爾魏澤和他的妻子、葛利爾帕澤、朔伯爾、施文德、麥耶霍夫和他的房東胡伯爾、鮑恩菲爾德、蓋伊(曾和舒伯特一起演奏過出色的二重奏)、沃格爾(演唱了近三十首美妙的舒伯特歌曲)、施萊布塔男爵(Baron Schlechta)和多位宮廷秘書及其他人也在場。3月15日寫的那首三重奏,總是使我想起我那溫柔善良的母親,這次它又把我感動得熱淚盈眶。

　　　　音樂演奏完後,人們談笑風聲、翩翩起舞,但我不是很擅長調情,只跟貝蒂跳了舞,又跟庫爾茲洛克夫人、馮・威特澤克夫人等人跳了舞。十二點半,在史潘誠懇告辭後,我先送貝蒂回

家，接著又去了老巢酒吧，在那兒，我又發現了朔伯爾、舒伯特、施文德、德菲爾（Derffel）和鮑恩菲爾德。大約一點鐘到家，心情愉快地上床睡覺。

貝多芬的讚賞

隔年春天，維也納有一件令人悲傷的消息，那就是貝多芬的逝世。

雖然兩位偉大的音樂大師，生活在同一城市裡而且彼此認識，但他們之間幾乎沒有什麼來往，這真是有些不可思議。也許是因為在貝多芬生命歷程的最後幾年中，大師因為耳聾，斷絕了與社會的所有聯繫，而且也很難接近他的緣故；而舒伯特的作品和名字，是從那時起才開始在音樂界變得有名。還有一個原因，就是從孩提時代起，謙遜靦腆的舒伯特就尊貝多芬為最卓越的大師，因為太敬畏了，所以不敢和他進一步認識。

沒錯，在劇院和音樂圈中，有時是在出版商托比亞斯·哈斯林格（Tobias Haslinger）那裡，或在酒館裡，在舒伯特和他的朋友常去的地方，他見到這位大師孤獨地坐在一張小桌子旁，吸著煙斗，陷入沉思之中。在郊外時他也常見到貝多芬在散步。

這位年輕的音樂家曾在朋友的勸說下鼓起勇氣，硬著頭皮去為貝多芬演奏四手聯彈鋼琴變奏曲，而且這首曲子舒伯特早已題獻給貝多芬了。有人說，當時貝多芬不在家，所以舒伯特只好將曲子留下。但貝多芬的總管安東·辛德勒是這樣描述舒伯特的拜訪：「弗朗茲·舒伯特在1822年帶著他的四手聯彈變奏曲來見貝多芬時，相當不順利。儘管有翻譯迪亞貝利的陪同，他的羞澀和寡言多少影響了他的表現。他好不容易提起的勇氣，在

大師威嚴的風采面前消失殆盡。當貝多芬希望舒伯特將他的意見寫下來
時，他的手好像僵硬了一般。貝多芬迅速讀了一遍總譜，指出和聲中的一
處不太準確的地方。他和善地提醒這個年輕人要注意這個地方，隨即又說
它不是太嚴重的過失。但這溫和、寬慰的話語，反讓舒伯特更加侷促不
安，直到走出屋外他才鎮定下來，痛恨自己剛才的窘迫。後來他再也沒有
勇氣去見大師了。」就在貝多芬去世前不久，辛德勒才又拿了幾部舒伯特
的作品去見他的。

「貝多芬的病痛持續了四個月後，暫時得到了緩解。他的精神狀態很
糟糕，恢復以往的精神繼續工作已不大可能。於是我們就想別的事情讓他
做，轉移他的注意力。所以我就給他一本舒伯特的藝術歌曲集，共有六十
首，其中許多還是手稿。我之所以這樣做，不僅是要讓他有事情做，更是
要給他一個機會，去了解舒伯特的藝術創作，讓舒伯特的才華可以贏得貝
多芬的嘉許和承認。」

這位大師之前只知道五首舒伯特的歌曲，但現在看到這麼多的歌曲，
他驚訝極了；他不敢相信，那時（1827年2月）舒伯特已經寫了五百多
首。不過他若是看過作品的程度，一定會更吃驚的。果然貝多芬對這些歌
曲之優秀也大為詫異。幾天下來他幾乎曲不離手，把所有時間幾乎都花在
這些歌曲上。《伊菲姬尼》的獨白、《人類的極限》、《年輕的修女》（*Die
junge Nonne*）、《紫羅蘭》（*Viola*）、《磨坊主人之歌》和其他許多作品，
都令他歡欣和激動不已。

貝多芬稱讚道：「舒伯特有一種神聖的智慧之光。假如我讀到這首
詩，我也會為它譜曲的。」這句話他說了不只一次，還對素材、內容及舒
伯特的獨到讚不絕口。他認為舒伯特能夠把一首歌寫得這麼長，好像是十

首不同的歌曲，這相當了不起。簡言之，貝多芬對舒伯特的才華頗為欣賞，還說想看一看他的歌劇和鋼琴曲。只是他的病情沒讓這願望得以實現。但他常常說起舒伯特，並預言他很快就能引起全世界的矚目。

在貝多芬最後一次生病時，舒伯特又去看他（如果休騰布萊納的話是可信的）。休騰布萊納寫到：「辛德勒教授、舒伯特和我在貝多芬去世前八天去看他。辛德勒報上我們的名字，問貝多芬想先見哪一位。他說：『讓舒伯特先進來吧。』」根據休騰布萊納的哥哥約瑟夫所說，舒伯特當時和畫家泰爾茲舍（Teltscher）在一起，畫家要在貝多芬去世前幫他畫一幅鉛筆素描。「貝多芬目光炯炯有神，比著難以理解的手勢。舒伯特深受感動，和他的同伴難過地一起離開了房間。」

如一場行雷閃電的可怕暴風雨之夜，這位偉大的音樂英雄在1827年3月26日與世長辭。葬禮這天，舒伯特和朋友再次來到「西班牙人的黑屋」，向大師獻上他們最後的敬意。在鮑恩菲爾德的旁邊，在葛利爾帕澤、萊瑙和雷蒙德的後面，舒伯特走在靈柩旁邊低著頭，如同在夢中，走在由維也納的名人組成的浩大送葬行列中。

舒伯特手持火把，悲痛欲絕地聽著由宮廷演員安舒茲用雄渾洪亮的嗓音朗讀著葛利爾帕澤寫的悼詞：「超脫塵世，離群索居，所以有人稱為他為『憤世嫉俗者』，因為他避開了情感，沒有了知覺。」葬禮後，舒伯特、施文德、鮑恩菲爾德和朔伯爾又在「波森施塔特皇宮」酒館碰頭，熱切地談論著貝多芬以及他的作品，一直聊到午夜時分。

「這杯獻給我們剛剛埋葬了的那個人！」舒伯特舉著第一杯酒大聲說道，祝第二杯酒時他傷感地苦笑著說：「這一杯獻給追隨他去的那個人！」也許他有超凡的預知力，預見到自己就是命運之神選中的那個人。

　　這兩位偉大的作曲家在一座城市裡生活了四分之一個世紀，卻沒有更進一步地彼此交往。直到舒伯特在貝多芬死後不久也隨他而去，他們才成為鄰居，因為舒伯特的墓地也在古老的魏靈公墓，就在他崇拜景仰的音樂大師旁邊。

　　在那些日子裡，舒伯特的生活再次被憂鬱的陰影所籠罩。他開始為威廉‧穆勒的詩歌《冬之旅》譜寫組曲。在這部作品裡，他達到了他抒情曲創作的巔峰。「他選擇了《冬之旅》這首詩，」麥耶霍夫寫道，「說明他變得愈加嚴肅。他已病了很長一段時間，經歷了太多不幸的事情。生命對他而言，已失去了玫瑰的色彩。他的冬天降臨了……。」

　　史潘這樣告訴我們：「舒伯特這段時間以來，好像變了一個人似的，他心情抑鬱，當我問他有什麼不舒服時，他只是回答說：『你馬上就會知道，會明白的。』有一天他對我說：『今天到朔伯爾家去。我要給你唱一組會讓你顫抖的歌。我很想聽聽你對這些歌曲的意見。』這些歌比我以往聽到的任何歌曲，都更使我感動。他唱完了整部《冬之旅》，由於激動，嗓音都有些發顫。這些歌曲的悲劇性和激昂的音調，震撼了我們的心。朔伯爾說，他唯一喜歡的是《菩提樹》（Der Lindenbaum）。舒伯特說：『和世上其他歌曲相比，我更喜歡這些歌曲。你們也會慢慢喜歡它們的。』他說得對。我們不久就對這些歌如痴如狂，當沃格爾用他精湛的技巧和悲愴的音調演唱它們的時候。」

　　從這組曲曲中我們可以看出，舒伯特那飽含旋律的大腦不再迴盪反映現實生活的歡樂回聲，而是流自他內心另一面的深沉而傷心的和弦；它們是來自朦朧的永恆世界的心聲。

　　起初，年輕的舒伯特歌迷對這不朽的呼喚沒有反應，直到大歌唱家沃

格爾用他洪亮的嗓音，賦予這些歌光彩和靈魂之時，朋友們才被這些歌曲完全迷住，進而沉溺於舒伯特音樂那甜美的哀傷和憂鬱的嚮往之中。

幸福的施泰爾時光

舒伯特一生中最美、最幸福的時期，就是這年他到綠水青山的施泰爾旅行。這也是他生前最後的一次旅行。他的心靈在長期的悲哀之後，被美麗的大自然，和真誠好客、熱愛藝術的人們再一次喚醒。這次邀請來自於律師卡爾‧帕赫勒（Dr. Karl Pacher）博士，他的住宅以音樂聞名。瑪麗‧帕赫勒太太是一位出色的鋼琴家。她和貝多芬的關係還不錯，對舒伯特的作品也頗感興趣。她對其作品的注意力，尤其被安塞爾姆‧休騰布倫納的介紹所吸引。她邀請在維也納戰爭部任職的金格爾來度假，同時帶著他的朋友舒伯特一起去格拉茲看她。

1827年1月12日，金格爾給帕赫勒夫人寫信道：「……舒伯特親吻您的手，夫人。他非常高興能結識一位如此熱愛貝多芬作品的人。上帝保佑，今年我們格拉茲的願望能得以實現。」

5月5日，金格爾寫了另一封信寄往格拉茲：「……我覺得去格拉茲的旅行最好安排在九月初。當然這次我一定會帶舒伯特一起去的。可能還會帶一位平版印刷畫家朋友泰爾茲舍一起去。」8月30日，金格爾表示他們已經出發開始旅行。

舒伯特和金格爾乘坐直達的郵政馬車，穿過維也納新城平原和森梅林（Semmering），然後經過穆爾岑施拉格（Mürzzenschlag）和穆河（Mur）畔的布魯克（Bruck），在經過二十多個小時的奔波後，終於在9月2日星期

天安全抵達施泰爾省省府。格拉茲當時仍是一個古老的中世紀城市，義大利風格的文藝復興時期宮殿和古老的德國三角牆式民宅相依。窄街和小巷彎曲而古雅，還有許多爬藤纏繞的歌德式葡萄酒酒坊。城牆和古老的鐘塔從堡壘區向遊客傳遞友好的問候。鐘塔的報時聲在綠色山谷中迴盪。美麗的植物和怒放的花園滿是山坡，與矗立山頂的城堡互相輝映。

帕赫勒夫婦招待舒伯特的歡迎會特別溫馨。他很快就被介紹給城裡最懂音樂和最有修養的人，他們全都與帕赫勒一家一見如故。當然他在那裡還見到了休騰布萊納兄弟、他的摯友約瑟夫和音樂天分很高的安塞爾姆，並且少不了音樂和舞蹈。鎮上所有愛好藝術的家庭都聚集到這個好客的主人家中，滿懷敬意地聆聽著舒伯特的演奏。大師特地為這次快樂的晚會譜寫了《格拉茲人的快速圓舞曲》（*Grätzer Gallops and Waltzes*）、別緻的施泰爾舞曲和《高貴的圓舞曲》（*Valse Nobled*）。

一次舒伯特參加了一個由施泰爾音樂協會舉行的音樂會（他被選為該會榮譽會員）。在市政音樂廳，他為以華特・史考特的《湖邊夫人》譜曲的《諾曼之歌》等歌曲的演唱，擔任伴奏，也演出了以馬蒂松的詩創作的四重唱《愛之幽靈》。大師和朋友還參觀了格拉茲劇院，觀看了梅耶貝爾（Meyerbeer）的歌劇《克羅西亞托》（*Crociato*），不過沒有什麼好的評價。

歡樂的時光一天天地流過，大家在施泰爾這個漂亮的花園城市郊外舉行好幾次野餐。舒伯特，這個大自然的熱愛者，在施洛斯山區散步，熱愛這美麗的峽谷景色和綿延至克萊恩山脈的青山綠谷。

他們驅車來到位於盧克爾山（Ruckerlberg）山腳下小巧玲瓏的哈勒城堡（Haller Castle）。這是哈靈醫生的領地。四面環繞著極富浪漫情調的公園，堪與希臘神話中的金蘋果園相媲美。房頂上有一座俯視大門的塔，兩

座較小的塔矗立於城堡的兩側。大花園裡有遊廊，內飾許多眾神的雕像，還有大甕和日晷儀，遍地都是鮮花和果實，大山毛櫸樹的枝幹形成涼爽怡人的樹蔭。於是「舒伯特聚會」又在這兒舉行，跳舞、歌唱、演戲。

這座古老建築的院落還有一塊建於1885年的牌匾，它以鍍金的文字「永遠懷念我們的藝術歌曲之王」，告訴大家舒伯特在1827年9月曾和他的好友們，在此度過了一段快樂時光。

舒伯特這次訪問格拉茲的田園景點還有另一處，就是維德巴哈（Wildbach）莊園。這個莊園的主人是帕赫勒醫生的寡居姑媽，叫作安娜‧馬塞格夫人（Frau Anna Massegg）。舒伯特一行人乘坐好幾輛馬車前往該地。他們穿過森林和田野、農場，以及果實纍纍的葡萄園，來到一條狹窄的山谷，兩邊都是黑幽幽的密林，前方的開闊處突然就冒出馬塞格夫人的小城堡，像是友好地歡迎前來拜訪的客人。帕赫勒的這位姑媽就是這個陽光明媚、群山密林之間，養育了六個美麗優雅的女兒。

在維德巴哈，舒伯特和也是著名作曲家的家庭教師福赫斯（Fuchs），還有指揮家約翰（Johann）和羅特伯‧福赫斯教授（Professor Robert Fuchs）的父親，度過了許多歡樂時光。每天在六位活潑美麗姑娘的陪伴下，他們在林中演奏音樂，在山上漫步，並乘著希爾舍美酒的微醺，瘋狂地嬉笑玩鬧。他們整日整夜跳舞、奏樂，像在夢中一般。雖然整日陪伴酒神與愛神，但舒伯特仍有時獨自一人安靜地與音樂女神交流。

在格拉茲，除了格拉茲舞曲外，他還寫了歌曲《故鄉的愛》（*Heimliche Liebe*），並為以赫德（Herder）的《歌曲之鄉居民的心聲》（*Stimmen der Völker in Liedern*）為根源的古蘇格蘭民謠《愛德華》（*Edward*）譜了曲。舒伯特還有了創作的靈感。他把施泰爾詩人萊特納的

詩歌譜成歌曲，其中有《哭泣》（*Weinen*）、《冬日的黃昏》（*Winterabend*）、《星》（*Sterne*）和《十字軍東征》（*Der Kreuzzug*）。但是格拉茲美好的時光，很快就結束了。舒伯特在這段時間裡置身美麗的大自然的懷抱，受到親切、淳樸、有藝術修養的當地人的崇拜和擁戴，深深地品味著幸福與快樂的杯中美酒。

9月20日，兩個朋友離開了格拉茲，離開了好客的主人，驅車穿過這片綠色的山鄉，回到了維也納，沿途去探望朋友和金格爾的熟人。

金格爾在9月27日給帕赫太太寫了一封信，談及他和舒伯特的這趟施泰爾之行。信是這樣寫的：

　　約瑟夫·休騰布倫納要回格拉茲了。有幸透過他，我們由衷地向您表示感謝。由衷謝謝您的友善和友情，對此我們都畢生難忘，舒伯特和我很少有機會，在像格拉茲和它周圍的環境裡那樣，度過如此美好的時光。我們將永遠記住維德巴哈，記住那裡親切可愛的居民，還有那裡的種種歡樂……。

　　簡單描述一下我們的回程旅行，您可能會感興趣的。……在福爾斯滕費爾德（Füstenfeld），我的朋友伯格麥斯特林·福里齊·惠特曼（Bürgemeisterin Fritzi Wittmann）夫人熱情地接待了我們。早晨我們參觀了城裡。當天下午三點鐘又出發繼續旅行。晚上八點鐘到達了哈特堡（Hartberg），在非常舒適的地方下榻。22號，我在早晨五點叫了馬車。那天天氣很好。

　　我們到弗里德堡（Friedberg）的這一路非常順利。十點三十分在那裡吃了早餐。從那裡我們爬上了埃斯爾山（Eselberg）的

山頂。從這裡，施泰爾和匈牙利甚至遠至奧地利的美景，都盡收眼底。我們站在山頂，摘下帽子，藉著風的羽翼捎去我們的謝意與問候。感謝施泰爾親愛的人們給予我們的熱情款待和友善，我們決定要盡快地再次回到那裡。

我們在施萊因茲（Schleinz）參加了一個愉快的聚會，見到了我們房東在維也納的熟人、商人施台曼（Stehman），從週日一直玩到週一下午三點鐘。之後我們才啟程，到達維也納時已是晚間十點半。在舒伯特下榻的『藍刺蝟』旅店，我們分手了。

優美旋律綿綿不絕

在施泰爾度過美好與快樂的時光之後，舒伯特發現自己很難再適應居住在維也納的生活了。他的思緒不時飛回到格拉茲。他希望自己能再次走進和藹、好客、又鍾愛藝術的帕赫勒家。為了回報他的熱情款待，舒伯特把歌曲《致希爾維亞》（*An Sylvia*）和《故鄉的愛》題獻給了帕赫勒夫人，並為她丈夫的生日創作了一首四手聯彈的進行曲。

在維也納，舒伯特又開始投入藝術創作。他的想像力在創作中愈來愈豐富。從大師無盡的心靈之泉中，流出一首又一首令人陶醉的旋律。這一年最豐富的收穫有八聲部的讚美詩《戰役之聲》（*Schlachtlied*，根據克羅普施托克〔Klopstock〕的原作譜曲），有莊重的四重奏曲《森林中的夜之歌》（*Nachtgesang im Walde*），有喜劇《婚禮上的烤肉》（*Die Hochzeitsbraten*，朔伯爾作詞），一部慶祝伊琳娜・基澤維特爾（Irene Kiesewetter）病癒的清唱劇，藝術歌曲集《安娜・利爾之歌》（*Lied der*

Anne Lyle）、《諾娜之歌》（Gesang der Norma）、《綠色之歌》（Das Lied im Grünen）、《懸崖上的牧人》（Der Hirt auf dem Felsen）等。此外，還有一首葛利爾帕澤作的詩《小夜曲》（Ständchen），也是在這時讓舒伯特譜曲。在維也納音樂學院聲樂教授安娜·弗洛里希（Anna Fröhlich）的協助下，這些歌曲得以出版。

在那些多產的日子裡，舒伯特還創作了其他作品，如廣泛傳唱的《德國彌撒曲》（Deutsche Messe）。這是一首簡單易唱、充滿宗教虔誠、由風琴伴奏的聲樂作品，是專為維也納理工學院的學生而創作的，由約翰·菲利普·紐曼（Johann Philipp Neumann）作詞。

他的傑作中還有幾首無價的鋼琴小品，如《音樂的瞬間》（Moments Musicals）和《即興曲》（Impromptues）。這些音樂小品表現出一種安寧神聖的感覺，展現出藍色魔力天堂般的美麗光澤。同時在室內樂作品中，又多了一首舒伯特寫的出色的《E大調三重奏》（Op. 100），為鋼琴、小提琴和大提琴而作，有感人的充滿旋律美的行板和充滿生氣與幽默的詼諧曲。

當時，舒伯特的密友施文德已經決定移居慕尼黑，打算在那裡繼續學習繪畫。他一直在忙於畫一幅油畫《城門前的散步》（Spaziergang vor dem Stadttor），畫的是舒伯特黨裡的朋友們。這幅畫表現年輕的畫家將離開維也納的朋友時的憂傷心情。同時，舒伯特也為失去這位最好的朋友而傷心；對他來說，就好像是向青年無憂無慮的生活告別似的。

「舒伯特黨」裡的人越來越少，而且彼此也相距遙遠。那些活潑可愛、意氣風發的大男孩已經長大成人了。他們有些已脫離塵世，成為脾氣古怪的隱士，像是詩人麥耶霍夫和紹特爾（Sauter），整天都陷入憂鬱的沉思。另幾位踏入婚姻的聖殿，如肖像畫家克利胡伯爾（Kriehuber）；史潘

拜倒在妻子弗蘭齊斯卡・羅納爾（Franziska Roner）的裙下，庫佩爾魏澤也和他的約翰娜・盧茲（Johanna Luta）攜手走進教堂；甚至年長的歌唱家沃格爾也結了婚，娶了他的學生昆尼古恩德・羅莎（Kunigunde Rosa）。但他們還是舉行了興高采烈的告別聚會。在克利胡伯爾的婚禮上，舒伯特為舞者伴奏；他們唱歌、跳波卡舞，發誓友誼長存。只有當聚會結束、朋友們散去後，舒伯特這位窮音樂家才倍感孤獨，他的心也因為沒有回報的愛而痛苦，滿腦子裝的都是憂傷的音符。

大師在這個偉大而及時行樂的城市中徘徊，除了貧困和煩惱之外，沒有什麼與他為伴。如果能從吝嗇的出版商那裡拿到幾塊錢（由於總是缺錢，他總是不斷與出版商通信），他就會到酒店裡喝幾杯昂貴的酒來慰勞自己。這樣他可以暫時忘卻煩惱，他的創作之火就會重新燃起，時光也就會如溫馨美麗的夢一般流逝。但是脫離現實都是暫時的，不久他會再次陷入世俗煩惱之中，陷入平凡生活的精神折磨之中。他必須要採取行動，來戰勝貧困所帶來的煩惱和消沉。

第一場音樂會

「你在進步，」他見到剛謀得公職的鮑恩菲爾德時，如此說道，「我預見你會成為一名宮廷樞密顧問，和出色的喜劇作家。而我呢？一個窮音樂家能成什麼氣候呢？老了以後會像歌德筆下的豎琴師那樣，沿街向富有人家乞討麵包過日子。」「你是一個天才，但你太傻了！」朋友對悲觀的音樂大師這樣回答。「……快從睡夢中醒來，戰勝你的懶惰；爭取機會在明年冬天舉辦一次你自己的音樂會。沃格爾一定會很高興地支持你。像伯克

萊、伯姆和林克這樣的歌唱大師,也一定以能協助你這位大師而感到榮
耀。大家會搶購音樂會的票,你至少也可以賺到一年的生活費。我們可以
每年舉行一次這樣成功的音樂晚會,一定會引起轟動的。這樣你就可以不
屑迪亞貝利、阿塔利亞,和哈斯林格那些少得可憐的稿酬了。舉辦一場音
樂會吧。聽我的!」

　　最後舒伯特聽了朋友的勸告,決定舉辦一場音樂會。音樂會是在1828
年3月26日晚間七點,在奧地利音樂協會的音樂會大廳舉行。曲目包括他
最近的作品:藝術歌曲集《十字軍東征》和《星》,萊特納作詞。賽德爾作
詞的《月光下的流浪者》,拉迪斯勞斯·派克爾作詞的《萬能我主》(均由
沃格爾演唱),還有萊施塔伯(Rellstab)作詞的《在大河上》(*Auf dem
Strome*)。合唱作品有葛利爾帕澤作詞的《小夜曲》,由約瑟芬·弗羅里希
(Josefine Fröhlich)和音樂學院的學生演唱;還有克羅普施托克的《戰役
之歌》(*Schlachtgesang*)、《升G大調三重奏》(Op. 100)和一首新小提琴
四重奏的第一樂章。入場券是5弗羅林一張,在所有的音樂商店,和哈斯林
格、迪亞貝利及萊德斯多夫出版公司,都有出售。音樂大廳座無虛席,掌
聲雷動,收入共有800弗羅林。這在當時是很可觀的收入。音樂會後,舒
伯特的朋友們在「蝸牛酒店」聚會飲酒,慶賀舒伯特的成功。但報紙的評
論並非都是讚揚。

　　「弗朗茲·舒伯特先生舉行了一次個人音樂會,只演出了他自己的作
品,」《柏林大眾音樂報》(*Berliner Allgemeinen musikalischen Zeitung*)駐
維也納的記者寫道。「主要是歌曲,是他擅長的那種音樂體裁。觀眾們對
每首歌都報以熱烈的掌聲。許多歌都要求再唱一遍。」而《德勒斯登晚報》
(*Dresdner Abendzeitung*)卻宣稱:「在我們的疆界之內,只能聽到一個嗓

音，就是聽帕格尼尼……」的吶喊。

鮑恩菲爾德於1828年3月在日記中寫道：

> 儘管施文德的燕尾服上有一個洞，他還是得到內蒂的愛而結婚了，……舒伯特的音樂會在26號舉辦，掌聲熱烈，收入不錯。舒伯特的另一個朋友弗朗茲·馮·哈特曼在日記中寫道：「和露易絲及女婿一起去聽了舒伯特的音樂會。真是太棒了！我永遠都不會忘記的。後來我們到『蝸牛酒店』，一直慶祝到十二點鐘……。」

這次音樂會的成功是舒伯特生命中最後一次亮點，它只延續了幾個月。還算豐厚的800弗羅林，大部分用來還債，對大師的經濟狀況沒有任何改善。他仍然和以前一樣貧困，一直很辛苦。在某種意義上，他出了名，被人們尊重和熱愛，至少他許多朋友和仰慕者尊重他、理解他。但是那些有權有勢的權貴卻沒有資助這位天才新人的興趣。同樣地，他那些也多少付出艱辛努力而成功了的業界同行，也只沉溺在自己的成就裡，把舒伯特拋在腦後。所以富人們口袋裡的金幣叮噹作響，他們仍然過著奢華的生活，不會去理會街上有一位遊蕩的音樂家。這位音樂大師像莫札特那樣創作了不朽的作品，卻生活在赤貧當中。

時運不濟的乞丐作曲家

那些說話有分量的重要評論家，從來沒有真正關注過舒伯特的音樂，

因為他們認為舒伯特的作品不合常理，脫離了古代的法則和傳統。這些人的上帝是用華麗的裝飾性作品充斥世界的羅西尼，和用神奇的小提琴魔術迷倒大眾的帕格尼尼。而對這位在貧困中掙扎的維也納大師作品，他們不是不屑一顧，就是不屑，或輕描淡寫地一筆帶過，例如：「眾多的朋友和老主顧（贊助人）在提供熱烈的掌聲方面，是不會怠慢的。」或者：「在音樂星空這顆耀眼的彗星（帕格尼尼）面前，其他的小星星都十分蒼白暗淡。」

舒伯特很少從那些維也納出版商得到鼓勵。這些人在付稿酬時一向小氣。雖然最後他和德國三家出版公司聯絡上：普羅伯斯特公司出版了舒伯特的三重奏（Op. 100）；梅恩斯（Mayence）的蕭特（Schott）公司，和哈爾伯施塔特（Halberstadt）的布魯格曼（Bruggemann）公司，都曾要過他的手稿，但都以「音樂性格過於輕浮和華麗，很難被市場接受」為由退回。偶爾進入口袋的一點稿酬，也只夠他跟朋友們在酒吧飲酒作樂。所以背負新的債務是無可避免的。

他的生活沒有規律，整天提心吊膽、擔驚受怕，常常連肚子也填不飽。他主要靠咖啡和麵包捲為生，常輾轉於伯格納咖啡屋，鮑恩菲爾德在他的日記中提到：他常用「蘋果和油煎餅當晚餐……沒有人發覺到到他的靈魂深處和乾癟的錢包。」

朋友們會幫助他脫離困境。這位為世上創造了不朽樂章的乞丐作曲家，有時會悄悄溜到利希滕塔爾的繼母那裡說：「媽媽，你看看能不能省個幾枚二十分的硬幣給我，這樣今天下午我就能飽餐一頓了！」

儘管有朋友的幫忙，舒伯特卻一直沒得到可以餬口的指揮職位。國家需要的是沒什麼才能的奴僕。要像莫札特那樣授課，舒伯特既沒天賦又沒

耐心。年輕時當教師的痛苦經歷，使他厭惡這種穩定生活。寧可餓死，他也要做一個獨立的、能自由夢想、歌唱和作曲的藝術家！

雖然他的外在環境很貧窮，但舒伯特仍然處在生命的春天，他還能等待幸運與名望之神的降臨與垂青。他內心蘊藏豐富的美之泉源沒有枯竭，而且在幻想中表現出來的美，比以往都更加慷慨大方，一幅幅美的畫面和奇蹟紛呈，大師心靈深處使人陶醉的創作激情產生了最具價值的藝術珍品。

只在數月甚至幾週內，他就寫出了偉大的《G大調交響曲》。這是舒伯特最重要的管弦樂作品，它充滿絢麗的生命之光，以及永不衰竭的豐富想像力，在器樂藝術上達到了完美的境界，如詩如畫。他還創作了宏偉的《升E大調彌撒曲》，其讚美上帝的「和散那」（Hosanna）賦格，可以和貝多芬的大彌撒曲和巴哈的h小調彌撒曲媲美。

此外，在別具一格的《C大調弦樂五重奏》（Op. 163）中，舒伯特用兩把大提琴在一段柔美神奇的旋律中，帶出一串超強音。還有幾首四手聯彈的鋼琴曲，和最後的三首鋼琴奏鳴曲，其輝煌、莊嚴、深沉達到了他偉大偶像貝多芬的水準，被視為無價之寶。

他的抒情歌曲繆斯也激發他創作了一組美得無與倫比的歌曲，例如根據葛利爾帕澤的作品而作的帶合唱和鋼琴伴奏的女高音獨唱曲《米爾雅姆的勝利之歌》，使人想起韓德爾作品的英雄性格，給人留下深刻難忘的印象。此外還有大合唱《思想，希望和愛情》（*Glaube, Hoffnung und Liebe*），是為男中音獨唱與合唱而寫的第九十二首讚美詩、一首聖餐儀式曲，以及著名的男聲合唱《讚美詩》（*Hymne*）。

1828年夏，帕赫勒一家請舒伯特去格拉茲，斐迪南·特拉維格爾也請

他去格穆恩登。斐迪南·特拉維格爾在5月19日寫道：「齊勒爾（Zierer）告訴我說，你願意再來格穆恩登。他問我食宿費是多少，並且要通知你。你的確讓我進退兩難。我如果不了解你和你坦率的思維方式，我可能會擔心你不來，因為我不會收你任何費用。但是為了讓你心安理得，不會覺得自己是個負擔，並且想待多久就待多久，那麼請你聽好了：你的房間、早餐、午餐和晚餐，我將收你50克魯采爾。喝的東西另外再收錢。我只能寫到這兒了，否則我就趕不上郵差了。馬上回信告訴我，你是否同意我的建議。你的忠誠的朋友斐迪南·特拉維格爾。」

舒伯特沒有接受這些邀請。金格爾寫給帕赫勒太太的一封信解釋了原因：因為他的經濟十分窘迫，無法負擔旅行費用。除了財務問題，他的健康也由於不規律的生活習慣和營養不良而越來越糟糕。他因預感到死亡而心情抑鬱。他似乎聽到了死亡天使撲著翅膀向他越飛越近。他心頭縈繞著一種念頭：現在應該是結束他一生的工作，為世界帶來出自他流血的心臟的最後寶藏之時，因此另一封邀請函也沒有下文。

信是他朋友弗朗茲·拉赫納寄來的，邀請他去布達佩斯參加他的歌劇《擔保》（*Die Bürgschaft*）的首場演出式。信是貝多芬的秘書安東·辛德勒代寫的，口氣誠摯而親切：

我們的朋友拉赫納一直忙著準備歌劇，所以委託我邀請您出席25日或是27日舉行的這次偉大的活動。我和我的妹妹也邀請您住在我們這裡。我們會為您準備房間，和我們一起吃飯。我們對此將深感榮幸。我們真誠地希望您能毫不遲疑地馬上來到這裡。您可以乘22日的直達馬車。如果你可以在兩天前通知我們，我們

希望您在24日可以到達。

現在有另外一個請求。您的名字在這裡人盡皆知，您的作品在這裡很受歡迎。我們希望您來後，可以舉行一次個人音樂會。我知道您不願意，但我可以向您保證，這裡的人們會提前為您做好一切準備。不過，請您帶六封由維也納貴族寫的介紹信。拉赫納建議要有埃斯特哈齊伯爵。向我們的朋友平特里克斯（Pinterics）說一聲，他的親王朋友就會幫忙寫介紹信。不管怎樣，您還要得到一封有分量的介紹信，是要給托洛基伯爵夫人（Countess Tölöky）的，她是這裡了不起的藝術贊助商。不要把它想得太難。你唯一要做的，就是呈遞這些必要的信。口袋裡只有區區100盾沒什麼，沒有人會瞧不起你，說不定反而會因禍得福呢……，我們會支持您的。

順便提一下，我們這裡有一位年輕的業餘男高音，演唱您的歌曲唱得特別好。我的妹妹將擔任伴奏，……所以我們都盼望您來，我們將在這塊土地上熱烈歡迎您。

舒伯特這次離開維也納三天，10月初他和哥哥斐迪南及兩個朋友，一起去了埃森施塔特（Eisenstadt）拜謁海頓的墓地。在醫生的建議下，舒伯特不再住在朔伯爾家。為了能呼吸到更新鮮的空氣，他搬到他哥哥斐迪南在新維登郊區的住所。

他在這裡仍在創作之魔的驅使下，瘋狂地工作著，許多新的樂思和旋律，就像不枯竭的清泉，從他那美麗的靈魂中奔湧而出。像莫札特一樣，舒伯特的結局也是一個悲劇。為了藝術，他努力執著地攀向最高峰，直到

死亡。

在去世之前，舒伯特又為世界獻上一組無價之寶。他的才華在沉入永恆黑夜之前的《天鵝》（*Swansong*），是一組根據萊施塔伯、海涅和塞德爾的作品而譜寫的藝術歌曲。在他為這些詩人的詩歌譜的歌曲中，尤以海涅的《巨神阿特拉斯》（*Atlas*）、《她的肖像》（*Ihr Bild*）、《漁家女》（*Das Fischermädchen*）、《城市》（*Die Stadt*），和《在海濱》（*Am Meer*）為佳。他在其中灌注了他所有的表現力和想像力，使之充滿了音樂形象和藝術感染力。這一次，也是最後一次，藝術家那浪漫天性中的悲歡渴求和激情，全都傾瀉而出，化做美輪美奐的天籟之聲。

與貝多芬相鄰長眠

十月底，舒伯特在希默爾福特格倫德（Himmelpfortgrund）的小酒店「紅十字架」中發生了一件事，使他糟糕的情況更加不妙。他和哥哥斐迪南還有一些朋友在那裡吃飯，他吃了魚，結果胃很不舒服，從此他精疲力竭的身體，除了藥，再也不能吃其他的東西，但他仍能到室外散步。

11月3日一大早，他散步到赫那爾斯教區教堂，去聽他哥哥斐迪南寫的一首安魂曲。這是他最後一次讓音樂飄入他的耳中。第二天一早他和約瑟夫‧蘭茲（Josef Lanz）以學生身份，去西蒙‧塞希特（Simon Sechter）處聽了賦格曲創作課，打算把這些課和一篇論弗里德里希‧威廉‧瑪爾普格（Friedrich Wilhelm Marpurg）的賦格曲創作的研究論文合在一起。

但是在11月11日，他虛弱地只能躺在床上。12日他寫信給他的朋友朔伯爾：「我病了，已經有十一天沒吃、沒喝任何東西了。我搖搖晃晃從床

走到扶手椅再走回去。現在瑞納（Rinna）幫我看病。我一吃東西就吐。在這垂死的境況中，只能請你來幫幫我。你若能帶來線裝書，我將不勝感激。我一直在讀庫珀（Cooper）的《最後一個莫希干人》（The Last of the Mohicans）、《間諜》（The Spy）和《隱士》（The Hermit）。如果你還有他的其他書籍，請你幫我放在咖啡屋的馮·博格納太太處。我哥哥很認真，他會記著幫我拿回來的，……其他書也行。你的朋友舒伯特。」

他為出版商修訂了《冬之旅》第二部分的校樣之後，就陷入一種完全虛脫的狀態。11月16日，醫生約瑟夫·馮·弗靈（Josef von Vering）和約翰·維斯格利爾（Johann Wisgrill）在他床邊會診，認為他得了一種嚴重的神經熱。他的一些朋友再次來看他。他對拉赫納講述了他未來的偉大計劃，希望康復後完成《格萊申伯爵》的創作。他試著安慰史潘說：「我真的沒關係，只是很虛弱，總感覺要從床上陷下去似的。」

鮑恩菲爾德在他的回憶錄中寫道，他發現舒伯特處在深深的悲哀中。「我最後一次探望舒伯特是在11月17日。他躺在床上抱怨著極度的虛弱和頭痛發燒。然而到了下午，他又恢復意識，也沒有幻覺，但我的朋友低落的情緒讓我感到十分不妙……一週前，他還很有精神地談論著那部歌劇，他要如何怎樣出色地安排配器。當時他的腦子裡充滿了新的和聲和韻律。他安慰了我，隨後就昏沉沉地暈了過去。」

11月17日夜晚，他開始出現幻覺。第二天，他只能很不舒服地躺在床上。他對著他哥哥斐迪南的耳朵神秘地低語：「告訴我，我怎麼了？」他的哥哥試圖讓他平靜下來，對此他激動地回答：「不，躺在這兒的不是貝多芬！」醫生迅速趕來後，他盯著醫生，指著牆，慢慢地熱切地說：「我的生命到盡頭了。」

1828年11月19日下午三點，他去世了。他的朋友們非常悲痛。鮑恩菲爾德在他11月20日的日記中寫道：「昨天下午，舒伯特與世長辭。週一我還在和他講話。週二他還在即興寫曲，週三他就死了。我簡直不敢相信，一切就像是一場夢。這顆最誠實的靈魂，我最真誠的伙伴離開了人世。我真希望躺在那兒的是我，而不是他。他帶著榮耀離開了這個地球。」

舒伯特的父親正式向他兒子的朋友通知了舒伯特的死訊。內容如下：

> 昨天，星期三下午三點，我親愛的兒子，音樂藝術家，作曲家弗朗茲·舒伯特，在經歷短期病痛之後，長眠於地下，等候著來世更美好生活的喚醒。他得年僅31歲。我的家人希望把這個消息通知親朋好友，葬禮將於21日週五下午兩點半舉行。從紐維登第694號房子出發，遺體將被運到馬加萊特頓的聖·約瑟夫教區教堂，並在那裡安葬。墓碑上將銘刻：弗朗茲·舒伯特。羅紹爾學校教師，1828年11月20日葬於維也納。

按照隱士的習俗，舒伯特的手中握著一支耶穌受難的十字架。年輕的大師面色安詳地躺在棺柩中。那天天空灰暗，下著雨。舒伯特的朋友們跟著他們的天才摯友，來到了魏靈公墓。舒伯特的墳墓與貝多芬的墳墓只相隔三處。他在那裡長眠了。

舒伯特年僅31歲就去世了。他一生貧困，身後只留下了幾件私人物品，和一些破舊的音樂書籍和樂器，全部價值只有63盾。但是，他留給後世五十九卷的作品，都是不朽的藝術珍品，其中還有成捆未出版的手稿，而這些在幾十年之後，才被逐漸挖掘出來。然而當時，他的醫藥費和喪葬

費用幾乎都無法支付。墓碑是朔伯爾設計，費用是他朋友一起募捐才湊齊的。安娜·弗羅里希為此舉辦了兩場音樂會。葛利爾帕澤為墓碑撰寫了引起不少爭議的碑文：

> 音樂藝術在這裡不僅埋葬了一筆豐富的寶藏，而且埋葬了更大的希望。

「而且埋葬了更大的希望。」是的，舒伯特的才華本來還可以攀登更高的藝術高峰，他本來還可以賦予人類更多音樂寶藏！我們要詛咒可惡命運的殘酷打擊，帶走青春正盛的莫札特，讓貝多芬飽受耳聾之苦，又早早地結束了維也納最偉大天才的生命。然而，雖然大師的外在軀體在墳墓中化為灰土，但他的才華和精神，卻已從世俗的憂慮痛苦中毫無束縛地昇華，透過他那些永不毀滅、神聖如天堂般的優美作品永存於世。

Franz Schubert

藝術家舒伯特及其創作

　　身為藝術家的舒伯特，他非凡的才華在音樂史堪稱
數一數二，而身為一個男人的他，卻有著許多弱點和缺
陷；不如說舒伯特這個人似乎只是個媒介，那像是夢遊
者的藝術創造力，是透過他的精神世界，不斷向人間傳
播那美妙的靈感。

如果說，身為藝術家的舒伯特，他非凡的才華在音樂史堪稱數一數二，而身為一個男人的他，卻有著許多弱點和缺陷；不如說舒伯特這個人似乎只是個媒介，那像是夢遊者的藝術創造力，是透過他的精神世界，不斷向人間傳播那美妙的靈感。

據他同時代的人反覆地證實，舒伯特的外表一點也不顯眼。他身材矮胖，胖嘟嘟的圓臉被朋友們取了叫「小香菇」的綽號。他的前額很低，鼻頭扁圓，一頭捲曲的黑髮，使他看上去有點像黑人。他總是戴著眼鏡，晚上睡覺也不摘下，好方便早晨一醒來就可以爬起來作曲。他的表情既不機靈聰慧，也不咄咄逼人，也不親切和藹，而是漠然。只有當他作曲時，他的表情才變得有趣起來，甚至有點凶惡，眼裡閃著天才之火。

他的朋友約瑟夫・馮・史潘寫道：「那些十分熟悉舒伯特的人，都見過他被自己的創作迷得如癡如醉，知道他作品的誕生是多麼得之不易。當你看到他在清晨工作、兩眼冒火、雙頰潮紅，好像完全變了一個人時，你會對他留下很深的印象。」

他的一個熟人埃克爾（G. F. Eckel）醫生為他畫過畫像，非常像，也許稍有誇張。埃克爾寫道：「舒伯特的身材矮小但很壯實。他骨骼粗壯，但肌肉更結實，所以並非骨瘦如柴。他的胸脯和肩膀寬闊而健美。手腳都很小，邁步迅速而踏實。他的腦殼大而圓，上面長滿厚厚的褐色捲髮。他的臉上，前額和下顎這兩部分比其他五官更發達、突出；遠談不上漂亮，但富有表情。他的眼睛是淡褐色的（如果我沒搞錯的話），激動時炯炯發亮，睫毛很長，眉毛濃密。他皺眉頭的習慣（彷彿近視似的）使他的眼睛顯得比實際上要小。他的鼻子短粗，鼻頭上翻，鼻孔很寬。他的嘴唇豐滿，通常是緊閉著的。酒窩裝飾著他的下巴。他的面色蒼白但豐富（天才

往往都是這樣）。他的表情，溫柔明亮的眼神，嘴的微笑，無一不是他內心才華的表露。」其他許多同時代的人、朋友、詩人、音樂家和畫家，都各自在回憶裡大談舒伯特的外貌、生活習慣和性格，其中既有眞實，也不乏杜撰。

他的形象被用油畫、素描以及平版印刷過無數次，但根據大多數的敘述和肖像來判斷，舒伯特的外表可以說再普通不過的了，就跟維也納郊區任何一位小學助教沒有不同。他毫不起眼，不像貝多芬那丘比特式的獅子頭，一眼就讓人看出此人非比尋常，尤其是他那副手握禮帽、迎風飄蕩的蓬亂頭髮、疾走如飛地穿過城防區、一邊低頭陷入沉思的模樣，更使人加深此人非同小可的印象。舒伯特的外表跟大眾心目中的天才形象，毫無相同之處。

他的內在靈魂在外表上也看不出來，而是深埋其中。這個人的閃亮之處——如金子般的心、深沉的氣質——是無形的。但他內心深處卻靈感泉湧，他那多產的神秘創造力就根植在此處。他的天性並不頤指氣使、咄咄逼人；相反的，他十分浪漫、依賴、內向。葛利爾帕澤寫過一首輕快的小詩，詩中羨慕地描寫了這位維也納音響詩人的心態；開頭是這樣的：「我名叫舒伯特／舒伯特就是我／我就是這樣／我就是我……」

坦誠質樸，不善交際

不管同時代的人對舒伯特的外表描述差距有多大，但所有熟悉他的人，在某一點上卻是看法一致的，就是他爲人坦誠，毫不做作。葛利爾帕澤的朋友凱蒂・弗羅里希（Käthi Frölich）這樣寫道：「他的性格十分惹人

喜愛。他不像許多人那樣嫉妒人，從不吹毛求疵和強詞奪理。他聽音樂，不管作曲者是誰，只要音樂優美，他就讚賞。他會抱拳撐著下巴，坐在那兒聽得入迷。他的天真淳樸和率直無邪，簡直無話可說。」特別謙虛（甚至到了害羞的地步）是他的一大特點。他還是個男孩時，曾向好友史潘吐露，他有時會偷偷想：「我說不定有一天會做出一些大事」，但馬上補充說：「可是在貝多芬之後，誰還敢這樣試呢？」

有一次，在他已經寫出不少傑作之後，有人請他作曲，他回答：「我沒有一部完成的管弦樂團作品可以拿出來認真地奉獻給世界；另一方面，已有許多大師寫的名曲，如貝多芬的序曲《普羅米修斯》、《柯里奧蘭》（Coriolanus）和《艾格蒙》等等。所以我必須請您原諒，恕我不能從命。因為假使我獻上的是平庸之作，我就會砸了自己的招牌。」

另一次，晚會上演唱了許多首他的歌曲。據安娜·弗羅里希說，他當時大叫：「夠了！我開始感到厭倦了。」另一次在卡洛琳·馮·金斯基公主（Princess Karoline von Kinsky）的客廳裡舉行的音樂會上，舒伯特在為自己的作品伴奏。大伙兒都對歌唱家宣斯坦男爵的演唱如癡如醉，卻沒有一個人注意到歌曲的作者，只有女主人金斯基公主試圖「彌補這一忽視，便大加讚揚舒伯特。但舒伯特答道，他感激公主的誇獎，但懇求她不要再為他操心，因為他已習慣被忽略，並寧願自己一個人默默地待著。」如果有人當著他的面讚揚他的作品，他就會猛搖雙手使勁否認。

有一次，當他聽到一首他很久以前、自己都忘記了的創作時，他既詫異又欣喜，說沒想到自己竟能寫出這麼優美的音樂！舒伯特是活在一個沒承認他偉大天才之處的世界，所有的自我宣傳和推銷，都與他謙遜的天性不符。

不像專橫傲慢的貝多芬，舒伯特既沒有他的力量，也沒有他的自信。貝多芬意識到自己的才華，便加以積極的開發，為自己的作品上演打開一條坦途。舒伯特則是默默地但自由地走自己的路，並把這視為優先，任何像是爭取同情和要求權利之事，他都會以真正維也納人的那種與世無爭的超然態度躲掉。他坦誠質樸的本性容不下藝術上的自負和虛榮。如果他的音樂崇拜者前來膜拜他，他反而會更躲進自己的世界。

年輕的德國詩人霍夫曼・馮・法勒爾斯列本（Hoffmann von Fallersleben），是舒伯特的狂熱崇拜者，講述了這麼一件事：

　　我一再向帕諾夫卡（Panofka）表示，希望認識弗朗茲・舒伯特。帕諾夫卡回答：『好，咱們去一趟多恩巴赫，大家發現舒伯特夏天經常在那裡，最好到那兒去拜訪他。』於是一天晚上我們就坐馬車去了多恩巴赫。下榻『奧地利女皇旅館』後，我們問的第一個問題就是『舒伯特是否住在這裡？』對方回答：『他已經很久不在星期天來多恩巴赫了，但明天也許會來。』於是我們就寄望星期一。

　　第二天早上我們去林中散步，躺在草地上吃早飯，然後回旅館去找舒伯特，沒找到。吃過晚飯，我們只好乘馬車無功而返。接著我們又想出一招：發邀請函給他，請他光臨『魏森沃爾夫酒家』與我們共進晚餐。我們為他準備貴賓席，開一瓶好酒等他來。嘿，他沒來！我們只好自己把酒喝了。半個月後，在耶穌升天節那天，在圖書館下午兩點關門之後，我又和帕諾夫卡驅車去找舒伯特，但這次是去努斯多夫（Nussdorf）。結果又沒找到。

　　我們繼續趕到海利根施塔特（Heiligenstadt），然後又來到格林青鎮（Grinzing）。這裡的葡萄酒很難喝，但有個美麗的公園可以逛，裡面有個老提琴手在演奏。這時帕諾夫卡驚呼：『他來了！』說完他便朝著舒伯特迎上去。舒伯特當時正和幾個朋友在找座位。帕諾夫卡把他請到我面前。我欣喜若狂，熱烈地向他問候，順便說找他可真是不容易，然後說總算見到他，感到十分榮幸。舒伯特倉皇地站在我面前，手足無措，不知說什麼好，總算寒暄了幾句話，便匆忙告辭離開了我們，從此我們就再也沒見過他。

　　後來我對帕諾夫卡說：『這有點過分。我現在覺得還是別見到他為好。我萬萬沒想到這位寫出如此優美神聖旋律的作曲家，竟是個如此冷漠、無禮的普通人。再說，他除了對我們無禮之外，他跟維也納的任何一個普通人也沒什麼兩樣；他的維也納地方口音很重，穿著乾淨襯衫，裁剪合身的外衣、戴著漂亮的禮帽，跟任何維也納人沒什麼分別。從他的表情和整個言談舉止，我找不出絲毫地方像我心目中的舒伯特。』

　　不過，舒伯特偶然也會丟掉謙恭的面具，露出天才藝術家高傲的鋒芒。鮑恩菲爾德講述了在博格納咖啡店發生的事。一次舒伯特和朋友們在那裡聚會，正巧卡恩特內托劇院樂團的一些成員也在場。這些人見到舒伯特便大聲抱怨這位大師拒絕提供獨奏曲給他們的音樂會這件事。這些樂師還說，身為藝術家的他們並不比舒伯特差，維也納還怕找不出更好的音樂家嗎？舒伯特聽了這話大發雷霆，吼道：「藝術家！藝術家！你們還配自

稱爲『藝術家』？！瞧瞧你們這些人，一個嘴裡叼著根木管，另外幾個鼓著腮幫子吹號！你們說這叫藝術？這只不過是種技術，你們靠它賺錢而已。你們全都是些拉琴的、吹管的罷了！除此之外，你們什麼也不是。但我可是藝術家。我是！我是舒伯特——弗朗茲・舒伯特；全世界都知道我；我寫的東西就是了不起，偉大而美妙；你們就寫不出來，欣賞不了；而且我還將寫出更美妙的曲子……我才不像那些愚蠢報紙說的那樣，只是個粗製濫造的鄉村作曲家呢！隨便這些傻瓜怎麼說吧……。」

雙重性格

舒伯特有雙重性格，他的生活能高能低，他的氣質使他既在塵世及時行樂，又在神聖的天國邀遊。他時而像孩子般歡樂天眞、充滿活力，時而卻像世上的任何一個憂鬱症患者那樣萎靡不振、情緒低落。

正如鮑恩菲爾德所說，這位音響詩人有雙重性格。「一方面當舒伯特情緒高昂、跟他的朋友們鬧飲時，他身上奧地利人那種耽於感官享樂的粗俗，便猛烈地冒出來；但另一方面，在這狂歡的背後卻始終籠罩著憂鬱惡魔的陰影。他眞的沒有什麼惡意或壞心，就是在這魔影的籠罩下，他才在抑鬱的時刻寫出那些最優美的、充滿哀惋淒情的歌曲。」正是他才華中的這神秘和悲劇性的一面，才猛烈而富爆炸性地展現在他的音樂創作中，縱使沒有貝多芬那種巨人般的力量，但卻以溫柔可親的方式更加感動人。這種悲劇元素我們在其他天才音樂家的作品中也可以見到，如莫札特、克萊斯特、雨果・沃爾夫（Hugo Wolf）等人。

就在舒伯特的精神努力奮鬥、發奮向上的同時，他的肉身卻註定要貧

困一生。他那溫和柔弱的性格使他有可能以一個宿命論者的平靜眼光來看待人生；他不怨天尤人，也不奮起抗爭；他似乎逆來順受、與世無爭，認為自己此生只能在幸福邊緣徘徊。雖然他沒有穩定的居所，沒有音樂家的正式身份與地位，貧困如洗，在短暫的一生中得不到大多數人的承認，但他卻比我們大多數的人都更早地認識到，一切世俗的榮華富貴皆身外之物，生不帶來死不帶去。

他很年輕時就已有過對人類悲劇的可怕預感，孩提時代的他就探索過無底的深淵，還差點叩開死亡大門。這種抑鬱一直壓迫著他，他只有透過狂熱地作曲，才能暫時擺脫這惡魔的糾纏。

憂鬱經常在他孤獨的時候，使他成為一個語言及曲調的詩人。1825年，當疾病的威脅籠罩他生命的時候，他寫下了《我的祈禱》這首詩。他在日記裡吐露過憂鬱引起的痛苦感覺：「沒人能理解另一個人的痛苦和歡樂。我們以為我們大家都在一起，但實際上彼此都相距甚遠。唉，發現這個真理可真痛苦！」

有時，他把這種痛楚向朋友一吐為快。譬如他寫信給在羅馬的畫家庫佩爾魏澤，表示：「我是世上最不幸福、最痛苦的人。想想看，當你了解你的健康已壞到不可能再好的程度時，你是什麼滋味；當你見到你最美好的希望破滅時，你又作何感想。幸福、愛情和友誼對我而言只有痛苦，別無它物。」然而，他靈魂裡的抑鬱和對揭開神秘的面紗，讓事物露出真相的渴望，只有在他的音樂裡才得到最酣暢淋漓的表達。他的《冬之旅》就寫得十分揪心和感人：「我看見一位哲人站在眼前，在我的面前巍然不動。」……「烏鴉讓我不斷地看見忠誠與信義，直到走進墳墓」等等。

當然，這位大師也不總是看到生活的陰暗面。舒伯特學會了藉由藝術

跟抑鬱搏鬥，並戰勝心靈危機。這時的他會擺脫低落的情緒，趕去和親愛的朋友們歡聚，歡樂地暢飲。這時維也納人快樂的天性會在他體內甦醒，維也納人的粗獷豪放和奧地利人的隨和放浪，會在他身上展露無遺。

身為一位十分年輕的藝術家，他也像維也納城中所有及時行樂的文人騷客一樣，需要放鬆和娛樂，只有透過享受平靜與和諧的娛樂，才能激發這些人去從事更高的精神追求。

舒伯特在他那些可愛忠誠的朋友中，找到了歡樂輕鬆的氣氛。他的友人史潘、朔伯爾、施文德、休騰布倫納兄弟、麥耶霍夫、鮑恩菲爾德、庫佩爾魏澤、金格爾、拉赫納等等，全都非常珍惜和舒伯特的友誼。他雖然在物質上一無所有，但卻擁有罕見的才華，能淨化和昇華他們的精神生活。

和這些摯友的往來對這位作曲家來說，也不啻是一種恩澤，使他從嘔心瀝血、精疲力盡的藝術創作中得到鬆弛和休閒。它也是一種逃避世俗的方法，畢竟在他譜寫天音的同時，塵世的慾望也像妖魔一樣誘惑著他。友誼提供他換環境的新鮮感，使他不時來到青山綠水的鄉村，到格林青和多恩巴赫旅遊，或在夜晚跑到維也納某家煙霧繚繞的啤酒館或咖啡廳的朋友之間，吸著煙斗喝上幾杯，在天真無邪的歡歌笑語中，驅散一切哀愁和煩惱。

此外，在一些高雅的市民住宅中，有時會舉辦舒伯特作品音樂會，那些友善的男女主人圍在他身邊，把他當兄弟一樣愛戴和崇拜。他為他們伴奏，他們翩翩起舞、嬉笑玩鬧和調情；此時的舒伯特暫時走出靈魂的抑鬱性自閉，為這些快樂無羈的狂歡者奏樂。

大自然激發創作靈感

　　除了友誼，享受美妙的大自然也是舒伯特生活中的一道亮麗的風景。他把對大自然的摯愛深情地表現在他的歌曲、交響曲和四重奏裡；風情萬種的自然界吸引他如同吸引貝多芬一樣，把他們從城市的狹小空間中誘到鄉村。呼吸新鮮空氣，在自然的懷抱裡自由活動，對他這位浪漫主義者來說，是生命的一部分。在森林那聖殿般的寂靜中，在鳥語花香的古老花園裡，他的繆斯女神採集著詩意和難以磨滅的印象……。

　　如果我們想要徹底了解舒伯特以及他的創作，就必須熟悉維也納的自然風光才行。這位「小香菇」對大自然的熱愛和崇敬，恐怕僅次於貝多芬了。但舒伯特與貝多芬這位巨人對待自然的方式還不太一樣。舒伯特不會直接在自然裡尋找音樂創作的靈感，他不像貝多芬那樣，每天都背著雙手、蓬亂著頭髮頂著風、執著地在田野和大街小巷上走來走去，在自然界裡尋找逃避現實的庇護所。舒伯特喜歡平靜地享受自然，在朋友們的陪伴下，去別人舒適親切的鄉村別墅旅遊度假。

　　「夏季，他定期出城去鄉村，」史潘寫道，「但有時他也會因為在某個美好的夜晚吃喝玩樂，而忘了照約定去某個名門大戶演奏，因此得罪了這家人。但他對此卻毫不在意。由於他喜歡在好友陪伴下去鄉間酒館飲酒，所以招致某些惡意誹謗，說他是個醉鬼。但事實上他很節制，即使在很熱鬧的情況下，也不會喝得過度。」

　　舒伯特可以聽到自然的聲音，哪怕只稍微接觸了一下，都可以撥動他心靈上的琴弦，使他在維也納的所見所聞，都彷彿歌唱起來：那灑滿陽光的草地，和花園的竊竊細語，那林木樹木的神秘呢喃，那溪流湍急的流淌，朦朧月色下遙遠城市的呼吸，風向球旋轉的聲音，郵政馬車經過村鎮主要街道吹響的號角聲，院落裡的雞鳴狗吠……還有流浪樂師搖著手搖風

琴的把手、伸出一只盤子挨家挨戶乞討錢的動靜，這一切全都逃不過大師的耳朵。

在草地和森林的交界，蜿蜒流淌著一條「嘩嘩」吟唱的銀色小河，鱒魚在裡頭飛速地穿梭；在門前的井旁，站著一棵古老的歐椵樹……這個利希騰塔爾小學校長的兒子，一生都受到命運的不公平對待，只有當他在和煦飄香的春夏之夜、坐在格林青、努斯多夫、多恩巴赫和薩爾曼斯多夫（Salmannsdorf）等地，那開滿石竹花、薰衣草花和玫瑰花的庭院裡啜飲著葡萄酒邊夢幻時，才感到輕鬆和幸福。

周圍遠近到處都傳來小提琴的傾訴和吉他的歌鳴；維也納民間音樂的3/4拍節奏不絕於耳。生長在一般民眾間的舒伯特，聽到這些音樂，就等於聽到了自己的心聲。他常常靜靜地坐著沉思，趁著微醺在腦海裡編織著美妙的新旋律。此時此刻他不會跟任何人交換身份；因為他意識到身為一名身懷佳藝，並有能力將她奉獻給人類的藝術家，是多麼幸運和值得自豪。

舒伯特誕生的那棟房子後面，風景就很優美，在那些畢德麥雅式小民宅的後面，佈滿了花園、果園和茂密的爬藤。年輕作曲家有一次在日記中寫道：「數個月過去之後，我又開始散步了。一個炎熱的夏日過去之後，夜晚到來。這時沒有什麼比在魏靈和多布林之間的綠色田野裡散步更愜意的事了。這些田野好像是天生供人散步的地方。當時是黃昏，我和哥哥卡爾一起散步。我的心情非常舒暢，經常站住，並大聲感嘆『好美的景色！』」舒伯特喜歡散步的那條道路，會一直延伸到海利根施塔特山谷。

道路繼續延伸，會經過當年貝多芬和青年葛利爾帕澤一起度過一個夏天的那棟房子，然後橫穿格林青林蔭大道，通向格林青村。這裡的低矮淺黃色民宅卻有十分醒目的前門，從院子裡飄出歡快的民間音樂，牆壁上爬

滿常春藤。附近有一個小廣場和一座歌德式的教區小教堂，內有巴洛克風格的精緻小塔，曾讓施文德畫成一幅名畫，描繪了舒伯特、鮑恩菲爾德和拉赫納在一座涼亭裡互相敬酒的情景。

接著，這條路穿過層層爬藤，盤旋上山，隱沒在一大片鬱鬱蔥蔥的山毛櫸林裡。這片樹林像聖殿般莊嚴肅穆，靜悄悄地像是通向永恆。貝多芬在這裡散步時，構思了他那首如詩似畫的《田園交響曲》（*The Pastoral Symphony*）的小徑，也在舒伯特經常遊覽的這片風光秀麗的範圍之內。此外，貝多芬時常流連忘返的卡倫山，和沙夫山周圍的那些葡萄園、草場和峽谷，其間點綴著一些夢幻般的出產葡萄酒的小村莊，春天時桃花盛開，也是舒伯特常去的地方。

舒伯特還常去莫德林及其周邊地區采風。這裡是舒伯特選中的世外桃源，是個鮮花盛開、葡萄遍地、到處歌舞昇平的好地方。他在這裡感受到無盡的愜意。他還在這裡體驗了從苦難人生的憂傷煩惱超脫至天堂般歡樂的創作狂喜。舒伯特的許多作品在這裡問世，許多不朽的旋律，從《磨坊主人之歌》和《冬之旅》、從鋼琴奏鳴曲和舞曲、從數百個弦樂四重奏和交響曲的主題中，流入我們的心田。

但是，舒伯特的漫遊範圍，還不僅於維也納周圍的鄉村。他曾數次到上奧地利進行愉快的、「真正多愁善感的」旅遊。那裡是安東・布魯克納的家鄉，是典型的森林、溪流和果園之鄉，是巴洛克風格的壯麗教堂和修道院的勝地。他曾去過莫札特的故鄉薩爾茲堡，攀登過施泰里亞省巍峨的阿爾卑斯山。第二章已有說到他和歌唱家沃格爾去這些地方旅行時寫給他哥哥斐迪南的信。他在這些信中，深情地描繪美好的大自然，傾注了濃厚的浪漫情感。

文化與藝術的修養

　　儘管舒伯特很窮，但他藝術家的那一面，卻是內心充滿了歡樂豐富的精神寶藏，及充沛的創造力，這些都是物質上的憂慮煩惱所無法剝奪的。音樂蘊藏在他心中，這音樂唯有眞、善、美才能啓動；音樂比任何物化的歡樂和痛苦都來得深刻而神聖，音樂把他的全部生命改造成一場宏偉的人以心對天國的對話。

　　他的生命是在不顧（或超脫）日常煩惱的情況下度過的。他整日以嚴肅的態度和工蜂般勤勞不停地工作，被他的朋友莫里茲‧馮‧施文德形容成無人味的機器。一大早他就開始侍候他的音樂繆斯，直到她下午離他而去，但每次都留下一件音樂珍品。幾乎沒有任何音樂家像舒伯特那樣，爲世人留下這麼豐富的音樂寶藏；在如此短暫的一生中寫下題材如此廣泛、體裁如此多樣的傑作，這只有莫札特可與之媲美。若不是他擁有罕見的道德情操力量，及樂於工作勤於奉獻的寶貴精神，這根本辦不到。

　　他的一生就是與樂思洪流無休止「抗爭」。是眞誠追求完美境界的一生，他在調動身上的每根神經和每一條纖維在工作。他把自己完全奉獻給了精神和感覺，在藝術的祭壇前犧牲了自己的精力和健康。當他創作時，他忘掉了周圍的世界；他的靈魂長出了翅膀，受到某種神力的吸引扶搖直上。

　　身爲純粹的音樂大師，舒伯特屬於維也納古典音樂的偉大作曲家。他的創作起始於葛路克，延續於海頓和莫札特，並在貝多芬那個時期達到最高點。

　　舒伯特除了繼承和發揚他前輩的創作風格之外，還另闢蹊徑，開創了浪

漫主義音樂的先河，挖掘了音樂的新的深度。因此，他的作品跟海頓、莫札特和貝多芬的音樂一樣，直到今天仍保持了初創時的全部意義和魅力。

　　就其所接受的音樂教育而言，舒伯特不像莫札特接受那麼全面而徹底的音樂教育。莫札特的父親本身就是文化素養和成就都非同一般的音樂家，而且是小莫札特最嚴格和最值得崇拜的教師；他極力地訓練兒子，讓身為音樂神童的他在上流社會的圈子中初次登台演奏。舒伯特也沒有青年貝多芬的優越條件，貝多芬有幸成為波恩管風琴家尼弗（Neefe），和奧地利人申克（Schenk）及阿爾布萊希茲貝爾格的弟子，接受他們極有價值的指點和引導。當然，維也納宮庭的樂團和唱詩班為少年舒伯特提供了極佳的音樂培訓，但舒伯特主要還是靠自己的才華和本能自發成才，此外，還靠浪漫主義的「時代精神」薰陶。這個早熟的男孩正是在這種時代精神的薰陶下自學和提昇的。舒伯特只在薩利耶里那兒接受過短期指導，而且那裡的體系古老傳統，方法呆板枯燥，對生性浪漫、成長迅速的小伙子來說影響不大。

　　因此，舒伯特身為一名登台演奏的音樂家，在某種程度上，可以說是一名極有才氣的業餘愛好者，一名演奏藝術上的自學成才者。他從沒在演奏上達到大師級的程度。他不像躋身當時著名鋼琴演奏大師行列的莫札特和貝多芬。不過，經他雙手彈奏出來的音符，都是那樣充滿歌唱性。休騰布萊納告訴我們：「他是個不優雅、但十分準確和流暢的鋼琴演奏者。他為自己寫的歌曲伴奏十分精彩，節奏都很準，可以像老薩利耶里那樣輕鬆地讀譜演奏。他用他那雙短粗肥胖的手指，駕馭了他自己奏鳴曲中最難表現之處。」

　　身為指揮家，舒伯特也不像宮廷樂團指揮的葛路克，和擔任埃斯特哈

齊親王府邸的小教堂音樂指揮的海頓那樣聲名顯赫。他畢生都沒有在演繹自己的作品方面受到矚目，也從沒擔任過任何樂職。

在文化修養方面，他也不像貝多芬那樣有著高深智慧和廣博的知識，貝多芬對所有的文化和藝術思潮及運動都很有興趣，尤其對當代文學情有獨鍾。舒伯特則完全是個音樂家，因此也是一流的音樂評論者。安塞爾姆·休騰布萊納說：「他評論音樂總是一針見血、一語中的。他跟貝多芬一樣，都是很苛刻的評論家。」

舒伯特深深地敬仰貝多芬、莫札特和韓德爾。他最喜愛的音樂作品是貝多芬的交響曲（尤其是《c小調第五號交響曲》）、莫札特的歌劇《唐璜》及《安魂曲》（*Requiem*）和韓德爾的《彌賽亞》（*Messiah*）。「早年當樸實的小學助教時，他曾囫圇吞棗似地博覽過現代書籍，並透過跟有知識的朋友交往來提高自己的文化修養。他的天分加上極強的感悟力，彌補了他所受教育的欠缺，並使他很快達到了只有少數菁英才能達到的那種境界。」

雖然他極富才華，但也像所有藝術家那樣，或多或少地受到古今文化藝術的影響，所以他的創作在很多方面，都受到他的前輩和當代人的影響。他受到的薰陶，與一些前輩大師，像是韓德爾、葛路克、海頓、莫札特一樣，所以他恪守奏鳴曲、交響曲、賦格曲和主題變奏曲的傳統創作方式。這些音樂體裁形式雖古典，但卻讓他以豐富的幻想注入了新鮮的浪漫情調和內容。

貝多芬的深遠影響

在他同時代的人當中，貝多芬對年輕的他的影響最大。沒有人像舒伯

特那樣深受這位大師泰坦般力量的震撼；也沒人像舒伯特那樣瞭解貝多芬宏偉音樂之要旨和精髓。貝多芬一直都是他心目中的理想，指引舒伯特成為他較溫柔優雅、更女性化一些的音樂伴侶。

「誰還敢在貝多芬之後嘗試什麼呢？」少年舒伯特在神學院時曾對好友史潘這樣說過。有一次他放學後匆匆回家，在路上看見一則海報：「在卡恩特內托劇院將公演貝多芬的歌劇《費德里奧》」。他跑到一家古玩店賣掉了一些書才買了一張票。另一次他好不容易才得到一份稿，是貝多芬親筆創作的歌曲《我愛你如你愛我那樣》（*Uch liebe dich so wie du mich*）。他興奮地在手稿扉頁上寫道：「不朽貝多芬的這份手稿於1817年8月14日成為我的。」他接著在手稿的一張空白頁上，創作了一支充滿對大師景仰的曲子。

還有一次，他在和勃勞恩塔爾（Braunthal）的作家勃勞恩（K. J. Braun）熱烈地談論貝多芬時，說：「他無所不能。但我們卻不能理解他做的一切。多瑙河水要再流淌很久，人們才會完全理解這位偉人所寫的一切。貝多芬不僅是所有作曲家中最崇高最富創造力的一位，而且還是最有勇氣的一位。他不論寫戲劇性、史詩性、抒情性還是散文性，都同樣精彩；總而言之，他無所不能。」

難怪舒伯特感到有必要反覆聆聽貝多芬所有重要的作品。難怪這位年輕的信徒要不遺餘力地拚命仿效貝多芬。所以，舒伯特的才華，才有時在交響曲、室內樂和鋼琴奏鳴曲領域接近了這位「泰坦」的成就，而在抒情曲和歌曲領域，甚至超越了貝多芬。

舒伯特從貝多芬作品中得到的啟示是巨大的，他跟貝多芬的師承關係，一如貝多芬跟前輩海頓和莫札特的師承關係一樣。貝多芬對舒伯特的

藝術發展有著舉足輕重的作用。儘管這兩位藝術家的性格氣質截然相反，努力方向也不一樣，但舒伯特的藝術手法卻是效仿貝多芬的。貝多芬是名鬥士，他英雄般的音樂縱橫馳騁，無限擴張；他的拿手好戲是交響曲。而舒伯特卻相反，將其才華淋漓盡致地施展在抒情歌曲、鋼琴夢幻曲和室內樂領域。

舒伯特的音樂中，也許時常響起貝多芬音樂的回聲，但這並無損於他跟貝多芬都是獨樹一幟開先河的天才。他那神奇的創造性，使他有能力將任何下意識吸收的動機、樂思或主題，加在自己匠心獨具的運用和處理，讓它們在這過程中成了道地的舒伯特創作。一般來說，他自己豐富如泉湧的樂思，大大超過了任何可能來自他途的動機。

舒伯特「呱呱」墜地的時候，莫札特已經踏進死神的門檻，海頓已經取得了他最輝煌的成功，貝多芬的才華則正在他那鋼鐵意志和強大頭腦的激勵下，向音樂前無古人的高峰攀援而上。器樂音樂最終完成了風格上的徹底演化，先是韓德爾和巴哈利用即將過時的體裁取得了偉大的效果，隨即海頓、莫札特和貝多芬取而代之並突破，以其創新名震樂壇。

藝術歌曲的巔峰

在歌劇領域，小歌劇及喜歌劇透過葛路克和莫札特的手，臻於古典主義的完美。音樂繆斯只剩下一個孩子還有待於發育成熟、出落成美人，這就是抒情歌曲，或曰「藝術歌曲」。

德國合唱劇的發展，以及對民間歌曲中豐富的詩歌寶藏的挖掘，爲德國藝術歌曲從古老的模式中脫胎換骨，開闢表現的新路。

在詩歌領域，是赫德最先把詩人們的注意力轉移到神奇的民間詩詞上面。然後是布爾格爾（Bürger）、赫爾蒂和施托爾貝格（Stolberg），嘗試把赫德的觀點運用在敘事曲和歌曲創作中。最後，歌德將德國藝術歌曲提昇到歌曲藝術中迄今無人到達的境界。

彼得・舒茲（Peter Schulz）在創作他的著名歌集《民間曲調的藝術歌曲》（*Lieder in Volkston*，1782年在柏林出版）時率先遵循了赫德的觀點。之後，約翰・弗里德里希・萊夏爾特（Johann Friedrich Reichardt）成爲最多產的藝術歌曲作曲家。他在歌詞挑選上十分細心；他不用哥廷根（Göttingen）詩人的樸素詩歌，而選用歌德和席勒的抒情詩來作爲歌詞。歌德的音樂顧問卡爾・弗里德里希・澤爾特（Karl Friedrich Zelter）遵循了他的榜樣。澤爾特的詩和敘事曲與敘事曲的創始者約翰・魯道夫・楚姆施蒂格的作品一樣，對敘事曲的兩位大師舒伯特和洛維影響很深。

在奧地利，尤其是在其阿爾卑斯山區，從古代起就一直流行和著音樂伴奏的民謠（Volkslied），也叫敘事歌曲，它豐富了維也納樂派的音樂。

歌曲這種藝術形式（在奧地利）主要開始於1788年，約瑟夫二世皇帝成立了「全國合唱劇協會」，並且在創立儀式上，演唱烏姆勞夫的《山騎士的侍從》（*Bergknappen*）。從此歌曲創作蓬勃發展起來。安東・施蒂凡（Anton Steffan）在這方面的成就尤其令人矚目；他寫了《爲鋼琴而作的德國藝術歌曲集》（*Sammlung deutscher Lieder für das Klavier*）。此外，音樂家霍夫曼（Hofmann）、弗里貝斯（Friberth）、魯普萊希特（Rupprecht）、舒伯特的老師霍爾澤等人，都寫了不少歌曲。

威廉・克拉伯（Wilhelm Krabbe）寫道：「結果產生了三種新型的歌曲。傷感調，後來演變成偉大的歌劇詠嘆調和小詠嘆調；施蒂凡寫的歌曲

有很豐富的器樂伴奏，他在這方面的成就尤其突出。霍爾澤是位旋律大師，魯普萊希特則在抒情歌曲創作上才華出眾。」

　　至於維也納古典樂派的大師海頓、莫札特和貝多芬，他們的歌曲創作時常展現出詠嘆調和清唱劇（大合唱）的古老藝術形式和風格的傾向，其中宣敘部以朗誦方式提供歌詞（詩文）的含義，同時詩歌的節奏（韻腳、韻律）由相應的音樂節奏伴隨。因此，海頓的歌曲有大部分受到歌劇詠嘆調的影響，如他的《忠誠》（*Treue*）、《滿足》（*Genügsamkeit*）和《同情》（*Sympathie*）；但他也有一些真正的藝術歌曲，如《小夜曲》（*Ständchen*）和旋律優美的《致友誼》（*An die Freundschaft*），尤其是他的神劇《創世紀》（*The Creation*）和《四季》（*Jahreszeiten*），及他寫的奧地利國歌，更是藝術歌曲的典範。

　　莫札特在維也納藝術歌曲發展的貢獻比海頓還大。他有許多藝術歌曲是舒伯特浪漫抒情歌曲的先驅，如他為歌德的《紫羅蘭》（*Veilchen*）配樂的歌曲，和優美的《夜晚的心情》（*Abendstimmung*）。貝多芬的早期歌曲的形式完全是分節歌曲式的，有點像十八世紀的頌歌，如為歌德詩譜曲的《五月之歌》（*Mailied*）。至於貝多芬歌曲創作，比較成熟的是屬於維也納的「情緒抒情歌曲」（Stimmungslyrik），這部份深受莫札特的影響，傑作有馬蒂松作詞的《阿德萊德》（*Adelaide*）和六首「蓋勒特」（Gellert）歌曲（本質是宗教讚美詩）。貝多芬歌曲創作的巔峰之作，是為歌德的詩譜曲的歌曲，其中以《致遠方的愛人的歌曲集》（*Liederkreis an die ferne Geliebte*）為最佳，浪漫的情調跟舒伯特的藝術歌曲很接近。

　　這些德奧樂派的音響詩人透過這些創作，賦予歌曲浪漫情調、民謠元素，和相應的音樂風格。他們把詩文（歌詞）原有的韻律，都保存在音符

裡，並且用和諧的伴奏和精美的音樂，盡可能忠實地傳達原詩的精神或神韻。舒伯特則註定繼承了這些作曲家的衣缽，視為偉大使命，將德奧藝術歌曲發展到極致。

舒伯特剛好趕上德國浪漫主義的鼎盛期。在德國也是詩歌率先發展，充滿了強大的浪漫主義表現力。荷爾德林（Hölderlin）那極富同情心的作品，都是渴望人類和自然界統一的夢想；這位天才詩人想像自己已在古希臘的世界裡，找到了這種境界。施雷格爾兄弟和蒂克選擇超自然的魔幻世界，作為藝術表現的主題，奇思怪想成了他們詩歌創作的主流。敏銳而優雅的青年詩人諾瓦利斯，則希望以藐視一切歷史、科學和現實環境的詩的精神，來令世人感到耳目一新。

對許多德國浪漫主義者來說，當時那充滿了音樂的維也納是實現他們夢想的麥加。他們湧進這座擁有莫札特和貝多芬的城市，朝聖者裡面，有克萊門斯‧布倫塔諾、弗里德里希‧施雷格爾及他的妻子多羅希亞（Dorothea）、札查里亞斯‧魏納（Zacharias Werner）、亞當‧穆勒（Adam Müller）、畫家奧沃貝克，以及那兩位魏茲（Veits）。對人生充滿渴望和嚮往的青年學生埃申多夫（Eichendorff），也加入朝聖者的行列，激動不已地走進奧京。他在這裡與那些浪漫主義文藝運動的領袖相會，成為一名奇妙的詩人……。

浪漫主義時代終於降臨維也納，蒂克、施雷格爾、諾瓦利斯和埃申多夫，熱烈嚮往和謳歌的那朵藍色的魔花和那月色朦朧的精靈之夜，在舒伯特身上變成了色彩斑爛、如詩似畫的音樂。

舒伯特在年幼時就把他的繆斯女神帶到了萬樂之源的藝術歌曲面前。年僅十四歲的他，就能把所有能讀到的詩譜成歌曲，創作了類似敘事曲的

戲劇性歌曲《哈加爾的悲嘆》、《殺父者》（*Der Vatermörder*）和《葬禮幻想曲》（*Leichenfantasie*）。十五歲時，他創作了他的第一首純抒情的作品《哀歌》（*Klagelied*）。當時他仍處在深受海頓和莫札特影響的模仿階段，歌曲也像萊夏爾特和澤爾特的歌曲那樣是一段一段的。但不久，他自己的作品就出來了。

他那充斥著浪漫精神的心靈，開始尋覓新的表現方法，竭力賦予旋律新的含意，並令伴奏部分更豐富、細膩和考究。處女地於是得到開墾，金門一扇扇被打開，旋律一首首從他那靈魂的神秘泉眼中湧出，用音調描繪的巨大能量被發掘，適合表達浪漫情感的體裁不斷被發現。旋律從詩韻中流淌，吟誦和歌詠融爲一體。於是，歌曲之於舒伯特，就像交響曲之於貝多芬、歌劇之於莫札特和樂劇之於華格納；她成爲舒伯特藝術創造力的巔峰所在，也堪稱是整個歌曲史上的核心和轉捩點。

由於他從前輩、音樂抒情大師舒茲、尼弗、萊夏爾特和澤爾特的遺產中，吸收了大量精華，又以莫札特和貝多芬爲代表的維也納樂派爲出發點，開創了根據歌詞內容和韻律實施和聲的新路，所以，他的藝術歌曲就成了後人進行抒情性藝術創作的堅實基礎和不盡源泉；也就是說，若沒有舒伯特，舒曼、布拉姆斯、李斯特和雨果·沃爾夫就無法在這方面取得成就。正是舒伯特在所有人之前，開創了朗誦、旋律與伴奏和聲的新路，並把詠嘆調從宣敘調中解放出來。現代歌曲構成中，一切較新和最新的成分，不是遵循舒伯特的模範，就要從他的創作中得到啓示。

舒伯特的旋律中有某種獨特的東西。即使它們的開頭讓人想起他的前輩和同時代的人，但舒伯特自己的特點很快就會脫穎而出。某個樂派和傳統或許曾經幫助了它，時代的風格大概也影響過它的結構和變化，然而它

那迷人的優雅、甜美和溫聲、豐富的情緒和感覺以及詩情畫意,卻是舒伯特自己獨特的東西,也正是他的才華真正偉大所在。

他的旋律特別新穎別緻,無論出現在那裡,就能馬上聽出它是舒伯特的作品。而且它的變化、發展,還特別豐富;隨著他的樂思汩汩流出,它時而輕快跳躍,時而積蓄自然和原始之力,直至到達悲劇力量和永恆壯麗的巔峰。

在純旋律方面,舒伯特的成就前無古人,後無來者;他的歌曲比那些最偉大的歌曲家的歌曲,更多姿多彩和豐富多變。他的旋律的基礎來自民間和流行音樂,來自他們的民歌和鄉間舞蹈,彷彿是天人合一的產物,是自然與藝術的和諧統一及美化。他把這些民間元素加以吸收和創造,並藉由自己天真質樸多愁善感和才華,將它們昇華成精緻的藝術。

跟雷蒙德的詩歌和老約翰·史特勞斯的舞蹈節奏一樣,舒伯特的旋律也是源自奧地利人民的心靈。她們說的是奧地利人家喻戶曉的語言,是純粹的奧地利「土產」,有著輕快、搖擺的舞蹈元素,和維也納的那種高雅又淡淡哀愁的性格。

舒伯特有著鑽研歌詞,並用音樂完全表達其神韻的天賦,這是別的音樂家都無法做到的(除了雨果·沃爾夫)。如果哪首詩和他的幻想及心情相符,他心中馬上就會釋放出一種原始衝動,想立即找出合適的音樂再現方式,並引發一連串音符及節奏上的聯想,這就是所謂的「樂思泉湧」。舒伯特擁有非凡的能力,就是生活在風格迥異的詩人的作品當中,並感知其魅力,然後迅速從音樂上緊緊跟著她,並賦予她個性化的輪廓。

在歌曲的伴奏方面,就像在旋律上一樣,舒伯特也超越了他所有的前輩。儘管在鋼琴伴奏的複調結構上,舒伯特繼承了貝多芬的某些東西,但

把鋼琴的複調和聲與歌曲的旋律結合起來，卻是舒伯特的獨創。兩者密切吻合、渾然一體，彼此不可或缺。

舒伯特把用音樂生動闡述詩文的這門藝術，發展到最完美。紡車輪的飛速旋轉、小溪的潺潺流水、旗幟在風中飄舞的聲音、波浪聲、風的喘息……，每一種聲音，每一種情緒，每一個詞，無論它是湍急的河流，是波光粼粼的大海，還是黃昏中的鬱悶心情，林中樹葉的窸窣聲，夏夜天空中的電光，都能讓這位音響詩人憑其非凡的幻想，以恰如其分的音樂表達出來。他常常只用一個驚人的動機，就能從整體又從細節上活生生地勾勒出一首詩的特點，這個典型就是《冬之旅》。

擅長詩詞入曲

瀏覽舒伯特釋放心靈之音的那些詩歌，便可以看出大師對抒情詩的鑑賞有多麼廣泛。被他譜成歌曲的詩詞範圍極廣，涵蓋從十八世紀中葉到舒伯特去世的整個抒情詩領域，從烏茲（Utz）、馬蒂松、赫爾蒂、柯斯加騰、舒巴爾特（Schubart）、克洛普施托克、赫德、奧西安、施托爾貝格、施雷格爾、科爾納、克勞迪厄斯（Claudius），到歌德、席勒、魯克特（Rückert）、烏蘭德和海涅。舒伯特大量的抒情歌曲當中，大部分的歌詞都是歌德、席勒、威廉、穆勒和麥耶霍夫的詩。被他選中的詩人既有詩壇名家，如馬蒂松、席勒、克洛普施托克、赫爾蒂和奧西安，也有初入詩壇的無名小卒。但不管是誰的詩，只要它激發了舒伯特的音樂靈感，馬上就會被他憑著一股創作激情，而戴上美妙音符的花冠。

這些詩人當中，有許多名字被今天的人遺忘，但他們的作品卻因為舒

伯特的才華而名垂青史。像是《流浪者之歌》的作者盧貝克（Lübeck）的施密特（Schmidt）。今天已經沒有人聽過這個名字，但是舒伯特卻以音樂使他的這首詩大放異彩。它是舒伯特偶然在一本破舊的袖珍本書裡發現的（1808年自費印刷，私下發行，1815年公開出版）。而《流浪者之歌》現在是古今最著名的歌曲，全世界都在唱它。

當然，威瑪詩歌王子歌德在舒伯特的藝術歌曲創作中，是獨占鰲頭的。雖然他本人對音樂沒有特殊興趣和愛好（僅在斯特拉斯堡學過一段時間的大提琴；聽到優秀音樂作品也發表不出什麼高明的見解），但他的抒情詩卻啟發過所有德奧歌曲作家的靈感，從萊夏爾特、澤爾特、莫札特、貝多芬、舒曼、孟德爾頌、洛維，到布拉姆斯、李斯特和雨果‧沃爾夫。原因可能是他的詩歌有著非凡的音樂品質，節奏感和旋律性十足，譜成歌曲不費多少力就能取得豐富多彩的效果，所以讓所有歌曲作者都心馳神往。

歌德在詩歌方面曾深深影響了舒伯特，這就如同後來的海涅和埃申多夫（Eichendorff）對舒曼，以及莫里克（Mörike）深深影響雨果‧沃爾夫一樣。歌德那海闊天空、無所不包的抒情才華，在舒伯特身上找到了最適當的音樂闡述者。舒伯特無論是以最簡短的歌曲，還是用宏偉壯麗的讚歌，都能迅速抓住詩人的創作意圖和情緒，並以音樂再現詩中最小的細節，及詩中澎湃勃發的激情。

我們在舒伯特為歌德的詩譜曲的音樂作品中，可以找到藝術歌曲、敘事曲、浪漫曲、自然頌歌及宗教和哲學內容的樂曲。其中以歌曲《紡車旁的格麗卿》開頭的著名組曲，就是舒伯特1814年十七歲時創作的。甚至這第一首歌就是神來之筆，是伴奏十分藝術的第一首現代歌曲，開創了音樂抒情歌曲的歷史新紀元。歌中紡輪的運轉就是伴奏的動機，在其節奏鋪陳

下，人聲的歌唱從詩中湧出，並在「哦，他的撫摸！他的熱吻！」中達到悲愴和激情的高潮。

年輕的舒伯特為歌德的詩譜曲的第二項成功，是他在1816年創作的《魔王》。他的表現力在這首歌中得到更強大的發揮，節奏與和聲更豐富和別緻。鋼琴伴奏部分美麗如畫，把歌德這首敘事詩中的魔鬼元素表現得淋漓盡致，如快速的三連音表現魔鬼騎馬穿過陰霾密布的暴風雨；尖厲的不和諧音表現那個嚇壞男孩的內心折磨、恐懼和尖叫。這一切的交織造成了極富感染力的效果，最後在一段講述父親懷抱死去的孩子來到小旅店的宣敘中結束，十分感人且富有戲劇性。舒伯特在這首作品中，跨越了所有界限，創造了某種全新的效果。

有一些詩被他譜成了歌曲，如《荒野上的玫瑰》（已流行到民歌的程度），《憂傷的快樂》、《在愛人身旁》（Nähe des Geliebten）、《眼淚贊》（Trost in Thränen）、《迷孃》、《寧靜的海洋》（Meeresstille）、《不知疲倦的愛》（Rastlose Liebe）、《牧羊人的悲歌》（Schäfers Klagelied）等。在為這些詩譜曲時，舒伯特善於以富於表現力的旋律，和恰當的鋼琴伴奏來照顧原詩每一個詞在情緒上的細微差別。

奇怪的是，歌德竟然從來沒有承認這位音樂詮釋者，雖然舒伯特的朋友們一直不斷地把他的歌曲寄給這位大詩人看。更奇怪的是，歌德竟然不能理解舒伯特為《魔王》譜寫的優秀音樂。然而歌德的音樂品味和有限的音樂知識，卻使他很滿意萊夏爾特和澤爾特譜寫的歌曲，而這兩人在今天已微足不道。

把這首詩徹底重塑成一件全新的音樂藝術品——其中詩與音樂密不可分、融為一體——看來已超越了歌德的理解範圍。他對自己的詩歌被隨便

哪個新冒出來的作曲家譜成音樂視若無睹。只有一次，他晚年時，在威廉米娜・施羅德－德芙里恩特出色地為他演奏了《魔王》之後（1830年4月），這位年邁的詩人才感動得說了句不痛不癢的話：「我以前聽過這首作品一次，當時沒什麼印象。這次由您演奏，我眼前才算有了一幅完整的圖畫。」

舒伯特還為自己十分愛戴和尊敬的席勒的詩，譜寫了不少音樂，席勒的理想主義吸引了舒伯特，也十分認同他的理想。然而席勒詩中的沉思性格，使歌曲旋律性節奏不是那麼地熱烈。但天才舒伯特自有辦法走進各類詩人的情感世界，他其實把整整一個世紀的抒情詩人的詩譜成了音樂，所以他也為席勒找到了貼切的音樂風格。

席勒這位偉大的戲劇家雖然不那麼瞭解音樂，卻比歌德有音樂細胞。他曾在一篇題為《論性格在音樂中的地位》（Uber Charakterstellung in der Musik）的散文中，大談他跟音樂的關係，這篇文章寫得很優美。他在1797年12月29日寫信給歌德，這封信很有名，講到他傾向於「堅定地」把歌劇視為一種媒介，「就像酒神節上的合唱那樣，為悲劇提供了一種更崇高的表現形式，並透過音樂的力量，刺激感官去更全面、完美地感受悲劇的內涵。」

舒伯特很用心地去駕馭席勒詩歌中的沉思內省，賦予它與詩人相符的戲劇性音樂風格。他承認這點很困難，因為席勒的詩篇幅很長，內容又浩繁。他總共譜曲了四十一首席勒的詩，因為實在太長了，所以不像他為其他詩人的一般作品所譜寫的歌曲那樣流行，因為把它們寫得緊湊和連貫真的很難。

儘管如此，舒伯特為席勒的詩譜寫的歌曲中，仍有一些稀世珍寶，如

《來自地獄的隊伍》（*Gruppe aus dem Tartarus*）、《樂土》（*Elysium*），優美的浪漫歌曲《少女的悲傷》（*Das Mädchens Klage*）、《來自異鄉的姑娘》（*Das Mädchen aus dem Fremde*），敘事曲《騎士托根堡》（*Ritter Toggenburg*）、《阿爾卑斯山的獵人》（*Der alpenjäger*），抒情歌曲《思念》（*Sehnsucht*）、《致春天》（*An der Frühling*）和《見到蘿拉的喜悅》（*Die Entzückung an Laura*）等等。

赫德和克洛普施托克的古典詩歌，也啟發過舒伯特的創作靈感。前者的《神靈化》（*Die verklärung*）經過作曲者的藝術加工和成熟處理，成為舒伯特早期最成功的歌曲。克洛普施托克原詩的情歌《玫瑰花束》（*Die Verklärung*，「我在春天的花園裡找到了她」）則蘊藏著舒伯特旋律的柔情蜜意。克洛普施托克最有抒情味的哀歌，也被舒伯特譜成了貼切的哀惋曲調，他那些偉大的宗教讚美詩也被舒伯特虔誠地配上效果極佳的音樂。

給過舒伯特靈感的古代詩人，則有舒巴爾特（他的《鱒魚》成為大師最流行的歌曲之一）、「小林帶詩派」（The Hain Bund）的兩位詩人施托爾貝格和赫爾蒂，以及馬蒂松、奧西安、柯斯加爾騰和克勞迪厄斯。

舒伯特在開始作曲的前幾年，主要是忙著將馬蒂松的詩譜成歌曲。這段期間，他的藝術成熟、完整之作，不僅有歡快嬉鬧的歌曲《夜晚》（*Abend*）、《愛情之歌》（*Lied der Liebe*），以及廣為傳唱的夜曲《愛之幽靈》，也有嚴肅憂傷的哀歌《在魔鬼身旁》（*Geisternähe*）、《死的獻祭》（*Totenopfer*）和《阿德萊德》（*Adelaide*）。

舒伯特還專為奧西安的詩，創作了一種獨具特色的旋律；這位多愁善感的詩人深深影響古典作家克洛普施托克、赫德和歌德。舒伯特知道怎樣去再現奧西安詩歌中的極端如畫性，和對大自然的濃烈感情，以及他詩中

的幻想性格。這方面最有名的是《柯爾瑪的悲怨》（*Kolmas Klage*），和充滿狂喜的歌曲《克羅南》（*Cronnan*）和《夜》（*Die Nacht*）。

另一首歌曲傑作是《水上放歌》（*Auf dem Wasser zu singen*），作詞者列奧波德‧施托爾貝格是「狂飆突進」時期的一位詩人。舒伯特還爲他美妙的詩，譜寫了歌曲《致大自然》（*An die Natur*）和《達芙妮在小溪旁》（*Daphna am Bach*）。

舒伯特在早期還從變幻無常的詩人馬蒂亞斯‧克勞迪厄斯的詩中，選了十二首譜成歌曲，幾乎全部在1816年11月完成。其中最有名的有《死與少女》（後又在《d小調弦樂四重奏》中，以一首莫札特風格的詠嘆調再現了歌德中的旋律）、《在安塞爾莫斯的墓旁》（題獻給歌唱家沃格爾）、雄辯似朗誦的《在我父親的墳墓前》（*Bei dem Grabe meins Vaters*）、《夜晚》（*Abendlied*）、《搖籃曲》，以及輕快優雅的《致夜鶯》（*An die Nachtigall*）。

在1815年（是舒伯特第一階段特別多產的一年），作曲家還爲科斯加爾騰的二十首詩譜寫了歌曲。這位詩人已經幾乎沒人聽過。舒伯特只用了幾天，就完成這些創作，簡直就是創造力的火山爆發。其中較著名的，有悲傷的《致下山的太陽》（*An die Untergehende Sonne*）、莊嚴的《夜歌》（*Nachtgesang*，描繪萬物凋零的深秋）、凄惋的《渴望》（*Das Sehnen*）、《月夜》（*Die Mondnacht*），及充滿溫柔蜜意情調的《崇拜》（*Huldigung*）、《錯覺》（*Die Täuschung*）和《一切爲了愛情》（*Alles um Liebe*）。

舒伯特抒情歌曲創作的巔峰，是他爲德紹（Dessau）的威廉‧穆勒的詩譜寫的歌曲。威廉‧穆勒是位熱情鼓吹復古的浪漫主義者。這些歌曲在舒伯特的歌曲創作中十分重要，僅次於爲歌德的詩譜的歌曲。舒伯特分別

在1822年和1825年為威廉‧穆勒的詩，譜寫了兩部聯篇歌曲。

美麗的磨坊少女

「聯篇歌曲」的概念大概是來自貝多芬的聲樂組曲（Lieder-Kreis）《致遠方的愛人》。其中《美麗的磨坊少女》分四部分，由二十首歌曲組成，其中一到四號是序曲，講一名磨坊學徒在公路上流浪，來到一間磨坊當了學徒。不久他便愛上了磨坊主人的女兒，對她朝思暮想。他總是問地上的鮮花和天上的星星，問它們這姑娘是否愛他。他每天早晨唱歌向她致意，並送她一把飽含深情的花束。但他很沒自信，所以心中滿是單戀都有的焦慮、渴望和痛苦。她終於給了他一次傾訴衷腸的機會，他的煎熬頓時轉為狂喜。但這喜悅很短暫，聯篇歌曲中的第十一號和第十三號歌曲，描述了愛的幸福。接著獵人出現了，他的介入使這可憐的年輕人漸生妒意與恨。他心碎了，故事以這年輕戀人的死結束。同一條小河的潺潺流水之前曾把他帶到磨坊主人的美麗女兒身邊，現在卻唱起了他的輓歌。

聯篇歌曲的開頭是耳熟能詳的《磨坊工人渴望流浪》（*Das Wandern ist des Müllers Lust*）。它和聯篇歌曲中講述的故事顯然沒有直接關係，不太有舒伯特的特點，也似乎跟其他作曲家沒有關係；它只是人們嘴裡常哼唱的歌曲，是從民間一代代傳下來的小調。所以這首歌曲是舒伯特創作的嗎？還是他聽人家哼唱然後加以改編？這就不得而知了。這首合唱曲優美、充滿鄉村風味，不管它是否新穎，總之它非常適合表現小學徒上路流浪，眼前會出現他邁開大步、哼著小調、心情舒暢、滿懷憧憬向前走的畫面。

小學徒的形象在第二首歌裡更加栩栩如生；此時他開始沿著小河走，

邊走邊跟小河說話。舒伯特打算把他描繪成一個單純率真的少年，比如歌詞：「我不知我會變成什麼，也不知誰將指引我」。這裡還沒出現痛苦將至的不祥徵兆，它或許本來可以容易避開的。從音樂角度來說，你能清楚聽到由弱音的低音奏出的一支溫婉的旋律，表現出河水的歡唱流動。

這部聯篇歌曲的所有歌曲，若是單獨唱，或是不按順序唱，都會變得毫無意義。像是第三首，如果你不了解之前發生了什麼事，它那十六拍子、三十二分音符的舞蹈性開頭（由鋼琴奏出），一定會讓你疑惑與詫異。但若是把它跟前一首歌裡水波那歡快柔情的嬉戲連起來看，你就會知道那是年輕的流浪者突然看到一座壯觀的磨坊矗立在眼前時的驚喜。隨後的幾分鐘裡，隨著新鮮事物在他面前一件接一件地展現，他越來越驚喜。

聲樂部分那富有旋律性的吟誦，充滿著孩童般的歡喜；小磨學徒看到房子、明亮的窗戶和燦爛的陽光時，喜不自勝。鋼琴低音部奏響小河水的歡笑，彷彿在笑小伙子。這是舒伯特所有歌曲中最生動、親切的音樂之一。第四首歌，首次清楚點出這名學徒的害羞本性（《小河旁的謝詞》〔*Die Danksagung an den Bach*〕）。他見到磨坊主人女兒時的這種喜悅和害羞，真是舒伯特味道十足呢。

在《下班》（*Feierabend*）後，我們見到小伙子待在磨坊裡，這是他第一次以男人的形象來到我們面前，從他希望自己有「一千隻臂膀」的表白裡，我們感受到了力量；相比之下，他那感情熾熱的樸實和善良的熱心腸（歌詞「磨坊女感到了我的忠實真誠」）更有感染力。這首歌曲很了不起，非常傑出。作曲者用最簡單的手法渲染場景，用幾下重筆觸，便描繪出人物性格。描寫磨坊主人和他女兒的音符很少，但就這幾筆已足夠讓我們認識他們。

從小調到大調的轉變，結尾處的詩情畫意（這疲憊不堪的可憐年輕人，似乎因消沉而正從地面上消失，但仍像夢遊似地唸叨著他那美麗的「磨坊女」），都是美妙的音樂敘事詩。在隨後的五首歌曲裡，年輕磨坊學徒的戀愛成為一樁嚴肅的事情。其中最有名的要數《焦急》（*Ungeduld*）；它雖短，卻是了不起的傑作，內容涵蓋發燒和病癒、暴風驟雨和雨過天晴陽光燦爛，最後以「你的心就是我的心」結束。

這種內心的焦急和非男人的情感，也展現在其他的歌曲中，如《獵人》（*Jäger*）、《嫉妒與自豪》（*Eifersucht und Stolz*）以及陽光四射的《我的》（*Mein*）。這種神經質的情緒細微變化，很適合主人翁那柔弱的性格。年輕磨坊工人的天性若缺了這些心靈的強烈釋放，就會顯得過於柔弱和女性化，而只有當我們學會了解他性格的這一面，才會感到他那女性化的情緒十分可信和可愛。《焦急》跟求愛的其他歌曲形成鮮明對比，因為只有它表現了小伙子的胸中充滿希望和勇氣，其他歌曲則充滿了感人的放棄和悲傷。

舒伯特剛讀到原詩時，就被其中的哀婉深深打動，所以在為它譜曲時，始終不忘以悲劇的氣氛作鋪陳，並不斷提醒聽眾其中的悲劇性，甚至在磨坊學徒感到快樂和幸福的時候，你也可以發現它的存在。在充滿幽默的《我的》中，舒伯特也放進了一些憂鬱成分，表現在歌詞「唉！這樣我就太孤獨了」之中。舒伯特的悲觀天性在《休息》（*Pause*）一歌中，表現得更為突出，裡面的低沉歌聲和這個相當質樸的小伙子心態不符。

毫無疑問，舒伯特在創作它的過程中有點失了神，描寫的情感超越了小伙子那個階層所能表現的，因而有些失真。譬如，在《磨坊學徒的鮮花》（*Des Müller's Blumen*）一詩結尾，舒伯特做了感人和充滿魅力的結束，但卻過於莊重和激越，與當時的情境不符，其他也還有不符的地方。只有到

了全聯篇歌曲將結束時，舒伯特才又找回了那種既平靜又崇高的感覺，並把它跟這個學徒的謙卑矜持的形象連結起來。

整部聯篇歌曲中最優美的部分，是歌曲第十五號至第十八號。它們重現了這個學徒遭受了致命的創傷後，卻仍愛著這位打擊他的姑娘的痛苦，非常感人！這顆善良的心甚至在破碎時還在欣慰地想：這個使他心碎的姑娘可能會記得，「當她漫步走過小山時，她會心想：有個少年仍真心愛她！然後，漫山遍野的小花就一齊開放，一齊開放！」

這是多麼斑斕的春之樂，是這可憐的磨坊學徒崇高心靈的光輝寫照！但直到現在，作曲家仍不放過這可憐的小伙子，還要讓他掙扎最後一次。他雖近乎絕望，但還跑到小河邊大喊「回心轉意吧！」然後他感到一陣酸楚，用哽咽的低八度音調唱道：「我心愛的人特別喜歡綠色」，在這「邪惡的顏色」中，鋼琴奏出的頭幾個小節充滿了猙獰的憤怒；接著，他用活躍的音調唱道：「我想在這世界上繼續流浪。」但這貌似輕鬆的渲洩，只是大難臨頭前的幽默，很快就轉為痛苦的嚎叫。第十九首歌，小伙子是以與世無爭、看破紅塵的平靜心情唱的。這時小河水再次唱出一支天國般親切的歌曲，全詩在一首簡單安詳的催眠曲中結束，在其平穩的節奏中，響起一段優美和悲傷的墓前吟誦。

流浪者的冬之旅

《美麗的磨坊少女》問世不到四年，另一部偉大的聯篇歌曲《冬之旅》也誕生了。詩人再次刻畫了一名流浪漢。不同的是，這名流浪漢是在隆冬踏著冰雪上路的。他的步伐疲憊，他因失戀而悲傷。他面色蒼白像幽靈般

的身影，沿著加爾瓦裡的道路跟跟蹌蹌走向墳墓。音樂的動機很陰鬱，大部分是抑鬱的小調，用平鋪直敘、毫不華麗的曲調，唱出辛酸的痛楚，他絕望地吶喊和呻吟，最終達到寧靜清遠神祕虛幻遠離塵世的境界。

這部聯篇歌曲是自《磨坊主人之歌》之後的成熟之作，不論是音樂表現，還是以音調刻畫情緒，都非常的優秀。發自內心深處的旋律，不再單純是民歌旋律，而是昇華至藝術歌曲的最高境界。一個嶄新的音樂世界敞開了它的大門。它是一部洞察過人生、看穿此生所有虛妄和無意義之後，寫的僶魂之作，是人厭倦了生活、感到自己正走近死亡之谷的陰影時，寫下的天鵝之歌。

聯篇歌曲《冬之旅》包括二十四首歌曲，舒伯特在1827年上半年完成了它的第一部分，並在同年深秋遊完格拉茲之後，完成了第二部分。一支短小的過渡旋律拉開了組曲的帷幕。流浪者唱的《美好之夜》在一連串搖擺顫動的哀傷和聲中響起……，再隨著寒風吹拂房頂上的旗幟，這支低沉樸實的旋律也攪動著我們的心弦。痛苦的心在啜泣，哀傷已使他僵化，幾顆冰淚的流淌絲毫不能減輕心上的悲傷。你時常聽到他的怨訴越來越微弱，憂鬱的心靈得到溫暖和撫慰，流浪者在走到門前有棵歐椴樹的井泉旁時，似乎唱起了一支古老的民歌。

這時，像幽靈一般出現了春的夢幻，充滿魅力的春天旋律在隆冬季節響起，歌頌著遍野的鮮花和翠綠的草地。但其實是是窗上結冰，春之夢幻也轉瞬即逝。這時響起了郵車的號角，非但沒有使這哀傷的心為之一振，反倒更消沉了，因為它的最後一線希望，已隨著秋葉枯死。

小調性的新音畫在你眼前一幅幅閃現，有冰封的溪流，像流浪者的心一樣疲憊呆滯；有飛著黑壓壓一片烏鴉的天空，始終不祥地伴他流浪，翅

膀的「撲簌簌」搧動，可以從鋼琴伴奏裡聽出；有夜幕籠罩下的村莊，有壯麗的暴風雪黎明；有伸出長臂的路標，永遠指向目的地，並喚醒路人的最後一線希望，堅定自己仍是命運主宰的信心，重新振作精神繼續往前走。

接著，最感人的一幕是：手搖風琴師出現了；從風笛低沉的低音區響起手搖風琴師之歌那憂鬱的旋律，而他討錢的盤子卻是空的。這幅畫面正是舒伯特自己生活的真實寫照，漂泊不定，樸素艱難，內心憂鬱。「脾氣古怪的老人啊，我應該與你同行，你願意用手搖風琴為我的歌伴奏嗎？」

傑出的天鵝之歌

上述兩部聯篇歌曲代表舒伯特在抒情歌曲的創作上，達到了巔峰。同時期還有人稱讚他的天鵝歌的另一組著名歌曲，共十四首，歌詞分別是萊施塔伯、賽德爾和海涅的詩，歌與歌之間毫無關連。這組曲的前七首由萊施塔伯作詞，其中有膾炙人口的《小夜曲》，以其不朽的旋律和彷彿是為吉他所作的伴奏而流芳百世。

接下來為海涅的詩譜曲的六首歌曲，也是他最優美的靈感之作。他是在一本剛出版的詩歌集裡，發現這些原詩的。他頓時被深深吸引，並馬上著手將其譜成歌曲。這些原詩頗為主觀的性格，促使舒伯特為找出切合海涅詩歌的音樂表現手法而另闢蹊徑。他使用了一種更自由、更朗誦化的戲劇風格，幾乎接近於說唱。其中的《阿特拉斯》節奏獨特，伴奏陰鬱而翻滾，旋律感人，情緒多變，取得了巨人般的效果。

《她的畫像》（*Ihr Bild*）的轉調要簡單一些，人聲輕盈滑動，跟伴奏契

合得天衣無縫，其中的「畫像」一度光彩照人，現在卻似神秘的幻影盤旋在和弦之上，經過回憶的調色，再次沉入和聲的漆黑陰影。《漁家姑娘》（Fischermädchen）的旋律迷人，節奏輕輕搖蕩，和聲像船工曲那樣搖擺，使人想起這種歌曲的古老風格。在《城市》（Die Stadt）一歌中，舒伯特為我們描繪了一幅奇妙的印象主義音畫；在黃昏美麗的晚霞中，矗立著一座城市，高大的建築映襯著遠方的地平線。

《在海邊》（Am Meer）中的音響色彩同樣鮮明而具戲劇性。在短小引子的神秘和聲響過之後，優美的歌聲與伴奏同音響起。莊嚴的和弦描畫出波光粼粼的遼闊海面，落日撒下最後的餘暉。隨後畫面改變；海上升起迷霧，波濤洶湧，海鷗低空翻飛，雷聲隆隆顯示風暴將臨。鋼琴伴奏變得急促而震顫，在其鋪陳下如吟誦的優美歌聲嘹亮地升起。開頭的莊嚴和弦再次奏響，結束了這幅迭宕起伏的音畫。

或許《酷似者》（Doppelgänger）中的音樂表現力更加宏大，其中的情緒達到了激情之巔。在莊嚴、憂鬱的伴奏和弦鋪陳下，描寫清冽月光的音樂動情地響起，流浪者唱的戀歌裡充滿絕望，他恐懼地如同在一面鏡子裡看見了自己的倒映。這首歌的宣敘風格更加劇了其中戲劇性描繪的暗示效果。舒伯特在這裡發展了一種他以前常用的表現方式，即透過加強伴奏和人聲的朗誦性，來強化音樂的描述性，從而開創了抒情歌曲的新紀元，並在後來得到一些步其後塵的大師（尤其是雨果‧沃爾夫）的進一步發揮，終至完善。

啟發創作靈感的詩人

　　文學浪漫主義運動的一些風雲人物，旅居維也納時也引起廣泛關注，自然也導致舒伯特將他們的某些詩歌譜成音樂。奇怪的是，他沒有垂顧蒂克、布倫塔諾和埃申多夫的作品，卻選中了施雷格爾兄弟、諾瓦利斯和拉‧莫特‧富蓋的詩。他將威廉‧施雷格爾的三首從義大利文翻譯過來的十四行詩譜曲，其中之一就是那首極富表現力的《眼淚讚》。兩兄弟中的弟弟弗里德里希‧施雷格爾則有十六首詩讓他譜了曲。

　　諾瓦利斯，這位神秘風格的抒情詩人，和早期浪漫主義運動的偉大領袖，也以其眾多的美麗主題，撥動了舒伯特心中繆斯的琴弦，尤其是他的著名讚歌，包括聖餐頌歌《很少有人知道愛的秘密》（*Wenige Wissen das Geheimniss der Liebe*）和《瑪麗亞，我在一千幅畫裡見到您》（*Ich sehe dich in tausend Bildern, Maria*）。

　　從施瓦比亞（Swabian）詩派的領袖烏蘭德的作品中（其人的音樂詮釋者是康拉丁‧克魯采爾），舒伯特只挑出了一首詩《春思》（*Frühlingsglaube*）譜曲。但它卻是大師最受歡迎的歌曲之一，充滿了渴望和春天的歡樂情緒。魯克爾特（Rückert）和普拉騰（Platen）的詩，也激發舒伯特創作了一些美妙的歌曲。前者讓他譜曲的有《我的問候》（*Sei mir gegrüsst*）和藝術完美、感情充沛的《你就是安寧》（*Du bist die Ruh*）和旋律優美的《笑與哭》（*Lachen und Weinen*）。後者則提供了他《你不愛我》（*Du liebst mich nicht*）和《愛是虛假的》（*Die Liebe hat gelogen*）的原詩。

　　有一位跟舒伯特很熟並一直鼓勵他獻身音樂的詩人，叫科爾納。他也是《自由之戰雜誌》（*War of Freedom*）的專職詩人，和城堡劇院的劇作家。他的朋友史潘介紹舒伯特跟他認識，他為他的十二首詩譜了曲，都是他的早期之作，因此大部分都是用很直接的風格寫成的。

奧地利最偉大的抒情詩人萊瑙，是在舒伯特去世後才嶄露頭角的；葛利爾帕澤的抒情詩缺乏特有的音韻，不適合譜成歌曲，雖然大師還是根據他的詩，譜寫了一首效果不錯的歌曲，如《貝爾塔的夜歌》（*Bertas Lied in der Nacht*）（原詩是《祖母》）。

舒伯特密友們的詩歌，在他的創作中有著很重要的地位。這些人並沒有在文學史上留名，他們寫的詩大部分是業餘嘗試，但其中的許多詩，都因爲舒伯特的才華而名垂青史。在舒伯特寫詩的朋友當中，弗朗茲·朔伯爾向大師提供了十幾首詩，其中有出色的《船夫的分水嶺之歌》（*Schiffers Scheidelied*）、《紫羅蘭》、《春天在小溪旁》（*Am Bach im Frühling*）、《勿忘我》（*Vergissmeinnicht*），以及優美的讚歌《致音樂》等。史潘作詞的有《少年與死神》（*Der Jüngling und der Tod*）和《天鵝之歌》。鮑恩菲爾德作詞的有《父與子》（*Der Vater mit dem Kind*）。此外，還有由森恩、史塔德勒和施萊希塔男爵作的許多詩。

但毫無疑問地，他的朋友麥耶霍夫是舒伯特黨中最有抒情詩才的一位，大師總共爲他四十七首詩譜了曲。麥耶霍夫那充滿沉思和憂傷的抒情詩，對舒伯特極有吸引力，兩人住在一起時，也影響了舒伯特的藝術生命。舒伯特根據麥耶霍夫的創作所譜的歌曲中，有許多音樂精品。它們就跟歌德和穆勒原詩的歌曲一樣，是舒伯特抒情歌曲成就的頂尖之作，也是高尚友誼的永久見證。

兩個人是在1814至1824年之間合作的，其中1814至1816年創作的首批歌曲，形式都比較簡單，比如《在湖畔》（*Am See*）、《李亞娜》（*Liane*）、《告別》（*Abschied*）、《愛的終結》（*Liebesend*）、《牧人》（*Der Hirt*）、《秘密》（*Geheimniss*）、《女君主的輓歌》（*Abendlied der Fürstin*）等。傑

作誕生在1817年，包括優美嚴肅的《菲羅克特》、《奔向冥府》（*Fahrt zum Hades*）、《安提戈涅和俄狄浦斯》（*Antigone und Œdip*），強而有力的《曼儂》（題獻給歌唱家沃格爾）、《烏拉尼亞的逃跑》（*Uraniens Flucht*）、《伊菲熱尼》（*Iphigenia*），以及精緻的音畫《在多瑙河上》（*Auf der Donau*）、《雷雨之後》（*Nach einem Gewitter*）、《在大河邊》（*Am Strome*）和《烏爾夫魯如何捕魚》（*Wie Ulfru fischt*）。

1818至1820年間，舒伯特為麥耶霍夫的詩譜曲又出現了新的轉折，展現在《致友人》（*An die Freunde*）、《在風中》（*Beim Winde*）、《星夜》（*Sternennächte*）、《奧萊斯特在陶里斯》（*Orest auf Tauris*）和《憤怒的黛安娜》（*Der zürnenden Diana*）等歌曲之中。

中斷過一陣子之後，兩個朋友在1822至1824年間再度合作，舒伯特再次給他好友的詩配上美妙的旋律。這也是最後一組麥耶霍夫作詞的歌曲，其中有浪漫的《夜間的小提琴》（*Nachtviolen*）、莊嚴的《勝利》（*Sieg*）、《太陽城之歌》（*Heliopiolis-gesänge*），發自靈魂深處的《晚星》（*Abendstern*）和《解答》（*Auflösung*），尤以著名的四聲部歌曲《遊艇駕駛員》（*Gondelfahrer*），最為膾炙人口。

在啟發舒伯特創作靈感的其他奧地利詩人中，值得一提的還有才華橫溢的約翰·加布里埃爾·賽德爾。1826至1828年間，大師根據他的詩共譜寫了十首歌曲，有感情充沛的《流浪者致月亮》（*Der Wanderer an den Mond*）、《列車小鐘》（*Zügenglöcklein*），有旋律優美動人的迭句（副歌）歌曲《識別》（*Die Unterscheidung*）和《在你一人身旁》（*Bei dir Allein*），優美的《搖籃曲》，以及為男聲和法國號而寫的浪漫合唱《森林中的歌曲》（*Nachtgesang im Walde*）。

劇作家馬特豪斯・馮・考林的那首出色的敘事時《侏儒》，也讓大師相中，並在一天下午跟朋友朗特哈廷格散步時，將其譜成旋律哀惋淒涼的藝術歌曲《憂傷》（*Wehmut*）和《夜與夢》（*Nacht und Träume*）。

畢德麥雅時期奧地利著名的通俗傳奇文學女作家卡洛琳・皮希勒的作品，也在1816年被舒伯特譜成了兩首抒情歌曲：《岩石上的歌唱家》（*Der Sänger am Felsen*）和《不幸的人》（*Der Unglückliche*）。

在德國歌詞作家當中，有許多名不見經傳的小人物，是因舒伯特才名揚史冊的，譬如格奧爾格・施密特的詩《流浪者》，就是舒伯特最膾炙人口的歌曲之一。舒伯特選用外國人的歌詞一點都不奇怪，因為他的藝術歌曲創作本身就是包羅萬象。他的歌曲還大量選用古希臘神話的題材，比如由布魯赫曼翻譯的《致古七弦琴》（*So wird der Mann, der sonder Zwang gerecht ist*）。

在舒伯特採用的義大利十四行詩中，有由施雷格爾翻譯的但丁和彼特拉赫寫的名作，有戈爾多尼寫的一首短詩，和許多梅塔斯塔西奧寫的詩歌。其中三首舒伯特是題獻給歌劇演唱家拉勃拉什的，他們是在宮廷樞密顧問基澤維特爾家中的聚會上認識的，大師根據文學名作創作的歌曲，還有莎士比亞的《聽，聽，雲雀！》（*Hark the Lark*，取自《辛白林》）和《致希爾維亞》（取自《維洛納二紳士》），以及根據史考特（Scott）的《湖畔夫人》譜寫的歌曲。

多聲部歌曲與歌劇

在大型聲樂曲方面，如多聲部男聲合唱，舒伯特也寫了不少極有價值

的作品。他之所以受多聲部歌曲的吸引，是因爲這種藝術體裁，爲他強化音畫效果，並爲音樂更深入詮釋原詩內容，提供了更大的空間。這裡他除了利用鋼琴外，還用了其他配器。舒伯特被人稱爲「歌曲之王」，也被稱爲男聲合唱的經典。他從少年起就醉心於這種體裁的創作，並一直寫到生命結束。這其中有許多爲專門場合（如喜慶）寫的應景之作，如爲慶祝他的老師薩利耶里的結婚五十周年日而寫的合唱。

他寫的最優美的抒情歌曲之一是《幽靈在水上之歌》，歌德原詩，八聲部，加上中提琴、大提琴和低音大提琴伴奏。經過數次修改，該曲在1821年3月7日公演，地點是卡恩特內托劇院，同時公演的還有他的《魔王》。結果後者受到熱烈歡迎，優美的多聲部歌曲，卻完全激不起一點掌聲。《大眾音樂報》的評論文章寫道：「舒伯特先生的八聲部合唱，在聽眾看來，好像是沒有韻律和主題的一大堆音樂轉調。作曲家在這方面的努力，就像是一位馬車伕駕著八匹馬前擠後推、左奔右突地亂跑，最後在路上沒跑多遠。」

如今，這首作品和其他多聲部作品一樣，被公認是世界上最優秀的男聲合唱曲目；這「其他多聲部作品」指的是舒伯特的《夜光》（*Die Nachthelle*）、《墳墓與月亮》（*Grab und Mond*）、《小村莊》、《渴望》（*Sehnsucht*），克洛普施托克作詞的強勁有力的《戰役之歌》（*Nachtgesang im Walde*），男聲四重唱加四支法國號的浪漫曲《森林裡的夜歌》（*Nachtgesang im Walde*），華麗的男聲八重唱《讚美詩》（*Hymn*），以及《休息吧，地球上最美麗的幸福》（*Ruhem schönstes Gluck der Erde*）。

舒伯特把多聲部歌曲，從普通的唱歌提昇到至美的高等藝術，而劇院也始終像一塊磁鐵那樣吸引著他。我們的大師絕不放棄他有一天將征服舞

台的希望。他不為連續受挫所動搖，一齣齣地寫著歌劇和音樂劇，但令他倍感苦澀的是，他在這方面的努力完全是徒勞無功。即使有的劇得到了排演，也從沒得到預期的成功。他不停地敲劇院老闆的門，但他們都拒不開門，這種情況只有羅西尼壟斷歌劇曲目的時代，才可能出現。

舒伯特不是個劇作家，他沒有莫札特或理查·華格納那樣的戲劇才華，也不懂舞台的常規。馮·切希夫人（Madame von Chezy）、朔伯爾、卡斯泰利和約瑟夫·庫佩爾魏澤提供給他的歌劇腳本，都太普通，甚至達不到最低的舞台技術要求。雖然舒伯特音樂中的許多抒情優美之處，為這些平庸的腳本增色不少，歌劇中也有許多令人愉快的幕間曲和芭蕾音樂，但這些都彌補不了戲劇性的欠缺，也沒有可以激動人心的情景。但即使舒伯特的歌劇創作不成功，他的後輩仍從中汲取了不少營養。這裡畢竟也是德國音樂發展的一個階段，不容小覷。

在舒伯特的歌劇中，能找到德國浪漫主義的元素，但在形式上仍不統一。他選用的題材都是浪漫主義的，如《魔鬼的歡樂宮》（Des Teufel's Lustschloss），裡面有鮮明生動的魔界鬼域，還有擷自西班牙民間故事的《費爾南多》（Fernando）、《來自薩拉曼卡的兩朋友》（Die beiden Freunde von Salamanka）及《阿方索與埃斯特萊拉》；根據《羅蘭之歌》（Song of Roland）而寫的《費爾拉勃拉斯》（Fierrabras），其時代背景是十字軍東征，音樂十分浪漫，管弦樂配器色彩豐富，和聲大膽，合唱（尤其是男聲合唱）的運用很好。

李斯特在論述舒伯特的歌劇《阿方索與埃斯特萊拉》時，寫道：「舒伯特具有將抒情靈感高度戲劇化的天賦，但他的弱點是對場景的處理。他崇高的繆斯女神總是把目光盯住虛無縹緲的東西，寧願將其蔚藍色的披風

罩住神界那開滿常春花的樂園、森林和群山，而不善於穿著人工造作的服飾，只能拘謹地在布幕和聚光燈之間來回移動。他那長翼的詩神很不習慣機械運動的『嘎嘎』聲和旋轉輪盤的『吱扭』聲。他寧願將自己比作山泉，從巍峨的雪峰潺潺流下，匯成水沫四濺的洪流，漫過巨岩形成水霧彌漫的彩虹，而不願成為灌溉平原的滾滾大河……。」

儘管如此，舒伯特對歌劇的發展，和風格的演變所產生的影響仍無法忽略。透過和聲化的吟誦，他將歌曲或敘事曲寫成小型的音樂戲劇，加上常表達最深切悲情的音畫式描繪，他為未來的歌劇藝術家開闢了新途徑。透過引進「主導動機」（一條主線貫串整首歌曲，並將其風格固定下來，比如《紡車旁的格麗卿》中紡輪的「呼呼」聲以及《冬之旅》中許多歌曲的主旋律），舒伯特傑出大膽地為華格納樂劇風格，指明了道路。

交響曲的音畫風格

在交響曲和室內樂領域，舒伯特的創作也是無價之寶。他的才華在這些領域裡也是展翅高翔，豐富的浪漫幻想產生豐收的果實。身為器樂曲的作曲家，舒伯特堪稱是貝多芬的偉大追隨者。在交響曲領域中，他在某些方面另闢蹊徑，一如他為歌曲開創新美學法則那樣。

貝多芬在排山倒海般的音樂史詩裡，以獨特的方式向我們昭示了生命的秘密和存在的意義，並展示人的心理具有藐視、抗拒命運的巨大主宰力；而舒伯特身為浪漫主義者，則為每種人類情感都找到了表達的方式。他的音樂如詩似畫，美輪美奐，充滿幻想，無所不包。正如雨果・黎曼所說，舒伯特在交響曲作曲家當中，是浪漫抒情風格的始作俑者，他幾乎下

意識地偏愛詩情畫意，拓展了我們對音樂的想像，看到了這個充滿神奇和浪漫的世界。他的音樂不像海頓、莫札特和貝多芬的音樂那樣，完全是感覺的主觀表達。他的音樂總是要刻畫、描繪什麼東西，即使在發展一個主題時也是如此。

舒伯特身為浪漫主義者，完全被情緒操縱，但身為交響曲作曲家，他卻是個印象主義者。他的樂思前仆後繼，旋律接踵而來，是大量動機的曲調化噴湧。他的交響曲作品類似後來的安東‧布魯克納。舒伯特式的音樂主題是單為其自身而獨立存在的，並且是自給自足的，所以才幾乎不適合按古代大師的風格進行主題發展式的處理。因此，舒伯特的交響曲顯然經常缺乏古典大師們的那種邏輯性強的嚴密形式，也不具有貝多芬交響曲的那種古典的統一。它們也不反映巨人貝多芬用音樂表現的那種一直苦鬥到底的激烈矛盾衝突。

舒伯特的交響曲經常充滿了對天國的渴望和嚮往，浸透著浪漫主義的情懷，驗證著他的旋律如不枯竭的泉湧。它們是青春的音畫，展現維也納春天的山水，洋溢著蘋果花和丁香花的芬芳、林中樹葉的響動和溪水的歌唱。

如果把已遺失的「加施泰因交響曲」也算在內的話，那麼舒伯特一共寫了九部交響曲。其中多數屬於他的早期作品，當時這位音響詩人正在神學院的業餘樂團裡操琴，有許多機會實驗他的器樂創作。

他完成第一部交響曲（D調）的時間是1813年10月28日，當年他才十六歲。該曲為慶祝神學院院長因諾森茲‧朗格（Innocenz Lang）的生日而作，由神學院樂團演奏。《第一號交響曲》沿襲老傳統，帶有海頓、莫札特和青年貝多芬的味道；它的旋律清澈歡快，配器簡單透明。

　　1815年是他多產的一年，那年他寫了兩首交響曲。第二號交響曲是B調，完成於3月24日，有個緩慢的引子通向「廣板」樂章，其中有全曲的主題，由木管樂器以莊嚴的節奏吹出。接著舒伯特又按照維也納古典作曲的模式，構築他的其他主題。莫札特式的熱情貫穿《第二號交響曲》的第二樂章，海頓活躍在小步舞曲的第三樂章，終曲樂章充滿維也納民間音樂的節奏。他的第三號交響曲是D調，幾個月之後完成，是真正舒伯特和維也納風格的交響曲，在小步舞曲樂章邀你前往優美的維也納郊區，小提琴誘惑你去加入共舞。

　　如果這前三首交響曲是年輕大師的嘗試之作，那麼創作於1816年的《c小調「悲劇」交響曲》則表示作曲家向前邁了一大步。貝多芬的《c小調第五號交響曲》是舒伯特的最愛之一，也是他的名作。但是年輕舒伯特的「悲劇」不是貝多芬那種悲劇，他不用拳頭敲命運之門，也不是激烈地反抗眾神。這位抒情的詩人作曲家，把內心的痛苦用大悲和逃遁塵世的方式發洩出來。

　　《第四號交響曲》的第一樂章以「很慢的慢板」開始，並在弦樂的伴奏下，奏響一支哀怨加渴望的旋律。接著是「活潑的快板」，充滿激情，從深淵咆哮著向上掙扎，去抓住光明和美。真正具有舒伯特抒情風格的是歌唱性的「行板」。在終曲樂章裡，人類心靈的悲愴再次響起，人的渴望由對日常生活的單調乏味不滿，升至夢境的明媚高峰。在這首交響曲中，舒伯特在很多方面都重新找回了自己。他不再跟著古典前輩的後面亦步亦趨；這位用音調描繪感覺和情緒的浪漫主義者覺醒了。

　　同年秋天，大師開始創作B調第五號交響曲。這首配器簡單的交響曲（沒有小號和定音鼓）好像是為業餘樂隊譜寫的。這裡出現的是熱愛生活的

舒伯特；特別是小步舞曲樂章裡的三重奏和終曲樂章，以其鮮明的創新和歡快的維也納式旋律，令人耳目一新。

1817年誕生了他的D調第六號交響曲，其第一樂章再次由「慢板」引入，主導動機完全是舒伯特風格的旋律；配器有些單薄，彷彿是爲小型樂團寫的。在舞曲節奏的第三樂章，作曲家學習貝多芬，第一次寫了「詼諧曲」而不是「小步舞曲」。至此，舒伯特的交響曲創作中斷了四年，這期間他把才華和創造力用在室內樂的創作上。

直到1822年他才又開始創作一首交響曲，其E大調的構架他一直在緊張構思，但卻始終沒有進展。這就是他的第七號交響曲，著名的《「未完成」交響曲》，是舒伯特交響曲中的最優秀之作。該曲只有兩個樂章，「適度的快板」和「進行性的行板」。原本要成爲「詼諧曲」的第三樂章只有一個草稿現存，在原樂譜上此樂章只有一頁被配器。

沒人知道這位音響詩人爲什麼不把這首交響曲寫完。是不是別的作曲創作壓力太大影響他完成這首？還是他覺得兩個樂章已經足夠？還是他對第三樂章的草稿不滿意？其實問這些眞的沒必要，因爲《「未完成」交響曲》的這兩個樂章，被後世公認爲已十分完美，完全可以排在全世界管弦樂最優秀的作品之列。大師幾乎沒有別的作品，能比得上他這首交響曲那麼魅力十足、旋律優雅並獲得如此成功；《「未完成」交響曲》也許是舒伯特所有作品中最有舒伯特味道的一首。

著名音樂評論家漢斯利克（Hanslik）在論述這首交響曲時寫道：「在『快板』樂章裡作引子的幾個小節奏完之後，單簧管和雙簧管在小提琴輕柔絮語的伴奏下，唱出那支甜美的歌。每個孩子都知道它的作曲者是誰，音樂廳裡響徹小聲的驚呼：『舒伯特！』他還沒有露面，但大家都熟悉他的

腳步聲和他打開門的方式。現在,在那段如歌的小調旋律的鋪陳下,大提琴奏出對比性的G大調主題,這是一個迷人的抒情歌曲般的樂章,幾乎具有鄉村家庭的氣息。當它在大廳裡響起時,每個人都情不自禁地在內心發出喜悅的尖叫。我們感覺到,在久違了之後,他現在就站在我們中間。整個第一樂章都是一條最甜美的旋律之河;才華的力量使之變得水晶般澄澈,致使人們能看清水底最小的鵝卵石。一切都是那麼溫暖和明亮,你幾乎能聽見樹葉在金色的陽光下『窸窣』作響。『行板』的第二樂章隨著音樂的展開,愈發寬廣和宏大起來。在這首充滿著熱烈的幸福與平靜的滿足的如歌行板中,偶然也有悲憤的音調爆發。激情的風暴與其說凶險,毋寧說更具有音樂上的感染力。彷彿作曲家無法把自己從這優美的音樂中扯開似的、『慢板』的尾聲拖得很長,也許過長,依依不捨……在這『行板』樂章結束時,他的靈感之鷹漸漸消隱在看不見的天邊,但我們仍能聽見它扇翅膀的聲音。」

　　跟第一樂章一樣,「行板」的第二樂章也沒有明確的形式,不遵循古典交響曲作家規定的陳規舊習。它只是一條舒伯特的旋律之流,它們首尾銜接或齊頭並進,大量樂思牽手嬉戲。樂器發出像人聲那樣的詠唱。它是直抒胸臆的純真和自然之聲,不經智力的任何加工,不受預謀的限制。

　　作曲家生前從沒聽過這首交響曲的演出。他也許曾打算把它拿到「音樂之友協會」的一場音樂會上演出。但是該協會明文規定,只有業餘作者的曲子才能由協會演出,專業音樂家的不行。1825年,舒伯特把總譜寄到施泰里亞省的音樂協會(他是那裡的榮譽會員),想透過安塞爾姆・休騰布萊納在格拉茲公演。但奇怪的是,休騰布萊納收到了這首交響曲,卻偷偷地把它收藏了起來,一藏就是好幾年。直到1865年5月1日,維也納宮庭樂

團的指揮約翰・哈爾貝克才在格拉茲發現了它，之後很快就公演了。

　　舒伯特在生命的最後幾年，寫下了他的交響曲傑作《C大調交響曲》。這又是他很久不寫交響曲之後的開禁之作。年輕的作曲家仍深受巨人貝多芬的影響，不可遏制地想達到貝多芬境界的雄心壯志，耐心等待，透過不懈的努力，以創作大量的室內樂使藝術漸趨成熟，終至獲得技法上的完善和足夠的經驗，能夠將他的樂思聚積成一部形式均衡、內容豐富深邃的登峰造極之作。他的腦海中再次洶湧著大量莊嚴崇高的樂思，爭先恐後遞次而出，其速度之快數量之大幾近失控，很快一座壯麗宏偉的交響樂大廈便告竣工。

　　由法國號和木管樂器吹出的一段莊嚴浪漫的「行板」揭開了第一樂章的帷幕。很快弦樂器取而代之，但又逐漸讓位（以三連音符的動機）給銅管、雙簧管和巴松管，以及長笛和單簧管。旋律穿過各類和弦組合洶湧前進，其新穎的和聲和轉調變化層出不窮，首先從大調滑到小調，直到所有和弦與和聲混成一次歡騰的尾聲，開頭的C大調莊嚴主題再次響徹整個樂團。

　　「行板」的第二樂章充滿優美的動機。巴松管吹出民歌風格和節奏的序奏，以雙簧管接著唱出哀怨的旋律，單簧管緊隨其後。這個動機從a小調跳到A大調，旋律浸透了真正德國味的熱情。它以迅猛的激情升起，弦樂爆出一支浪漫舞曲，單簧管和巴松管再次開始烘托主題。a小調的動機更清晰地響起，樂團變得更多情善感，雙簧管的哀歌如泣如訴，各種旋律的洪流再次滌蕩一切。這時響起一支副主題，由大提琴奏出，由雙簧管接管。樂章從F大調行至A大調。結束時，和聲再次湧回最初的a小調主題，第二樂章在隱忍、放棄中漸漸結束。

「詼諧曲」的第三樂章洋溢著人生的歡樂情緒,使我們想起布魯克納的狂喜而優美的著名詼諧曲樂章。它喚醒樂團發出新的暴風雨般的吼叫。一個充滿火熱節奏的動機接踵而來,隨後響起一支來自奧地利山區的鄉村曲調;它經過巧妙的變形,賣弄風情地升起在高音區裡,再以搖擺的起伏波動下降。樂章中段的三重奏是一首寬廣的旋律,是這位浪漫主義者已喝乾靈感的極樂之酒後的思念之歌。

終曲樂章是一幅酒神歡宴的音畫。三連音符帶著酒神般的喧嘩蹦跳嬉戲,歡樂的旋律帶著魔鬼般的激情,以高亢狂喜的神界和聲為伴,席捲整個樂團。

舒伯特沒有福氣聽到他這首傑作中的傑作的公演。他也把這首交響曲獻給了「音樂之友協會」,但這次該協會以它太複雜和很難演奏而加以拒絕。十年後,舒曼來到維也納,在斐迪南·舒伯特的家中發現了這部交響曲。在去魏靈公墓憑弔過舒伯特和貝多芬的墓地之後,這位德國音樂家拜訪了舒伯特的哥哥斐迪南,斐迪南向他講述了大師的許多事,並讓他看了大師的遺物。

舒曼寫道:「最後,他恩准我看了他收藏的弗朗茲·舒伯特的作品,這筆財富在我眼前使我欣喜萬分。真是『踏破鐵鞋無覓處,得來全不費工夫』!除了其他作品,他還給我看了許多交響曲的總譜,其中有幾首從來沒有聽過,因為據說它們不是太難就是太複雜,無法演奏。若不是我馬上跟斐迪南·舒伯特達成協議,請他讓我把這些交響曲送到萊比錫布商大廈管弦樂團音樂會的指導或指揮手中,天曉得它們還會藏在破紙堆裡蒙塵多久!這位指揮家明察秋毫、獨具慧眼,任何最微小的才華火花都休想逃過他的眼睛,更不要說像舒伯特這樣的偉大音樂家不為人知但十分傑出的鉅

作了。於是一切都談好。這些交響曲來到了萊比錫公演，得到賞識，反覆再演，受到歡迎和一致的好評。雄心勃勃的出版商布萊特科普夫和哈特爾購買了這些作品及其版權，使它們得以展現在我們面前，並如我們希望的那樣，將在不久被全世界聽到⋯⋯這些交響曲在這裡讓我們留下的深刻印象，僅次於貝多芬的交響曲。所有藝術家和愛好藝術的朋友都一致予以好評，那位十分認眞地排練了它們的指揮家也不例外。所以說，能夠聽到它們眞是三生有幸。我聽到一段評論：若舒伯特還活著，我會很高興地轉述給他知道：『也許還要經過多年，這些作品才能被德國人承認在本質上有著德國音樂的活靈魂，但是不用擔心它們會被忽視或忘記，因爲它們身上帶有永恒青春的印記。』所以說，我這趟朝聖兩位大師的墓地爲我帶來了雙倍的好運，除了拜會了其中之一的親戚，我還在貝多芬的墓旁發現了一枝鋼筆；我十分珍愛它。只有遇到像今天這樣特別的日子，我才會使用它；但願從它筆尖裡流出來的一切都是快樂⋯⋯。」

浪漫主義風格的室內音樂

現在我們再來看一下舒伯特的室內樂作品。像對待藝術歌曲那樣，他也特別偏愛室內樂。

他就是在室內樂的環境中長大的。無論是在家裡還是在城裡的神學院，他都拉過四重奏，所以從很小起他就有機會聆聽並參加室內樂的演奏。可以不誇張地說，在他作曲的一生中，他的創作涉及了室內樂的各個方面。他一共寫了十五首弦樂四重奏，外加一首鋼琴五重奏、一首弦樂五重奏、一首八重奏、兩首鋼琴三重奏、一首弦樂三重奏、一首爲鋼琴、小

提琴和大提琴寫的夜曲、一首爲九件木管樂器寫的葬禮進行曲，以及數首小型的室內樂作品。

　　從大師的藝術發展來看，在他十五歲那年創作的三首「各個調式」的四重奏，與他晚年寫的弦樂五重奏（Op.165），起初他遵循的是古老的維也納學派，後來他又效仿貝多芬的室內樂風格，後來又往自己喜愛的方向發展，讓音樂總是不知疲倦地向前突進。數年生活的變遷和煎熬使他成熟起來，也讓他開始另闢蹊徑，開啓了一扇新的藝術之門，使室內樂創作進入浪漫主義的未來。

　　舒伯特的室內樂和他其他體裁的作品一樣，也是源源不絕地流淌著旋律。同他其他體裁的音樂作品一樣，他的室內樂作品的主題也是浪漫主義的：甜美、可愛，具有眞正的舒伯特旋律特點，但又起源於民間音樂。這些作品用音調描繪了深藏在他記憶裡的畫面和印象，作曲家處理它們的手法變化多端且雅緻優美，歡樂的主題和輕快的節奏，常常透過反覆出現得到強調，大師憐愛地反覆玩味它們，不忍釋手，而就在這些重複當中，常常包含他的一些最歡樂的靈感。

　　逐一分析他的幾首室內樂作品，在屬於他早期的那幾首四重奏中（創作於1812年至1815年之間），雖然受到海頓和莫札特的影響而創作，但它們仍在旋律通往高潮的漸進中，展現出舒伯特的個人特點。1818年創作的《降E大調弦樂四重奏》和《E大調弦樂四重奏》，是舒伯特的風格，充滿感官的歡樂，並在表現個人風格上更加成熟。

　　第一首典型舒伯特風格的作品，是所謂的「鱒魚」五重奏，這是一幅用精美的曲調描繪奧地利自然風光的完美圖畫。第一樂章的幾個主題洋溢著浪漫和優雅；「行板」唱出了在奧地利山區的一個美麗的夏天的夢幻；

「詼諧曲」浸透著維也納圓舞曲的歡樂氣息。隨後出現了鱒魚之歌的變奏。弦樂以一個四部分的樂章奏出了主題，在接下來的變奏裡，不同的樂器，尤其是鋼琴，輪流登場分別亮相，依次唱出那段著名的旋律。最後是火熱的終曲，結束了這幅描寫自然界的歡樂和美景的快樂音畫。

　　1820年創作的《c小調弦樂四重奏》展現著舒伯特室內樂創作從幼稚走向成熟的過程。作曲家在努力追求更為新穎獨特的表現方式，和更生動鮮明的描繪技法。主題在第一小提琴的G弦上唱出，然後由其他弦樂器唱出，它像幽靈似地從深處升起，然後猛烈膨脹，到達壯麗的頂峰。它充滿激情，開啓了一扇通往更可愛的新天地的大門。舒伯特帶著創造的狂喜，進入這個新天地。

　　舒伯特的三首四重奏傑作分別是《a小調弦樂四重奏》、《d小調弦樂四重奏》和《G大調弦樂四重奏》。它們堪與他偶像海頓、莫札特和貝多芬的弦樂四重奏媲美。其中第一首寫於1824年，那時他正在茲列茲（Zselesz）過夏天。它那可愛優雅勻稱的主題，描寫了他在如花似錦的鄉下度假的歡樂。奧斯卡‧比（Oscar Bie）寫道：「這首作品像一幅和平安寧的圖畫。它像是一幅風景圖，低音樂器組成了墩實的樹幹，中音區是樹枝，高聲區是花朵，搞得你幾乎分不清高音和低音的界線，但卻能在動機的倒影中，找到一種囊括全部自然之聲的統一。」

　　在中提琴和大提琴的強烈節奏的襯托，和第二小提琴略微搖擺的伴奏下，第一小提琴唱出一支甜美、夢幻般的旋律。一個三連音符的音型。把第一主題同親切的C大調第二主題連接起來；一個簡短的「結尾」富於表現力地慢慢結束了這個樂章。在「行板」樂章裡，舒伯特使用了一個擷自《羅莎蒙德》的慢舞曲節奏的歌唱性動機！它經過不斷更新的變化，急促地

在各聲部之間輪換，先沉入低音，然後在優美的和聲演進中飛揚。彷彿是躲避陽光明媚、舒適愜意的維也納風光似的，「小步舞曲」的第三樂章是迅疾和歡快的節奏舞蹈。「終曲」樂章充滿了舒伯特在茲列茲的鄉村美景中吸收的匈牙利民間音樂的色彩，迅速壯大成一個熱情多變的結尾。

第二首著名的四重奏（d小調）完成於1826年。當時嚴重的抑鬱、疾病和為生活奔波沉重地壓在舒伯特的心上。他只有靠自己的藝術，才不至於得了慢性憂鬱症，並創作了這首傑作。富於節奏性的三連音動機，常被人稱為「命運動機」，使人想起貝多芬的《c小調第五號交響曲》「命運」，由它引入第一樂章。這個嘹亮的主題刻畫了殘酷無情的命運之力，它遇到了一段由小提琴奏出的徐緩的旋律，似綻開一朵色彩斑斕的花朵。第二樂章的變奏曲表現了死亡的思想（它常常縈繞在舒伯特的心頭），並利用了經過部分變形的《死與少女》中的那段如歌感人的旋律。舒伯特特別處理這個質樸溫柔的如歌旋律，一幅音畫呼之欲出，其宏偉的氣魄不下霍爾拜因（Holbein）的《死神之舞》（Dance of Death）。一首「詼諧曲」緊隨這個樂章之後，其特點鮮明、莊嚴、宗教味濃、節奏感強烈，宣告了死而復生。「終曲」擺脫了憂鬱的沉思，帶著在此生達到真、善、美頂峰的強烈渴望，情緒熱烈而歡樂地行進，洋溢著對生活的熱愛。

第三首著名的弦樂四重奏（G大調）是舒伯特1826年在魏靈只用了十天寫完的。它的旋律柔美可愛，感情深刻真摯，超過了所有以前的室內樂作品。第一樂章即以平靜的與世無爭開始，表現出藝術家在經歷了悲歡離合之後的成熟心態，煥發著管弦樂團般的華麗。它有一次激情的猛烈進發，但很快被大提琴的安慰之聲撫平，它的結束與開始一樣，帶著渴望和與世無爭。「行板」樂章引入一段由大提琴奏出的e小調旋律，溫柔而甜

蜜，但很快就被一串串喧鬧的和弦聲打斷。幾個主題變幻著新的組合，第二樂章以一段悲傷哀惋的旋律莊嚴地漸漸結束。「詼諧曲」樂章從歡快的鄉村舞蹈節奏，變成一個古怪的幽靈般的動機。「終曲」樂章急風驟雨般地疾進，幾個熱烈的主題從一件樂器飛向另一件樂器，同時編織出新的聲音纏結，直到和聲的演進終於精疲力盡地呼出一段低沉的「極輕」樂段，接著奏響兩個強有力的和弦，全曲結束。

　　舒伯特室內樂的其他精品還有兩首鋼琴三重奏，B調作品第99號和降E調作品第100號，為鋼琴、小提琴和大提琴而作；以及F大調八重奏，為兩把小提琴、中提琴、大提琴、低音大提琴、單簧管、法國號和巴松管而作。B調鋼琴三重奏作於1826年，是他室內樂作品豐產的一年，兩首四重奏傑作（d小調和G大調）就是在這一年創作的。

　　《B調鋼琴三重奏》的第一樂章以一個由小提琴和大提琴齊奏的主題開始，由鋼琴提供節奏上的伴奏。這個主題放蕩不羈，從一件樂器跳到另一件樂器，直至在弦樂的伴奏下，鋼琴引導這段旋律不斷放出異彩為止。在「行板」樂章，鋼琴彈開了一陣主題的搖搖擺擺的合唱，接著鋼琴由大提琴取代，把主題過一遍，再移交給小提琴，鋼琴同時彈出節奏搖擺的伴奏。這樣處理在承擔進一步發展主題的同時，還給旋律增添光彩。「詼諧曲」樂章充滿活力和色彩，中段的三重奏是維也納的舞蹈節奏，其民歌旋律經過舒伯特的藝術加工而理想化。它飛速貫穿整個「迴旋曲」的第四樂章，以其耀眼的輝煌結束了全曲。

　　《降E大調鋼琴三重奏》是大師在寫完聯篇歌曲《冬之旅》之後創作的，時間是1827年11月。正如舒曼所說，它與更加抒情、女性化的《B大調三重奏》形成對照，顯得雄壯而有戲劇性。舒伯特在此再度表明自己是

表現力的技法大師，是靈感不會枯竭的旋律大師。他總能挖掘出新鮮的和聲樂彩，並對民間主題進行複雜的藝術加工處理。一種充滿活力的雄壯節奏使第一樂章獨具特色。「行板」樂章的情緒是溫柔優美和哀歌般的；據說其副主題是一首瑞典的民歌曲調。「詼諧曲」樂章再次是維也納的舞曲節奏，說的是當地的方言；第四樂章浸透了奧地利土地的馥鬱芬芳，熱情如火地結束全曲。

在貝多芬著名的七重奏的影響下，舒伯特在1824年寫下了他的八重奏。它以組曲的形式，由六個連續的樂章組成。第一樂章以「慢板」開始。主要主題以欣喜若狂的「快板」奏出，先由木管樂器領頭，再由弦樂繼續，勾勒出一幅優美、燦爛的畫面，充滿新穎別緻的轉調，由八樣樂器演奏。「行板」樂章如夢幻般優美，飄動著單簧管吹出的一支溫柔可愛的旋律，弦樂負擔伴奏。各樂器互相你追我逐，先是一枝獨秀，然後百花奔放，互相效仿、競爭，以天國般的和聲烘托著主題。「詼諧曲」樂章以輕快詼諧的音調迅速走過。接著一個變奏曲樂章跟上一支「行板」主題，給樂器們單獨和集體盡情表現的機會。「小步舞曲」樂章踩著歡樂的舞曲鼓點走過場。結尾的樂章在奏出一個緩慢嚴肅的引子之後，匯入一段喜悅的「快板」，投身美妙多姿的和諧動機的組合音流，管弦齊鳴結束全曲。

這首八重奏的首演地點是伯爵斐迪南·馮·特洛伊爾（Count Ferdinand von Troyer）的沙龍。他也是委託舒伯特創作該曲的人。這次首演由伯爵本人吹奏單簧管，伊格納茲·舒潘齊格為第一小提琴。後者三年後在一次募捐音樂會上第二次上演該作品。之後數年它一直銷聲匿跡、默默無聞，直到1861年維也納赫爾姆貝爾格（Helmesberger）四重奏團演出它並獲得成功為止。從此它便成為舒伯特最受歡迎的作品之一。

舒伯特室內創作的終結之作是一首很有價值的弦樂五重奏（Op.
165），是大師去世前不久為兩把小提琴、中提琴和兩把大提琴創作的。該
作品在音量上大大超過了一般的室內樂作品，幾乎具有一首交響曲的特
點。舒伯特以兩把小提琴賦予該曲異常豐富和浪漫的詩情畫意。第一樂章
以第一個莊嚴宏偉的C大調和弦開始，接著小提琴奏出主題。樂器的合奏
先高後低，直到大提琴獻上典型舒伯特式的旋律為止，再由小提琴和中提
琴接管，然後消失在美妙的音響新組合中。「慢板」樂章奏出一段震撼人
心的旋律，使人想起布魯克納交響曲的宏大和莊嚴，以豐富的魔幻般和
聲，帶領聽眾進入德國浪漫主義們的神奇天地，裡面充滿了月光朦朧的魔
力、嚮往和愛的憔悴。「詼諧曲」樂章具有暴風雨般的激情，其不知疲倦
的運動被一段緩慢嚴肅的三重奏打斷，這是一段莊嚴崇高的「行板」。「終
曲」浸透了匈牙利民間音樂，以達到極熱烈的高潮結束。

這首傑作跟《C大調交響曲》同樣命運，舒伯特有生之年聽不到它的
上演。他過世將近二十年後，音樂界才發現了這枚璀璨的音樂瑰寶。

鋼琴作品色彩豐富

與其歌曲和室內樂一樣，舒伯特在鋼琴作品裡也選用了他自己獨特的
音樂語言，背離了他的前輩海頓、莫札特和貝多芬的道路。羅伯特・舒曼
從專業角度分析了舒伯特的鋼琴創作，他寫道：「舒伯特的鋼琴作品在某
些方面比貝多芬的鋼琴曲先進，儘管後者的作品奇妙而令人敬佩（考慮到
他因耳聾而只能憑想像力創作），舒伯特懂得把鋼琴管弦樂化，表現在他能
把一切都從鋼琴的心裡掏出來；而在貝多芬的情形裡，我們只好向法國

號、雙簧管等其他樂器借用（鋼琴的）色彩。如果要我們對舒伯特的普遍
創作本質再做點補充的話，那麼我要說的是：他總能找到音調和音色去表
達最細膩最精緻的情感、思想和生活境況。正如人類有一千種豐富色彩、
風格各異的習慣和服飾那樣，舒伯特的音樂也有一千種的變化。他把眼見
手觸的一切都轉變成了音樂；從他扔進水裡的石塊中跳出活生生的人形。
他是繼貝多芬之後音樂家中最傑出的一位；這些音樂家身爲一切市儈庸人
的死敵，實踐了最高層次和意義上的音樂藝術。」

　　舒伯特本人並不像莫札特和貝多芬那樣是鋼琴演奏大師；鑒於他的鋼
琴作品裡甜美的旋律和悅耳的和聲多於技法要求和炫耀技巧，這點就更不
在言下。但它們卻都是發自內心，具有親切、夢幻、浪漫和內省的特點。
它們的構造簡樸而崇高，音樂描繪性強，因而產生只有天才才有的音樂奇
觀。舒伯特的鋼琴作品不適合拿到大音樂廳去演奏，在那些地方，炫技大
師們習慣用令人眼花繚亂的技術去傾倒大城市的觀衆。舒伯特鋼琴作品的
合適演奏地點是家庭，是安靜的客廳，一小群同情的聽衆聚在這裡，享受
這發自內心又訴諸靈魂的美妙音樂爲最佳。

　　鋼琴音樂在舒伯特的創作中占有不小的份額。它們有的是兩手彈奏，
有的是四手聯彈。有奏鳴曲、變奏曲、幻想曲、「音樂的瞬間」、嬉遊曲、
進行曲、波蘭舞曲、迴旋曲、舞曲、圓舞曲和蘇格蘭舞曲。舒伯特的鋼琴
作品中有一個特殊類別，是六首「音樂的瞬間」和即興曲（Op.90 &
Op.142）。這裡，大師有些借鑒他的前輩的傳統；這些前輩指的是那些發
明了鋼琴抒情小品的作曲家，如拉莫（Rameau）、史卡拉第（Scarlatti）、
菲利浦・埃馬努埃爾・巴赫（Philip Emanuel Bach）、菲爾德（Field）等。
舒伯特的「情緒音畫」（Stimmungsbilder）預示了後來舒曼的《兒童場景》

和《紀念冊頁》（*Albumblättern*）、孟德爾頌的《無詞歌》（*Lieder ohna Worte*）及蕭邦的敘事曲和夜曲的問世。

它們都是些優美的音樂袖珍畫，是音響小詩，是流自舒伯特內心深處的真言吐露。它們小巧玲瓏，旋律細膩，和聲精緻，流暢輕盈，一下子便把人們領進浪漫的仙境。至於那些即興曲，人們常認為它們是舒伯特鋼琴奏鳴曲的零星片段。對此，羅伯特‧舒曼這樣說：「現在他早已長眠不醒了。我們正在認真地收集和評述他留下來的豐富遺產。其中沒有任何東西不是浸透了他的靈魂，很少有其他作曲家的作品，像他的作品這樣如此清楚、感人地表達了創作者的熱情。因此，在這頭兩首即興曲中，每一小節音符都吟唱著弗朗茲‧舒伯特的聲音。我們從中聽出他有無窮的幽默和多變的情緒，他忽而使我們著迷，忽而使我們失望，轉瞬又使我們欣喜，使我們重新找回了他。然而，我幾乎不能相信舒伯特真的將這些作品取名為『即興曲』，因為這第一首分明是一首奏鳴曲的第一樂章，它如此豐滿和完整，使我對此堅信不疑。這第二首即興曲，我認為是同一首奏鳴曲的第二樂章，它在性格和創作手法上，都跟那首奏鳴曲十分相像。至於後面兩個樂章是什麼樣子，以及舒伯特是否寫完了這首奏鳴曲，那就只能讓他的朋友們來回答了。人們大概可以把這第四首即興曲視為該奏鳴曲的終曲樂章，假如忽略它的離題。可是你只要看一眼原手稿，事情就會真相大白……假如你把這前兩首即興曲一首接一首彈完，然後接著一口氣把第四首即興曲終曲彈完，那麼，即使這『奏鳴曲』不完整，它也能讓人想起他美妙的奏鳴曲。鋼琴奏鳴曲是一名作曲家作品皇冠上的一顆美麗的鑽石，致使我很想把另一首，不，另二十首即興曲都當作舒伯特的奏鳴曲……」

舒伯特創作的奏鳴曲數量很多。總地來講，它們都嚴格遵循四樂章古

典奏鳴曲的形式。頭兩首奏鳴曲寫於1815年；大師跟他十分崇拜和景仰的偶像貝多芬，其中精神聯繫明顯可見。

1817年創作的《降E大調鋼琴奏鳴曲》是一次飛躍。這位音響詩人開始走自己的路了。典型舒伯特風格的「行板」樂章，沉浸著淒惋的與世無爭，歡快的「小步舞曲」樂章優雅而維也納風格。同一年創作的《降F大調奏鳴曲》（Op.147）和《a小調奏鳴曲》（Op.164）性格浪漫，是又一次飛躍。創作於1825年的《a小調奏鳴曲》（Op.145）旋律優美，氣質浪漫，充滿嚮往。夢幻般的「行板」歌唱了神話傳說和民俗，表現了愛情與痛苦，「終曲」樂章以騎士般的氣概，講述了高尚的成功與幸福。在舒伯特於1825年創作的鋼琴作品中有奏鳴曲A大調（Op.120）、a小調（Op.42）、D大調（Op.53）和未完成的C大調著稱，它們展現舒伯特的鋼琴曲創作的高水準。最後一首舒伯特還達到了貝多芬的水準。

舒伯特雖然陶醉在貝多芬鋼琴奏鳴曲的藝術魅力裡，但他自己寫奏鳴曲卻不效仿他人。他的創作靈感完全來自於自己的繆斯，所以他開創了奏鳴曲創作的新藝術。他的抒情天性使他寫起浪漫旋律來勢如泉湧，一段接一段像變魔術似地跳出鋼琴的鍵盤，而且全是內心之聲。他的奏鳴曲富於描繪性，轉調新奇大膽，和聲獨樹一幟。

《a小調奏鳴曲》的第一樂章像一首民歌似地開始，其華麗的和弦與豐富的意象，變換著各種音色效果反覆出現，並在結束的尾聲裡透過調性變化回歸a小調。「行板」樂章的主題具有多重變奏，舒伯特的豐富樂思借此得到充分施展，先是神秘朦朧，然後端莊優雅，最後以悲劇氣氛結束。「詼諧曲」樂章翩然起舞，以大調和小調交替進行。第四樂章是「迴旋曲」，節奏輕快、氣氛活躍，歡騰旋至快樂的尾聲，多少代表了全曲的特點。

偉大的《D大調奏鳴曲》（Op.53）使我們想起貝多芬最美妙的奏鳴曲。它的慢樂章、著名的「行板」是其中最深刻最感人的一個樂章，如歌的旋律歌頌了深深的寧靜與幸福，以及其欣悅撥動著我們的心弦。未完成的《G大調奏鳴曲》以其樂思的豐富和技法的大膽，與前者相較毫不遜色。其中的莊嚴「行板」再次見證舒伯特才華源泉的永不枯竭和奔流順暢。

　　與這些傑作並駕齊驅的，還有他在1828年9月去世前不久創作的三首奏鳴曲：c小調、A大調和B大調。最後一首的B大調完成後過了七個星期，他便魂歸天國。這首奏鳴曲充滿舒伯特風格的旋律，主題意象十分豐富。其中的「中速的行板」優美異常，裡面有一段緩慢發展的旋律，像是來自浪漫的仙境。最後那個樂章相當獨特，以一個在高音G上的引誘性呼喚開始，變幻出數個主題，先是歡樂可愛的口吻，以c小調飄向B大調；然後陡升爲激情的風暴，又滑落進平靜的「連奏」，最後以火熱的勁頭、在暴風雨般的「急板」中結束。

　　在舒伯特創作的鋼琴幻想曲當中，《流浪者幻想曲》最值得一提。這是一首以著名歌曲的一段爲基礎的交響性作品。第一樂章以C大調的一個宏大的「漸強」開始，然後帶著如歌的韻律滑向G大調。一段迷人的主題一落千丈，接著又陡升，像雲雀直入雲霄那樣高唱。豐富的想像力使這段旋律新穎的變幻層出不窮，直到熱烈的節奏進入升c小調爲止。流浪者的主題出現在「慢板」中，起先它是「很輕」，接著經歷不同層次的音色細微變化，被飾以出效果的速奏和震音，直至那段輝煌的「急板」以3/4拍子的節奏猛撲向一段「半詼諧曲」爲止（中間有一段圓舞曲形式的舞蹈性三重奏）。在「快板」的第四樂章中，這個主題又以賦格曲的體裁出現。它以摧

枯拉朽的凱旋之勢，閃耀著如詩似畫的光輝，走向感人的C大調結尾。

　　除了《流浪者幻想曲》之外，我們還擁有《G大調幻想曲》（Op. 78）。它是舒伯特風格的鋼琴曲中的一顆明珠。該曲為奏鳴曲式，有四個樂章，分別為「幻想曲」、「行板」、「小步舞曲」和「小快板」。第一樂章有一段典型舒伯特風格的主題，浪漫、夢幻一般，帶著巨型和弦和奇妙、萬花筒似的音響描繪。第二樂章是感人旋律像民歌一樣歌唱，洋溢著舒伯特似的浪漫情懷，先是大調，後是小調，最後演變成一首火熱的匈牙利風格主題。第三樂章很迷人，充滿優雅的微笑，這段「小步舞曲」內有一首真正舒伯特風格的三重奏，它以輕快的維也納圓舞曲節奏，喜氣洋洋地飄向星空。最後的樂章是「小快板」，大概是鄉村喜慶活動的音樂，裡面的歡樂歌聲和舞蹈，以及渴望嚮往、鳥語花香和嬉戲、夢幻等等融為一體。

　　舒伯特的鋼琴曲中有一個特色，就是他的四手聯彈小品。他在這種體裁方面，無人可出其右。他還是鋼琴二重奏的頂尖大師。在這方面他的作品豐富且價值極高。起初他只寫一些小舞曲和進行曲，不久便擴大為旋風般的變奏曲，如類似他那些偉大的奏鳴曲的「宏偉二重奏」。舒伯特一生（從1810年到1828年）都創作這種二重奏。它們的重要性等同於他的室內樂和獨奏鋼琴曲。他那詩人般的性情，他對完美的渴求，他天生的優雅，他的憂鬱，以及他的輕鬆和快樂，這一切全都在他的四手聯彈鋼琴曲中生活、呼吸、哭泣和歌唱。

　　他在1810年5月1日完成了他的第一首洋溢青春的幻想曲——二重奏。它很長、很細。同一年，隨著技法的成熟和音樂描繪性的增長，他又接連寫了新的幻想曲、進行曲和變奏曲，從而豐富了他在這方面的創作。

在1818年，舒伯特在茲雷茲根據一首法國的e小調浪漫曲，創作了八首四手聯彈的變奏曲（原曲名為《安歇吧，好騎士》〔*Reposez vous, bon chevalier*〕）。它是舒伯特從埃斯特哈齊家中的老樂譜收藏中挖掘的。在處理原曲的主題時，大師採用了貝多芬的手法，所以當這首作品在1824年出版時，它是題獻給「貝多芬，他的景仰和崇拜者，弗朗茲·舒伯特的」。1824年誕生了舒伯特獨具價值的作品，都與他在茲雷茲的逗留緊密相關。它們是《B大調奏鳴曲》（Op.30），偉大的《降A大調變奏曲》（Op.35），著名的《C調奏鳴曲》，「宏偉二重奏」，以及很流行的《匈牙利風格嬉遊曲》（Op.54）。

舒伯特四手聯彈鋼琴曲中最有趣的當屬「宏偉二重奏」（Grand Duo）。大師在該曲中讓鋼琴發出管弦樂團般的豐富音響，使之具有交響曲的性格。第一樂章很獨特，對主題的處理十分連貫而緊湊，令人耳目一新。它的旋律豐沛，和聲華麗。第二樂章有第三個彼此聯繫較為鬆散的主題，舒伯特在各式旋律之河中四下奔流。「詼諧曲」樂章的特點是節奏突出，最末一個樂章的主題具有匈牙利淵源。根據舒曼、姚阿幸等人的說法，這首華麗的二重奏實際上是一部偽裝的交響曲。

1824年創作的四手聯彈曲、著名的《匈牙利風格嬉遊曲》本質上確實是匈牙利風格的。大師當時在茲雷茲城堡周圍散步時，一定常常聽到匈牙利的民間音樂和吉普賽音樂，並汲取了其中不少藝術精華，再寫進自己的作品裡。這首作品有一段軼事。據說，舒伯特有一次跟歌唱家馮·宣斯坦男爵，偷聽一名黑眼睛的姑娘站在燃燒的壁爐前，哼唱一支憂鬱的匈牙利民間歌曲。回到城堡後，他便把它寫下來，並把它寫進自己的嬉遊曲中。這首曲子的基調很憂傷，這與所有匈牙利民間音樂是一致的。曲中的描繪

性強，很自然。輓歌式的旋律與強勁的進行曲動機交替出現，火熱的民族舞蹈節奏由切分音的和弦伴奏。這是一幅奇妙的音畫，激盪著匈牙利民族的全部悲哀和詩意。

在舒伯特生命最後一年的1828年，他又寫了兩首這種體裁的重要作品：規模龐大的a小調「快板」（Op.144）《生活的風暴》，和題獻給卡洛琳‧埃斯特哈齊女伯爵的《f小調幻想曲》。後者是一首充滿渴望的傷感歌曲，先高高升入星空，再沉入悲哀的放棄。這豈不是舒伯特對他「不朽的愛人」的頌歌嗎？他在創作過程中，年輕可愛的卡洛琳‧埃斯特哈齊伯爵小姐的倩影，難道不是一直在他眼前晃動嗎？誰知道呢？不管怎樣，她的芳名出現在大師的獻辭裡，也就說明她和這首幻想曲永遠結下了不解之緣。

舒伯特鋼琴作品的另一特殊類型是舞曲。他寫的德國舞曲、蘇格蘭樂曲、阿岑布魯格爾（Atzenbrugger）舞曲、連德勒（鄉村舞曲）、格萊策‧加洛普（Grätzer gallopps）舞曲和圓舞曲，他寫的小步舞曲、崇高的圓舞曲和傷感的圓舞曲，以及維也納女士連德勒舞曲……，都對維也納的民間音樂和舞曲音樂，有著巨大的影響。

他出身平民，也經常在郊區和鄉下傾聽人民的音樂，並看他們跳舞。這些都成為他的記憶和內心的回聲，並激發他的才華靈感，以老式的3/4拍節奏，寫出這些奇妙的極有價值的音樂珍品。它們都是一些應時應景的即興之作，輕柔、搖擺、充滿笑聲；每每當他在歡樂的聚會上為朋友們彈奏時，他都會不經意地輕觸琴鍵，於是這些舞曲便帶著即興的優雅輕鬆問世。

在維也納城市外面，他經常在那些古老的街巷裡、在鮮花盛開的花園

和寬敞的庭院裡，採擷維也納民間音樂的那些妖艷的野花，然後回家後在安靜的房間裡，把它們改造成或歡快或傷感的音樂奇葩。這些舞曲中迴盪著古老維也納的靈魂之聲，浸透著生活的樂趣、人間的魅力和可愛之處，以及維也納這一迷人城市及其周圍風景（包括那碧綠濃蔭的維也納森林），常在人心中喚起的那種莫名的憂鬱和多愁善感。

舒伯特的舞曲幾乎都與維也納民間音樂有關，它們是大調的歡樂和小調的憂傷的牧歌和民謠。它們就像掛在某個古老開滿鮮花的畢德麥雅花園裡大樹上的鞦韆，是其中的木桌上盛在刻花酒杯裡的醇酒，是在綠草皮上民間的姑娘為小伙子跳的令人目眩的舞蹈。它們宛如雷蒙德的詩歌、唐豪瑟或芬迪的繪畫，也勾勒出已經消逝的古代維也納幻象。

從小接觸宗教音樂

最後，要提到舒伯特奉獻給世界的宗教音樂。他創作宗教音樂的動機，早在他幼年就萌發了，因為他的童年就是在宗教環境中度過的。他小時候經歷過的宗教大事有：在利希騰塔爾教區教堂的唱詩班唱經，接受了宗教音樂的最初薰陶；成為帝國宮廷小教堂的唱詩班成員，一唱就是好幾年。宮廷樂團特別注意宗教音樂的演奏，所以他在這裡的任職經歷構成了他的音樂教育的基礎。毫無疑問，是天主教會神奇的宗教音樂對他的薰陶喚醒了他的才華，啟發這男孩創作了最早的作品。

不過，雖然他的童年是在宗教音樂的氛圍中度過的，宗教音樂也對他日後的藝術創作產生過強大的影響，但是舒伯特卻不像帕勒斯特里納（Palestrina）、巴哈、李斯特和安東・布魯克納等大師創作宗教音時那樣虔

誠。舒伯特沒有深刻的宗教情感。他畢生都不是篤信宗教的人，倒更像是個質樸、天眞、敬畏上帝的世俗之子。他的信念既非巴哈的那種堅如磐石不可動搖的的宗教信仰，也非安東・布魯克納的那種透過音樂能達到人類崇拜上帝的更崇高境旳信念。當然，他也不具有貝多芬的那種普羅米修斯式的對宗教的超凡挑戰性，想像浮士德那樣，爲達到更神聖的信仰而抗爭和奮鬥。因此，舒伯特的宗教音樂一般來說，沒有帕勒斯特里納、巴哈和布魯克納音樂的那種史詩性和高亢的宏偉性，也缺乏貝多芬彌撒曲的那種英雄性的超脫元素。

　　舒伯特的宗教音樂，跟他其他體裁的作品一樣，大多是抒情和浪漫性質的。它植根於維也納古典樂派，主要效仿海頓和莫札特的作品。舒伯特跟他們一樣，在其宗教音樂作品中，顯示了一種正統但又率直而人性的天主教精神，堅信天主的大慈大悲，或以狂喜歡樂的讚美詩、或以輕柔撫慰的讚美歌來頌揚上帝，懇求天主的賜福。舒伯特像古老的維也納樂派的其他大師那樣，以「主啊，憐憫我們！」開始，作爲懺悔的罪人祈禱主的寬恕；以「光榮！」的節慶般歡樂來讚美在天之神靈，表達對信經的虔誠和堅定信仰，陶醉於聖殿（天主教堂）的高堂和莊嚴，並在「祝福經」和「上帝的羔羊」中宣布上帝的善良、博愛和仁慈。

　　舒伯特的宗教音樂作品都充滿色彩與優美和聲的音畫。它們描繪了天主教堂從「天國聖餐」（blessed Sacrament）的神秘，帶起全部的宗教和藝術魅力。它們以色彩斑斕的音調，爲教會的神聖禮拜儀式伴奏。我們從中彷彿見到聖壇上燭光閃耀、旗幟飄舞，聽見唱詩班列隊行進的唱經，牧師們穿著金色的織錦道袍在高聲吟詠，教堂鐘聲齊鳴，全體會眾的祈禱聲熱烈高亢。

舒伯特的宗教音樂，在形式上也許十分保守，但在他晚期和較為成熟的作品中，他在處理和使用素材上還是做出了許多突破。從某種意義上講，他在利用樂團和合唱團方面，與維也納古典樂派相比，是前進了一大步。他對人聲（獨唱及合唱）的處理很輝煌，在安排樂團方面，也常常是新意層出。

大師一共創作了六部彌撒曲。第一部是F大調，為五個聲部、管風琴和樂團而作；創作年代是1814年，那年他才十七歲，是為利希騰塔爾教區教堂的建堂百年慶祝活動而作。舒伯特兒時曾在該教堂唱詩班唱詩，他的第一位老師米歇爾·霍爾澤曾是這裡的唱詩班領隊。在這首彌撒曲中，舒伯特對樂團的處理走的還是古典樂派的老路。樂團和人聲都比較適度和簡單，宛如宮廷小教堂唱詩班歌手那天國夢幻般的吟唱，拘謹地陪伴著主持的牧師。

該曲的首次公演在古代維也納的歷史上，像是唱起了一支田園牧歌。年輕的音響詩人於1814年10月16日星期天，在利希騰塔爾教堂指揮了自己的作品。獨唱女高音特蕾絲·格羅伯是他孩童時代的崇拜偶像。所有希默爾普福爾特格倫德的居民都是聽眾，其中有樸實的農民、作坊的工匠和他們的徒弟，還有親戚朋友們。這是青年舒伯特的第一部偉大的成功力作，他頓時成為利希騰塔爾的名人。不久，在奧古斯丁教堂舉行了這首彌撒曲的第二場公演。

這期間還有另一首宗教音樂作品，就是為男高音、管風琴和樂團而作的《晨禱後應答轉唱讚美詩》（*Salve Regina*）。在1815年誕生的G大調、B大調兩首彌撒曲中，可以感覺到獨具特色的舒伯特風格，尤其是第一首中旋律優美的「祝福經」，更是如此，其中動聽的女高音獨唱由可愛的特蕾絲

擔任；該曲的「上帝的羔羊」也極富表現力。當時舒伯特還爲他這位美麗的朋友寫了一首女高音的小型聖餐禮拜奉獻歌（Op.47）。此外，在這一時期，他還創作了一首「聖母悼歌」，一首聖餐後對答吟唱讚美詩，以及聖餐禮拜奉獻歌《三博士》（Tres Sunt）。

在他的第五首彌撒曲、始作於1816年完成於1822年的降A大調「莊嚴彌撒」中，無論在和聲還是旋律，舒伯特都向前邁了重要的一步。大師當時希望它能由帝國宮廷樂團公演，打算把它題獻給奧地利皇帝和皇后。舒伯特在致他的友人史潘的信中說：「我的彌撒曲完成了，不久將排演。我有一個不錯的想法，想把它奉獻給皇帝或皇后。」可是題獻和由宮廷樂團擔任的演出都沒有實現。

從這首彌撒曲的主題來看，說明這位成熟的浪漫主義者過於沉溺在旋律和描繪不同的情緒上，而欠缺爲爭取神靈的認可的艱苦努力，它只是一些優美情感的傾瀉，只是內心深處的歌唱。

這首彌撒曲的箴言大概是：「曾用藝術從主的頭腦中得到的東西，必須再還給主。」小提琴的歌唱和合唱團及獨唱演員的歌唱，很像是由春天的鮮花編成的花環，而且是由圍繞著耶穌基督十字架受難像的一圈美麗的少女以雙手編織的。「榮耀讚美詩」的一聲歡樂的吶喊迸發而出，「使徒信經曲」帶著虔誠、欣喜的熱忱直上天國。從顫抖的低音部響起感人的「十字架受難曲」，然後從中升起強勁歡樂的合唱「復活」；莊嚴的「聖哉經」（Sanctus）和展翅高飛的「和散那」浸透了舒伯特式的旋律；在「祝福式」和「上帝的羔羊」中，這位頂禮膜拜的藝術家的夢幻溶化在一股天國般的和聲洪流之中。

舒伯特大概在潛心創作他偉大的抒情傑作《冬之旅》（1827年）的同

時，也根據技術學校教授約翰·紐曼的德文歌詞，開始了他的《德意志彌撒曲》的創作。這是一首為唱詩班寫的作品，充滿了優美的旋律，成為大師最受歡迎的作品之一，該曲最初為合唱團而寫，由管弦樂團伴奏，後由伊格納茲·馮·塞弗里德改編成男聲合唱。

1828年在他去世之前不久，他又轉向崇拜上帝，創作了那首偉大的《降E大調彌撒曲》。此時他的靈魂已經窺透了人生的最深的黑暗面，痛苦的煎熬已經使他成熟。因此這首彌撒曲成為一首對上帝的宏大頌歌，也是他的宗教音樂創作的扛鼎之作。這首作品較之他的其他宗教作品更加勇於創新，和聲更加燦爛輝煌，音樂的描繪性更強，樂團和合唱團光影交錯，交相輝映，相得益彰。演奏該曲的樂團由一個弦樂五重奏組成，外加兩支雙簧管、單簧管、巴松管、法國號和三支小號，沒有管風琴和長笛。

起始的「主啊憐憫我們」以「極輕」開始，合唱團輕哼一支旋律。隨後，作為對基督耶穌的呼喚的響應，該旋律由木管樂器和顫奏的弦樂器以強大的餘旋律加入，並充滿感情地升起，祈求上帝寬恕，第一樂章逐漸結束在低沉、輕柔的和聲裡。下個樂章（「榮歸主頌」）以各聲部突然狂喜地讚美上帝的合唱開始；樂團像暴風驟雨似地也突然加入，樂器和人聲混成一幅最豐富絢爛的音畫。小號強力高奏，弦樂動情地顫抖，合唱團欣喜地高唱「我主上帝」。

「米澤里厄里」以悲痛和深切懺悔的情緒唱起哀怨的祈求；宏大的賦格在低音區強有力地響起，再由其他聲部加入共同融匯成一幅壯麗的音畫。一陣鐃鈸的喧嘩揭開了「信經樂」（Credo）的帷幕，合唱團充滿信心地高唱充盈著舒伯特式旋律的信經，再由不同聲部單獨唱出。神秘的「耶穌十字架受難」緊隨其後，由合唱團和尖銳不安的和弦伴奏；另一陣鐃鈸

的喧嘩宣告了聲勢浩大的「復活」。「阿門」之聲似乎不絕於耳，波瀾壯闊地結束了這幅十分藝術且構築奇妙的聲音畫卷。

在「聖哉經」裡（內有那首聞名的「和散那」賦格），這首彌撒曲達到了高潮。這裡，轉調宏偉而大膽，音調瞬息萬變。樂團和人聲高亢嘹亮，達到前所未有喜悅的巔峰，並統一在「和散那」的賦格構造之中，以讚美詩式的莊嚴肅穆和壯美歌頌上帝。「和散那頌」（Benedictus）的音調較柔和一些，先由第一小提琴奏出；然後由四部獨唱人聲歌唱那支優美動人的旋律。「上帝的羔羊」憂傷哀惋，音樂描繪至此變得陰影重重，節奏也沉重起來。這是《冬之旅》中的那種陰鬱，眼下出現在彌撒曲中。接著就是高聲地懇求直奔上帝，完美的和平解除了生命的痛苦，並且頌揚了忠實信徒的祈禱，被免除了罪並獲得自由。靈魂從塵世升起，進入永恆不滅的平靜。

就這樣，舒伯特以他的音樂歌頌了他的上帝；先以他那純淨、清澈的童聲在利希騰塔爾教區教堂和帝國宮廷小教堂歌頌上帝，然後又用他神聖的想像力，構築了音響的聖殿去讚美造物主的光榮。隨著時間的流逝，他的宗教情感愈加篤厚和宏大，終於在這首《降E大調彌撒曲》中登峰造極，成為天主教會音樂中最光榮的豐碑之一，就像莫札特、海頓和布魯克納的宗教音樂巨作那樣。

當我們審視舒伯特的宗教音樂藝術，在音樂史上所起的作用時，我們似乎有浪漫主義的春天，突然降臨在一夜之間花開遍野的感覺。舒伯特把貝多芬欲竭力掙脫古典枷鎖的音樂理念領入浪漫情感的夢幻世界，從而給音樂藝術注入了一顆新的靈魂。舒伯特的音樂並不是貝多芬所構築的偉大思想紀念碑似的音響大廈，而是一陣對新覺醒的人類內心力量的歡呼，是

一股源源不絕的創作靈感的噴發，是從藝術家的靈魂深處本能而自發的樂思流淌。他與世界上那些少數眞正偉大的藝術家一樣，被其才華賦予了不同尋常的神秘幻視力，能以獨特眼光窺透短暫人生的所有光明與歡樂的一面，和悲劇與黑暗的一面。他的創作包羅了人類內心情感的各個方面，從最溫柔細膩的抒情到戲劇性的激情風暴，從天眞質樸的輕鬆戲謔到抑鬱悲傷、乃至絕望死亡深淵的邊緣，無所不包。

在他短暫的一生中，他對世界有著無法估計的貢獻。他的才華之光照亮一片無垠的廣闊天地。還要經過許多年，藝術天空的觀星者們才能全面估量完舒伯特作品的深度、廣度和完滿性，或把以舒伯特爲源頭的新音樂洪流及其問題與無限可能性，探究個明明白白。

他的音樂風格有許多偉大的繼承者，他們和他在音樂領域裡有著千絲萬縷的聯繫；這些人都從他靈感綿延不絕和千變萬化的才華土壤上汲取過營養，從羅伯特·舒曼、高乃利奧斯（Cornelius）、弗朗茲、布拉姆斯到李斯特、華格納、雨果·沃爾夫和安東·布魯克納等等，莫不是如此。舒伯特不顧自己的身體病弱，瘋狂地揮霍自己的才華；他把全部心血和心靈都傾注在自己的創作中，直到他那旺盛的創作熱情和才華火焰，把他年輕的生命耗盡爲止。

Franz Schubert

舒伯特一生中女性的影響

　　談起維也納會議時期那段絢麗多彩的日子，那時的
每個人都是一個浪漫故事。愛情和美人把一切都帶到了
他們面前，畢德麥雅時期的情況也是如此。

　　舒伯特這位浪漫主義藝術家，將他的愛情從一開始
萌發到激情沸騰、再到內心的痛苦直至他悲劇性的放
棄，統統融進他的音樂，將這股情感喻以音樂。

有一次，查爾斯·德·里涅王子（Prince Charles de Liene）談起維也納會議時期那段絢麗多彩的日子時說，那時的每個人都是一個浪漫故事。愛情和美人把一切都帶到了他們面前，畢德麥雅時期的情況也是這樣。在維也納會議期間，人們崇尚著弗朗索瓦·伊莎貝所描繪的一種國際風格的美人；在畢德麥雅時代，內蒂·荷尼希在的維也納式優雅嶄露頭角。施文德、克里胡伯爾、唐豪瑟、達芬格、特爾茲舍爾、里德爾繪畫中青春美麗氣息的美人肖像，透露著一種浪漫情調。那個時代的情感、愛情和性愛，也都強烈地受到浪漫色彩的渲染。

這時正是德國抒情詩全盛期，青年人對歌德、奧西安、荷爾德林和埃申多夫以及浪漫主義作家蒂克、施雷格爾、布倫塔諾、普拉騰，和年輕的萊瑙的作品充滿了狂喜。婦女和妙齡少女，年輕人和成熟的男人們都在寫詩歌，都在讀年鑑（Almanack）故事集、寫日記和互通浪漫書信。藝術家、詩人、詞曲創作者，是那個時代年輕人的理想形象。那個神奇時代的整個思想感情及特性，無不受到他們作品的影響。

貝多芬對愛的敏感，交織著浪漫色彩的渴望，爲大師心靈中悲劇的牢獄，投入了縷縷陽光，同時也在那裡烙下了深深的痛苦傷疤。他創作了《致遠方的愛人》，並爲他神秘的不朽戀人，寫了充滿火熱感情和惆悵哀婉的書信。年輕富有朝氣的葛利爾帕澤爲他永遠崇拜的凱蒂·弗羅里希獻上他美麗的詩行。雷蒙德把藝術詩篇之花戴在他親愛的托尼·華格納（Toni Wagner）的頭上。

而那位年邁、才華橫溢的畢德麥雅時代維也納著名的文體學家弗利德里希·馮·根茲（Friedrich von Gentz），在六十歲時寫下了獻給美麗的舞蹈家芬妮·埃爾斯勒的詩篇。芬妮·埃爾斯勒像一曲春的旋律在這個城市

中輕快地舞蹈，以她的藝術和優雅迷住了每一個人。

　　同樣的，舒伯特這位浪漫主義藝術家，將他的愛情從一開始萌發到激情沸騰、再到內心的痛苦直至他悲劇性的放棄，統統融進他的音樂。在將這股情感喻以音樂，幾乎沒有人能比過他。像那首表達他自身感情的歌曲《磨坊工人之歌》，既美妙動聽，又令人難以忘懷。

　　在這首歌中，他刻劃出一位謙遜、天眞的年輕磨坊工人，有著孩子氣且質樸純眞的爛漫，他在每一朵花前和每一束陽光中享受歡樂，並問花兒與星星，他的愛是否得到了回報。他品嘗到了所有因愛的渴望所帶來的痛苦與歡樂。人們不禁認爲，舒伯特已把自己投入到這小伙子對女性的愛意之中，雖然女性一直在刺傷他年輕的心；甚至是在生命彌留之際，他還希望她不會忘記自己：「當她經過小丘時，想到他對自己忠心耿耿！於是漫山遍野開滿小花。」這是一段音樂激情的迸發與傾訴，是愛人春心的復甦，是藝術家由愛而生的痛苦，而美化的音樂典範。

　　舒伯特是不是也和他崇拜的大師貝多芬一樣，在爲一位他從未找到的不朽愛人痴迷呢？他的親切感情抒發得如此醉人，卻得不到生活中的眞愛，這是不是因爲藝術創作這火熱而不歇的惡魔，不給他追求愛情的時間？他是不是只喜歡與朋友一起享受綠色鄉村之旅中那些短暫、稍縱即逝的打情罵俏，和那些充滿玫瑰香和女人透惑力的快樂夏日夜晚？

　　與舒伯特生活中的許多不幸比起來，舒伯特的愛情更爲不幸，他沒有家，只有一個舒伯特黨的朋友是他的依靠。他不爲人知，也很少被其他人所賞識。他渴望得到柔情和婚姻，卻得不到滿足。但是眾神賦予了他表達的能力，他內心的深處棲息著超越一切世俗侷限的深情。他的感情在旋律中得到詮釋。他在上帝賜予的藝術中尋求著，並從中找到慰藉。在音樂靈

感那激昂和美妙神聖的聲中，他的愛和激情得到昇華。

　　舒伯特沒有留下任何信件，可以告訴我們他與異性交往的事情。我們對他的緋聞一無所知，雖然鮑恩菲爾德曾說：「施文德戀愛了。我們也都和舒伯特一樣談起了戀愛。」這讓人留下了一種愛得放蕩不羈的印象。儘管如此，舒伯特的內心懷有最純眞、浪漫的愛情，經常使他陷入痴迷。

卡洛琳女伯爵

　　有一種說法，到今天還廣爲流傳，據說他在茲列茲城堡的年輕學生卡洛琳・埃斯特哈齊伯爵小姐，曾激發過舒伯特的高尚愛情。這個女孩好像沒有察覺他對她的深厚愛戀。他將這段愛戀帶來的傷痛，都埋藏在他的心靈深處，只表現在音樂上。只有一次，當年輕的女伯爵問他爲什麼不把作品題獻給她時，他脫口而出：「我爲什麼還要題獻呢？一切都已經題獻給您了。」

　　在那座匈牙利的城堡，他常常和他心愛的人一起演奏二重奏。她嬌美的身影就像繆斯女神一樣，伴隨著他的生活。隨後他爲她寫了一首《f小調幻想曲》（Op. 105）。「四手聯彈鋼琴幻想曲作曲：弗朗索瓦・舒伯特，爲卡洛琳・埃斯特哈齊伯爵小姐而作，並題獻給她。作品103號。」獻詞就是這樣寫的。

　　在那幅有名的深棕色畫像《一個舒伯特之夜》中，莫里茲・馮・施文德描繪了卡洛琳女伯爵掛在牆上的肖像；屋子裡，舒伯特的好友們聚在一起，欣賞沃格爾演唱舒伯特的歌曲。施文德在作此畫之前，曾寫信給詩人莫里克，談及此事：「……能讓我擁有一幅我從未見過的馮・埃斯特哈齊

女伯爵肖像，我眞幸運。不過正如報導所說，他寫的每一首曲子都是獻給她的。她可以心滿意足了。」

同樣的，鮑恩菲爾德也間接提到過大師對女伯爵卡洛琳的浪漫感情：「對詩人和音樂家來說，這是一段不幸的愛情故事。如果這不是太不幸，倒還有可能是一件好事。因爲，正是這種感情，讓詩篇和歌曲有了色彩、音調和最美麗的現實主義。如兩首歌《蘇萊卡》和《憤怒的黛安娜》，以及《磨坊工人之歌》的大部分和《冬之旅》，都是他用音樂表示愛情的明證。它們從這位情人最敏感的情感之中流出，並轉化成眞正的藝術作品。」

伯爵小姐卡洛琳・埃斯特哈齊美麗可愛的身影，透過舒伯特的才華而永遠名垂青史。

在從茲列茲寄來的書信中，舒伯特沒有提及他對女伯爵溫柔細膩的感情。但是在他第一次拜訪時，他稱讚了她對他維也納朋友的鋼琴表演。六年之後，他在寫給他哥哥斐迪南的一封信中，有這樣一段傷感的話：「如果這些話會讓你覺得我現在身體不好，或是情緒不佳，我要向你保證，事實正好相反。當然，這些日子再也不是那些萬物罩在青春光環裡的歡樂時光了。但是，感謝上帝，我還可以憑藉想像，盡量去美化對殘酷現實的不幸認知。我們都認爲在某處我們曾有過幸福，只要它眞正存在於我們的腦海中，就一定還會繼續存在。所以，我很不願意讓幻想破滅。我已把在施泰爾的快樂經歷重新整理，但是發現我現在比那時更能找到快樂和安寧了。」

特蕾絲・格羅伯

人們說，舒伯特戀愛了，

是和一位美麗年輕的伯爵小姐。

但是他卻把自己又給了另一個，

這樣也許他會忘記前一個。

　　鮑恩菲爾德在他的詩中所說的這另外一個是誰呢，沒有人知道。她也許是埃斯特哈齊莊園中的一位女僕，或是居住在利希騰塔爾的絲綢商人的海恩里希・格羅伯的千金特蕾絲・格羅伯。不管怎樣，特蕾絲在年輕的舒伯特的心裡占有一席之地。這位音響詩人當年在利希騰塔爾教區教堂的唱詩班裡演唱經文時，就已見過、並開始愛慕特蕾絲了。在他童年時，他常被邀請到這位絲綢商人的音樂室中奏樂。他的女兒即使不漂亮，也有著一副出色的女高音嗓子，一直能唱到高音D。1814年，在舒伯特為利希騰塔爾教區教堂建立五十周年慶典，而創作的彌撒曲中，她擔任女高音，征服了年輕音樂家的心。他對她的愛既浪漫又熱烈，充滿了祈盼和痛苦。

　　在一封已遺失的信中，舒伯特對他的朋友安東・霍爾茲阿普費爾吐露了他對特蕾絲的愛慕之情。霍爾茲阿普費爾試圖緩和舒伯特對這位擁有好嗓子的姑娘的激情，但沒什麼用。她是舒伯特最初歌曲的最佳演繹者。她在利希騰塔爾的家中，常和年輕的作曲家一起討論這些歌曲，也在一些公開場合熱情地演唱，她從不錯過任何一次在格林青、海利根施塔特和利希騰塔爾的節日裡演唱舒伯特宗教音樂的機會，她優美的嗓音為這些歌曲增色不少。

舒伯特對她很忠誠，希望和她結婚。後來他和安塞爾姆‧休騰布萊納一起在田野散步時，休騰布萊納問他是不是對愛情從未認眞過，異性是否對他沒有吸引力。「當然不是！」這是他的回答。「我曾經深深地愛過一個女孩。她比我年輕很多，也精彩地演唱過我在彌撒曲中寫的女高音部分。她不漂亮，臉上還有天花留下的痕跡。但是她人很好，有一顆金子般的心。三年來我一直想娶她，想了三年，但是我無法找到一個薪水優厚的工作，以保證我們的生活不虞匱乏。後來她依父母之命嫁給了別人。這使我非常悲傷。我還愛著她，沒有別人能比她更合適我。」

特蕾絲是在1820年11月21日結婚，嫁給一位維也納麵包店老闆。舒伯特在1815年爲她寫了一首女高音、管弦樂團和風琴伴奏的聖餐禮拜歌（Op. 47）。

儘管舒伯特的靈魂充滿了激情，但他的愛卻注定沒有回報。他曾經和許多漂亮女孩子、年輕的已婚女人交往過，她們優雅的身影總是在他的生活和作品中旋繞。他所有的女性朋友都對舒伯特的才華著迷，但卻不會把他當作戀人。

當舒伯特音樂會在愛樂的市民家中舉行時，這位大師常常坐在鋼琴旁彈奏著自己的奏鳴曲、幻想曲和即興曲，或者是在沃格爾演唱他的歌曲時，爲他伴奏。這時的「小香菇」常常會被漂亮的小姐和美麗年輕的女主人所包圍。爾後，總是從他身邊擦肩而過的愛情女神，會繼續掀起一股他們都徜徉其中的愛與歡樂的熱潮。許多漂亮聽眾都可以感到舒伯特的音樂彷彿射下一片神聖的靈光照在她們身上，令她們眼前明亮，又深入她們的心扉，使她們的生命有了新的動力和興奮。那些婦人和小姐們靜靜地圍著天才舒伯特坐成一圈，充滿感激地迷失在愛的夢幻中，如癡如醉地傾聽著

他那優美的旋律。在瘋狂愛神男童埃洛絲的一流琴弦伴奏下，有舒伯特的音樂相伴，這些夢幻、歡笑、歌唱和舞蹈的倩女又是誰呢？

她們當中已有許多人的名字已被遺忘，被記得的，也只是因為她們的青春光華曾照耀過舒伯特的生活。舒伯特的朋友和他同時代的人，已經透過彩色粉筆畫、小畫像、油畫、雕刻、平版畫等，留下了她們的倩影。施文德、庫佩爾魏澤、達芬格、克利胡伯爾、特爾茲舍爾、布蘭德穆勒（Brandmüller）和施特奧博（Staub），已透過他們的畫筆向我們展示她們的可愛和美麗。

像是美麗的伊莎貝爾·約瑟法·布魯赫曼（Isabel Josefa Bruchmann），她嫁給了舒伯特的朋友路德維希·馮·施特萊因斯貝格（Ludwig von Streinsberg）；還有朱絲蒂娜·馮·布魯赫曼（Justine von Bruchmann）；約翰娜·盧茲，畫家庫佩爾魏澤的妻子；克萊勒（Kleyle）姐妹，其中的蘇菲（Sophie）是詩人萊瑙的有名的朋友，她嫁給了洛文塔爾（Löwenthal）；她的妹妹洛薩莉（Rosalie）和舒伯特歌曲的演唱家馮·宣斯坦男爵結了婚。貝蒂·施羅德；久為宮廷劇院演員的埃里卡·安舒茲（Rrika Anschütz）；出色地演繹了舒伯特歌曲的歌唱家貝蒂·萬德爾（Betty Wanderer）；內蒂（施文德的妻子）；特蕾絲·荷尼希、蘇菲·馮·朔伯爾（Sophie von Schober）、蘇菲·哈特曼（Sophie Hartmann）；還有已婚的維特澤克、庫茲洛克（Kurzrock）和龐貝（Pompe）。

在那些有才華的藝術家當中，有鋼琴家萊奧波迪內·布拉赫特卡（Leopoldine Blahetka）；有歌唱家林哈特（Linhardt）和卡洛琳·烏恩格爾，後來她成了萊瑙的未婚妻；漂亮的鋼琴家伊琳娜·馮·基澤維特爾，她是極富音樂天賦的宮廷顧問拉斐爾·馮·基澤維特爾（Hofrat Raphael

George von Kiesewetter）的女兒，同時又是舒伯特的贊助人和金格爾的同事。

密友伊琳娜

　　金格爾在寫給帕赫勒夫人的一封信中談及伊琳娜，把她稱爲維也納最出色的鋼琴家之一。她是舒伯特密友中的一個，並與金格爾一起在她父親的宅邸和宮廷女演員蘇菲・穆勒家中舉辦的舒伯特密友音樂會上四手聯彈。舒伯特在1825年寫了一首聲樂四重唱《舞蹈》（*Der Tanz*）獻給她。開篇模仿了席勒的《希望》：

　　　　年輕人交談著，迷戀的

　　　　都是跳舞、騎馬與圓舞曲。

　　　　人們常聽到他們的嘆息與呻吟；

　　　　他們喉嚨中有痛，心靈中有痛，

　　　　懼怕歡樂有一天會溜走。

　　　　從他們的眼神中能看到的唯一禱告

　　　　是但願讓我安度今晚。

　　　　曾經有這樣一位姑娘，

　　　　她認為她不久就會死亡，

　　　　但是生命的輪軸依舊轉動，

　　　　很快她又恢復了健康，

因此朋友們齊聲歌唱，

「祝願我們的伊琳娜，

忘卻她的病痛，

生命久長，

永無煩惱，容顏明亮。」

　　金格爾在1月29日寫給帕赫勒夫人的一封信中寫道：「……還記得我曾多次向你提起我的主人、維也納一流鋼琴家、宮廷顧問馮·基澤維特爾的女兒嗎？她患重病，最近剛恢復了健康。她的醫生建議她換換空氣，我提議讓她到施泰里亞做一次小小的旅行。我對她們講過許多有關施泰里亞的風土人情。所以她和她的母親早就盼望著能到這片富饒的土地去看一看。如果這個計劃能夠成功，「小香菇」和我一定會被邀請為她們的旅行陪伴。這樣一來，如果一切順利的話，我們幾個月後就可以見面了。」

　　舒伯特過世後幾年，1832年11月25日這一天，伊琳娜嫁給了安東·普羅斯凱什（Anton Proskesch），隨後離婚，又嫁給了陸軍元帥馮·奧斯騰伯爵（Count von Osten）。伯爵是帕赫勒夫人年輕時的一個朋友。舒伯特的朋友特爾茲舍爾畫了一幅伊琳娜的畫像。約瑟夫·克里胡伯爾也畫了一幅她的平版畫，稱其為舒伯特的女友，現保存在維也納國家圖書館中。這兩幅畫都表現出了鍾愛藝術，頗為講究的古典維也納的女性美。

　　還有兩位伯格劇院的明星和舒伯特心中的繆斯緊密相關。她們是蘇菲·穆勒和安托尼·亞當伯格（Antoinie Adamberger）。後者曾是詩人科爾納的前任未婚妻，後來成了馮·阿爾內特夫人（Frau von Arneth）。她還曾和貝多芬交往過。她非常喜歡演唱舒伯特的歌曲，在令她難忘的1826年10

月，她在上奧地利的聖弗勞里安修道院演唱，當時觀眾中就有葛利爾帕澤。她演唱的曲目有《美麗的磨坊少女》，以歌德的《威廉·邁斯特》為詞的《豎琴師之歌》（Harper's Song）。她還在裝潢華麗的小教堂裡演唱舒伯特的「萬福瑪麗亞」。為她伴奏的是管風琴師考林格爾（Kollinger）。

天才女演員蘇菲·穆勒

　　舒伯特交往過的女性中，最可愛的是柏格劇院的演員蘇菲·穆勒。正如男演員安舒茲在信中談及到的一樣：「她是大自然的尤物，慷慨的造物主在公平地創造她的人類子僕時，只有少數人可以獲得他更多的恩澤，而蘇菲就是其中之一。她才貌俱佳，品格優良。她的身材勻稱，不高也不矮。舉止優雅很適合在舞台上表演。她的臉龐，尤其是她的眼睛，充滿了純真與智慧。毫無疑問，她是迷人女性中的代表，給德國舞台增色不少。悲劇女神繆斯把她的聖火吹入這美妙的靈魂和美麗的身影之中，並在其中播下才華的種子。蘇菲·穆勒這個天才女演員，她正如路德維希·德夫里恩特（Ludwig Devrient）所說的，『不經意地就創造出了奇蹟。她從未演錯過，也沒有過份演繹。她以孩子般的率真，為整個世界播灑了自己都沒意識到的寶貴珍珠。』」

　　她熱愛音樂，天生一副好嗓子，常常熱烈地演唱舒伯特的歌曲。年輕的大師常常和沃格爾一起到她房間，創作出許多音樂傑作，沃格爾和蘇菲演唱，舒伯特伴奏。舒伯特的好友金格爾常在她的房間裡演奏大師的鋼琴曲。有時也和伊琳娜·馮·基澤維特爾一起二重奏。女演員在日記中記錄許多她和舒伯特、沃格爾的愛樂時光：

「沃格爾和舒伯特今天在這裡用餐，」她在1825年2月24日的日記中記道，「是第一次。之後，沃格爾又演唱了幾首以席勒的詩歌爲詞、舒伯特作曲的歌曲。」

「沃格爾和舒伯特今天來了，」她在1825年3月1日寫道，「下午來的。他們帶了一些新的歌曲來，沃格爾深情地演唱了席勒作詞的「《達達魯斯》（*Tartarue*）。棒極了。」

「晚飯後，舒伯特來了，」她在1825年3月3日的日記中寫道，「他帶來一首新歌，《年輕的修女》；不久，沃格爾也到了。我演唱了這首歌曲，它寫得非常漂亮。老朗格也來拜訪我們。我們彈奏並演唱，一直唱到七點鐘，他們才離開。」

「晚上，我們又有了德布萊（Déprès）、維德金（Wedekind）、貝蒂‧施羅德、舍萊爾（Scherer）、狄茲（Ditz）、金格爾和特爾茲舍爾。我們一起演唱了幾首歌曲。有《夜晚》（*Der Abend*），有休騰布萊納寫的四重唱、卡拉法（Caraffa）寫的二重唱，舒伯特寫的二重唱。還唱了《蘇萊卡》、《磨坊工人之歌》，一直唱到十點半。隨後我送貝蒂回了家。特爾茲舍爾還帶來舒伯特的畫像，是平版刻畫的。」

1825年3月7日：「晚飯前沃格爾來了，隨後五點鐘舒伯特又來了。他們帶來了幾首新歌。當中以根據埃斯庫羅斯（Æschylus）的場景寫的《她的墳墓》（*Ihr Grab*）、《鱒魚》和《孤獨的男子》（*Der Einsame*）尤爲動聽。他們是八點半離開的。」

1825年3月30日：「舒伯特和沃格爾今天來了。沃格爾要去他在施泰爾的莊園。」

1825年4月20日，「今天舒伯特來了。我試唱了他的幾首新歌，《孤獨的

男子》、《邪惡的顏色》（*böse Farbe*）、《遠方的熱望》（*Drang in die Ferne*）」。

1826年1月24日，「特爾茲舍爾、金格爾和休騰布萊納下午來到我家，帶來了舒伯特的畫像，」等等。

安舒茲在談到蘇菲·穆勒時，繼續寫道：「但是在這種情形下，天才總是有超乎尋常的命運，神聖的智慧的火花在如此慷慨的贈與下，深入人必死的軀體，變成流火流入人體的靜脈，代替了血液，吞沒內部的血管，使人體各個器官機能萎縮，最終化為灰燼。

「幾年後，蘇菲·穆勒已聲名鵲起，在她的事業中有了傑出表現，在德國的藝術成就史中有了一席之地。她輝煌的藝術生涯注定不會很長久，因為她的成功來得太突然。在不停的躁動中，她把她飛揚的彩虹帶到了北方。安靜、深思型的柏林，和藝術之城德勒斯登都熱情地歡迎她，但是蘇菲心中有了陰影，圍繞在她身上的光環消磨著她的力量。在她做完最後一次成功的巡迴演出之後，她的身體狀況日益惡化，聲音發啞與咳嗽間歇發作，阻礙了她在戲劇上的努力。儘管身體虛弱，她也決心要超越這些難以忍受的阻礙。她要強大起來，但卻用心過度。她希望大家仍能愛她的和善可親，可是她的脾氣卻日益暴躁。她可敬的大自然母親看到這種情形，為了讓她親愛的孩子能多活一些歲月，也為了不讓當時的觀眾看到曾是健康、美麗和聰慧，但現在卻被年齡和疾病纏繞的蘇菲，在情況不妙之前，她把蘇菲帶回自己身邊。持續的胸痛，使這位天才藝術家在病房中待了十五個月。1830年7月19日，當她希茲英花園的玫瑰都綻放時，那最美麗的一朵，卻在冷酷的死亡手中闔上了它的花瓣。」

「在1822年的春天，這隻天堂鳥飛進了藝術世界。維也納城傾慕她的美麗和才華，主動投到她的腳下。蘇菲充滿感激，當然，她很聰敏，不會

讓維也納人看不到她富有魅力的一面。她用愛回報別人對她的愛,將自己全部投到藝術領域,並爲之獻出生命。她忠誠的愛慕者從不會對她優雅、歡樂的性格感到失望。」

弗羅里希四姐妹

舒伯特的維也納圈圈中還包括弗羅里希姐妹。她們的住宅,是熱愛藝術團體的維也納人的活動中心。優雅的繆斯美神在這裡安家落戶。在這裡進出的,有音樂圈和文學圈的精英,有詩人、音樂家、畫家、歌唱家。他們整日在這裡演奏、交談。在這裡,維也納之美,優雅,魅力和精神上的快樂,哭聲和幽默結合在一起。弗羅里希姐妹倆曾是維也納最富有的自由市民。她們自己的村舍是在多勃林(Döbling)。她們大部分的收入來自一種延長酒桶保質期的配製生產業。但在激烈的競爭下,她們逐漸陷入貧困。不過這個家中最富吸引力、最鍾愛藝術的,還是天賦極高、聰穎且漂亮的弗羅里希四姐妹。

安娜在新建的維也納音樂學院擔任聲樂教授多年。約瑟芬是歌劇和音樂劇演唱家。漂亮、可愛的貝蒂(後改名爲包格納夫人)是一位非常有天分的畫家,還是達芬格的助手。卡塔琳娜是四姐妹中最迷人的一個,小名「凱蒂」,是典型的維也納市民之女,「永遠」是葛利爾帕澤的新娘,但卻不是他的妻子。

凱蒂的魅力與愉快的個性吸引了每一個人。她也做家事,但是她的心靈完全屬於藝術,尤其是音樂。「正如嗜酒人迷醉於釀酒一樣,她深深迷戀在音樂之中。當她聽到優美的音樂時,她總是無法控制自己的感情,完

全沉溺於其中，」葛利爾帕澤如是說。她的美麗迷住了這位年輕詩人的心。他用許多優美的詩歌，使她的美麗和她的快樂永駐人間。安娜和約瑟芬這兩位歌唱家，是整個維也納聽音樂會者的最愛。音樂圈中的每項娛樂與活動都需要她們。隨後，葛利爾帕澤就一直和四姐妹住在施皮格爾加斯（Spiegelgasse），最後在那兒去世。另外和她們有密切聯繫的人，還有索恩萊特納（Sonnleithner）、基洛維茲（Gyrowitz）、魏格爾、赫爾麥斯伯格（Hellmesberger）、胡麥爾和拉赫納。

　　舒伯特是那裡的常客。在那裡，他找到了友情和溝通。「我們從以下方式中開始了解舒伯特，」安娜・弗羅里希說道。「一天，索恩萊特納（葛利爾帕澤的一個表兄弟）拿了一位年輕人寫的幾首歌曲給我們，說寫得很不錯。凱蒂馬上就坐到鋼琴邊，試著為我們伴奏。隨後突然間，吉姆尼希（Gimnich），一個唱得很不錯的員工停了下來，問道：『您彈的是什麼曲子？您是即興演奏的嗎？』『不是。』『但是它聽起來妙極了，絕對是不同一般的作品。』之後，我們就演唱了這些歌曲，一直到深夜。幾天之後，索恩萊特納帶來了舒伯特，並介紹我們認識。從那時起，他就常常來「歌唱家大街」18號。索恩萊特納問他，為什麼不把他的歌曲拿去出版，舒伯特告訴他因為沒有出版商接受，而且他自己也無力出版。之後，索恩萊特納、葛利爾帕澤和大學教授勛瑠爾（Schönauer）以及宣斯坦男爵（他後來成為無與倫比的舒伯特歌曲演唱者）就在一起，商量要自費出版舒伯特的歌集。在基澤維特爾家的第二周周五的音樂晚會之後，我們的索恩萊特納拿來了一包印好的歌集。在眾人崇慕的目光下唱完這些歌曲之後，索恩萊特納把這包曲冊放在鋼琴上，說如果有人要買，現在就可以買。結果迪亞貝利一人就買走了一百本。」

　　「每當格絲瑪爾（Gosmar）的生日（後來成為索恩萊特納夫人）之際，」安娜‧弗羅里希告訴格哈德‧馮‧布倫農（Gerhard von Brennung）說，「我都要去葛利爾帕澤那裡，求他為這特殊日子寫些東西。我會對他說：『親愛的葛利爾帕澤，我沒有什麼東西可以送給他們。因此請你為格絲瑪爾的生日寫詩了。』他回答說：『也許我會，如果有靈感的話。』我求他後沒有幾天，他就把小夜曲《輕鬆克洛普》（_Leise klop_）交給我。此後不久，舒伯特來拜訪我們，我說：『舒伯特，看這個，你必須將它譜成曲子。』他說：『很好，把它給我吧。』他倚在鋼琴上，不斷重複著，唸了一遍又一遍，『這首寫得真不錯！不錯！不錯！』隨後又看了看這張紙，最後說：『我寫完了，我已經寫好了。』三天後，他把完稿拿給我。這是一首次女高音（為佩皮而寫）加上男聲四重唱的作品。我說：『不行，舒伯特，這不行的，這讓格絲瑪爾的女朋友們演唱不是很合適。你一定要把它譜成女聲合唱曲。』我記得當時他坐在窗邊的座位上。我跟他說了以後，一會兒他就給我寫給佩皮的女聲演唱曲子，就是現在這一首。我們親愛的舒伯特對這些事情真是駕輕就熟。

　　我們不敢期待他會記得某種允諾，如果他在路上遇到某個人，他可能會忘記任何約會，而跑去咖啡館跟這個人暢敘。我還記得我們第一次演唱他的《小夜曲》的情景。我的學生坐在三輛馬車裡已經準備就緒，就要出發去多布林；格絲瑪爾當時住在那裡。鋼琴也小心翼翼地被搬到窗外的花園空地上。我們邀請了舒伯特，可是他竟然沒有來。第二天，我問他為什麼沒來時，他抱歉地對我說：『啊！我都忘了！』後來又有一次，我安排在音樂協會大廳公演這首《小夜曲》，而且也多次邀請他一定要到，結果又沒有看到他。我們的演出都要開始了，仍不見他的身影。金格爾和宮廷顧

問瓦爾赫爾（Hofrat Walcher）當時也在場。我告訴他們，他到現在都還沒聽過自己這首小夜曲公演，如果今天他還聽不到，那就萬分遺憾了。『有誰知道他在哪裡？』瓦爾赫爾覺得可以去『橡樹』找找看，因為那裡的啤酒很好，音樂家常去那裡飲酒。結果他們在那兒找到了他。事後他對演出非常高興，說：『我沒想到會這麼精彩……』」

「有一次我看到舒伯特」，凱蒂・弗羅里希談到，「是在瑪麗亞－希爾弗－里尼（Maria-hilfe-Linie）附近。在我們彼此問候之後，我用非常嚴厲的責備目光瞥了他一眼，他顯得很窘迫，有些不好意思。我永遠都不會忘記。他也為很久都沒來看我而道歉。然而，我覺得我有責任說他幾句。我告訴他，他的生活習慣令人不敢恭維，要他承諾一定會改進。不久，他就來敲我的門，那時我正坐在窗前，看到我們想念已久的舒伯特站在那裡。他把門推開幾寸，從窄窄的門縫處探進他的頭，說：『凱蒂小姐，我可以進來嗎？』我說：『從什麼時候開始，我們家門對你如此陌生了？你知道這扇門永遠為你敞開！』他說：『我知道，但我覺得不太好，我一直不能忘記我們在里尼見面時，你那樣看我。但是我今天必須來，因為我有些事情要告訴你。你知道我總是把我的事告訴你，不管它是好是壞。今天我有一件令人十分高興的事。有人把韓德爾的全部作品，當作禮物送給我，現在我發現我還有許多東西要學……』不久他就病了，那是他最後一次拜訪我們。」

音樂才女帕赫勒夫人

另一位舒伯特的生活有影響的美女，是瑪麗亞・雷歐波爾迪娜・帕赫

勒（Maria Leopoldine Pachler），舒伯特在格拉茲時的女主人。她是律師科沙克（Koschak）的二女兒，也是施泰里亞一名富有的愛樂者。她在1816年5月12日嫁給了格拉茲的律師卡爾・帕赫勒博士。她以美麗和多才多藝而著稱。尤其是她在音樂的才華更爲突出，因此她曾一度有投身專業藝術領域的打算。「我從沒看過人，」貝多芬在1817年聽了她演奏他幾首曲子後，寫信給她，「在演奏我的作品時，能像你彈得那麼好。你不像有些出名的鋼琴師，他們不是太制式，就是太做作。你是我頭腦孕育出的嬰兒的最細心的護士。」在貝多芬去世前不久，他曾打算和金格爾一起去拜訪住在格拉茲的帕赫勒一家。金格爾出色的鋼琴彈奏很令貝多芬讚賞。但是由於他的去世，這個計劃未能實現。

帕赫勒的房子在格拉茲的皮法加瑟爾區（Pfarrgassel）街角，是施泰里亞的藝術生活中心。這位音樂才女、女主人的文化內涵，和主人的眞誠與幽默，吸引了所有來到格拉茲，或被邀來的音樂家、畫家、演員和詩人，除了貝多芬和舒伯特之外，還有女演員蘇菲・穆勒、男演員洛維和安舒茲、安塞爾姆和約瑟夫・休騰布萊納兄弟、金格爾、畫家特爾茲舍爾、施泰里亞的詩人歌特弗里德・里特爾・馮・萊特納（Gottfried Ritter von Leitner）；還有受歡迎的親王約翰大公爵（Archduke Johann），都和這個快樂的家庭來往密切。她的兒子說：「帕赫勒夫人不但使她的房子成爲這個小城市的中心，還成爲各地音樂家、愛樂家、演員和戲迷的活動中心。任何一位喜愛音樂的人，都希望能得到我母親的認可，並聽取她的評價和建議。所有客人也都很欣賞我父親的機智和幽默。」

帕赫勒太太從休騰布萊納兄弟和金格爾那裡，了解了舒伯特的作品。她那熱情、浪漫的心靈，很快就被舒伯特的作品所吸引並爲之敞開。因

此，她邀請大師的朋友金格爾，在他動身來格拉茲時把舒伯特也帶來。正如我們所知，1827年這兩個朋友很高興地接受了邀請。舒伯特在維也納的途中，寫了一封信感謝主人，時間是1827年9月27日：

親愛的先生：

我想我在格拉茲度過的日子實在太美好了。而維也納這個城市雖然大，但是卻缺乏心靈的真誠和善意，以及高尚的思想與才子。令人困惑不解的是，人們常常不知道什麼是愚蠢。人們很少能獲得真摯不虛偽的歡樂。也許我應該譴責自己太遲鈍和固執；但在格拉茲我覺得很輕鬆，因為那裡的每一個人都很自然、易於親近。如果我能再待一陣，我就會有在家的感覺了。不管如何，我永遠都不會忘記您們一家人的友情，您親愛的夫人、您和您的小兒子浮士德對我的招待。和您們在一起度過的時光，是我有生以來最快樂的日子。希望將來我可以回報我的感激之情。

您，親愛的先生的

忠實的朋友

舒伯特

和瑪麗亞‧帕赫勒的好客宅邸有關的大師之作有：鋼琴小二重奏《兒童進行曲》（*Kindermarsch*）和《G大調三重奏》，這是1827年10月份他為主人的小兒子浮士德‧帕赫勒所寫，在他生日那天送給他的父親。在他送給瑪麗亞太太的手稿上，他寫了這段話：

　　尊敬的女士，這是為小浮士德而作的二重奏，我將它送給您。我擔心他不會喜歡它，因為我不擅長寫這種作品。我相信親愛的夫人，您的身體狀況比我好，因為我的頭痛又犯了。讓我送上對卡爾醫生（Dr. Karl）生日的衷心祝福。請告訴他，我的歌劇還在懶惰的歌特丹克（Gottdank）先生手上，他還要讀，還要看上幾個月。

　　致以一切美好的祝福

　　您們的

　　弗朗茲・舒伯特

金格爾在另一張紙上，則為這個孩子寫了這樣幾行話：

親愛的小伙伴：

　　你可以從這份附件中，看出我已完成了你交託的任務，一定要努力工作，下個月的4號請想想「小香菇」和我吧，請接受我們送給你親愛的父親生日的每一份美好的祝福。那一天，我們心靈是在一起的。盡快給我寫信。你的信總給我帶來無盡的快樂，但我只在這個月的10號，收到哥麥茲（Gometz）朋友轉交給我的你的一封信。

　　至於舒伯特送給帕赫勒夫人的那些歌曲，金格爾在1828年4月26日寫的一封信中有提到：

我們的朋友舒伯特曾送給您的這本小歌曲集，已經在出版商的手中了。它包括下列歌曲：一、《家中之愛》（*Heimliches Lieben*）；二、《哭泣》（*Das Weinen*）；三、《在我的搖籃前》（*Vor meiner Weige*）；四、《古老的蘇格蘭民謠》（*Altschottische Ballad*）。第一首和最後一首是在您的房間完成的。舒伯特和我一定會在8月底去拜訪您，到時我們會帶幾本過去。

　　儘管舒伯特第二次的帕赫勒家之行未能成行，但是金格爾在信中多次談到他和舒伯特在那所藝術之屋，度過了難以忘懷的時光，這表明了他們時常想起那段時光。所以在1827年10月26日的一封信中，金格爾談到，在女演員蘇菲‧穆勒的家中，他已加入了「舒伯特音樂之友會」。「我今晚會把您的口信捎給您的好友蘇菲‧穆勒和父親。他們家中還會有一次小型活動。有一次年輕的女士很想認識您，因為她從穆勒一家，『小香菇』朋友和我這裡聽到了許多您的好話，她要演奏《匈牙利風格的嬉遊曲》。這位年輕的女士是伊琳娜‧基澤維特爾。第一冊該作品到您手裡時，您會在同一首嬉遊曲裡發現她的簽名。今天晚上我跟平常一樣，在穆勒家中說到您的丈夫和您的孩子。『小香菇』朋友也非常喜歡這個主題，所以今晚一定會有這個主題的許多變奏。您不能來，不能親耳聆聽這首曲子，這太遺憾了，萬分為您感到遺憾。我們多麼希望您能來呀，如果您能來的話，我們可愛的天才鋼琴大師伊琳娜的心願就達成了。」

　　翌年夏天，當帕赫勒夫人再次邀請舒伯特和金格爾到格拉茲作客時，金格爾在1828年9月6日的一封信中這樣寫道：

　　昨天晚上我在伯格劇院遇到了舒伯特。鮑恩菲爾德的喜劇正在初演《追求新娘的男人》（*Der Brautwerber*）。現在我可以告訴你，親愛的女士，「小香菇」朋友希望能在短時間內改善他的財務狀況；他自信地認為只要可以，他就會接受您善意的邀請，並帶著一部新的短歌劇在格拉茲出現。不管怎樣，他或我會在八天前先通知您。他當然想要我和他一起去，但我目前事務纏身，不可能在24號前離開。如果舒伯特能和您一起待到五月底，我就可以在格拉茲至少待八天，在那兒看看我的朋友，並且把「小香菇」一起帶回去，我每天都會讀他一年前寫的日記，重溫一下那些溫馨美好的時光。

　　10月11、12號，我會考慮我們令人興奮的維德巴赫之旅以及所有參加的人，尤其是維德巴赫家族的成員，還有那些溫柔的小姐⋯⋯

　　但是舒伯特希望的財政好轉沒有實現。「目前必須放棄格拉茲旅行，因為財務和天氣都不怎麼好，」舒伯特在寫給金格爾的一封信中（1829年9月25日）提到。幾乎是兩個月之後，他就躺在了他的棺柩裡。金格爾傷心欲絕，寫信給悲痛已極的帕赫勒夫人：「您一定能理解我此刻失去好友舒伯特的心情。從他逝世之後，我就一直很難過。格里姆施茲男爵（Baron Grimschitz）會告訴您的。我一直忙著安排他好友休騰布萊納的《安魂曲》在奧古斯丁教堂的演出，還忙著刻上他的碑文。他的墳墓就設在新魏靈格爾公墓裡，與貝多芬的墓穴相隔三個墓穴。」

女歌唱家安娜・米爾德

舒伯特在施泰里亞居住的期間，結識了六位活潑可愛的金髮姑娘，她們住在維德巴赫的城堡裡，是帕赫勒的姑媽安娜・瑪塞格夫人的女兒。她們是舒伯特、金格爾和休騰布萊納的異性伙伴，常常和他們在森林和山坡上漫遊，和他們開著各式各樣的玩笑。她們也在夜晚傾聽在維德巴赫家舉行的「舒伯特之友音樂會」。據奧托・埃里希・德意志（Otto Erich Deutsch）的調查，維德巴赫家族有這樣的傳統。

大女兒瑪麗亞當時24歲，常熱情地演唱舒伯特的歌曲。大師常常被她的歌聲打動，而滿眼淚花。在她老了以後，她常常喜悅地說，能為作曲家本人演唱他的歌曲，是她的一筆巨大的財富。她一直認為《流浪者之歌》是舒伯特最成功的一首歌曲。擔任鋼琴伴奏的並不是舒伯特，而是她的音樂老師福赫斯，是作曲家羅伯特・福赫斯的父親。舒伯特很高興，還向維德巴赫承諾第二年一定會再來。

另一個女兒納妮（Nani）寫給帕赫勒太太一封信。信是由奧托・埃里希・德意志在格拉茲大學圖書館找到的，寫信的時間是1827年10月25日：「……永遠都不要忘記您和您的伙伴在我家做客時，和我們一起度過的時光。我常常希望我能回到過去。能再次邀請您這些才華橫溢的伙伴來我們這裡做客，是我們的榮幸……」

還有兩位藝術家不能漏掉。第一位是歌唱家安娜・波琳・米爾德・霍普特曼（Anna Pauline Milder Hauptmann），命運安排她在貝多芬的生活中擔任一部分的角色。第二位是歌劇女演員家卡蒂斯・布赫維澤（Kathi Buchwieser）。「米爾德的嗓音很結實，也很優美，」普魯士宮廷樂團的指

揮萊希哈特（Reichhardt）在一次在卡恩特內托劇院上演魏格爾的歌劇《孤兒院》之後如是說。「我一生從沒聽過如此美妙的歌聲。它非常純正、圓潤，富有節奏感。她的表達方式極為準確，也很精彩。歌唱家要感染聽眾並不是一件容易的事。她的外型也很高貴，她的面龐和她的表情，高雅而富於表現力。」

1808年，她成為萊昂諾拉（Leonora）這角色的第一位扮演者。為了感謝她在這部歌劇中的出色表現，貝多芬寫信對她說：「有您的天分，您的卓越的嗓音，您的優勢來演唱這一角色，這個角色真是幸運。」後來這位歌唱家致力於演唱舒伯特的歌曲。我們有許多她與作曲家往來的信件，以及對她演唱他的歌曲的評論。最初是透過歌唱家沃格爾、她的朋友和老師的介紹，她才開始被舒伯特的天分所吸引。1824年12月22日，她寫信給這個從唱詩班時就熱烈崇拜她的作曲家，發自柏林，她是那裡的皇家宮廷歌劇院的歌劇女歌唱家。她寫道：

　　我在維也納停留期間時，希克（Schick）先生答應過我，會幫我介紹與您結識。結果我還是空等一場，最後不得不帶著遺憾離開，現在請讓我告訴您，我是多麼喜愛你的歌曲。無論在何處唱起它們，我內心都會充滿熱情。這使我有膽量向您寄上一首我的一首詩，如果您時間允許，煩請您為它譜曲。如果您這樣做，我將深感榮幸，因為我還打算在音樂會演唱它。我還很冒昧地告訴您，作曲時要考慮到大部分的聽眾。有人告訴我，說您已寫過好幾次歌劇了。我很想知道您是否能寄一部給我。我想和這裡的經理談一談，我也向沃格爾提出了同樣的請求。但是我們的朋友

永遠不在維也納，因為我沒有得到他的回信。如果您見到他的話，請代我向他表示衷心的問候，並告訴他，我很希望能收到他的回信，同時也希望能及時收到您的回音。

您忠誠的

僕人

安娜・米爾德

　　舒伯特收到這封意外的信非常高興，當天，他就把他麻煩多處卻都未能上演的歌劇《阿方索與埃斯特萊拉》寄出，並充滿感激地附上了一封信及《蘇萊卡的第二首歌》，希望把它題獻給她。過了三個月，1825年3月8日他才收到回信。她是這樣寫的：

我最崇敬的舒伯特先生：

　　我迫不及待地想告訴您，您的歌劇《阿方索與埃斯特萊拉》，和《蘇萊卡的第二首歌》，我已經收到了，而且給了我極大的愉悅。《蘇萊卡的第二首歌》非常動聽，使我感動地流下了眼淚。我真心感謝您這麼快就答覆我。如同在《蘇萊卡的第一首歌》中那樣，您也賦予這首歌極大的魔力和激情的渴望，簡直難以言表。只有一事非常遺憾：人們很難把這所有美妙的歌曲唱給聽眾，因為大多數人只是想開心，《夜裡的蝴蝶》這麼華美的音樂，不太好唱，所以請求您再選一首詩歌，如果可以，最好用歌德的作品，因為他的作品比較適合用不同的速度來演唱，易於喚起不同的情感共鳴，其他就由您來處理好了，我只提一點建議，

結尾處要特別精彩。

　　如果您願意，要寫多少歌給我都可以，對此我只有不勝感激和榮幸。6月1日我要離開這裡，如果我那時可以得到我想要的音樂會演唱曲目，尤其前面提到的，我會非常高興。至於您的歌劇《阿方索與埃斯特萊拉》，我只能遺憾地告訴您，這個劇本不太符合時下觀眾的口味，這裡的人習於聽那些大型的悲劇歌劇，或是法國的小歌劇。在我告訴您現在的流行趨勢之後，也許您會知道《阿方索與埃斯特萊拉》在這裡不會獲得成功。不知我是否有幸在您的一部歌劇中扮演一個角色？當然，角色本身也要適合我的個性。例如，角色可以是一個皇后，一位母親或是一個農婦。如有可能的話，整個劇都必須是一幕。我冒險提出建議，這角色應該新穎別緻，並且和東方主題有關，主要角色必須是女高音，比如像歌德詩中的「狄萬」（Divan），最好演出是三個人物加合唱，也就是說一個女高音、一個男高音、一個男低音。如果您能找到這樣的主題，請盡快通知我，我們就可以安排。劇本可以留給我，並煩請您告訴我，您打算怎樣處理《阿方索和埃斯特萊拉》。在此送給我的朋友和老師以最誠摯的問候，知道他身體不好，我心裡很難受。請告訴他，我今年要在威斯巴登演唱。如果能收到他的來信，我會非常高興的……。

　　您忠誠的

　　安娜·米爾德

這封信，特別是提到歌劇《阿方索與埃斯特萊拉》的部分，一定使舒

伯特非常失望。但是這位女歌唱家提到為柏林人創作一部歌劇的建議,他接受了,而且馬上開始工作,讓鮑恩菲爾德寫《馮·格萊申伯爵》的劇本。劇本寫好之後,他就開始創作音樂。但是由於他英年早逝,我們現在只能看到他的腳本,以及未完成的歌劇。甚至當他還在病榻時,他仍和鮑恩菲爾德在討論這項工作。此外,舒伯特還收到這位著名歌唱家的另一封信,信中告訴他,她在柏林音樂會上演唱了他的歌曲,得到很多迴響:

親愛的舒伯特先生:

我迫不及待地想要告訴您,我在觀眾面前演唱了您的歌曲。其中《魔王》和《蘇萊卡》贏得了大家最熱烈的掌聲。我很高興地隨信寄上報紙的報導,真心希望您也會為此而高興。大家都希望能買到《蘇萊卡》;它可能很快就上市。特勞特維恩(Trautwein)是柏林最誠實的音樂出版商,如果您願意在這裡出版《蘇萊卡》,我會向他努力推薦的。

您從歌德詩中找到我說的東西了嗎?我預定30號走,可能在走之前收不到您的來信了,很遺憾。八月份我會在埃姆斯(Ems)度假。如果您有機會的話,請把您最近的作品寄到那裡或是巴黎,在巴黎我也要待上兩個月(九月和十月)。沃格爾怎樣了?我希望他身體好些了,請幫我轉告我對他千百次的問候,我還是很遺憾沒未能在維也納看到他,麻煩您告訴他,我要去巴黎;我不是到那裡唱歌的,儘管那裡有我的忠實聽眾。再見,別忘了寄您的作品給我。

您真誠的

安娜・米爾德

　　在舒伯特生命的最後一年，他又為這位著名歌唱家創作了由鋼琴和單
簧管伴奏的《岩石上的牧人》（*Der Hirt auf dem Felsen*），這首曲子在舒伯
特去世後她才收到。

　　著名音樂家和作家斐迪南・希勒（Ferdinand Hiller），告訴我們作曲家
曾一度與歌唱家布赫維澤來往，並描述了自己小時候在維也納與貝多芬和
舒伯特見面的情形。

　　……我第一次聽到弗朗茲・舒伯特的歌曲，是在我老師胡麥
爾的朋友、曾是著名女演員的布赫維澤家裡。當時她是一位富有
的匈牙利大亨的妻子。她總共三次邀請胡麥爾和我去她家吃飯。
這位漂亮女士風韻猶存，但她身體已不太健康，幾乎都不能行
走。她的丈夫熱情地招待大家。她們的住處華麗而闊綽，很有藝
術氣息。當時只邀請了女主人最為欣賞的舒伯特和他的歌曲演唱
家沃格爾。

　　我們吃過飯後，舒伯特坐在鋼琴旁，沃格爾站在他旁邊。我
們其他人坐在舒適的椅子上，開始了一場精彩的音樂會。舒伯特
沒有展現過多的技巧，沃格爾也沒有過多地渲染他的嗓音，但是
他們卻充滿熱情，完全沈浸在他們的演奏與演唱上。再也不可能
有比他們更出色的演繹了。好像沒有演奏，沒有歌唱，音樂彷彿
無需任何物質輔助，樂曲彷彿是從他們的靈魂流出。這種熱情與
感情真是難以言喻，但是我的老師、我們這位有著半個世紀的音

樂閱歷的老師，深深地被感動了，眼淚順著他的臉頰流淌下來。

我當時在日記中說舒伯特是一個「安靜的人」。他不是一直都很安靜，他只跟最親密的朋友在一起時，才會很放鬆。當我去他的小屋拜訪他時，受到他謙遜友好的接待，使我感到非常羞澀和窘迫。對於我的疑慮和一些不必要的問題（如他的作品多不多），回答我道：「我每晚都作曲，我寫完一首後，接著又寫另一首。」顯然，他不做其他事情，只為音樂而活著……

Franz Schubert

舒伯特和施文德

　　在維也納浪漫主義時期，音樂領域，出現了舒伯特那最具優美的音樂表現力的作品。同一時期，在繪畫和素描方面，施文德的靈魂也同樣沐浴在這夢幻般的奇異氣氛之中，跟舒伯特的音樂一樣，他成為維也納浪漫主義繪畫的靈魂。

　　兩顆靈魂被親密的友誼和共同的感受緊緊地連在一起。精神上的兄弟友情的連結環繞著他們的創作。他們是藝術家、朋友和同志，從某方面而言，舒伯特創作的歌曲、民謠、幻想曲和交響曲，又都透過施文德的繪畫表現出來。他們是神聖藝術畫卷中的一道風景。

在維也納浪漫主義時期，音樂領域，出現了舒伯特那最具優美的音樂表現力的作品。同一時期，在繪畫和素描方面，施文德的靈魂也同樣沐浴在這夢幻般的奇異氣氛之中，跟舒伯特的音樂一樣，他成為維也納浪漫主義繪畫的靈魂。舒曼在談到舒伯特時說：「他永遠會是年輕人的所愛。他有充滿激情的心靈、大膽的思想和騎士般的傳說，他亦不乏紅顏知己以及許多冒險故事。」施文德和他很像。兩顆靈魂被親密的友誼和共同的感受緊緊地連在一起。精神上的兄弟友情的連結環繞著他們的創作。他們是藝術家、朋友和同志，從某方面而言，舒伯特創作的歌曲、民謠、幻想曲和交響曲，又都透過施文德的繪畫表現出來。他們是神聖藝術畫卷中的一道風景。

從1821年初到1827年9月，兩個藝術家在一起生活了差不多七年，這期間他們一直保持真誠的友誼。9月3日，施文德搬到慕尼黑。1828年11月，舒伯特去世。對舒伯特而言，這七年是他藝術完善和熟練的階段；對施文德來說，這七年則是他身為畫家開始日臻輝煌的時期。

施文德17歲便與舒伯特相識。從他的自畫像看來，他是個瘦長的青年，大大的藍眼睛，迷濛而真誠的表情。他以坦率的神情面對這個世界，只從那緊閉的嘴顯露出那嚴肅的人生目標和強大的意志力。他決心放棄科學研究，而投身於藝術。正如畫家富赫里希所寫：「在施文德的生命交響曲的第一樂章那急切的『漸強』和結束的和弦響過之後，緊跟著一曲隨想曲，一段持續了十年的四月天。它充滿春天的陽光、欲放的光蕾。接下來雖是狂風暴雨和漫天飛雪的冬季，但很快就融化、消散了。」

這就是施文德的「狂飆突進」時期，是一個重新被發現的世界。大地擁有異常的風采；生命充滿無數的夢想和畫面；閃閃發光的新星從這男孩

熱情的心靈地平線上冉冉升起……。之後，他走進了舒伯特的圈子。他滿懷熱情地參加了舒伯特黨的活動，跟親愛的朋友們（朔伯爾、史潘、庫佩爾魏澤、布魯赫曼、麥耶霍夫、施諾爾‧馮‧卡羅爾斯費爾德）一起崇拜著大師。史潘在回憶錄中寫道：「他的外表，他那美麗聰穎的眼睛，他的生動活潑和不俗的幽默，給他健康的體魄及健康的靈魂注入了智慧，使我們偏愛這個年輕人，我們很歡迎他加入我們這個以舒伯特為中心、由朔伯爾和其他人組成的圈子來。」詩人鮑恩菲爾德是施文德的老校友，他在日記中寫道：「他真是天生的藝術氣質——絕對的真實和純潔，充滿高尚的嚮往。」

舒伯特本能地被施文德所吸引，看到了他性格中才華的那一面。他對施文德的熱情與崇拜回以熱烈的響應。舒伯特黨因為他年輕，很女孩氣，長得漂亮，而稱他為「凱魯比姆」（Cherubim），還給他另起一個暱稱「吉賽爾赫」（Giselher）。舒伯特在表達他對施文德的熱情時，開玩笑地稱其為「親愛的」。對施文德來說，這個友誼是一次刻骨銘心的內心經歷，一種無以抗拒的吸引力把他拉到舒伯特黨這個圈子來。那些日子裡，在施文德寫給舒伯特和鮑恩菲爾德、尤其是朔伯爾的信中，這個年輕人表達了他抑制不住的感情。它們不僅僅表達了年輕人狂喜的心情，更是一顆渴望愛的心，在用抒情語言宣洩友情。

1825年12月12日，他寫信給朔伯爾道：

　　親愛的好弗朗茲——我發現和您在一起，我的整個生活就是一曲跟您的二重奏。我可以不停地寫下去，但永遠都寫不夠。我非常願意在夜晚來臨後，坐在桌旁，和一個興趣相投的人在一

起，跟您進行精神上的溝通。這樣一來，我常常忘記告訴您一些
重要的事情。您已熱情地接納了我的全部。當然還有您所不知道
的——我對此不好意思說出口。我感到我在您的愛護之下開始成
長；命運像天使般把我們連在一起。我很願意在您的臂膀下和自
己談話，那裡是那麼安靜與平和，我感到彷彿我的內心有一面鏡
子，而一面反映出的就是您。您總是在和您自己交談，是嗎？因
此，我也開始為自己唱歌，和自己說話。當詞語很容易地流出
時，您就好像在我的詩行中微笑。但通常我寫不出一個字來，歌
也唱不出來。隨後我只有靠張開的雙臂來抒發我的感情了⋯⋯

1824年4月22日，他在給朔伯爾的信中寫道：

　　我不想死，但我常有一種從軀體中逃出的快樂意識。我渴望
存在，安安靜靜地，自我約束地。同時我心中也有對愛的渴望之
火在燃燒。那顆星在那裡，能寬慰我；給我自由的那雙臂膀又在
哪裡？我不責備自己，因為我想用目光、詞語和形態來表達它。
我確信溫柔是最純潔的身體感情。當我在給您寫這封信時，我還
在鞋中顫顫發抖。朔伯爾，親愛的朔伯爾，永遠親愛的⋯⋯能給
您寫信，一想到我所有的詩篇都在您那裡不朽地珍藏，我就心感
寬慰。現在，呀！一看已是早晨了！今天和明天我必須騎馬持矛
去刺殺那些騎士。（施文德當時正在畫一組插圖）我喜歡競賽，
也不介意我的兄弟們穿盔戴甲、持木劍來跟我戰鬥一番！現在我
必須要工作了⋯⋯

月光別墅的施文德

　　施文德當時和他的兄弟們一起住在他祖母在威道河畔的「月光別墅」中。油畫家富赫里希寫道：「這所房子的地基很好；它的前門朝北，二層樓住施文德一家。從院落向外看，景色很壯觀，那是每周一次的馬市場。朝格拉西斯河方向望去，越過城鎮的屋頂，就是高聳入雲的阿爾卑斯山脈，遙遠的列奧德山向下延伸到多瑙河。房子的這一側住著施文德的母親和當時未出嫁的三個姐妹。南面對著的是一個小一些的從東向西的院落，毗鄰的花園牆是屬於卡爾教堂的神父的。教堂巨大的圓頂在房屋上投下它的影子。人們可以聽到風琴的聲音。這個院落被隔壁的小酒館隔開，位於一條死巷之中。旁邊是一個被紫丁香樹樹架遮蔽的涼亭。亭中有幾個花壇，施文德兄弟在裡面種了些金合歡和一顆接骨木樹，在維也納市中心形成了一塊富有和金錢所無法造就的未被污染的鄉間綠洲。人們稱該院落為『普拉茲』（Platzl）。它其實是一個房屋的延伸，該房間是個防風避雨的場所。孩子們常常在涼亭裡畫畫學習，看星星。天氣好的夜晚，他們就把床墊拿到戶外去睡。他們還在院落遊戲比賽。冬天，他們會建造雪城堡和獅身人面像。還一邊吟誦荷馬詩歌一邊打雪仗。當壞天氣強迫他們不得不待在房屋裡時，斯拉韋克堂弟會奉上滔滔不絕的詩行，抑或是彈彈吉它。莫里茲畫畫，奧古斯都哥哥學習，而弗朗茲弟弟則敲敲打打。還有其他來作客的朋友在這兒抽煙……」

　　據富赫里希說，舒伯特的小夜曲《聽，聽，雲雀！》就是在這裡完成的；當時他要等施文德作完畫一起去散步。於是在等待的時間裡，他寫出了這首曲子。還有一種說法，雖不大可信，但頗為有趣。說他是在一個周

日的下午，在一家飯館菜單的背面寫出了這首歌。舒伯特和他的朋友到他們都很喜歡的古老「月光別墅」作客，這裡是舒伯特黨聚會的場所之一。舒伯特許多作品的首演都是在這裡。這個親密的小圈子也是在這裡首先評論或讚美他的作品。詩人朔伯爾、鮑恩菲爾德、肯納和森恩，常在這裡朗誦他們最近創作的抒情和戲劇詩篇。此外，他們還對當代詩人的作品著迷，如克萊斯特、布倫塔諾（Brentana）、蒂克、阿施姆‧馮‧阿尼姆（Achim von Arnim）、富蓋（Fouqué）、霍夫曼和海涅。

古老的德國傳說和北歐的冒險故事，如尼貝龍根之歌中的英雄人物，又復活了。中世紀吟遊詩人的歌曲充滿鮮亮的色彩，這些青年人眼前彷彿呈現中世紀的壯麗景色、那時的騎士遊俠、歷險、城堡和要塞。當時的浪漫氣息不斷從舒伯特的美妙音樂中透出。年輕的施文德的藝術想像，也隨著德國浪漫主義王國在他眼前開放，而變得更加活躍。他們在這兒也戀愛、也歡笑、也飲酒，還有跳舞、互相開玩笑。這是「狂飆突進」的時代。「凡進入施文德家中並加入他們狂歡的人，都不會忘記當時的情景，但不能不承認，類似的情景再也見不到了……」富赫里希多年後如是說。

那些日子裡施文德什麼都不想做，只想終日出入舒伯特黨。在舒伯特移居到韋登區、住到卡爾教堂附近之後，由於和「月光別墅」成了鄰居，所以兩位藝術家的關係更加日益密切。從1825年到1826之間，兩個朋友天天見面。拜訪一次緊接一次；信件、留言一封接著一封。施文德常常是第一位聽舒伯特最新作品的人，而舒伯特也是最早看到施文德素描與繪畫的人。他們共享藝術創作的狂喜，無話不談，共畫藝術藍圖，共築空中樓閣，生活上同甘共苦。

慘白的幽靈常常光顧兩位當時經濟狀況很差的藝術家。無論是施文德

那裡，還是舒伯特那裡，錢都少得很可憐，有時爲了能從出版商那裡賺得爲數不多的幾盾錢，施文德不得不畫新年賀卡和低級素描出售。生活必需品經常沒有保障，甚至連一張作畫所需的紙張都買不起，正如施文德給他的朋友施泰因豪瑟（Steinhauster）的信中所說：「請您寄給我三張30克魯采爾的紙。因爲我如果不畫畫的話，就會很悲慘。我現在非常需要錢，您能不能好心把價格降低些呢。」在舒伯特、鮑恩菲爾德和施文德之間，財產是共享的。「帽子、靴子、領帶和大衣，每個人都可以穿，直到舊到無法再穿時，再放回施文德的衣櫃中去。」

但所有這些都利大於弊，形成發展藝術品質的基礎訓練。許多次他們買不起戲稱爲「金色粉末」的煙草，又有好多次需要的東西他們買不起。只有年輕人的勇氣和特徵、歡樂的天性從未從他們的身上消失。

有時，要債的裁縫和鞋匠氣沖沖地會出現在他們面前。他們鬼鬼祟祟的樣子被欠債人稱爲「侏儒」。每當要債的從前門進來時，欠債的就從後門溜走。

但這些僅僅是外在。他們還年輕，還能等待時來運轉。幻想的力量是無窮的。她在年輕藝術家的心中播下火種，使他們內心的豐富能對外在的安危置之度外。他們在工作和藝術之夢中遨遊，而外在的世界裡，每天的憂慮、必需品和痛苦，都被他們暫時遺忘。

施文德在那些日子裡創作的作品集，乍看很令人失望，看起來前途似乎不太光明；但後來他卻成爲大家公認的一流藝術家，他的旅遊畫、《美魯辛》（Melusine），和在維也納歌劇院中的壁畫，都是傑作。但他早期的交差之作構圖平平，顏色也呆板。這其中有新年賀卡和情人節賀卡，當時在維也納人的生活中還蠻常看到的。他還畫兒童畫的封面、當地風景的速

寫、野餐及婚禮聚會的場面，都是應付畫商，如帕特爾諾（Paterno）和特倫特森斯基（Trentsensky）以及朔伯爾的平版畫院訂購的應時應景之作。它們有許多是繪製市民階層的生活情景，顯示出畫家敏銳的觀察力，把喜劇場面跟新潮的維也納優雅情調結合起來。

　　他作畫極端細心和勤奮，服裝和社會背景都絕對正確，具有歷史和考古價值。最知名的是六幅為《魯賓遜漂流記》畫的插圖，以及為《天方夜譚》畫的封面。感謝朔伯爾的引介，使這些作品獲得歌德的關注，還在他《藝術與古代》第六卷中，高度讚譽這些繪畫。施文德一生都為得到這位威瑪詩歌王子的稱讚而自豪。

　　在朔伯爾的平版畫院中，由克里胡伯爾刻印於石頭之上的施文德的早期作品，還有匈牙利數位國王的肖像，以及根據雷蒙德的《百萬富翁的農夫》而畫的服飾畫，由幾位演員自己當模特兒（雷蒙德扮老清掃工，特蕾絲、科洛內斯扮作「青春」，凱瑟琳・厄諾克爾扮成「滿足」等等）。這些圖畫大部分是出版商的搶手貨，由於作品要嚴格按訂購者的要求畫，所以無法施展藝術家的想像力。但我們可以從這些新年賀卡和聚餐圖畫中，看出他的聰慧和幽默。

　　「而在施文德的這常裹著一件黑色燕尾服的機智之外，」里希寫道，「還游動著他那顆孩子般純真的、像庫佩爾魏澤等嚴肅畫家那樣的靈魂。」在另一方面，他的智慧之鋒也常指向他的朋友及他的敵人，有時還指向他自己。這樣充滿活力的藝術天性，常使他能深入嚴肅的主題，例如在1825年，他設計並繪製了六十座墓碑，他的朋友麥耶霍夫為這些墓碑寫了簡短的墓誌銘。作者在這些墓碑上勾勒出對生命的召喚以及對死亡的聯想。

　　舒伯特的音樂和他與朋友的友好交往，給了施文德許多浪漫思想和想

像力。在為霍夫曼的詩體小說《主人馬丁和他的伙計》（*Meister Martin und seine Gesellen*）所畫的一組插圖中，在為肯納的敘事詩《敘事詩人》（*Der Liedler*）所畫的插圖中，以及畫家在看了莫札特的《費加洛的婚禮》後，受到啟發而創作的《婚禮車隊》（*Hochzeitszug*）中，這些影響顯而易見。

「他不滿足於複製舞台繪圖，」韋格曼（Weigmann）寫道，「而是讓一些其他他喜愛的元素參與他的創作，如取材於施雷格爾的《魯辛德》（*Lucinde*）的四個人物，接下來是他喜愛的《費加洛的婚禮》中的帕帕蓋諾（Papageno）、四季，然後是眾所周知的『溫特爾先生』（Herr Winter）。在客人的行列中，我們可以看到許多舒伯特黨的熟悉臉孔，他還把自畫像加在另一頁上。」

他的儒雅、穩健的筆觸和犀利的人物特徵刻畫，以及優雅的歡樂和詩意的情感，都在他的傑出作品中展現。1825年4月2日，施文德寫信給舒伯特，說：「我剛剛完成一幅長篇幅的婚禮行列圖，用了三十張紙，莊嚴而又不乏歡快。新郎新娘是費加洛和蘇珊娜；伯爵和伯爵夫人巴托洛和瑪瑟琳跟在後面。在他們前面還畫了音樂家、跳舞的人、士兵、僕人、搬運工等等。他們後面是客人和面具；四個來自施雷格爾的《魯辛德》的羅馬人，單相思的帕帕蓋諾、四季，還有一些人。小跟班凱路比諾跟漂亮的巴巴瑞娜坐在一座涼亭裡。總共有一百多個人物，每一頁畫有三四個人物。紙很薄，畫筆也帶給了我一些困擾。我迫切想知道您對這幅畫卷有何看法。我相信有些部分畫得真得不錯，整體佈局也很新穎……」

施文德7月25日在寫給舒伯特的信中這樣寫道：

　　葛利爾帕澤對《婚禮》很滿意，還說他在十年之後一定還可

以清楚地記得裡面的每一個人物。因為我們沒有威瑪公爵當我們的資助人和擔保，我們就必須找一些顯赫人物來讚美這幅作品，所以你可以想像，聽到他這樣講後我有多高興。他跟我一樣重視《費加洛的婚禮》的藝術成就，這可不是一件小事。

這件施文德青年時代的主要作品，奠定了日後這位畫家的突出風格，連貝多芬在病逝前都把它擺在自己的床前。他去世後，這幅畫才又回到了施文德身邊。大師還在施文德這幅作品寫上評論：「它是一位獨立和有創見的天才的首次飛翔。」施文德的《騎士的愛侶》（*Ritterliche Liebespaar*）、《騎士的夢幻》（*Der Traum des Ritters*）和油畫《海爾布隆的小貓》（*Kätchen von Heilbronn*）都屬於浪漫風格，其中《海爾布隆的小貓》是描繪：小貓正趴在接骨木樹下迷迷糊糊地睡覺，被突然出現的騎士嚇了一跳。這幅畫1826年在維也納藝術學院展出，之後一幅幅同樣浪漫的作品問世。正是舒伯特，這位當時維也納浪漫主義時代精神的化身，及施文德的無價創作楷模，透過其音樂，向這位年輕的畫家打開了一個他可以充分利用自己創造力的世界。是舒伯特的音樂和才華引導施文德走向光明，同時為他這位朋友的桀驁不馴和沒有耐性的脾氣，給予撫慰和馴服。

這位年輕畫家的創造天分和他努力工作的意志，在舒伯特樂曲的魔力感召下日益增長。他的想像力愈加豐富，美麗而有深度。當施文德在他那間小小的卻是安靜的「月光別墅」裡，無需為訂單傷腦筋、不需要為餬口而作畫時，他的思想翅膀就會展開；這個年輕人就會看到內心深處射出一縷來自奇蹟般藍色天堂的神聖而溫柔的靈光。隨後是第一批受舒伯特音樂啟發而作的詩意速寫，和對名畫臨摹的習作的誕生，施文德許多年都一直

把這些畫帶在身邊，直到三、四十年以後，他老了才被拿出來展出。這其中有《旅行組畫》（*Reisebilder*）的草稿，是施文德繪畫中最美麗和最優雅的作品，讓人想起舒伯特的藝術歌曲，是色彩的抒情詩。他喜歡稱它們爲「不賣的畫廊」。這些畫包含著畫家暴風雨般一生的完整內心和外在的感受，以及他的夢想與回憶、歡樂和痛苦，是他在「朝聖理想」的心路歷程上的見聞。

有一幅叫做《騎士的夢幻》，是畫一位騎士在夢中被一位公主以某個邪惡的精靈迷惑。在繪畫時，這位公主的倩影大概不斷浮現在他眼前，因爲她特別像他的維也納未婚妻內蒂・荷尼希；在她家中舉行過多次歡樂的舒伯特黨聚會。還有《森林小教堂》，從畫中，人們可以看到一條白色的小路貫穿一片漆黑的松樹林；在小路旁有一座小教堂，門前台階上坐著一名少女。兩隻鹿連蹦帶跳跑過這條寂靜蜿蜒的小路。還有詩意般的《清晨時辰》（*Morgenstunde*）。畫中，一位剛剛起床的女孩子打開窗戶，迎接透過山脈藍色霧靄的明麗晨光。透過另一扇百頁窗，一縷金色的陽光灑滿一間小閣樓的地板。

《在天破曉時告別》（*Abschied im Morgengrauen*）展現了一位肩背旅行袋的年輕流浪者（施文德本人）：離開孤獨的房屋，穿過花園的小門，他大踏步地走向森林。另外還有《一個少年攜天使穿過教堂前廳》（*Ein Jüngling mit einem Engel durch die Hallen einer Kirche schwebend*）（後來被稱爲「厄溫・馮・施坦巴赫（Erwin von Steinbach）之夢」，是表現一位偉大的建築師在孩提時的夢境，夢中有一位天使向他展示他未來的作品——施特拉斯堡大教堂；她完美而又完整）。這幅作品暗示了施文德自己的命運，身爲一個年輕畫家的他，也曾憧憬過自己一生的事業，並在小時候構

思過畫面和想法；它們只有在他後來成為成熟的藝術家之後才成形。

舒伯特在維也納時期還以大型童話故事《灰姑娘》（Aschenbrödel）為題，畫了第一幅習作。彷彿預見《魔笛》這幅畫將在四十年後被人們在維也納歌劇院的門廳中看到似地，年輕的畫家在1828年12月寫道：「作為結束，我還要畫塔米諾（Tamino）和塔米娜（Tamina）穿越火焰……」

音樂啟發繪畫創作

施文德像一個真正的維也納人那樣，不僅接受了良好的音樂教育，而且還擁有內在的音樂天賦，他把身心都奉獻給音樂。正如古老諺語所說：「音樂是每天的必需品。」他常常很勤奮地練習彈鋼琴，還是個熱情的小提琴手和歌手，簡言之，他是個自娛的音樂家。與同時代的造型藝術相比，他從莫札特、貝多芬，特別是舒伯特的音樂音畫中，看到了更高尚和更完善的美。在多次滿懷欣喜地和朋友聆聽舒伯特的曲子之後，他在舒伯特的創作中找到他在當時藝術中找不到的東西，像是：情感的深度、表達的清晰和形式的獨特。但他也是個智慧型的聽眾，這些都可以從他信中對舒伯特作品的評論中看出來。

「舒伯特的這首四重奏，」他在談及1824年3月由小提琴家舒潘齊格及其同事共同演奏的那首著名《a小調四重奏》時，寫道：「我覺得他們演奏得過慢，但是卻非常純真和溫柔。整首曲子拉得很輕，但是旋律聽起來如歌，非常清晰並充滿情感。它博得大家熱烈掌聲，尤其是那首小步舞曲，拉得特別甜美自然。坐在我旁邊的一個中國人，認為它太做作和缺乏風骨。我倒要看看舒伯特是否做作過……」

「前天」，他在1825年12月22日寫信給朔伯爾說，「他們把無可救藥的馮・切希夫人（Frau von Chezy）的劇作《塞浦路斯的羅莎蒙德》（Rosamunde von Cypern）搬上了維也納劇院，作曲者是舒伯特。你可以想像我們去看戲的擁擠狀況。由於咳嗽，我整天都沒有外出。我和其他許多人在正廳後排座位區都找不到座位，就到三樓的樓座。舒伯特上演了他爲《埃斯特萊拉》寫的序曲。由於它太輕浮了，不是很適合這部劇，所以他打算再寫一首。然而曲子大受歡迎，又演了一遍。你能想像我是多麼認真地看著舞台和樂器？在我看來，表達主題的長笛進入得太早，當然這也可能是演奏者的錯誤。除此之外，一切都是無可挑剔和十分均衡的。第一幕結束後，加入了一首曲目，一首看起來不太適宜這個場合的曲子，重複部分太多。一首芭蕾舞還未吸引人們的注意就結束了。接著是第二幕和第三幕的幕間曲。這裡的觀眾已經慣於在每幕結束後馬上鼓掌，所以我想你不可能指望他們還能認真去聽接下來的嚴肅而可愛的幕間曲。在最後一幕中，有一首牧羊人和獵人的合唱曲，它十分優美而自然。我不記得聽過比它更好的合唱曲，大家都在鼓掌稱讚並要求再演。我相信它很快就會比韋伯的《尤利安特》中的合唱曲更受歡迎。」

在後來的幾年中，當舒伯特的朋友拉赫納在慕尼黑以《家庭的戰爭》（Der hausliche Krieg）爲題，上演了大師的歌劇《陰謀家》時，施文德寫道：「舒伯特的小歌劇令我十分愉快。他使他的美妙的音樂簡單，又有天真的快樂；它有豐富的創新和戲劇的直覺。如果他經驗再豐富一點，他就不會落在韋伯後面很多了……」

音樂對施文德創造作工作的影響，很明顯地展現在他的幾幅受音樂主題啓發而作的傑出作品上。其中有他的大手筆、掛在納也納歌劇院牆上的

著名歌劇場景組畫。還有為貝多芬的歌劇《費德里奧》所畫的插圖；有快樂的話題作品《拉赫納扮演的角色》（*Die Lachnerrolle*），是他的幽默的見證；有《在騎士馮·史潘家中舉行的舒伯特音樂晚會》（*Schubertabend bei Ritter von Spaun*），是他青年時代的作品。還有《費加洛的婚禮行列》（*Der Hochzeitszung des Figaro*）等等。確實，在他所有作品中都可以看到音樂對他的啓迪。他的最後一幅浪漫主義繪畫《美麗的美魯辛》（*Die schöne Melusine*）尤其值得注意，畫中充滿了舒伯特旋律式的優美。

他年輕時在維也納作畫時，利用過許多跟舒伯特作曲時相同的文學主題。如歌德的民謠《致妹夫克洛諾斯》（*An Schwager Kronos*）和《魔王》及《掘墳中財寶的人》（*Der Schatzgräber*）。而他的油畫《馮·格萊辛伯爵的歸來》（*Rückkehr des Grafen von Gleichen*）的創意，可能就是源自鮑恩菲爾德為舒伯特寫的那部歌劇腳本。

舒伯特本人及其朋友們在藝術上影響了施文德一生。畫家的第一幅作品，就是由舒伯特和他的朋友們充當模特的著名油畫《阿岑布魯格節慶》（*Atzenbrugger Fest*）。的確，施文德只在歡快的畢德麥雅時期畫了一些人物作品；它的風景是由朔伯爾畫的，後來又由舒伯特黨的平版畫家路德維希·莫恩刻印下來。它是描繪舒伯特黨一次自娛自樂的打球會，其中一人拉著小提琴，大概是風景畫家路德維希·克萊斯勒。中間坐在草坪上的是舒伯特，抽著一根長煙斗。他的右邊是光著頭的施文德。背景是可愛的阿岑布魯格山（Atzenbrugg）。在打球的人中，可以看到弗朗茲·馮·朔伯爾在右邊，手持球棍和帽子。舒伯特的幾個朋友也被施文德用油彩和鉛筆永遠地畫進了名畫，他們是斐迪南·紹特爾和他的齊特琴演奏家兄弟弗朗茲，還有內蒂·荷尼希、特蕾絲·荷尼希夫人等。

在油畫《城門前的散步小路》中，舒伯特黨的人物再次作爲陪襯出現在畫中。作畫日期是1827年，在施文德動身去慕尼黑之前不久。畫中的古老城鎮是圖恩（Tulln），在下奧地利。左邊施文德坐著，正在研究地圖，他的帽子和行李放在身旁；一個姑娘正從花園牆外偷看著他（她很像他維也納的未婚妻內蒂·荷尼希，他因爲要離開她而痛苦不堪）。城門前是正在散步的舒伯特黨，包括舒伯特和歌唱家沃格爾。一絲哀傷彌漫在畫面上，表現了施文德對維也納和舒伯特黨說「再見」時的懊悔心情。

施文德去了慕尼黑不久，舒伯特就去世了。年輕的畫家聽到他朋友去世的消息傷心欲絕，在寫給朔伯爾的信中，把他的傷心一洩而盡：

親愛的好友朔伯爾：

昨天我收到一封N.寄給我的信，告訴了我舒伯特去世的消息。你知道，我是多麼喜歡他呀。你能理解讓我適應失去他的事實有多麼困難。我們仍是親密無間的好友。沒有人能再和我一起去享受我們珍貴記憶中最初的那些難忘時光了。我就好像失去親兄弟，我非常地傷心。但我現在能感到，死對他來說也許是一種不錯的方式呢，因為他終於從煩惱中解脫了出來。現在我對他思念得愈多，我就越感受到痛苦。但還好我還有你，你用我們在那些無以比擬的時光中對舒伯特的愛，在關心著我。我現在沒有隨他而去的關懷與愛，就只剩下你的了。我能和你生活並共享一切，是我最大的心願。我對他最為真摯的一切記憶在我心中永遠是神聖的。儘管生活有種種煩擾，我們還是會知道什麼已從我們身邊消失……

舒伯特和施文德

　　施文德一直都深切地懷念著他年輕時在維也納，以及與舒伯特和那些永遠難以忘懷的朋友在一起的時光。在德國工作、深造多年之後，他又重新燃起了對維也納的思鄉之情。「我常常想念維也納，」他在1845年2月23日寫給鮑恩菲爾德的信中說，「有時我真不知道怎樣去忍受，但又能做些什麼呢？在維也納，我一分錢都賺不到。」他常夢想著再回到那裡，希望能有故鄉人委託他作畫。然而他卻一無所獲。

　　直到他去世前不久，他才得到為維也納歌劇院的前廳和走廊創作壁畫的委託。這也是他一生中最快樂的事情之一。他希望為貝爾維德（Belvedere）美術館作畫的願望，卻一直未能實現。他去世後，他著名的神話故事組畫《美麗的美魯辛》才掛在這家美術館的牆上。

舒伯特入畫作

　　他常常和他青年時期的維也納朋友們保持聯繫。尤其是跟鮑恩菲爾德、朔伯爾、庫佩爾魏澤、拉赫納、史潘、弗伊希特斯列本、葛利爾帕澤和富赫里希。直到去世那天，他仍和鮑恩菲爾德有著密切的通信聯繫。

　　他不會忘記舒伯特。在他最後幾幅作品中，他仍懷念著那段和舒伯特在維也納共度的快樂時光。他於1848年和1849年創作的作品中就有這種情況。在1852年畫的油畫《交響曲》（*Die Sinfonie*）中，畫的左下角處就有舒伯特，他旁邊是沃格爾和朔伯爾，指揮是弗朗茲‧拉赫納，鋼琴旁邊坐的是馮‧布利特斯朵太太和施文德；歌手是海澤奈克爾（Fräulein Hetzenecker）小姐的樣子，她的愛情故事在畫中永久地保存下來。

　　施文德在1849年11月寫給沙德爾（Schädel）的信中這樣解釋道：「這

是爲一次排練貝多芬的一部十分優美的曲子所作，曲子是鋼琴、樂團與合唱團的幻想曲，這是他爲這種組合作的唯一一首曲子，這一點在畫中很容易看出來。音樂界客人聚集在湖畔的這個裝飾華麗的戲劇沙龍之中，女主角獨唱了一首歌曲，引起了一位年輕人的注意。這一對人之間眞誠的愛情，是在之後的三幅畫中展現出來的，結合著一部四重奏的三個樂章：行板、詼諧曲和快板……一次沒有交談的會面，小伙子在舞會鼓起勇氣接近美麗的姑娘，這幸福的時刻，然後是蜜月，這時新娘見到這座小城堡屬於她幸福的丈夫。爲了與貝多芬這首作品中的合唱（一首對自然界中歡樂的讚歌）合拍，畫中還有森林和新鮮的空氣，這股新鮮空氣由四件木管樂器表示……」

　　我們在幽默畫《拉赫納扮演的角色》（*Lachnerrolle*）中又一次地看到舒伯特的影子。這組作品是在1862年完成的，是爲紀念弗朗茲·拉赫納二十五年的指揮生涯而作。其中有《拉赫納、施文德、鮑恩菲爾德和舒伯特演奏小夜曲》（*Lachner, Schwind, Bauernfeld and Schubert serenading*）和《拉赫納、舒伯特和鮑恩菲爾德在格林青》（*Lachner, Schbert and Bauernfeld at Grinzing*）等等。

　　在1868年，施文德設計了一座舒伯特噴泉，在其鋼筆加墨水畫的草圖中，有一座舒伯特的上半身胸像，兩旁各站著一位繆斯女神，「嚴肅」和「歡樂」。

　　我們在施文德爲「七烏鴉」的建築佈局設計的圓雕飾中，也能找到舒伯特在朋友當中的肖像。他還把許多作品題獻給舒伯特的音樂，如在1865年和1866年畫的《眼鏡》（*Lünette*）；如在維也納歌劇院的前廳裡的壁畫，中間那幅就是取材於《虱子的戰爭》（*Der Laüslicher Krieg*）中的一個

場景。此外，他把舒伯特的《流浪者》、《憤怒的黛安娜》、《魔王》和《漁夫》（Der Fischer）中的人物也作了畫。

六十多歲之後，施文德創作了他對舒伯特最具紀念性的作品《在約瑟夫·里特爾·馮·史潘家中舉行的一次舒伯特作品音樂晚會》（Ein Schubertabend bei Josef Ritter von Spaun）。他想創作一幅巨畫，以紀念舒伯特和舒伯特黨。這個想法他構思了數年之久。他還夢想建立他自己的舒伯特展覽館，牆上只裝飾有反映舒伯特生活和作品的壁畫。1835年，他在一封發自羅馬的信中，提到了這個計劃。他希望從舒伯特黨中熱心的威特澤克那裡籌得一筆資金。「我已畫好了一幅水彩畫《溫伯格老爺家的僕人》（Die Arbeiter im Weinberg der Herrn），還得到熱烈的讚賞。同時，我還設計了演唱舒伯特歌曲的演唱廳。麥耶霍夫的牆壁設計得也很不錯。明年可以和歌德的一起送去參加展出。威特澤克難道不會訂購此類作品嗎？全部只需要幾千盾而已。《尤拉尼亞》和《孤獨》的阿拉伯式花飾已經上好色。但我還要在龐貝轉一轉。《安提戈涅與俄底浦斯》、《憤怒的黛安娜》與《曼儂》也已畫好……」他一直有此打算，所以他在1851年寫信給鮑恩菲爾德：「你對舒伯特大廳什麼都沒講。我越確信這永遠不可能實現，想它也就越多，頭腦中出現的『可能性』也就越多，這個念頭一直在折磨著我……」

當李斯特在一伯爵家試彈鋼琴時，他時帶揶揄地寫道，「大家都把它視爲聖物加以描畫。但是我們親愛的舒伯特，卻以即興演奏鋼琴使大家高興過無數次，而且他又是對著一群真正的藝術家演奏……所以我們必須去籌集金錢來完成它！」

1862年5月30日，在寫給鮑恩菲爾德的一封信中，他再次談到他的計

劃：「……其次，昨天我還收到雕塑家勛塔勒爾（Schönthaler）的一封信，問我是否可以在托德賽奧（Herr Todeseo）先生家的餐廳牆上畫一組紀念《包曼的洞穴》（Baumannshöhle）的壁畫，可是我頭腦空空！倘若建議他，讓他把他的牆壁拿來紀念舒伯特，這不是很好嗎？我的腦中都是他，只要給我足夠的空間就行。」

　　1865年5月，他寫信給詩人莫里克，說他已開始創作一幅舒伯特的畫：「我覺得我要感謝理性智慧的德國人。多虧他們的幫忙，我才得以使我崇敬的朋友舒伯特在朋友們當中彈鋼琴的情景永駐我的畫中。我很熟悉這些人，而且有幸讓我得到一幅我從未謀過面的伯爵夫人埃斯特哈齊的肖像。舒伯特總說他為她貢獻了他的一切作品。她應該滿足了。」

　　1868年10月29日，他寫信給鮑恩菲爾德，說：「……我已為你的《一位維也納老人的尺牘》（Letters of an old Viennese）作了一幅插圖。在我焦慮的日子裡，它差點兒從我的頭腦中溜走。於是我把它的草稿掛到牆上。這就是《舒伯特在鋼琴旁》（Schubert am Klavier），旁邊是老沃格爾在唱歌，當時整個維也納的社交界都在聆聽，包括上流社會所有的貴婦和紳士。」

　　1868年12月，他寫道：「……《美魯辛》的進展不錯。這幅畫的創作需要大量思考。現在一切頭緒都已理清。我已畫完的兩三幅都相當不錯。無論結果如何，我都覺得這是一項令人愉快的工作。世界上已有許多繪畫作品，所以即使某處出錯，也沒什麼關係。《舒伯特黨》（Schubertiade）也已畫好。不過我已把它掛到牆上；也許存放著會更好一些……」

　　這幅畫指的就是著名的《在馮・史潘家舉行的一次舒伯特音樂晚會》，一張優美的巨幅墨畫。它經過四處流浪，最後保存在維也納的舒伯特

紀念館中。畫中出現了許多當時的精英人物肖像，有：葛利爾帕澤、舒伯特、沃格爾、朔伯爾等。在前排坐著的人物中（從左至右）有：樂團指揮伊格納茲・拉赫納、伊萊奧諾爾・施多爾小姐（Fräulein Eleonore Stohl）、瑪麗・平特里茲（Marie Pintericz）。鋼琴旁的是歌唱家沃格爾、舒伯特、約瑟夫・史潘，弗朗茲・哈特曼、沃格爾夫人、約瑟夫・肯納、馮・奧騰瓦爾德夫人（Frau von Ottenwald）、內蒂・荷尼希、特蕾絲・普夫爾（Therese Puffer）、朔伯爾、朱絲汀・布魯赫曼（Jistine Bruchmann）、鮑恩菲爾德、卡斯泰利。第二排（從左至右）是：宮廷樞密顧問弗朗茲・維特澤克、樂團指揮弗朗茲・拉赫納。在背景外的門旁邊是慕尼黑的朋友們，有已婚的夫婦迪茲（Dietz）和卡洛琳・海澤奈克爾；再遠處有宣斯坦男爵，出色的演唱舒伯特歌曲的業餘演唱家斐迪南・麥耶霍夫・馮・格倫布赫爾（Ferdinand Mayerhofer von Grünbühel），還有安東・弗萊赫爾・馮・多伯爾霍夫（Anton Freiherr von Doblhoff）。此外，畫中的牆上還掛著舒伯特的可愛學生：埃斯特哈齊伯爵小姐的肖像。

同時，施文德還對在維也納國家公園中豎立舒伯特紀念雕像很有興趣。所以他大約在十九世紀六〇年代末期，在雕塑家孔德曼（Kundmann）的工作室裡（此人正在創作舒伯特的雕像）畫出了後來隨處可見的那幅有名的舒伯特肖像素描，是用鉛筆畫在一塊粘土上的。

施文德在成爲一名成熟的藝術家之後，他說了一番令人感動的話，表明了他對天才舒伯特的感人的愛與尊重。一次，舒伯特馬上想要寫一首曲子，可是他手頭沒有五線譜紙。於是施文德拿起筆和尺子就在一張紙上畫起了譜紙，筆跡還未乾，舒伯特就已完成了他的曲子。老年的施文德說，這些迅速畫好的五線譜紙，是他有生以來所畫出的最有價值的圖案。

施文德致朔伯爾的信

在那些青春時期的友情歲月裡，在那些充滿藝術夢想和玫瑰花瓣的生活中，施文德寫給舒伯特和朔伯爾許多信：

施文德致朔伯爾

十一月十日晚，布魯赫曼家和小姐們希望能和舒伯特黨一起為她們的母親守夜禱告，以驅散不斷在她們心頭縈繞的，對已故的希比爾（Sybille）的懷念和憂傷愁緒。你一定不要忘記來。

施文德致朔伯爾

1825年11月9日於維也納

前天，庫佩爾魏澤動身去了羅馬，也就是在兩三天前，我們在「皇冠酒館」開了一次酒宴；除了舒伯特，我們都去了。那天不巧他臥病在床，可憐的孩子。夏弗爾（Schaeffer）和伯納德（Bernard）都去看望了他，說他馬上就會好，還說大概就在四周之內。桌子上的食物比以往都多，大家都玩得很開心，如同婚禮上令人愉快的鈴聲。飯後，我們找到兩把小提琴和一把吉他，一曲美妙動聽的《蘭姆混合酒》（*rum punch*）更使我們的歡樂倍增。布魯赫曼祝我們健康，然後開始了一場狂歡，最後大家碰杯並特別祝願舒伯特、森恩和戴爾教授（Dedl）身體健康。

施文德致朔伯爾

1825年12月26月

　　舒伯特身體好一些了；他的病況不會再這樣壞下去了。病癒後，他又可以蓄長他自己的頭髮了，由於他的熱疹，原來的頭髮只好剪掉。他有一副很舒服的假髮。他常常和沃格爾還有萊德斯朵夫在一起，有時候他的醫生也陪他出去走一走。現在該醫生正在考慮建一所音樂學院，或是一個大眾的「舒伯特黨」。一旦這方面有消息，我就會告訴你的。

施文德致朔伯爾

1824年1月2日

　　新年新夜的慶祝活動舉辦得非常成功。我們是在莫恩家辦的。布魯赫曼和多伯爾霍夫去看舒伯特後，準時在午夜十二點鐘聲響起時趕了回來。我們大家一起舉杯為你、森恩、庫佩爾魏澤和每個人的心上人的健康而祝福。之後，窗上的玻璃發出一陣響聲，原來是舒伯特和伯納德醫生（Dr. Bernard）來了。我和醫生進行了一場拳擊比賽，這對我的肌肉大有好處。五點半時我們回了家。整個晚會都有些粗魯下流，但比我們預料的更好。

施文德致朔伯爾

1824年1月19日

　　今天晚上我們在莫恩家裡舉行了一次舒伯特黨的小聚會；今年冬天的第一次聚會是在布魯赫曼家裡舉行的。

施文德致朔伯爾

　　朱絲汀讀了幾段你的來信……是有關我的那幾段。舒伯特生日那天，我們在皇冠酒館吃的晚飯，而且都有些喝多了。真希望那天你也在場，看看舒伯特有多麼高興。這一點我是不會錯的。我們或多或少都有些傻氣。舒伯特去睡覺了。儘管布魯赫曼聲稱現在他對發生過的事都不記得了，但他那天的確是很興奮。他還熱情地擁抱了我，還分別和我還有舒伯特飲酒，共祝朱麗安（Julien）健康快樂……舒伯特現在整天待在屋裡，他正進行著一次兩周的齋戒。他看起來氣色好多了，身體也有了活力，當然他常常會很餓。他現在正在創作四重奏曲，《德意志》（Deutsche）和無尾變奏曲。

施文德致朔伯爾

1824年2月22日於維也納

　　舒伯特的身體狀況很好，他不再戴假髮，因為他已經長出一頭柔順自然的頭髮。他又創作了許多優美動聽的「德意志」舞曲。此外，他的《磨坊工人之歌》的第一卷也已出版。

施文德致朔伯爾

1824年4月14日

　　舒伯特的身體不太好。左胳膊的疼痛使他不能彈鋼琴。要不然他的情況還算好。

施文德致朔伯爾

1824年4月20日

　　舒伯特已經開始寫東西了，他很好，也很忙。就我所知，他現在忙著寫一首交響曲。令我高興的是，我在沃格爾那裡結識的平特里茲先生的家中，聽到了他創作的另外幾首曲子。他是一個穩重平和的傢伙，特別喜愛德國古時的藝術古董。

施文德致朔伯爾

1824年9月10日

　　我現在就把舒伯特的《磨坊工人之歌》中的幾首歌曲給你寄去……其他幾首他會親自寄給你的。

施文德致朔伯爾

1824年11月20日

　　最近我和多伯爾霍夫聊過天，很無聊。我和任何一個人談天時，只要他不是舒伯特，我就會感到沒有興致，甚至包括一些親密的好友。其他人都很尊重你，但僅此而已。多伯爾霍夫在談到繪畫時緘默無語，但談到舒伯特和我自己時，就顯得話多了。

施文德致朔伯爾

1824年平安夜於維也納

　　舒伯特今晚可能會來。施文德現在正在維也納度假，大約待個幾周。今天早晨他倆在一起。

施文德致朔伯爾

1825年1月7日

　　像往常一樣，我從早到晚都在作畫，很少外出。現在也只是偶爾放下工作去看看舒伯特或荷尼希。如果你能來的話，你準會看到我不是去羅劭，就是在周日下午一起外出郊遊。世界上的每一件事都是這樣有趣。上周，他和我去了荷尼希家；之前他曾接到十七次邀請，而他竟有十次沒去！我們六點鐘見面，卻直到七點鐘才走，因為媽媽正好在那段時間出去了。除了他和森恩常去的倫凱咖啡館之外，他竟哪家都不肯去。我們喝了半瓶多甜桂酒，之後有人建議我們不要冒險再喝剩下的那半瓶，所以我們就把剩下的酒，倒入一個小瓶拿回家。因為附近沒有人可以幫助我們，我就把它帶到了洪泥希家裡，結果在一片笑聲中，我們又把它喝乾了。舒伯特也玩得非常痛快，希望不久能再去一次。他很喜歡內蒂，她實在是個可愛的小姐。

施文德致朔伯爾

1825年4月2日

　　明天我就要把這幅畫（《費加洛的婚禮》）給內蒂·荷尼希看，她很關心這幅畫。我本想昨天寫信給你，但偏巧舒伯特和鮑恩菲爾德，還有一位活潑的陌生人到我這裡。他們演奏得可真糟糕，「費加洛」沒演。我想，讓這些嚴肅的東西破壞了這次輕鬆的娛樂，太遺憾了。我等了舒伯特整整一個下午，以為他會來。一開始我先睡覺，之後就抽煙，之後再接著等，現在什麼都沒在

做，只是咀嚼著對一個糟糕的復活節的展望……我常常是在早晨去找舒伯特的；因為別的時間他總有客人。他常常和他的兄弟們在一起；我常和鮑恩菲爾德在一起，不過通常是在家裡。可憐的拉斯尼（Láscny），她病得很厲害，不讓人去看她，因為不讓她講話。我為她而感到難過，她對我們也感到抱歉。當然我不會讓她講話的。我過去常去看她，而且一直都很理解她，甚至是在她不能開口對我講話的情況下亦是如此。讓我們一齊來祝福，祝福她早日恢復健康。在這個充滿誘惑或懶散的環境中，她的個性很堅強，仍一直保持誠實和自尊。感謝上帝，讓我有了你、好舒伯特，還有這位虔誠的女朋友。

施文德致舒伯特的信

施文德致舒伯特
1825年7月2日

親愛的舒伯特：

　　我在想上封信是不是寫了一些你不喜歡的東西。

　　我應該坦白承認我現在依然還覺得受傷。當然，你還會記得上次你沒去荷尼希家的事。我不該庸人自擾，你愛做什麼就做什麼好了，不要去想我想要你做什麼。但是如果你知道那裡有一顆如何充滿愛的心在等待你時，你就該來。這不妨礙我去做你現在喜歡的事，儘管我都有些害怕沉溺於這種快樂之中，當我看到我

對你多年的付出，卻未使你愛我多少、理解我多少時，當我的愛付出後，得到的卻是你的不信任和害羞時，我仍會一如既往做下去，直到你喜歡為止。我不能忘卻那些蠢笨的笑話，儘管它們傷了我自己，但多少還有些用，那些該詛咒的嘲弄！我為什麼不坦誠些呢？自從我認識你和朔伯爾之後，我就習慣得到你們的理解。但當別人來開玩笑時，當別人抓住一些我們所說所想的隻字片語時，他們就常常會走入歧路。在一開始，我還可以忍受他們的愚蠢，接下來我們自己卻也這樣做。當然人非金石所做，我們在交談中難免有許多無聊的碎話。如果我在這個問題上過於尖刻，那也只能說明我一直是太善良了，我請你也用同樣尖刻的話語，真誠地回信給我。因為你的一切都勝過我無法擺脫掉的這些折磨人的想法。

我聽說你希望能馬上見到我，但很遺憾，我不能來。我目前無法擺脫我的思想去作畫，整個夏天最起碼我得找回我的自信，同時我也在等朔伯爾；我不能走開，他就直接過來了。看你沒來他也很遺憾。同時我還是經常去格林青，在那裡發現一些趣事。我還想寫其他的事，但我好像聽到你在嘲笑我，儘管你知道我在交流中，可以好好去了解你的朋友。內蒂隨時寄給你一份剪報。你會看到她是如何破壞你和提茲（Tietze）的友誼……每個人都希望你能記住他們，而對你的光臨的記憶永遠不會消失的。

施文德致舒伯特

　　我是不是告訴你我見到了葛利爾帕澤？他對我的《婚禮》一

畫非常滿意，還說十年後他仍會清晰記得畫中的每一個人物……
他非常友好，也很健談……他的歌劇不會有任何結果，因為他不
是自己的主人，他不能想做什麼就做什麼。但他認識柏林國王城
市劇院的經理，覺得他可以在那裡為你拿到一本劇本。鮑恩菲爾
德正在唸書，並向你問好。還向馮·沃格爾先生問好，請告訴你
別忘了從阿瑪麗（Frl. Amalie）小姐那兒偷出那兩幅畫，如果可
能的話；當然要趁她不注意的時候拿呀，因為我太想得到它們
了。快寫信吧，告訴我你現在怎麼樣，你正在做什麼，你有沒有
從林茲和弗勞里安那裡聽到關於弗朗茲·多恩費爾德（Dornfeld）
的事？

　　你的施文德

施文德致舒伯特

1825年8月1日

最親愛的舒伯特：

　　我寫的一定糟糕透了，正如你用「碎片」和「鑽石」暗指的
那樣，但隨它去好了。我已發現了一些東西，不是在我睡覺時想
到的。也就是說，有人在荷尼希家冒犯了你。我相信不是內蒂；
但如果是別的什麼人，我應該會很驚訝，你如果馬上告訴我，事
情也就不會是這個樣子了。我本不該提議讓你來。你一定相信我
是不常去這種場合的。同時，我以老天的名義擔保，我會把這個

房子弄個天翻地覆，以證實你的指控。我們以所有聖人的名義發誓，我不知道它到底是什麼。

施文德致舒伯特
8月6日

　　我已經問過內蒂，她確信，即使她不知道我多麼喜歡你，她也不會表現得這麼好奇。她也不會講雙關語，希望你回來後不要再想這件事。朔伯爾在這裡，向你致以千百次的問候。他還是老樣子，唯一不同的就是更活潑了，也更充滿朝氣了。今天收到一封庫佩爾魏澤從帕多瓦寄來的信。三周後他就會來這兒的。《年輕的修女》已經出版了。我好像有許多事情要做，脫不開身了，但我希望我一定會見到你。現在再見吧，快回信給我。鮑恩菲爾德正在考試並在寫他的社會詩。我們在一起也很高興。你如果見到羅希·克勞狄（Rosi Clodi）的話，就代我向她問好，我很想再見到她。也請別忘了代我向馮·沃格爾先生問好，告訴他別忘了拿到瑪麗的那兩幅畫。平特里茲和多伯爾霍夫及所有人都向你問候。

　　你的施文德

　　我差點忘了告訴你一個最重要的消息：朔伯爾已對在德勒斯登被任命為劇院顧問的蒂克談起過你的歌劇《阿方索》，你一定要馬上寫信到德勒斯登，因為蒂克正在等你的回信。沒時間再寫了。再見。

施文德致舒伯特

1825年8月14日

　　我不知道現在你在哪裡，但這封信你一定會收到的，如果你收到了我的上一封信的話，你就一定知道了朔伯爾在我這裡。現在庫佩爾魏澤也來了。我們等了他有三周的時間。他看起來氣色很好，有著一頭漂亮的頭髮，以前他發高燒時曾不得已剪掉了它。現在我們想要的就是你！朔伯爾和庫佩爾正一起掛畫，你的房東也想知道你這個冬天是否還要在這裡住？告訴我你的打算，我再告訴他。

　　如果談判如我所願發展的話，我會在維登區的某個地方獨自住。里德爾在機械學院裡謀到了一個薪水有六千弗羅林的職位。如果你能嚴肅地去應聘宮廷風琴師的職位的話，你也許會和他一樣富有。現在看來劇院那邊已沒有希望了，最起碼歌劇是不行了。冬天，瓦瑟伯格劇院沒有音樂，我們只能吹口哨。我是懷帶著何等的歡樂，等待著第一次舒伯特黨的聚會呀！我們對你的交響曲充滿希望。老荷尼希是法律系的主任，在學院中有一席之地，所以我們可能有機會在那裡進行一次演出。

9月1日

　　我前一段情緒不是很好，不過現在沒事了。只要一個人有勇氣真誠面對一切，一切也就都會最後好起來的，但是如果你認為我被某些人阻隔住的話那就錯了。我現在有時去莫肯施泰因（Merkenstein）和阿岑布魯格，去看望在那裡盡享田園風光的朔

伯爾。庫佩爾很勤奮，朔伯爾看起來也盡量跟他一樣勤奮，但這段時間的歡樂中，就可惜沒有你在。內蒂、荷尼希，我們當中你最有疑慮的那位，卻非常愛你，關心著你，而且顯得也很自然和隨意。如果你相信，我敢肯定，沒有人能比她更能完全欣賞你，也沒有人能比她更有興趣來聽你的歌曲。

沃什澤克（Worschizek）壽終正寢，他的宮廷風琴師的職位很快就要空缺。有人告訴我說，只要按照主題即興創作一曲葛利果聖歌（Gregorian），就可成為接替此位置的人。在格穆恩登（Gmunden），你身邊就有一台風琴，你可以練習練習。

最後，向沃格爾問好，再提醒他一次，千萬要弄到那兩幅畫，並把它們帶到這裡來，如同征服者的戰利品。我希望他能認識到，在藝術上，我比那位女士更能認識到它們的價值所在。除了它們，這位女士好像對一切都很和善，我希望他能贏得她的喜好和友誼。我要把那些東西畫下來。凡幫過我的朋友，只要我活著，我就會把友誼保存下去的。希望我和所有愛你的人，能很快得到你的回音，或見到你的歸來。

你的施文德

無論我走到哪裡，寄給我的信都會從這間屋裡寄給我的。平特里茲、多伯爾霍夫、蘭德哈丁格爾（Randhartinger）都向你親切問好；並且我以榮譽擔保，最真摯的問候來自於那個「小人」。

Franz Schubert

舒伯特的友人

　　「舒伯特黨」這個字眼，像是長了翅膀，把我們帶到一幅充滿魅力的畫面前。畫面呈現的是畢德麥雅時期舊維也納中的一個充滿創意和追求享樂的社會。在這個社會中，音樂的魔力深深影響並改變著人們的生活，爲人們單調的日常生活，披上了一件美麗與優雅的外套。這個以天才舒伯特爲中心的圈子充滿了振奮、熱情與感傷。它用金鏈把他朋友們的心連在一起。它是青春的凱旋曲、是髮中的玫瑰、手中的珍珠，散播在貧困的物質生活中，使這裡變成一個有夢想和歡樂的王國。

「舒伯特黨」這個字眼，像是長了翅膀，把我們帶到一幅充滿魅力的畫面前。畫面呈現的是畢德麥雅時期舊維也納中的一個充滿創意和追求享樂的社會。在這個社會中，音樂的魔力深深影響並改變著人們的生活，爲人們單調的日常生活，披上了一件美麗與優雅的外套。這個以天才舒伯特爲中心的圈子充滿了振奮、熱情與感傷。它用金鏈把他朋友們的心連在一起。它是青春的凱旋曲、是髮中的玫瑰、手中的珍珠，散播在貧困的物質生活中，使這裡變成一個有夢想和歡樂的王國。

　　舒伯特的才華是這個團體的核心所在。它給朋友們的生活添了許多歡樂。史潘說：「因爲他，我們大家成了兄弟和朋友。」這位來自利希騰塔爾普通小學校長的兒子，深深地影響著他周圍的人。起初在神學院時，這個圈子只有一兩人。不久，許多年輕的畫家、詩人、作曲家、音樂界的朋友，和一些知名的業餘音樂愛好者，在舒伯特音樂魅力的感召下，都加入這個圈子，很快地形成維也納年輕精英組成的小團體。人們對天才舒伯特、這位大師滿懷忠誠，努力協助他在音樂王國中揚名，一起努力、追求知識才智，和愉快的社會交往，使舒伯特的朋友們親密無間。他們相互啓迪著，但是對舒伯特的愛，使每個人都充滿生機。詩歌、繪畫，尤其是音樂，都在舒伯特的才華影響下形成魔力之帶，把他們年輕的心聚在一起。

終生支持者朔伯爾

　　現在讓我們走進舒伯特黨，看看最閃亮的人物。首先是弗朗茲・馮・朔伯爾，一個傑出的人才，在繪畫、音樂、戲劇和詩歌各種藝術領域中，都頗具造詣的業餘藝術家。他出生在瑞典馬爾莫附近的施羅斯托魯普，母

親是奧地利人，他過著像鮑恩菲爾德在日記寫的那樣，「一種冒險家似的生活。他曾當過演員。他比我們大五六歲，是世界型的人。他有出色的語言能力和辯才。他頗得女性的好感，儘管他的腿稍微有點開。我們常在一些愜意的場合見面。克萊門丁·魯絲（Klementine Russ）稱他為馬哈多神（Mahadö）。不過她並不是想讓他用火之臂膀托她而起。莫里茲（施文德）也很崇拜他。我發現他是一個很有趣的人。」

　　朔伯爾，這位舒伯特黨中最突出的人，在1817年1月接管維也納的波汀伯爵（Vount Pöttimg）創建的版畫研究所。這裡曾誕生過施文德和唐豪瑟的許多作品。鍾愛藝術的他，對舒伯特和施文德這兩位藝術家產生了興趣，分享著他們的快樂與憂愁，並給他們寶貴的建議和無私的鼓勵。如果說是舒伯特和施文德具備著才華橫溢的創作思維，那麼我們可以說，是朔伯爾在激勵和領導著這個圈中的靈魂。同時，身為藝術家的他，也在積極地創作著。他和施文德合作創作了著名的油畫《阿岑布魯格節慶》，並設計了魏靈公墓舒伯特的墓碑。身為一名詩人，他為舒伯特的歌劇《阿方索與埃斯特萊拉》寫了腳本。他的許多詩歌當時都刊登在報刊和年鑑上。舒伯特為其中一些譜了美妙的曲調。例如讚美詩《致音樂》：

　　　　當生命瘋狂的奮鬥緊抓我不放時，

　　　　高尚的藝術也曾顯蒼白；

　　　　當我的靈魂升入天國時，

　　　　你使我的心又在愛中充滿希望。

　　　　一聲嘆息常在你的豎琴中發出，

　　　　聲音甜美又神聖。

一個更美好的世界展現在我眼前，

我對你這溫柔的藝術由衷地感謝。

他和施文德的深厚友誼，和一顆渴望愛的心，都被收到一本高尚的好書之中。書名是《施文德和朔伯爾信集》（*Correspondence between Schwind and Schober*），書是在施文德去世後，由慕尼黑的海亞辛特·霍蘭德（Hyacinth Holland）教授出版的。

是朔伯爾，讓舒伯特從教職中解脫，爲藝術而活。是他把舒伯特帶到自己的住處，爲他提供食宿。是他爲舒伯特提供物質幫助，爲他在維也納社交圈中大力宣傳，成功地讓偉大的歌唱家沃格爾對他朋友的作品產生了興趣。舒伯特和朔伯爾是怎麼相遇，他們的友誼又是如何發展的，而他們又是如何熱愛和珍惜對方的呢？

1825年11月30日舒伯特寫信給他好友：

沃格爾到這裡來了，他分別在布魯赫曼家和維特澤克家演唱了歌曲。他現在幾乎不唱別人的作品，只演唱我的東西。他演唱的譜子全都隨身帶著。他非常和善，風度翩翩。好了，現在我告訴你怎麼樣了？你在眾人面前出現了嗎？我祈求你快些讓我知道你的近況，告訴我有關你的一切，我迫切等待著……自從那部歌劇之後，我只寫了《磨坊工人之歌》的一部份，其他什麼也沒做。後者會在四本抄寫書中出現，還配有施文德的插圖。同時我還希望身體能好起來，這樣有助於我忘卻一些事情。但是，你，親愛的朔伯爾，我永遠，永遠都不會忘記，因為你我所做的一

切，是其他任何人做不到的。現在再見吧，而且永遠不要忘記。

　　你的永遠愛你的朋友，

　　弗朗茲·舒伯特

　　這種崇高友誼的強烈感情同樣可以從朔伯爾從茲列茲寄給舒伯特的回信中感覺到。

最親愛的，可愛的舒伯特：

　　你一定沒看清楚我上一封從茲列茲寄出的信，我當時寫的時候，環境很糟糕。朋友，我永遠的親愛的朋友，我對你的感情從未消退過。你愛著我自己，喜歡我的施文德，還有庫佩爾魏澤，這些都是真的，難道我們不是畢生獻身藝術，而別人卻只是從中尋找娛樂嗎？我們理解她最深的內涵，也只有德國人才能明白。

　　我感到一大堆事情和人在牽扯著我的精力，浪費著我的時間，我必須要從這種環境中解脫出來，逼使自己去工作。現在我已開始工作一部分了，其他的也會馬上開始。我充滿信心地盼望事情能有一個更好的進展。但是如果最後沒有做成，我最起碼也可以如以往那樣，帶著愛回到你的懷抱中了。我有個長遠的渴望，希望能在今年冬天見到你，這真是一個奇怪但是美麗的夢，不是嗎？

　　好了，現在說說你的事情吧。歌劇怎麼了？是卡斯泰利的那部不要了嗎？還是庫佩爾魏澤的那部？你沒從韋伯（C. M. Weber）那聽到嗎？寫信給他吧，如果答覆令你不滿意，就把它

要回來好了。我有個辦法，可以跟史龐蒂尼聯繫上。你願意讓我想辦法找他來演出嗎？據說他是一個不好相處的人。

萊德斯多夫的情況也很糟糕，你的《磨坊工人之歌》沒有引起轟動嗎？那些愚蠢的人沒有概念，也沒有能力判斷，只會人云亦云、隨波逐流，或是聽外行人的胡言亂語。你可以找一些評論員或批評家在報紙上發表文章吹捧你，不停地吹捧，你就一夜走紅了。我認識一些無名小卒，他們就是靠這種方法出名的。你何不利用一下這種方法呢？而且你又是名副其實的。卡斯泰利有為幾家外國報紙寫文章，你又為他的一部歌劇腳本譜了曲，所以他應該幫你說話。

莫里茲已把《磨坊工人之歌》寄給我們了。把你寫的所有東西都寄給我吧。知道你現在一切都好，我真高興。希望不久我也可以這樣說自己。萬分感謝你給我的那首詩；它很真摯，充滿感情，給我留下了很深的印象。再見，永遠愛我。我們一定還會再次聚在一起⋯⋯

朔伯爾在舒伯特去世很久，仍和施文德保持著親密的友情。兩個年輕時如此親密的戰友後來分道揚鑣了。長年的分離，和完全不同的生活方式，再加上一些遺憾的誤解，也許使友情冷卻，以至於瓦解。朔伯爾和舒伯特曾是施文德在世上最好的多年好友，在他臨死前仍對施文德懷有真情。當朔伯爾後來搬到威瑪，並在那裡結識了李斯特後，他把施文德推荐給威瑪大公爵，說他是繪製瓦爾特布格壁畫的最佳畫家人選。朔伯爾後來成為公爵的管家和公館祕書。

親密戰友史潘

　　舒伯特另一位親密無間的朋友，是他早年在神學院時就結識的約瑟夫・馮・史潘。史潘出生在林茲，1806年來到維也納學習法律，舒伯特當時也寄讀在神學院，是宮廷唱詩班的團員。舒伯特很快就和史潘成了朋友，而且他們的友誼，一直持續了一生。施文德常常在他頻繁出入的維也納社交圈子裡，大力宣傳這位年輕的藝術家，並尋求權勢名流贊助他的作品，因為他十分堅信舒伯特的才華。他在他母親的家中，組織過許多次音樂聚會，並讓他特意選擇的來賓聆聽舒伯特的歌曲。施文德的畫筆下曾經將其中一次聚會永存人間，題為《史潘家中的一次舒伯特音樂晚會》（*A Schubert Evening at Spaun's*），這段真摯友誼的一個感人見證，從一封信中可見一斑。這封信是史潘在1815年4月17日寫給歌德的。他的目的是希望歌德能看一下舒伯特的第一本歌曲集。

　　1813年，史潘是一家彩券公司的經理人，他在這個職位工作了多年。他寫道：「命運非常有趣地將我放在這個位置上，因為我以前一直反對這種像是賭博的事情，我從沒得過獎，也沒買過彩券。」1818年，他成為宮廷律師，1821年成為林茲的銀行經理，好像在萊姆伯格（Lemburg）也有一家。第二年，他又以彩券公司經理和宮廷律師的身份回到維也納，並在畢德麥雅時期，成為維也納宮廷顧問中的一位熱心的藝術贊助者。

　　史潘寫下、也留下許多寶貴的對舒伯特的回憶。他使舒伯特認識了維特澤克，後來維特澤克也成為一名熱心的舒伯特黨。此外，他還保存著一套完整的舒伯特作品集，並在死後遺贈給了史潘，條件是史潘死後，要把它送給維也納的「音樂之友協會」。史潘遵從了他的遺願，所以這個協會有

幸至今還保存著這些極其寶貴的音樂資產。史潘和舒伯特的來往書信展現了他們之間親密的友誼。例如，這裡有一封舒伯特寫給當時還在林茲當銀行經理的史潘的信。時間是1822年12月7日：

希望我送給你的這三首歌能讓你得到一些快樂，其實你應該得到更多才對，我真希望像魔鬼那樣做曲，這樣我就可以給你許多許多。不管怎樣說，你都會對我的選擇滿意的，因為我挑的都是你最喜愛的。除了這三首歌曲外，我還會在短時間內，再送給你兩首，其中一冊是已經印好的，是我讓別人幫你印的一冊。這當中的第一部分，正如你所知，是三首豎琴師的歌曲（歌詞取自歌德的《威廉·邁斯特》）；其他的還有《蘇萊卡》和《秘密》，題獻給朔伯爾。除了這些，我還寫了一首鋼琴獨奏的幻想曲。這首曲子已印好，獻給一個富商。同時我還為歌德的幾首詩譜了曲，有《繆斯的兒子》、《致遠方的戀人》、《在河邊》和《歡迎與告別》。

現在我對我在維也納的歌劇已無能為力，我已經要求退稿。現在沃格爾也很少跟劇院來往了，不久我要把它寄到德勒斯登，韋伯從那裡寄給我一封滿是承諾的信，或是寄到柏林。我的彌撒曲也已完成，並很快就能排練。我希望能像過去那樣，把它獻給皇帝和皇后，因為我覺得這個寫得很成功。現在我把我的事和音樂都告訴你了。哦，還有別人的：克魯采爾寫的一部大歌劇《里布撒》（Libussa）上演了，大家都很喜歡，尤其是第二幕。但我只聽過第一幕，我覺得它寫得普通。

現在，你好嗎？我問候得遲了，因為我希望也相信你一切都
好。你家裡其他人都怎麼樣？施特萊恩斯貝格在做什麼？快寫信
告訴我所有的事情。如果那部歌劇不是這樣傷我心的話，我還算
很好。現在我開始和沃格爾合作，因為他在歌劇上已無事可做…
…目前我們在維也納過得很愜意。我們一周有三次在朔伯爾的書
房，舉行一次舒伯特黨聚會，一次布魯赫曼也參加了我們的聚
會。現在，親愛的史潘，再見。快些給我回信，寫長些，以彌補
你不在時留下的空白。問候你的兄弟、妻子和姐妹，還有奧頓瓦
爾德、施特蘭斯伯格以及每一個人。

　　你的摯友

　　弗朗茲·舒伯特

　　史潘和施文德的真摯友情也持續了許多年。施文德後來在特勞恩基爾
申（Traunkirchen）的史潘墓碑上畫了一幅烏賊墨畫。

歌曲推手沃格爾

　　談及舒伯特黨時，我們是不能不提歌唱家沃格爾這個名字的。正是他
的藝術才能影響著作曲家歌曲的發展。他幫助舒伯特把他的作品推廣到社
會上，並使它們廣為人知。在他的日記中，歌唱家寫下了這樣一段令人難
忘的話：「如果需要練習唱歌的話，那麼沒有什麼能比練習唱舒伯特的歌
曲更好。誰會想到，德國語言就是透過這些真正神聖的靈感和超人的音樂
洞察力的作品，帶給全世界震撼？有多少人能在第一次聽到它們時，就能

理解音樂外衣下的語言、詩韻與詞的和諧的真正含義呢？他們知道我們偉大的詩人寫下的美麗詩行，不僅僅是被譜上樂曲，而且在譜曲過程中，還把它們變得更加美麗和激昂。我們可以列舉數不盡的例子，如《魔王》、《紡車旁的格麗卿》、《克羅諾斯伯父》、《迷孃與哈夫納之歌》，席勒作詞的《渴望》、《朝聖者》和《保證》。」

愛樂者麥耶霍夫

舒伯特的另外一位好友，是書報檢查官約翰・麥耶霍夫。他也是一位愛樂者，非常喜愛舒伯特的音樂，他的詩歌在舒伯特的名作裡占了很大比例。他出生在施泰爾（Steyr），如果他順從他父親的願望，他現在就應該是神父。完成在林茲的學業之後，他曾在聖・弗羅林修道院工作三年，後來他放棄了神學，轉而學習法學。麥耶霍夫在維也納政府任職於檢查部門，當時他只有二十七歲。隨後，舒伯特認識他時，還只有十八歲。倆人之間很快就建立了一種密切的精神交流關係。

麥耶霍夫是一個非常有學識的人，他在克魯爾（Krül）、肯納、奧頓瓦爾德和史潘的幫助下，於1817年和1818年編輯了一份期刊《青少年文化教育》（*Beiträge zur Bildung für Jünglinge*），而且多年來還是舒伯特的文學顧問，他的性格很古怪，他熱心提倡出版自由。但儘管他憎恨梅特涅的書報檢查制度，卻全心全意地善盡他身為書報檢查官的職責。

麥耶霍夫和舒伯特一起生活過幾年的房子，擺設非常簡單，據弗伊希特斯列本說，麥耶霍夫是一個堅忍克己的犬儒主義者。他的家當只包括幾本書、一把吉他和一支煙斗。他行為粗魯唐突，常生病，常常為自己的職

務與信仰不符而深感痛苦。他躲避社會，只有在演唱舒伯特歌曲的地方才肯露面。每當他聽到舒伯特的歌曲時，他就好像變了一個人似的。鮑恩菲爾德在一首詩中，描寫了他那奇特的、矛盾的性格，詩是這樣寫的：

> 他憎惡歡樂的社交場合。
>
> 他只偏愛用功。
>
> 晚間他會打惠特斯牌，
>
> 表情奇特又無生氣。
>
> 他從不微笑，也不講笑話。
>
> 讓我們這些懶散的傢伙充滿敬畏……
>
> 他很少講話——而一旦講，就滿有份量。
>
> 所有一切他都看得輕，
>
> 不管是女人還是文學，
>
> 只要輕佻，他都不同意。
>
> 只有音樂才有時
>
> 軟化他那嚴峻的僵硬。
>
> 而當他聽到舒伯特的歌曲時，
>
> 他整個人就都變了……

　　葛利爾帕澤在談起麥耶霍夫的詩時說，他的作品道德嚴謹，充滿對自然和古老傳統的感情，有深度，「它們總像是一首旋律的歌詞，或是可以被某位作曲家譜上曲，或是令人想起另一首無意識間已被吸收和複製的詩。」弗希特斯列本評論他時，更語帶讚賞：「……一種自然的崇高和愛

的感覺，在他的詩歌中彌漫著。它們反映了他的思想，好像沒有這些詩，他就不能思考和存在。最後，在一片憂傷背景下的撫慰、智慧，和基於現實、力量與清晰之上的理想主義，還有充滿韻律的形式，這些構成了他的詩歌和特徵。」

其中又有許多詩歌，被舒伯特賦予了崇高的音樂；許多詩在舒伯特的才華之筆賦予了優美清新的旋律之後，永存人世。舒伯特去世翌年，也就是在1829年，他寫了回憶錄，有提到這些。這些詩歌在兩顆靈魂的交流中，無疑起了非常寶貴的作用。「當我們在一起生活時，」他說，「我們都發現了對方的特質……因為我們在這方面都有天資，我們也就忍不住想把它表現出來。我們在同一點上常取笑對方，但從中也獲得了許多樂趣和滿足。他歡快、善良的秉性和我緘默、沉穩的性格經常發生衝突，但我們假裝我們只是在扮演某一角色，笑著也就過去了。不幸的是，我經常總是在扮演我自己的角色。」

對我來說，弗朗茲‧舒伯特是一個天才。他的音樂伴隨著我一生中每一天所做的事。他性格中最可愛的地方，就是他的不虛假和友善，這表現在他對別人演唱的態度上（這一點上他往往更顯得聰明），還有就是他坦誠。

在完成一天的工作之後，社會交往對他而言是必要的。不過若是他的特殊好友不能參加和分享的，任何聚餐和名人交談對他而言都毫無意義。

舒伯特的英年早逝，對他的打擊很大，在參加完舒伯特的安魂彌撒後，他又回到他們曾一起住過的威普靈格大街的房子，他在那裡把他的感情全都發洩到他的詩歌《致弗朗茲‧舒伯特的心聲和感受》（*Geheimnis und Nachgefühl an Franz Schubert*，1828年11月19日）之中。在1845年，由

弗希特斯列本負責出版了麥耶霍夫的一本詩集。在這裡有一組詩《致弗朗茲》（*An Franz*），我們可以從中看到他對舒伯特的愛和友誼。組詩的開頭是這樣寫的：

你愛我！我深深感受到了你的愛

你這忠實可靠的青年溫和而善良。

舒伯特去世後，麥耶霍夫的理想主義和生活現實的衝突，更加尖銳起來。1836年2月8日這一天，他像往常一樣，一大早就到了在勞恩澤伯格（Laurenzerbergl）的辦公室，如鮑恩菲爾德所說，「開始寫東西，然後他站起身，顯得有些心神不寧，不能坐下來工作。他離開房間，大步走在灑滿曙光的走廊裡，表情嚴肅，步履緩慢，彷彿處於恍惚之中。他對同事的問候沒有反應，直直走向樓上的房間，靜靜地站著，眼睛直望著窗外。春天的微風吹拂到他的臉上，但對這個滿懷憂鬱的人來說，它們就像是一股墓穴的呼吸。太陽的光芒透過開著的窗戶灑了進來，使得灰塵就像金雨般在閃光，但是他這個人卻躺在街上，支離破碎……」

詩人鮑恩菲爾德

舒伯特的另外一位親密的好友是詩人鮑恩菲爾德。「在1824年的冬天，也就是我當律師的第四年，」他在回憶錄中寫道，「我自己的工作堆積如山，還在努力處理維也納版的莎士比亞文集。一整堆的劇本，喜劇和悲劇堆在我面前，因為劇院對此不知該如何下手。我仍舊不停地工作著，

那時候每天晚上我都獨自待在我的小屋裡。」

「結果，1825年2月的一個夜晚，我坐在小屋時，我的青年朋友、當時已很有名的施文德，帶來了還沒成名的舒伯特來看我。我們很快就成了好朋友。在施文德的要求下，我不得不背誦了幾首我在不得志的日子裡寫的瘋狂之詩。之後我們打開鋼琴，舒伯特唱歌，或是我們演奏二重奏曲，隨後我們又一起去了一家酒館，一直待到深夜，我們的友誼就是這樣建立起來的。我們三個人從那一天開始，再也不能分開。我們常常在鎮上逛到凌晨三點鐘，然後陪著彼此回家，因為我們有時不想分開，所以後半夜就睡在對方的房間裡。

我們當時的生活並不舒適。莫里茲朋友只裹著一件皮衣，就睡在地板上。有一次他為我刻了一個煙斗，還為舒伯特刻了一個眼鏡盒。誰剛好有錢，就誰付錢。不過有時我們三個人都沒有錢。當然，舒伯特是我們當中最常付錢的：每當他賣掉一些歌曲，或是阿塔利亞付他五百盾買他的歌時，我們都很快就會把錢花掉。頭幾天往往過得趾高氣揚，但不久又要節儉起來。就這樣，我們的錢很快地流光了。

有一次聽帕格尼尼的音樂會，我沒有錢可以買票。舒伯特已聽過他的演奏，但他沒有我，絕對不肯再聽第二次的。當我不願從他那裡拿錢買票時，他非常生氣。『別這樣愚蠢，』他喊道，『我已經聽過一次了，你若不跟我去，我會生氣的，他是一個出色的小提琴手，我告訴你，沒有人可以比得上他。我剛從哈克靈斯（Häckerlings）那裡得到一些錢，所以，你跟我去吧。』他就這樣帶著我去……我們聽到了世間最完美的小提琴家演奏的音樂。我們對他出色的『慢板』的欣賞程度，絕對不亞於對他在琴弦上出神入化的表演的驚奇。也感到他那稻草人似的體形很有意思，他的

身形非常像一個黑色的骷髏，骨瘦如柴的玩偶。音樂會之後，我又受邀免費在酒館喝酒，我們熱情的消費，使我們又喝多了。

　　那當然是一段『趾高氣揚的時光』！另有一次在晚飯時間過後不久，我去了卡恩特內托劇院附近的一個咖啡館，喝了一杯混合酒，又狼吞虎嚥地吃了六個肉卷。一會兒，舒伯特也來了，做了同樣的事情。我們都彼此恭賀對方，在晚飯還有如此好的胃口。『實際上，我在正餐時什麼都沒吃，』我的朋友有些面帶羞色地對我說。『我也是，』我說。隨後我們大笑。」

　　鮑恩菲爾德也頗具音樂天分。他曾師從貝多芬的老師約翰·申克學習鋼琴。他的老師也是《鄉村理髮師》的作曲者。鮑恩菲爾德在日記中，記錄了那段快樂的「狂飆突進」的時光，一段舒伯特黨永遠不會忘記的日子，也很能說明他這位朋友的性情：「朔伯爾比我們都聰明，」他在1826年3月8日的日記中寫道，「也就是說，在談話中可以展現出來。但是也有一些他的事不是真的。施文德光彩照人、天性純樸，他的性格處於一種萌芽，但又威脅要吞掉自己的過程中。舒伯特有著正確的理想主義和現實主義的結合：大地對他而言全都是美的。麥耶霍夫單純自然；朔伯爾則是一個善良的陰謀家。我呢？誰又能了解自己呢？在我做出成績之前，我什麼都不是。」

一流伴奏家金格爾

　　除此之外，在舒伯特黨中最忠實的一位，還有帝國戰爭部的秘書約翰·金格爾博士。他是熱情的音樂家，舒伯特歌曲的一流伴奏家。他在

1817年結識了舒伯特，很快便建立了親密的友誼。金格爾和維也納音樂界中的出色人物都有來往，並常常在舒伯特黨聚會時，爲舒伯特歌曲的演唱者伴奏，如卡爾‧馮‧宣斯坦。1818年，他被調到格拉茲，在那裡他一直住到1825年7月，他在新建立的施泰里亞音樂協會中演奏，積極地以主席身份參加著這些活動，並因爲他，舒伯特成爲這一組織的榮譽會員。

　　金格爾孜孜不倦地宣傳舒伯特而努力著。他認識貝多芬，正如我們前面所說，是他帶舒伯特在貝多芬去世前去探望他。任何一個音樂領域他都會帶舒伯特去，介紹他認識一些可能會資助他的人。他曾把舒伯特介紹給宮廷女演員蘇菲‧穆勒、宮廷樞密顧問基澤維特爾，以及格拉茲的帕赫勒一家，還有順勢療法醫生門茲博士（Dr. Menz）及其他許多人。和金格爾一起到格拉茲旅行，可說是舒伯特一生中最幸福、最快樂的事情之一。

創意詩人紹特爾

　　畢德麥雅時期有一位頗富創意的詩人叫斐迪南‧紹特爾，他曾和舒伯特和施文德有過密切但短暫的交往，施文德爲他所作的畫像，是他年輕時代畫得最爲成功的作品之一。1825年，紹特爾從薩爾茲堡來到維也納，在一家造紙公司工作數年，和施文德及他的朋友認識來往。他的許多詩歌也是在這時期誕生。他對他兄弟的未婚妻有一種感情，和她有秘密的書信來往，這使他的性格受到災難性的影響。

　　由於對生活的失望，他沉浸在一種憂鬱和浮華的交替之中，行爲也古怪。在隨後的幾年中，他的放蕩不羈的本性，又使他走進維也納郊區啤酒花園的酒友圈子中，從他的詩作中，可以看出他的聰穎、幽默與創新。後

來他成為一個職員。晚上他常常把為數不多的報酬，花在酒館和咖啡屋中。他玩世不恭的生活，使他在社交圈中的風評越來越差。他也不注意他的衣著和外表，廣受一群酒友歡迎。他喝酒，唱歌，自己取笑自己。

　　後來幾年他常在晚間去一家位於拉申堡叫做「藍色酒瓶」的酒館，這裡也是莫札特以前常去的地方。紹特爾在那裡盡情地展現著他的幽默，並寫下許多畢德麥雅風格的詩歌。不過與他嚴謹的工作相比，他那諷刺和憤世嫉俗的秉性，更令人欣賞。而且，他的聽眾中，也有一些人真誠地崇拜著他，並保護他免受那些粗鄙、不負責任的年輕人的流言傷害，因為他的心很容易被他們的譏諷傷害。這些攻擊常使他啜泣，更不幸的是，他會認為這是他應得的。

　　後來他常到舊修道院的花園，很少去「藍色酒瓶」了。在那裡，他靜思於詩行之中。紹特爾繼續生活著。一次，一個年輕的醫生向他預言說，他躲不過維也納正在流行的鼠疫，他一定會成為解剖刀下的犧牲品。紹特爾眼中含淚，憤怒地說：「不允許你碰我的身體，我要讓你知道，你不會碰到它的！」

　　之後，他從在赫納爾澤公墓舉行的作家艾伯斯堡葬禮回來後，就病倒了，並死於水腫病。他有一次曾講過上帝的天國：「那裡是一片休息的樂土；那兒有加里岑堡（Gallitzinberg），右邊是卡倫堡（Kahlenberg），近處還有花朵和樹林，我願意埋在這裡。」當有人說魏靈公墓更美麗時，他回答說：「舒伯特和貝多芬都埋在那裡，這毋庸置疑，但是對我來說，那裡太貴族了。那裡的墓穴和紀念碑太多了。」他的朋友後來就在他的墳墓上，立了一個簡樸的石碑，上面刻著他自己寫的詩行，作為墓志銘：

他痛苦了許多，也歡樂了許多；

不曾有過多少運氣，

經歷了許多，卻一無所獲；

快樂地生活，簡單地消逝，

不要問他的年齡，

墓地中無需日曆。

他的遮蔽中有一個人，

那就是一本合上的書。

所以來者請勿在這裡停留，

因為腐爛的東西無甚可吸引人。

詩人森恩

「狂飆突進」時期，還有一位本地詩人特洛斯·約翰·邁爾霍·森恩。森恩是舒伯特在神學院的學友。後來他在維也納大學學習法律，舒伯特曾把他的一些詩歌譜成曲，如《極樂的世界》（*Selige Welt*）和《天鵝之歌》，森恩經常和他的朋友在酒館和咖啡屋見面，年輕人在那裡的無害的言論引起了梅特涅秘密警察的注意。這些人正極力尋找著相關文件，到處嗅著叛國分子的蹤跡。

年輕的藝術家和學生一天注意到在他們之中有密探，就把他拉到門口扔了出去，引起這個人的報復，他起訴他們，說他們聚眾陰謀叛國。於是警察頃刻出動，晚間就把森恩的同事和朋友從床上拉起，關進監獄。只有森恩因為當時剛好不在家，而沒被逮捕。但他的命運更糟糕。他的朋友們

由於證據不足而得以釋放。但他們搜到一位森恩朋友的日記本，內有這樣一段話：「森恩是唯一有能力為某種信念而獻身的人，這一點我堅信。」於是森恩很快地就被逮捕，第二天他質問警方憑什麼抓他。然而這已足夠說明他是一名危險分子。他被迫在監牢中苦度幾個月。如作家皮希勒所說，警長評價森恩是一個天才。但這個好評卻為他帶來更多的麻煩。他被驅逐出境。

施文德在1830年到因斯布魯克探望他後，寫道：「我對他的憤怒和驚人的講話方式大為震驚，十倍於天使般美麗的情感反映在他深邃的思想之中，使他的表情極富吸引力。」在森恩為數眾多的作品中，尤以一首思想新穎、語言意識強的詩《蒂夢勒‧阿德勒》（*Tiroler Adler*）突出。它在民眾之間廣為流傳，最後成為一首流行的民歌。

好友葛利爾帕澤

同樣，年輕的葛利爾帕澤也常常和舒伯特黨交往，並透過索恩萊特納這個音樂之家和弗羅里希姐妹，結識了舒伯特。葛利爾帕澤的《小夜曲》被舒伯特譜成歌曲。在他的一首很優美的詩《當她坐在鋼琴旁聆聽》之中，詩人描述了凱蒂‧弗羅里希正在傾聽舒伯特的歌曲的神態，這首詩據說是在史潘兄弟家裡舉行的一次舒伯特黨聚會後寫的。

　　　　她在那裡安靜地坐著，一切，都是那麼美麗，

　　　　她傾聽著，不批評也不鼓勵，

　　　　披肩從她胸前垂下，

圍巾下是她清柔的呼吸，
她的頭低下，身體向前彎曲，
彷彿要去抓住剛從她身邊走掉的旋律。

她很美，是嗎？美人的畫像要
自己去刻畫，自己就有意義，
但還有一些東西比這些特點都更重要，
那就是我們在收集的原稿，
當中的每一個字母都是一個簡單的徵兆，
但透過它們內在的含義而變得神聖。

就這樣她坐在那裡──只有她的面頰在移動，
它們最柔嫩的肌肉從未有過停息，
她的甜美的眼睛在顫動，
她的嘴唇就像深紅色的寶箱
珍珠般純潔的寶藏躲起來、又隱現，
無需多言，她的樣子顯示出了她的感觸。

此時，旋律瘋狂地混在一起，
不停的戰鬥，但幾乎是要平息，
聲音低沉了，像迷途不知歸路的鴿子的怨語，
又像狂怒的暴風雨，咆哮，瘋狂。
所以痛苦和快樂各有歸宿，

我看到每一種聲音都顯現在她的臉上。

同情中，我欲喊道：音樂大師！
啊，就到此吧，不要再折磨這位姑娘，
但是隨後音樂到了最後的章節；
快樂之音響起在痛苦停留的地方。
像風暴會在她面前逃離，
和弦聲從存在之波中升起。

太陽在升起，它的陽光照耀著
剛被暴風驟雨的黑暗籠罩過的小路，
她的眼睛睜開，還有淚水在閃動，
所以，就像太陽，她在天堂之光中閃耀，
從她微笑的嘴唇間發出一聲溫柔的聲音，
彷彿在尋找共鳴，她四周環顧。

我站起身：現在我要讓她知道
這首歌是怎樣地觸動著我；但她看了看：
一個手指放在唇邊，在警告我說
不要破壞這聲音的魔力。
接下來我見她繼續傾聽，繼續向前彎著腰
我只得像剛才那樣靜靜坐著傾聽。

舒伯特的友人

休騰布萊納兄弟

在舒伯特黨的音樂家當中，除了歌唱家沃格爾和宣斯坦男爵之外，還有安塞爾姆和約瑟夫‧休騰布萊納兄弟，以及伊格納茲‧阿斯麥耶爾、貝內迪克特‧蘭哈亭格爾和弗朗茲‧拉赫納。

施泰里亞人安塞爾姆‧休騰布萊納第一次見到舒伯特時，是在薩利耶里家，他們都在那裡上課。身為作曲家的他，聲譽十分卓著，舒伯特和其他人都很欣賞他的才華。他寫了許多男聲四重唱曲、幾部歌劇、幾首交響曲、彌撒曲和安魂曲（其中一首 c 小調安魂曲在薩利耶里和貝多芬去世後，在格拉茲被演奏。同樣，在舒伯特去世後，它也在維也納的奧古斯丁教堂演奏過），還有幾首弦樂四重奏；但他的作品到現在已被淡忘。

他是貝多芬的朋友，在貝多芬去世前，他曾到他的床邊探訪。他也是舒伯特的一個摯友。跟史潘、麥耶霍夫和鮑恩菲爾德一樣，他的回憶錄在幫助我們重現舒伯特那個時代，有非常重要的影響。從這些回憶中，我們看到他們如何分享著快樂，分擔著窮困和痛苦，歡樂與哀傷，他們是怎樣走入彼此的藝術創作計劃和工作之中，又是如何透過藝術，使他們的生活昇華和改變，並使他們的友誼變得更加可愛。當休騰布萊納第一次見到舒伯特時，舒伯特對他還略顯嚴肅。「他認為我想認識他，是想利用他，所以背對著我；但是當他看到我對他歌中幾段加以讚賞時，那剛好也是他自己認為最出色的幾段，他開始信任我，從此我們成了非常要好的朋友。每周四，舒伯特、阿斯麥耶爾、莫扎蒂（Mozatti）和我都會聚會，唱一首我們當周寫的男聲四重唱。我們在好客的莫扎蒂家見面。有一次，舒伯特沒有帶四重唱來，但是沒過一會兒，他就現場在我們面前寫了一首。他把在

這種場合寫出的作品，不太當作一回事，所以留下來的還不到六首。同時，在周四的聚會上，我們還常演唱韋伯的那首很流行的四重唱，以及得到舒伯特高度評價的康拉丁‧克魯采爾的一些作品。」

舒伯特經常到休騰布萊納的住處做客。他們一起創作音樂並演奏二重奏。他們都很喜歡韓德爾的神劇。韓德爾和貝多芬一樣，舒伯特都很佩服。舒伯特演奏高音部，休騰布萊納彈奏低音部。「啊！多麼壯麗而大膽的旋律！」舒伯特在演奏韓德爾的作品時，有時會這樣喊。「沒有人能夠寫出他這樣的作品，做夢也不行。」兩個好友放下藝術創作計劃，一起在空中建立起王國，喝著酒，抽著煙。正是在休騰布萊納的斗室中，舒伯特寫下了《鱒魚》。

「一天晚上，我請舒伯特到我這裡來，因為我剛好收到半打紅酒。這是一位貴族朋友為了答謝我為他伴奏，而送給我的。在我們喝完最後一滴時，他坐到我的桌邊，寫出了那首優美動聽的歌曲《鱒魚》，我到現在還留著這份原稿。當他快要寫完時，他一副快要睡著的樣子，把墨水當成沙子去吸乾稿上的墨跡，結果有幾行幾乎辨識不出來了。」他在寫給哥哥約瑟夫‧休騰布萊納的信上，寫下了這樣的話：「親愛的朋友！我知道你喜歡我的歌，我非常高興。為表示我真誠的友誼，我送給你一首我剛剛在安塞爾姆‧休騰布萊納那裡，在夜間十二點鐘以後完成的一首歌曲，希望能和你一起在這裡舉杯共慶我們的友誼。只是正當我匆忙想用細沙吸乾紙時，我錯拿了一瓶墨水（我太睏了），並把它潑到了上面，真不幸！這是發生在1818年2月21日，午夜後！」

透過安塞爾姆‧休騰布萊納（他在1821年後就一直住在格拉茲），還有他的兄弟約瑟夫和海因里希（都是舒伯特熱誠的崇拜者），舒伯特跟格拉

茲發生了關係，他的名聲第一次傳到了維也納以外。

　　約瑟夫·休騰布萊納是一位知名的舞曲作曲家。他住在維也納後，他就成了舒伯特忠實的管家，爲他經理事務，跟出版商和劇院導演簽約，同時身爲一名出色的音樂家，他本人也爲出版社準備了他的鋼琴曲。舒伯特一次寫信對約瑟夫說：「親愛的休騰布萊納：我永遠是你眞摯的朋友。知道你已寫完了交響曲，我非常高興，請在今天晚上五點鐘把它帶給我。我現在和麥耶霍夫一起住在威普靈格大街。」

　　同樣地，約瑟夫·休騰布萊納也小心翼翼地保存著舒伯特的作品。他知道舒伯特自己不太在意這些東西。是他使這些作品不會失傳。「舒伯特，」安塞爾姆·休騰布萊納在日記中寫道，「太不在意他的許多手稿了。很多朋友在聽到他的新歌後，都向他借譜子，帶走前還答應一定奉還。然而很少人會遵守諾言。舒伯特常常記不得他把歌借給了誰，也就無法知道它的去向了。所以我的兄弟約瑟夫就開始把一些零散的本子收集起來。經過不辭勞苦的詢問和調查，一天我發現我兄弟竟收集到一百多首舒伯特的歌曲，並還把它們分門別類地放在一個抽屜裡。」

學友蘭哈亭格爾

　　貝內迪克特·蘭哈亭格爾曾和舒伯特一樣，當過一名宮廷唱詩成員。他尤其有一副漂亮嗓子，帝國宮廷樂長艾伯勒有一次還專爲他寫了一首彌撒曲。他在神學院是舒伯特的學友，當時舒伯特因嗓子已變聲，而在1812年離開了學校。但是爲了那裡的音樂，舒伯特仍繼續去學校，並常常帶著自己的作品，由蘭哈亭格爾演唱，舒伯特爲他伴奏，《魔王》就是當時的

作品之一。

　　由於蘭哈亭格爾擁有非凡的音樂天賦，薩利耶里常常專門爲他講授作曲課，並分文不收。也正是由於這位朋友，舒伯特獲得了靈感，創作了《磨坊工人之歌》。一天，舒伯特去看望當時已是路德維希・澤切尼伯爵私人秘書的蘭哈亭格爾，海因里希・馮・克萊斯勒寫道：「舒伯特剛要進屋時，伯爵剛好叫秘書過去。他告訴舒伯特，過幾分鐘他就回來，然後就走開了。舒伯特走到寫字台前，看到桌上放著一組詩歌集，他迅速讀完了其中一、兩首，就把書放進口袋，沒等蘭哈亭格爾回來就走了。後者發現書不見了，第二天找到舒伯特要回它。舒伯特對他的行爲解釋說，因爲書太好看了，所以忍不住就把它帶了回來。爲了證明他不會無緣無故地借書，他讓秘書看了他寫的第一首《磨坊工人之歌》，是在晚上寫好的，這使蘭哈亭格爾大爲吃驚。」

　　蘭哈亭格爾後來成爲一名歌唱家，並成爲宮廷樂團的指揮，同樣，身爲一名作曲家，他的努力也獲得了成果。

密友拉赫納

　　作曲家弗朗茲・拉赫納出生在巴伐利亞。他在十九世紀二〇年代，到維也納師從施塔德神父，和西蒙・塞希特學習作曲。1824年，他成爲維也納的福音派教會教堂的一名管風琴師。從1826年開始又到卡恩特內托劇院擔任了多年指揮。他和舒伯特與施文德成了朋友，而且很快就成爲和他們最爲密切的好友。施文德在那幅著名的《拉赫納的角色》（*Lachnerrolle*）的畫中，愉快地記錄了拉赫納、舒伯特、鮑恩菲爾德和朔伯爾之間的美好

友情。在拉赫納成為宮廷指揮和慕尼黑的音樂指導後，還有在舒伯特去世之後，他仍和鮑恩菲爾德及施文德，保持著友好的書信住來。

「1872年5月1日在維也納公共公園裡進行舒伯特雕像揭幕儀式時，」鮑恩菲爾德寫道，「我發現我竟然和弗朗茲‧拉赫納在場，天呀！施文德不在儀式上。『你還記得嗎，』拉赫納提醒我，『你和舒伯特第一次一起彈奏他的四手聯彈幻想曲嗎？』然後他就哼起了那首我們在年輕時彈過的旋律。」

畫家庫佩爾魏澤

在舒伯特和施文德的朋友當中，有許多年輕畫家，所以，舊維也納的其他音樂家都不如舒伯特的畫像多。由於施文德畫了舒伯特不同時期的畫像，所以當時住在維也納的許多石版畫家和石膏像畫家，都反覆選擇舒伯特作為他們練習藝術技能的模特兒。舒伯特黨中就有畫家列奧波德‧庫佩爾魏澤、里德爾、約瑟夫‧特爾茲舍爾、路德維希‧施諾爾‧馮‧卡洛爾斯費爾德（Ludwig Schnorr von Carolsfeld）、達芬格，還有石版畫家克利胡伯爾；此外還有和施文德也保有密切聯繫的畫家富赫里希；有時在舒伯特黨中，還可以見到唐豪瑟和與大家愉快地交談。

和舒伯特關係尤為親密的，是畫家列奧波德‧庫佩爾魏澤。他曾做過施文德的短期教師，並在維也納藝術學院學習過。他有幾幅作品描述了舒伯特黨的生活和習慣。他在1820年和1821年畫的透明水彩畫是很有名的。它們是《舒伯特黨在阿岑布魯格野餐》，還有一幅1821年畫的舒伯特肖像及鉛筆畫。

以上所指的第一幅畫是舒伯特的朋友們和他們的女性伙伴們在一起野餐，總共有十八個人物。畫中的大多數人都乘坐在一輛叫做「臘腸」的車上，其中一人掉了他的帽子，它被壓在車輪下。車前坐著兩個人在趕車，後面坐的是兩名年輕男子，其中一人就是舒伯特。

第二幅水彩畫是舒伯特在一架鋼琴旁的側面像。他手中拿著指揮棒，向右轉過身。

庫佩爾魏澤很快就離開了舒伯特黨，為了學業去了義大利。但透過他寫給舒伯特的信，我們知道他仍深深想念著這位音樂詩人。庫佩爾魏澤在義大利和舒伯特的書信來往，以及他和未婚妻約翰娜·盧茲的通信，同樣也都充滿著他對舒伯特黨的回憶：

「吃飯前，」約翰娜·盧茲在1825年12月9日寫道，「我一個人時，常常演奏舒伯特的歌曲。它們實在是太美了。最動聽的是《有財寶的墳墓》和《眼淚贊》，但很難說哪一首最可愛。」

4月7日她寫信給庫佩爾魏澤說：「前天，我父親拿給我兩本《磨坊工人之歌》，是剛剛出版的。這讓我非常高興。我很難告訴你，它們是怎樣地優美動聽。還有幾首你沒聽過，如果你也能聽到它們的話，我就會更加快樂。」

「這裡最讓我感到快慰的，」庫佩爾魏澤在1824年9月在帕拉默寫給約翰娜·盧茲的信中寫道，「是在帕拉默我有一位來自維也納的朋友，他是我在舒伯特黨中認識的。他非常喜歡，甚至是崇拜舒伯特的歌曲。他是這裡的奧地利領事，每次和他談話時，都使我想起舒伯特的絢麗歌曲留給我深刻印象的那段時光。」

1825年3月7日，庫佩爾魏澤的未婚妻寫信給在那不勒斯的他說：

　　我非常想知道弗朗茲‧馮‧布魯赫曼跟你講到舒伯特時，都說了些什麼。我看到他們都那麼高興時，對你告訴我的，我就忍不住感到失望。唉！想要理智地去忍受分離帶來的痛苦真不容易。不過也有好的一面。因為在你和朔伯爾都走了以後，整個團體就發生了變化，不是向好的方向發展，而是解散。我只能告訴你布魯赫曼團體和施文德團體間的不和，而且結論不言自明，里德爾、迪特里希、舒伯特和施文德仍舊友好如初，但和布魯赫曼卻有了隔閡。里德爾和布魯赫曼雖然沒有顯露出對彼此的敵意，但卻不願再看到對方。

　　舒伯特和施文德卻相反，他們毫不掩飾地表現出對布魯赫曼的憤恨。他們看起來像小孩，以小孩的方式表達厭惡。他們不和他在一起，路上見面也不打招呼，就像是敵人一般。朱斯汀的確太柔弱、猶豫不決，對朔伯爾也沒禮貌，當然看到朔伯爾糟的一面，要比看到他好的一面容易。他們可以做任何事，只是他的行為太孩子氣。現在別人對朔伯爾的愛和友誼依舊很好。

　　舒伯特現在很忙，身體很好，這我很高興。布魯赫曼那邊的人現在只是很少的一部分。斯美塔那（Smetana）和艾希霍爾茲（Eichholzer）常到那兒去。艾希霍爾茲在藝術很有成就，他和施文德之間的敵意，讓雙方都顯得很孩子氣，使我搞不明白。至於那兩個女孩子，過去常常說她們覺得在這圈子裡，是她們生命中最歡樂的時光，但現在看起來好像沒半點被關愛和友善感激的痕

跡。她們只是試圖找理由說明，過錯都在別人身上。

　　莫恩是哪一邊，我就不清楚了……多伯爾霍夫和荷尼希走著
他們自己的路。等你回來後，你也會發現，做出選擇真是很難，
因為無論是哪一邊，對你來說都是不錯的……

　　里德爾後來成為帝國美術館的館長。他在1825年畫了一張出色的舒伯
特肖像。作品是在下雨時完成的，當時里德爾剛好到舒伯特處避雨，在雨
停前他利用時間為舒伯特畫了一幅速寫。此後舒伯特又以不同的姿勢讓他
來畫。里德爾又將其畫成幾幅油畫，後來由約翰·帕西尼將這幅速寫雕刻
成板，使它成為舒伯特肖像作品中，最傑出的作品之一。

其他友人

　　約瑟夫·特爾茲舍爾這位肖像畫家非常忙。他是被金格爾和休騰布萊
納介紹，進了舒伯特黨。他在貝多芬臨死前的床邊為大師作過畫，他畫的
舒伯特的石版作品，也是畫作曲家的作品中成功的一幅。他在一幅精巧的
鉛筆畫中還畫了舒伯特、金格爾和休騰布萊納，使我們的大師的形象永存
人間。舒伯特去世後，他搬到了格拉茲，和帕赫勒一家人成為親密的朋
友。同時他還是一名受大家喜愛的粉筆畫和小畫像的畫家。他在1857年在
雅典海邊，為了救一名奧地利大使館官員，不幸溺水而死。

　　約瑟夫·克里胡伯爾當時是維也納著名的雕塑家，他曾為施文德和舒
伯特作過有趣的石版畫。並根據雷蒙德的《身為百萬富翁的農民》而創作
的著名服裝組畫，雕刻了石版畫。在克里胡伯爾的婚禮，許多舒伯特圈中

人也都在場，舒伯特為大家跳舞彈伴奏。

　　除了上面提到的藝術家和音樂家之外，舒伯特黨中還有許多工作在政府不同部門的官員、作家、業餘藝術家、學生和語言學家。約瑟夫・肯納・阿爾伯特・史塔德勒、安東・霍爾茲阿普費爾、弗朗茲・布魯赫曼（一位富商之子），這些人都和史潘一樣，是在神學院時就和舒伯特是好友。

　　隨後又有路德維希・莫恩、弗朗茲・馮・施萊希塔和律師約瑟夫・馮・蓋伊，他是一位舒伯特歌曲的最佳伴奏者，同時也是他演奏二重奏的最佳搭檔。「……舒伯特那時而輕柔時而華麗的流暢連奏和完美的指觸（他當時彈高音區），」蓋伊記錄道，「把我們在一起彈二重奏的時光變得那麼歡樂而又值得記憶。」此外還有藝術鑒賞家約瑟夫・維特澤克、卡爾・平特里茲，他極熱愛音樂，也跟貝多芬相識，是個公務員。他對舒伯特的友情也是堅定不移。他很認真努力地編輯了舒伯特的歌曲全集。每次看到一首曲子，他都會在辦公室仔細研究。對著那些佈滿灰塵的繆斯之作，他不斷重複做著單調的分類工作。另一位是陸軍軍官斐迪南・麥耶霍夫・馮・格倫布赫爾；還有弗里茲兄弟和弗朗茲・哈特曼、羅米歐・塞利希曼（Romeo Seligmann）、馬克斯・克勞迪（Max Clodi）等等，不勝枚舉。

舒伯特黨的歡樂聚會

　　舒伯特黨的第一次見面地點，是在朔伯爾家和石版畫家莫恩的住處。之後又常常到富商約翰・馮・布魯赫曼的家中聚會，或是在史潘兄弟或在恩德雷斯的家中，或是在維登郊區的平特里茲家中，又或是在施文德兄弟的「月光」舊房子裡。他們稱他們的聚會為「舒伯特黨」。他們彈琴、跳

舞、作曲、演戲，每人各擔任一個角色，大聲地朗讀，許多出色的世界文學作品都被他們吟誦過。朔伯爾和布魯赫曼通常擔任旁白。那些是多麼充滿青春的時光呀，洋溢著智慧、歡樂和完全無憂無慮的幸福。麥耶霍夫、鮑恩菲爾德、朔伯爾和森恩，讀著他們新創作的詩歌；舒伯特和蓋伊一起演奏二重奏，或是舒伯特在歌唱家沃格爾和儒雅的宣斯坦男爵在演唱他的歌曲時為他們伴奏。

　　大家以「尼貝龍根之歌」中的名字來互相稱呼。因此，舒伯特就是「小提琴手沃格爾」，舒伯特黨中最年輕的施文德則是「兒童吉塞勒」，庫佩爾魏澤是「魯迪格」。在這個團體中舒伯特找到了熱烈的愛和欣賞。大家都有一種直覺，認為舒伯特是仁慈的上帝創造出的一位大師。舒伯特這位貧困的音樂家，在跟朋友們的交往中，獲得很大的寬慰。在這些聚會中，這位最憂鬱的藝術家會成為歡樂人群中最快樂的一個，全心全意地投入到他的聰穎年輕的朋友們的歡樂之中。他經常熱心地為跳舞的朋友伴奏，跳快樂的圓舞曲跳到天亮。你們年輕的心在歡樂與親切的狂喜中交融。施文德、庫佩爾魏澤、詩人朔伯爾、鮑恩菲爾德、和麥耶霍夫，在他們創作的畫、詩歌與打油詩裡，記下了朋友們在一起歡樂的場面。1825年，新年前夕，朔伯爾特地寫了一首有關「舒伯特黨」的歡快的押韻詩。從這位年輕的舒伯特黨的藝術家那靈巧的筆下，我們看到了一幅美麗又聰慧的圖畫。

　　在維也納中產階級的社交圈中，在這個藝術與文學品味是由莫札特、海頓和貝多芬的嚴肅音樂培養起來的環境裡，舒伯特的音樂藝術也開始逐漸地獲得了基礎。但並非是音樂行家和有聲望的評論家第一個發現舒伯特才華的價值，而是那些當時水準不錯的維也納業餘大師們。

　　一些有文化的中產階級家庭，如索恩萊特納、弗羅里希、荷尼希、蘇

菲‧穆勒、布魯赫曼、安舒茲、基澤維特爾，還有格拉茲的帕赫勒一家，在舒伯特的音樂生涯中也發揮了一定的作用。這就像一些貴族，如里希諾夫斯基（Lichnowsky）、布朗安（Browne）、凡‧斯維頓（Van Swieten）、拉蘇莫夫斯基（Rasumofsky），和布倫斯韋克（Brunswick）所舉行的沙龍，對貝多芬的藝術產生重大的影響一樣。舒伯特在這裡取得了最初的成功；在這裡，沃格爾、宣斯坦男爵和金格爾是他的藝術忠實而又準確的演繹者；在這裡，他遇到了激動人心的熱情與愛。舒伯特感激為他作出不懈努力的好友們，如沃格爾、史潘、朔伯爾和金格爾，他們毫不猶豫地將天才推荐給維也納最有影響的人，以引起他們的注意。

施文德曾向馬特豪斯‧考林談起過舒伯特。考林聽過一次舒伯特的歌曲，對他極為欣賞。他透過史潘邀請舒伯特和沃格爾到他住所一聚。在這裡，維也納許多一流的藝術家將有機會更加了解與熟悉舒伯特的作品。在這裡，舒伯特見到了維也納社交圈中幾乎所有最有影響的男女。在舒伯特伴奏下，沃格爾演唱了他的歌曲。「那天晚上，」休騰布萊納寫道，「他第一次既演奏也演唱了他的《流浪者》，迷住了當時也在場的女作家凱瑟琳‧皮希勒。她給了他最具鼓勵的讚美，看上去她被他的音樂深深吸引了。」

在1821年聖誕節期間，舒伯特應邀到男演員海因里希‧安舒茲家作客。「這個聖誕節對我來說，」安舒茲在他的《回憶錄》中寫道，「別具意義，因為舒伯特第一次來到我家。舒伯特是那個雲雀般的社團中最突出的一個。我兄弟多年來一直和他保持著親密的關係。他的第二次造訪，是在一個激動人心的夜晚。我邀請了一些朋友還有舒伯特，以及一些年輕的女士和先生。當時我的妻子非常年輕，我的哥哥古斯塔夫是一個非常愛跳

舞的人。很快地大家停止了交談，開始跳起舞來。本來已演奏了幾首新曲子的舒伯特再次坐到鋼琴旁，興致極高地爲大家伴奏，所有來賓很快就翩翩起舞，房間裡流動著笑聲和酒氣。突然有人告訴我，樓下一個陌生人要跟我講話。他是警察署的警長，他要求我們停止舞會，因爲我們還處於戒備期。當我回到聚會向大家介紹這位警察時，大家故作驚恐，隨後散開了。『他這樣做很令我生氣，』舒伯特邊笑邊說，『他不知道我是多麼願意創作舞曲呀。』此後舒伯特常來我這裡，我發現他是一個眞正的而且誠實的藝術家，是一個你不可能不愛的人。他的眼睛雖然近視，但在他談及或演奏音樂時讓人感到有一簇火花在閃動。他非常喜歡談音樂，但常講大眾的音樂品味不高，是義大利音樂的『走狗』。」

十年後，也就是1831年，聖誕平安夜時，舒伯特的朋友們重新聚集到海因里希·安舒茲的家中。當歌唱家克萊墨里尼（Cremolini）飽含激情地唱起舒伯特的歌曲時，大家不禁傷感又帶遺憾地記起故去的大師。所有的人都回憶起他爲他們的生活帶來多少美麗與陽光，彷彿他那看不到的身影，帶著額頭上閃光的智慧花冠，仍在他身後的朋友中間縈繞。

根據法官約翰·卡爾·里特爾·馮·烏姆勞夫（Johann Karl Ritter von Umlauf）的回憶，舒伯特和他的朋友一周去一次馮·安德雷夫人的住處，他們常常在那裡談論音樂一直到深夜。有小提琴家卡爾·格洛斯（Karl Gross）、他演奏中提琴的兄弟弗雷德里希，和大提琴家林克（Linke）演奏弦樂，著名的鋼琴家卡爾·徹爾尼彈鋼琴，男高音歌唱家巴爾特（Barth）和賓德爾（Binder）以及卡恩特內托劇院的男中音歌唱家演唱歌曲。

令舒伯特感到如到家的住宅之一是弗朗茲·荷尼希在舒勒大街的住處。他非常感激鮑恩菲爾德。後者當時是荷尼希家一個兒子的同學，由於

他的引薦，他才得以走進這個圈子。在這裡同樣也有許多音樂。舒伯特和他們的一個女兒內蒂演奏二重奏，一個有漂亮嗓音的學生弗里德里希‧德拉施米德演唱舒伯特的歌曲。在這裡人們跳舞，調情，開玩笑。

年輕的施文德的初戀之人就是內蒂‧荷尼希。鮑恩菲爾德在他的回憶錄中記道：「穿著一件破舊長禮服的施文德贏了內蒂的芳心。在鼓聲和小號的伴奏下，姑娘所有的親戚朋友，都來參加他們的訂婚儀式，有一大群表兄妹、姑姨媽、叔舅，還有老宮廷顧問以及諸如此類的親朋，此外還有咖啡，惠斯特牌和新郎的客人。莫里茲最初不願參加，因為他沒有體面的禮服，只有他自己畫畫時常穿的一件舊衣服，不過他的一個朋友前來解救，借給他一件禮服。但是在前半個小時裡，他就差點把它撕掉，他的未婚妻好不容易才把他留到十點鐘。我和舒伯特一起在咖啡間恭候未來的新郎。他到時顯得有些心不在焉，接著開始很聰明地和那些市儈客人遊戲起來。舒伯特看他一直笑個不停，也感到很高興。」

儘管施文德對內蒂充滿感情，但是他與她之間沒能在一起。「沒有他合適的位置，當宮廷顧問的親戚們都搖頭。」內蒂後來成了軍官斐迪南‧麥耶霍夫‧馮‧格倫布赫爾的妻子。

舒伯特常常去老維也納的酒館和咖啡屋裡見他的朋友。塞萊施塔特區的一個叫做「匈牙利皇冠」的酒館，是他們在1819年到1826年間最常去的地方，另外幾個也是他們喜愛去的地方是貝塞爾的「綠錨」、「狼向鵝傳教」、「黑貓」、「蝸牛」、小客棧「致羅馬皇帝」，還有「金色松雞」。舒伯特的朋友都擁到這些狹小、空氣不流通的咖啡裡，像是施文德、朔伯爾、史潘、庫佩爾魏澤、鮑恩菲爾德、森恩、休騰布萊納兄弟、特爾茲舍爾、蓋伊、施諾爾‧馮‧卡洛爾斯費爾德、威特澤克、弗朗茲‧馮‧布魯

赫曼；後來還有弗朗茲‧拉赫納，有時還有麥耶霍夫等。如果有一個新人要加入這個充滿才氣的圈子裡來，舒伯特常常要問他的鄰座「他會做什麼？」所以人們給他取了一個暱稱：「會什麼」先生。有時這位「小香菇先生」還被朋友叫做「伯特」。安塞爾姆‧休騰布萊納寫道：「當這些熱愛音樂的人在一起時，他們有時會有九個或十個人都用舒伯特黨中的專名來互相稱呼。舒伯特就被大家叫作『小香菇』。」

在鮑恩菲爾德的日記中、在林茲的弗朗茲和弗里茲、哈特曼兄弟的回憶錄中，我們高興地看到了「舒伯特黨」的歡樂場景，是舒伯特的音樂在其中，起著無可比擬的重要作用。

鮑恩菲爾德寫道：「『舒伯特之夜』，也就是常說的『舒伯特黨』，常在一起活動。這個團體總是那麼清新，歡快，流動著美酒。沃格爾總是出色地演唱著他所有的歌曲，我們可憐的舒伯特則常常為他伴奏，直到他短粗的手指幾乎無力按鍵為止。他在我們房中的娛樂聚會上的表現就更差些了。但是優雅的女士和年輕漂亮的小姐們，照樣來參加這些聚會。而我們的『伯特』，則一次又一次地演奏著他的新圓舞曲，直到舞會變成一個無休止的盛會。我們親愛的略有些發胖的舒伯特，往往汗流滿面，直到吃晚餐時才能休息一下。」

鮑恩菲爾德的日記

這裡從鮑恩菲爾德在1825年3月和4月間的日記中節選出一些片段：

「和施文德還有舒伯特待了很長時間。他在我的房間中演唱了他的歌曲，最後我們聽著聽著就睡著了。他想從我這裡要一本歌劇劇詞，提出

《迷人的玫瑰》（*Graf von Gleichen*）這個劇本，我告訴他我在醞釀《馮·格萊辛伯爵》……我們去拜訪了歌唱家沃格爾。一個不錯的老光棍！他正在讀《愛比克泰斯》（*Epictetus*），臉上有些微微泛紅。莫里茲的表現不太好。舒伯特則一直如以往自然、真實。」

「在洛茲的溫里德特，莫里茲（施文德）把我們畫在一個馬車製造廠的標識牌上。後來他還畫了舒伯特黨中的許多朋友，有音樂家和畫家。這也是我們為什麼帶著『洛茲牌』小桶回來的原因。」

「在莫里茲家過的夜。我們談了一些重要的事情——直到半夜。第二天早晨六點鐘回家。」（摘自鮑恩菲爾德的日記，星期日，1825年。）

「和朔伯爾與施文德在阿岑布魯克。我們三人一起睡在一張大床上！」（摘自鮑恩菲爾德的日記，1825年9月）

「舒伯特回來了。常常和朋友一起在咖啡館裡待到凌晨兩、三點。」

「朔伯爾是最讓人感到不快的人。當然他無事可做，他也不會做什麼事情。因為如此，莫里茲常不願理睬他。」（摘自鮑恩菲爾德日記，1825年10月）

「星期日和舒伯特一起在雷德塔大廳。D調交響曲和《艾格蒙》序曲之後，我們和他一起吃飯。之後去了舒潘齊格那裡。聽了海頓和莫札特的四重奏曲，還有貝多芬的曲子——都太美了。葛利爾帕澤也在那兒。」

「和施文德、朔伯爾、舒伯特、弗希特斯列本以及其他朋友吃了告別餐（15日），一個陽光明媚的春天的早晨。要去布魯旅行，陪同官員和他們的妻子，還有一些年輕的軍官，士兵，長長的一隊車，有舒適和不舒適的兩輪四輪馬車。樹木在開花，還有金龜子，有煦暖的春光。」（摘自鮑恩菲爾德的日記，1826年5月2日）

「去了加施泰因。麥耶霍夫陪我去了薩爾茲堡，之後我和他去了戈靈。他又繼續前行去做他的工作了。我去了哈萊因去找愛德華‧弗希特斯列本，受到他熱情的款待。和他一起過了幾日。接著我帶著沉重的行李到了格穆恩登，希望能在那裡見到舒伯特。我雙肩背著行李包又來到伊施爾（Ischl）。」（節選自鮑恩菲爾德的日記，1826年7月10日）

「當我們晚上到了努斯多夫後，我們又在咖啡館裡見到施文德和舒伯特了。太好了！『劇本在哪兒？』舒伯特問我，於是我鄭重地遞給他一本《馮‧格萊辛伯爵》。在魏靈（Währing）時去了朔伯爾家。按照老習慣，我們一起過了夜。現在詩歌作完了，新生活的詩篇又開始了。」（摘自鮑恩菲爾德日記，1826年7月）

「舒伯特對劇本非常滿意，但我們會擔心檢查官。拜訪了施雷沃格爾。他非常友善。在劇院裡待了半天，威廉米娜‧施羅德的嗓音真漂亮。這個歌劇有些世俗，但有兩三首曲子非常精彩。莫萊爾（Maurer）和施洛斯（Schlosser）不錯。燈光要考慮。朔伯爾和施文德在一起。可憐的莫里茲還在愛情中痛苦掙扎（是和內蒂）；不過在藝術中他獲得少許安慰。舒伯特沒錢了，我們也是。」（選自鮑恩菲爾德日記，1826年8月）

「前天，待在約瑟夫‧史潘家裡。沃格爾演唱了舒伯特的歌曲……但表現得有些俗套。阿當貝格也在那兒，還有葛利爾帕澤，別人介紹我們認識。他很高興的樣子，但我不敢肯定他會喜歡我。」（節選自鮑恩菲爾德的日記，1826年12月17日）

哈特曼的日記

從林茲的學生、弗朗茲和弗里茲・哈特曼兄弟倆的日記中，我們節選了以下的片段：

弗朗茲・馮・哈特曼在1827年4月27日的日記中寫道：「7點鐘，我們打算和莫魯斯、麥耶霍夫、恩克和哈斯，一起去史潘家裡。那裡我們要舉行一次『舒伯特黨』的聚會。人很多，節目是《人類的毗鄰》（*Grenzen der Menscheit*）、《晚餐》（*Das Abendbrot*）、《流浪者》、《月亮》，以及《誰敢冒險》（*Wer wagt's*）、《伊萬荷的浪漫史》（*Romanze aus Ivanhoe*）、《華特・史考特的浪漫傳奇》（*Romanze aus Walter Scott*）和《來自埃施魯斯的片段》（*Fragment aus dem Æschylus*）。」

從弗里茲・馮・哈特曼第二天的日記中，我們也了解到這次聚會的情況：「沃格爾唱了幾首舒伯特的新歌，非常精彩。音樂結束後我們吃了一些點心，每個人都參與了談話，非常有意思。我們一直待到12點30分，然而我們幾個人，也就是朔伯爾、施文德、舒伯特、麥耶霍夫、恩克、荷尼希、弗朗茲和我，又接著去了伯格納咖啡屋，在那裡我們很安靜地討論起我們見到和聽到的高興的事。一點鐘的時候，我們才睡覺。」

弗朗茲・馮・哈特曼在1827年2月的日記中寫道：「7點鐘我和弗朗茲去了朔伯爾家，他很早就邀請了我們，史潘今早才回信給朔伯爾。在那裡我見到了史潘、蓋伊、舒伯特、施文德，還有他的兄弟鮑恩菲爾德，還有幾位我們不認識的女士，其他人還有內蒂・荷尼希・普費爾小姐、奧波丁・布拉赫特卡、格倫維德爾（Grünwedel）小姐等等，女士們都很漂亮，房間如同一幅畫，音樂棒極了，主要是舒伯特的圓舞曲，由他本人或是蓋

伊來演奏。我們在朔伯爾家一直坐到兩點鐘……此後我和施文德兄弟一起走到卡洛琳城門。」

從弗朗茲・馮・哈特曼在1826年12月30日寫的一篇日記中，我們看到「舒伯特黨」是多麼快樂：「我們去了『鐵錨酒館』，在那兒見到了舒伯特、施文德、朔伯爾、鮑恩菲爾德和德弗爾。史潘隨後就來了……談話是關於神學院那段日子裡的騎士、比賽、冒險等等。當我們走出『鐵錨』的時候，天下起了雪，一切都變成銀白色的了。我們於是就在格倫安格大街到辛格爾大街的地方打起了雪仗。史潘和我一組，弗朗茲、朔伯爾和施文德是一組。朔伯爾總是打我，而且打得相當起勁，不過我也對他進行了還擊，還有施文德。史潘用一把傘出色地保護了自己。舒伯特和哈斯沒有參加我們的戰鬥……」

舒伯特黨的戶外聚會

夏天，「舒伯特黨」的聚會通常在維也納郊外舉行。他們常常在新鮮的室外空氣中開展活動。對這些熱情的年輕人來說，不是只有藝術才有強大的吸引力，大自然的美麗也令他們心狂喜。城外，維也納森林在低語，綠色的山脈和山谷，彷彿也在笑著歡迎陽光燦爛的葡萄園。舒伯特的伙伴們會乘上早已在這裡恭候他們的馬車，一路歡笑，一路歌聲地飛奔到許特爾多夫等地，在那裡布魯赫曼的家庭，有一處鄉村別墅。他們還會到努斯多夫、帕托德多夫、莫德靈、海利根庫茲等地。他們將漫遊在樹林之間，再爬上高山，唱歌、做遊戲。

當太陽落到藍色山峰後面時，酒神就會把他們帶回山谷。他們將唱著

歌走進小小的酒村，在那裡，在長滿淡紫色灌木和葡萄藤的花園中間，有帶有山牆和格子窗的小房屋，它們彷彿在向我們招手、呼喚。大家會坐在綠色的棚架下，在有溫柔燈光的搖動著的燈籠的映襯下，傾聽維也納迷人的民間音樂。他們會開玩笑、大笑、唱歌、喝葡萄汁，這一切都安撫了他們喧鬧煩躁的靈魂。到了深夜，也許要到第二天黎明，舒伯特的朋友才開始踏上他們回城的歸途。他們歡樂的歌聲會在清澈無星光的天空上回響。

一個尤其受歡迎的遠足之地，是阿岑布魯格。這是一片漂亮的土地，它的部分地區是屬於克勞施特努堡修道院的。朔伯爾的叔叔是這塊地產的管事，每年他都邀請大家在這裡聚會，持續三天。朔伯爾、舒伯特、施文德、金格爾、庫佩爾魏澤、鮑恩菲爾德，還有其他所有人都會加入到這一行列中來。庫佩爾魏澤畫了一些粉筆畫，朔伯爾也畫了許多素描，大家跳起愉快的舞蹈「阿岑布魯格的德國人」，由舒伯特為大家伴奏。對此，畫中都記錄了在阿岑布魯格度過的幸福時光。

至於一次去維也納森林的旅行，弗朗茲·馮·哈特曼在他的日記中作了以下的描述：

1826年12月的一個星期天。在史潘的家裡，蓋伊正在演奏舒伯特新作的「德國舞曲」（題目是《向美麗的維也納姑娘們致敬》〔*Hommages aux belles Viennoises*〕，舒伯特對此標題非常不高興）。接下來，吃早飯。之後我們乘著兩輛馬車，身為萬德施恩的客人來到努斯多夫。第一輛馬車裡坐的是佩爾·史潘、舒伯特、德費爾和費里茲。第二輛裡坐的是恩德列斯、施巴克斯（Spax）、蓋伊和我。我們在漂亮的萬德施恩的家裡，吃了一頓豐

盛的午餐……飯後，庫茲洛克夫婦和庫茲洛克太太的三位崇拜者——朔伯爾，施文德和鮑恩菲爾德也來了，然後兩人演奏演唱了舒伯特的歌曲，簡直糟透了。在此之前我們跳舞，貝蒂打扮得非常迷人。但我從沒愛上過她。「我從沒失戀過。」當下午所有人都走後，我們又感到舒服起來。

舒伯特唱得非常好。我尤其喜愛《孤獨的人》，還有《磨坊女之歌》，唱得不錯。隨後舒伯特又和蓋伊彈奏起來。真棒。之後我們又做了各種各樣的體育活動和丟手絹的遊戲。最後我們不得不告別，離開了這裡。我們仍按來時的座位安排回去，只有德弗爾和蓋伊換了座位。在史潘家裡，我們聊了一會兒天，之後又從他那兒雙雙去了「鐵錨」酒館。弗朗茲和馬克斯在前，安德列斯和蓋伊走在他們後面，接下來是舒伯特和佩爾·史潘，最後是德弗爾和我。德弗爾在到了「鐵錨」後，向我們告別，不過朔伯爾又加入我們。我拿到我的舊帽子，我們講故事、談趣聞，11點30分，才在說笑中分手，回家睡覺。

告別大師

我們已經看到省城聖波爾登、施泰爾、林茲、格穆恩登、薩爾茲堡和格拉茲，舒伯特黨是如何在與維也納朋友的不斷交往中形成的。我們仍記得舒伯特和偉大的歌唱家沃格爾的那次薩爾茲堡之行，他們第一次拜訪聖·波爾登主教的幸福時光，以及在好友金格爾的陪伴下到格拉茲的帕赫勒一家做客的情景。我們知道在這些熱愛音樂的人當中，人們是怎樣欣賞

和敬重他的；在林茲的史潘家中和在安東‧奧頓瓦爾特的家裡，人們又是怎樣在大師身邊歡歌、起舞、談情說愛的。在格穆恩登的特拉韋格爾家中，也發生過同樣的情景。我們從他自己以及他朋友的信件中，收集到那些明亮歡快的日子，以及他們帶給他那憂鬱靈魂的安慰。

就這樣日子飛快地滑過，快樂的舒伯特的朋友們也都在成長，成熟並更加穩重起來。大家不得不向歡樂的年輕時代告別。嚴肅的愛情使他們陷於其中。我們看到一個又一個朋友走向聖潔的婚姻殿堂，庫佩爾魏澤和約翰娜結了婚，史潘，這位年輕的評稅員與弗蘭西斯卡‧羅莫爾建立了家庭，老沃格爾也和他的學生庫尼格倫德‧羅莎結爲連理。最後一次的「舒伯特黨」聚會，是在他朋友的婚禮上舉行的，大師演奏，來賓們跳舞。從此在舒伯特的生命中突然出現了平靜，甚至是空的。朋友們各奔東西。施文德去了慕尼黑；麥耶霍夫和紹特爾變得古怪，常被夢幻打擾，也離開了這個團體；其他有的朋友升職，成爲官員或宮廷秘書。只剩下舒伯特一人，可憐的大師，沒有錢，也沒有愛的恩賜，但他的頭腦中仍然充滿神聖的旋律。現在他才寫出《冬之旅》，偉大的《C大調交響曲》，《降E大調彌撒曲》最後三首奏鳴曲，還有他的天鵝歌、根據萊施塔伯、海涅和塞德爾的詩歌譜曲的著名組曲。

後來舒伯特生病，躺在床上，此後就再也沒有起來。

一個陰暗的十一月份的雨天，維也納森林的精靈，在這個舒伯特在他孤獨徘徊時常聽到它的聲音的地方，在爲他們最親愛的人哭泣。最後一片枯黃的葉子從樹枝上飄下，雨點像淚水般從光禿禿的枝椏上滴落。偉大，安靜，孤獨的維也納森林也爲他哀悼。在城市的街道上，舒伯特忠誠的朋友們，跟著他們敬愛的舒伯特的靈柩走向墓地。

再一次，舒伯特的朋友們聚在一起。朔伯爾激動地向大家朗讀了告別舒伯特的輓歌：

　　　　願平靜和你在一起，還有天使的思想和美麗。
　　　　在你年輕生命的新鮮花蕾剛綻放時，
　　　　死神便奪去了你。
　　　　他願用最純潔的靈光和你在一起，
　　　　靈光就成了你。
　　　　靈魂，在聖潔的旋律中低吟；
　　　　喚醒了你，帶著你，令你的思想發出光的氣息，
　　　　它從上帝那裡來到這裡。

　　　　傷心的朋友，流著淚，看著你。
　　　　人們的心脆弱而疼痛，
　　　　我們失去的已失去，我們奪得的只有你才有。
　　　　一切都自由了，你的羽翼飛向另一片土地。
　　　　你給了世界許多玫瑰，
　　　　卻只得到帶刺的回擊。
　　　　忍受了多年的痛苦，你融入這片黃土。
　　　　鎖鏈墜地。

　　　　你留給我們保存的
　　　　作品中仍有你強有力的溫暖的愛，

神聖的真理，以及尚未被創造出的真諦。

我們會用我們的思想將它挽住，讓它安全；讓我們

牢記

你所尊旳主人：藝術，

會開啟在許多美妙的旋律裡。

當我們在甜美的音樂中追尋時，

我們會再見到你。

　　這是最後一次舒伯特黨的聚會。伴隨著維也納春天花蕾的開放，維也納的浪漫主義也闔上了它的花瓣，飄落了。它的智慧之光下了山，再也不會有比這更美好更親密的音樂聚會了。這個充滿快樂的「舒伯特黨」永遠結束了。古老維也納的這顆美麗出色的靈魂，帶著它所有的歡樂、優雅與傷感，和舒伯特一起走進了墳墓。

國家圖書館出版品預行編目資料

舒伯特／卡爾‧柯巴爾德 (Karl Kobald) 著.--初版--臺北市：
信實文化行銷，2007〔民96〕
　　面；16.5×21.5 公分（音樂館01）
　　譯自：Franz Schubert
　　ISBN：978-986-83680-1-9 (平裝)
　　1.舒伯特（Schubert, Franz, 1797-1828）
　　2.傳記　3.音樂家　4.奧地利

舒伯特——畢德麥雅時期的藝術／文化與大師

作　者：卡爾‧柯巴爾德（Karl Kobald）

總編輯：許麗雯

主　編：胡元媛

文　編：林文理、劉綺文

美　編：陳玉芳

行銷總監：黃莉貞

發　行：楊伯江

出　版：信實文化行銷有限公司

地　址：台北市大安區忠孝東路四段341號11樓之3

電　話：（02）2740-3939　傳　真：（02）2777-1413

http://www.cultuspeak.com.tw

E-Mail：cultuspeak@cultuspeak.com.tw

郵撥帳號：50040687 信實文化行銷有限公司

製版：菘展製版（02）2246-1372

印刷：松霖印刷（02）2240-5000

圖書總經銷：大眾雨晨 發行

地址：北縣中和市中正路872號10樓

電話：(02)3234-7887

傳真：(02)3234-3931

2007年11月初版一刷

定價：新台幣350元整

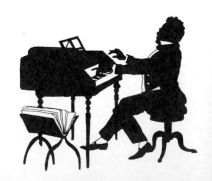